EL PAPA
FRANCISCO

Y EL

NUEVO
VATICANO

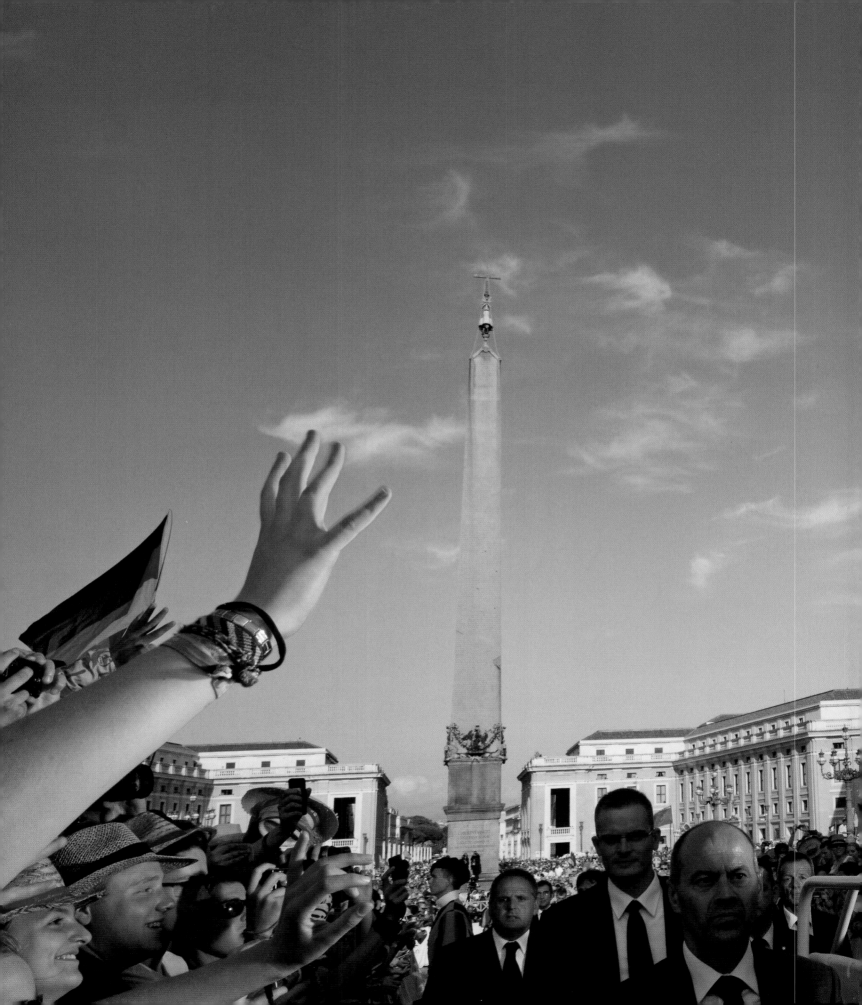

EL PAPA FRANCISCO

Y EL

NUEVO VATICANO

FOTOGRAFÍAS DE DAVE YODER | TEXTOS DE ROBERT DRAPER

 DEL NUEVO EXTREMO

 NATIONAL GEOGRAPHIC
WASHINGTON, D.C.

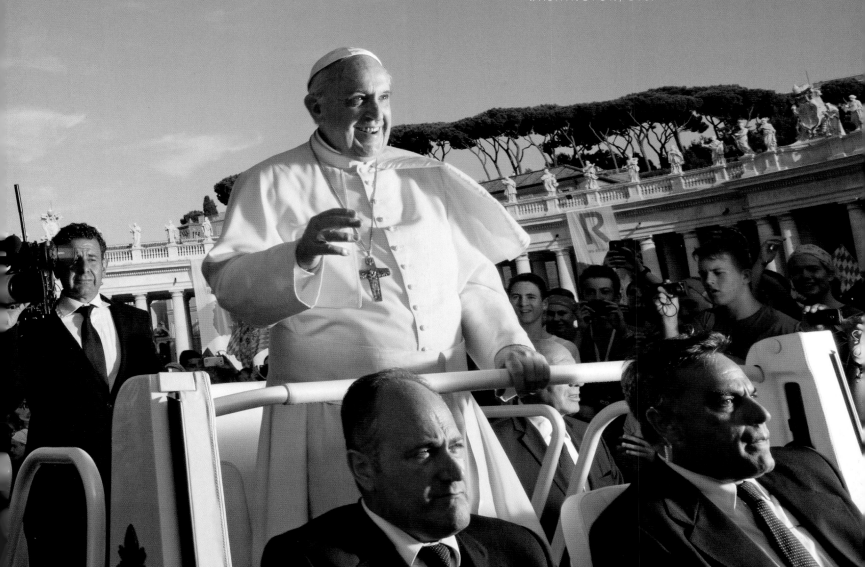

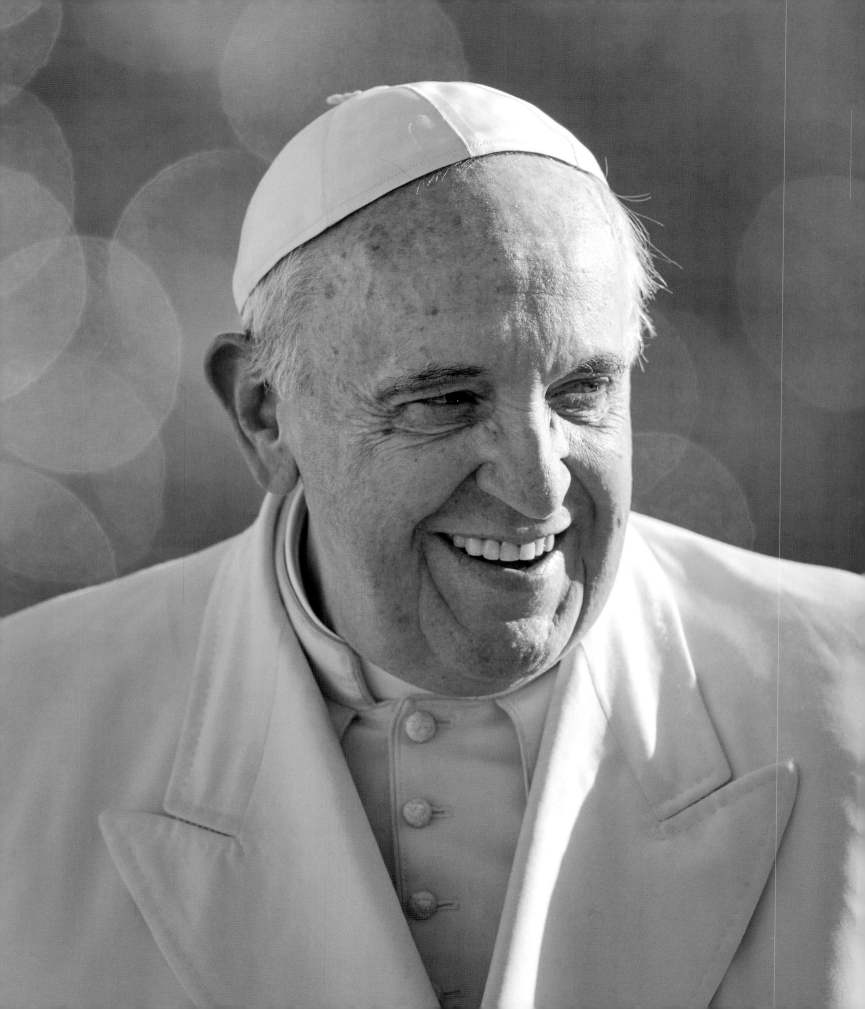

ÍNDICE

Páginas anteriores: el papamóvil de techo abierto lleva al Papa Francisco a través de una jubilosa multitud, durante una audiencia general de los miércoles en la Plaza de San Pedro.

Contrapágina: el Papa Francisco, con sotana y solideo blancos, sonríe a los fieles en la audiencia general. "Recen por mí", pide y, en respuesta, recibe adoración.

Páginas siguientes: niños del Coro de la Capilla Sixtina parados debajo del altar mayor de la Basílica de San Pedro. *Páginas 8-9:* las nubes grises que se ciernen sobre la Ciudad del Vaticano no pueden oscurecer la esperanza que el Papa Francisco, el obispo de Roma número 266, emana mientras conduce a la Iglesia hacia el siglo XXI.
Páginas 10-11: monjas de la congregación religiosa Servidoras del Señor y de la Virgen de Matará comparten risas mientras aguardan la aparición del Papa en la plaza.
Páginas 12-13: el Papa Francisco abraza a un miembro de su grey durante una audiencia general de miércoles por la mañana. Decenas de miles de personas, entre fieles y curiosos, se hacen presentes en estos eventos.

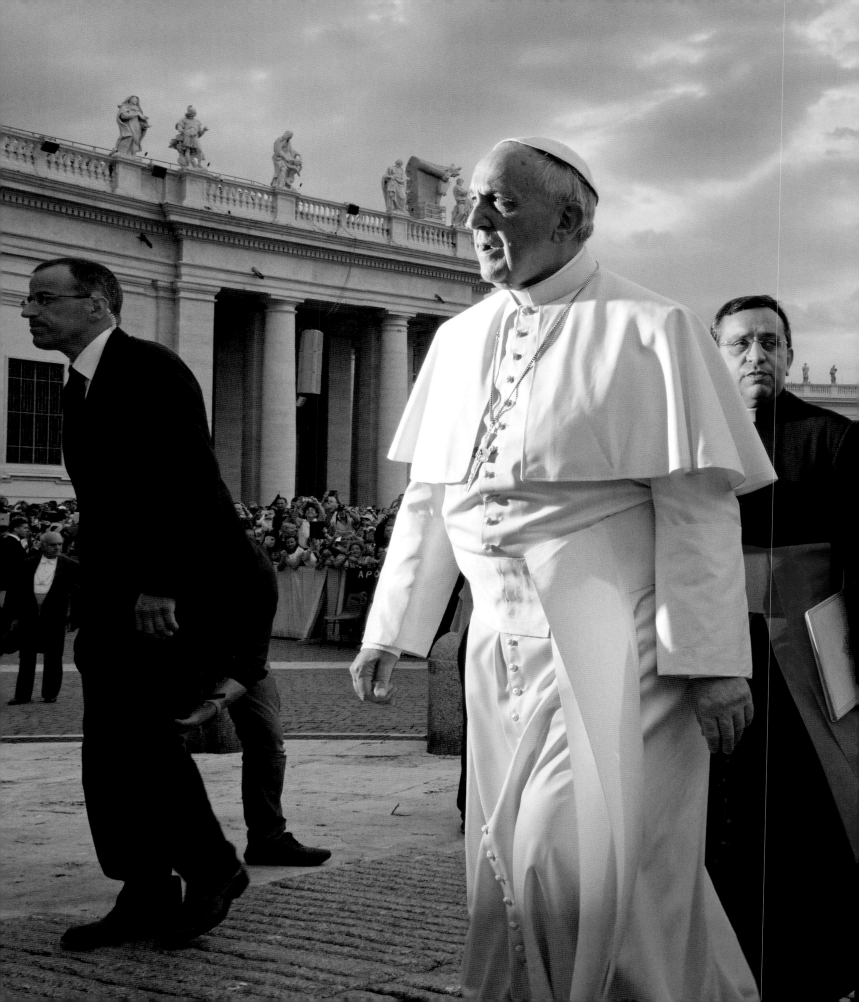

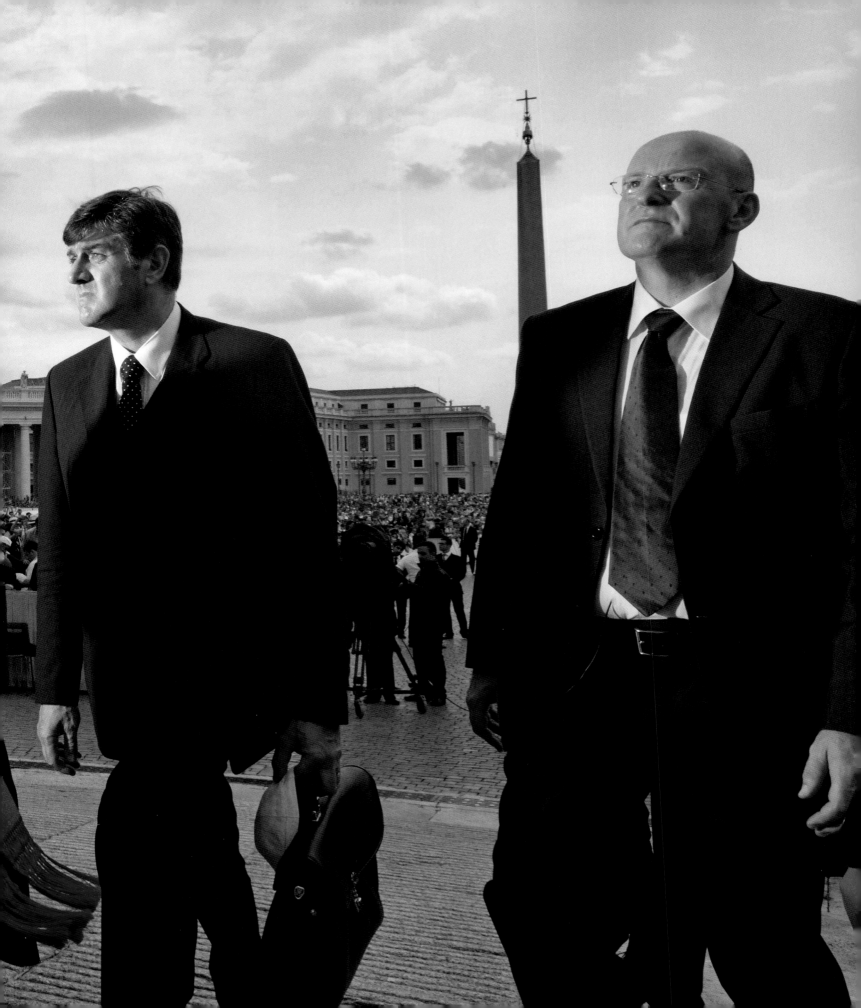

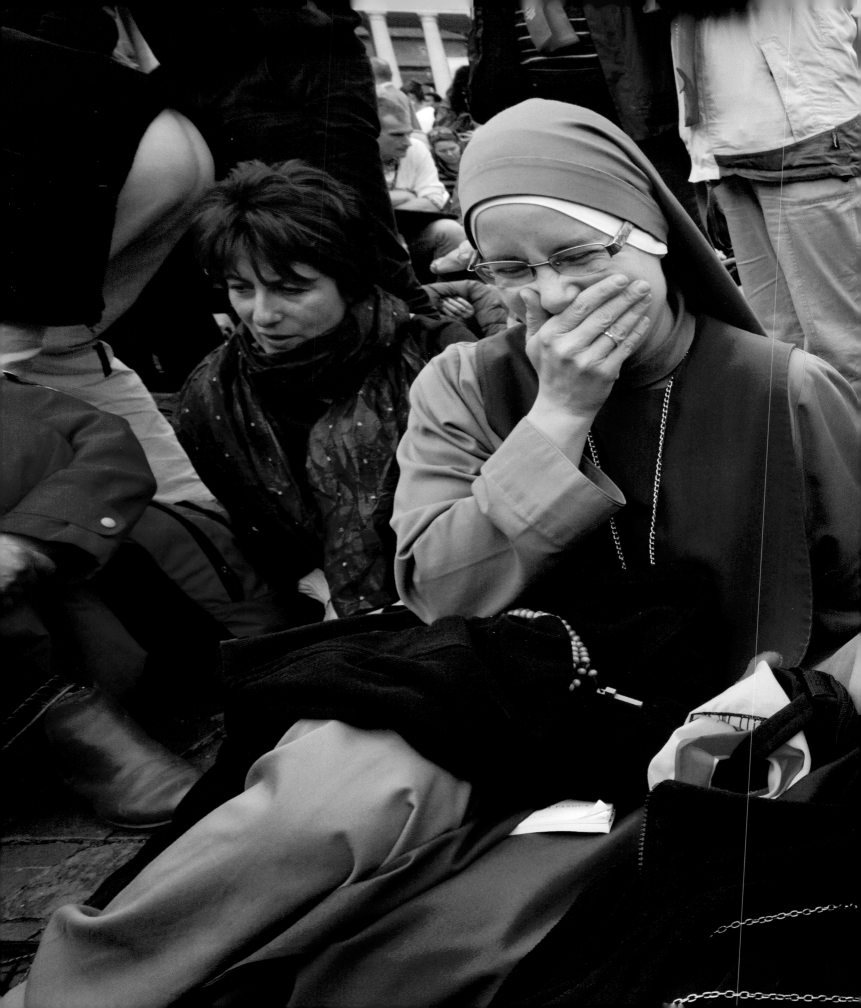

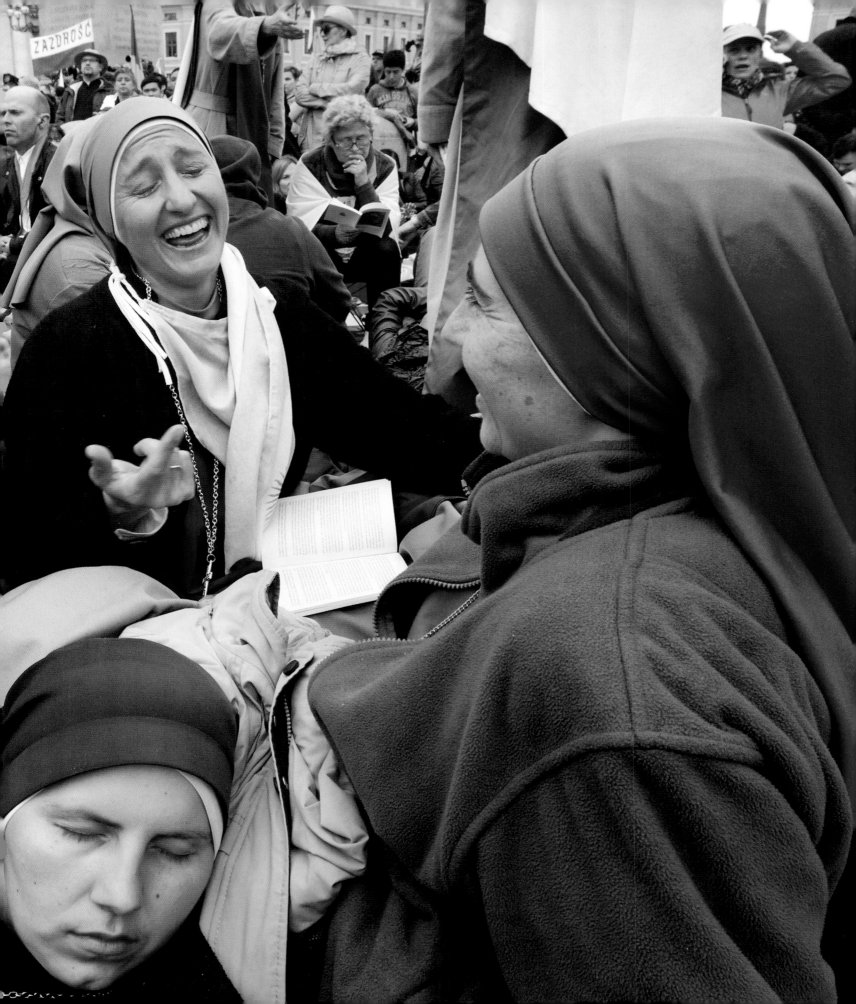

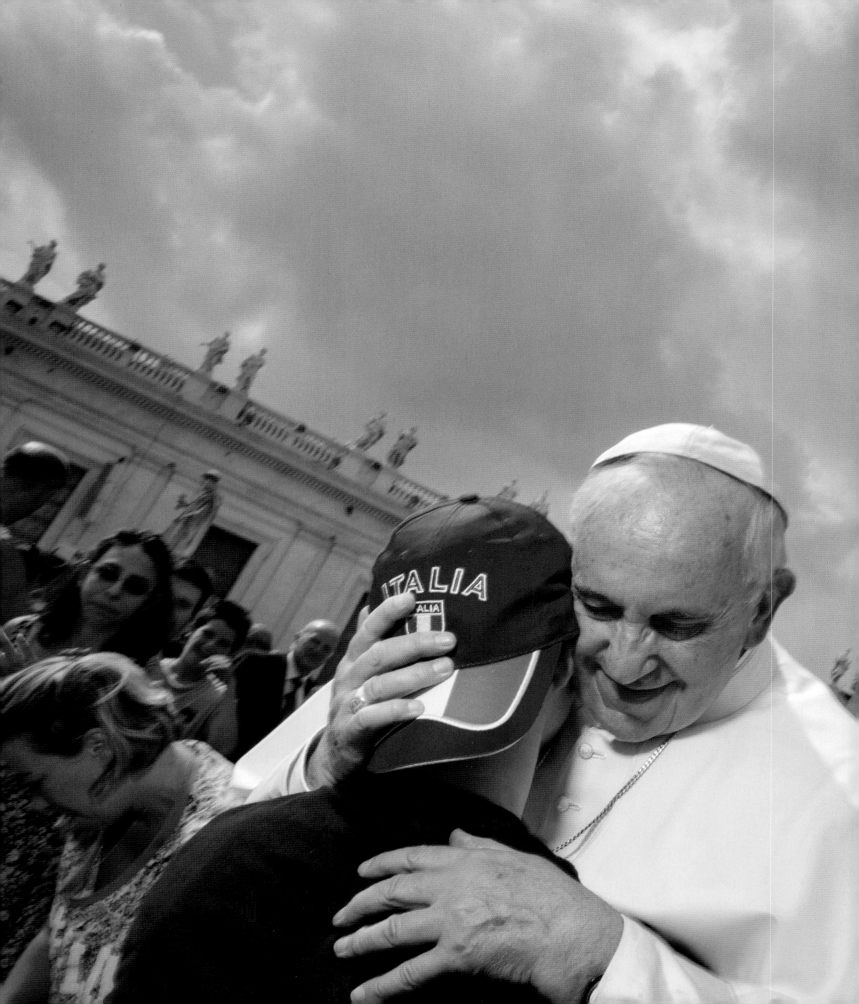

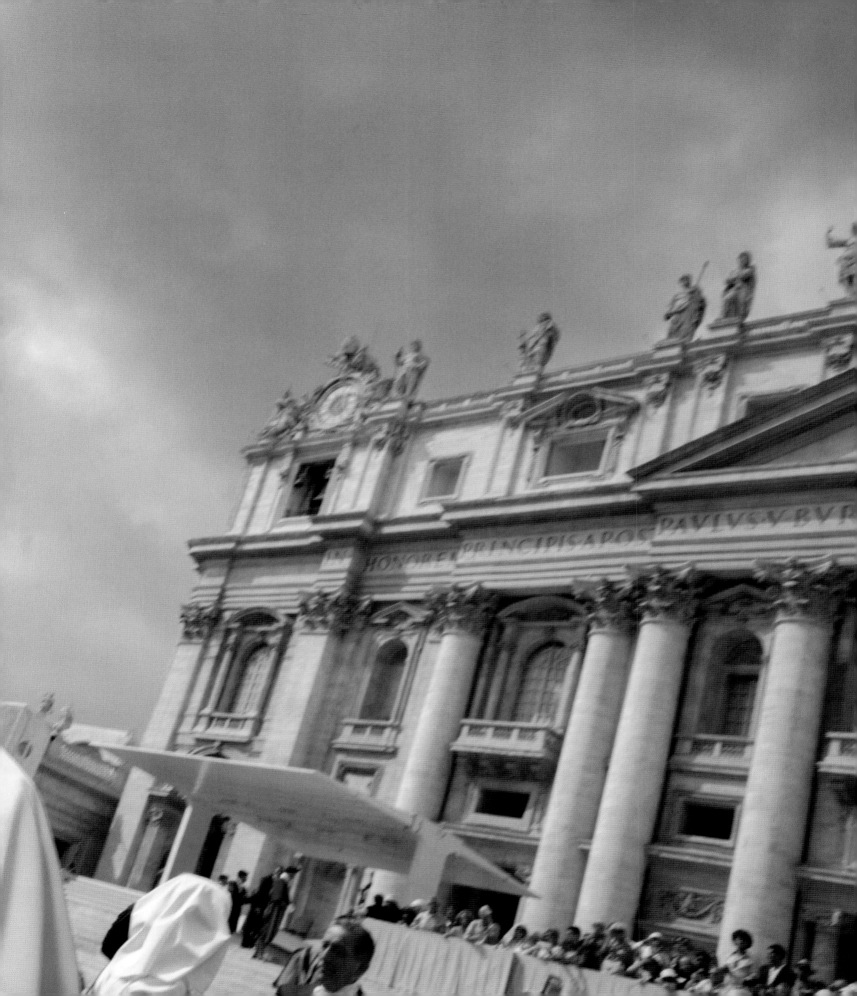

INTRODUCCIÓN

Este libro ha surgido de un creciente reconocimiento en National Geographic, ante la evidencia de estar siendo testigos de una revolución sísmica en una de las religiones más importantes del mundo. Los temblores emanan del Vaticano, que mantiene el control de la vida espiritual de los 1200 millones de católicos que hay en el planeta. Se trata de una antigua institución con una cultura distinta que, actualmente, está sometida a una renovación profunda. La causa inmediata de dicha transformación es, sin duda, el Papa Francisco, un hombre que no se puede entender sin analizarlo en relación con la Argentina, su lugar de nacimiento. En otras palabras, la historia del Vaticano en los tiempos del Papa Francisco es mucho más que la relación de una fe religiosa con su líder titular. Se trata, en definitiva, de la interacción entre lugar y cultura, la historia interminable a la cual National Geographic está dedicada.

A pesar de todo esto, el personaje presentaba desafíos únicos para un periodista. Por un lado, el Papa Francisco es una maravilla de omnipresencia: al parecer, el Papa produce noticias a diario y ya se han escrito acerca de él docenas de libros e incontables artículos en revistas desde los primeros momentos de su papado. Pero a diferencia de él, la institución en la que vive es opaca. Antes de comenzar mi informe en la primavera de 2014, la directora editorial de National Geographic, Susan Goldberg, el fotógrafo Dave Yoder y yo nos reunimos en Roma para hablar del tema con varios funcionarios del Vaticano. Al final de un almuerzo de varios platos, esos funcionarios dieron su palabra para apoyar nuestra misión. Sin embargo, advertidos por uno de ellos, el arzobispo Claudio María Celli, había mucho más de lo que surgía a la vista de este siempre sonriente nuevo Papa, agradablemente accesible y de lenguaje claro. Como persona de confianza que conocía a Francisco desde hacía décadas, Celli aludía a las aparentemente contradictorias sutilezas del hombre, así como también a las indecibles cualidades espirituales que no hacían posible una descripción fácil.

Una puerta que conduce a los Museos Vaticanos sirve de marco a la Basílica de San Pedro.

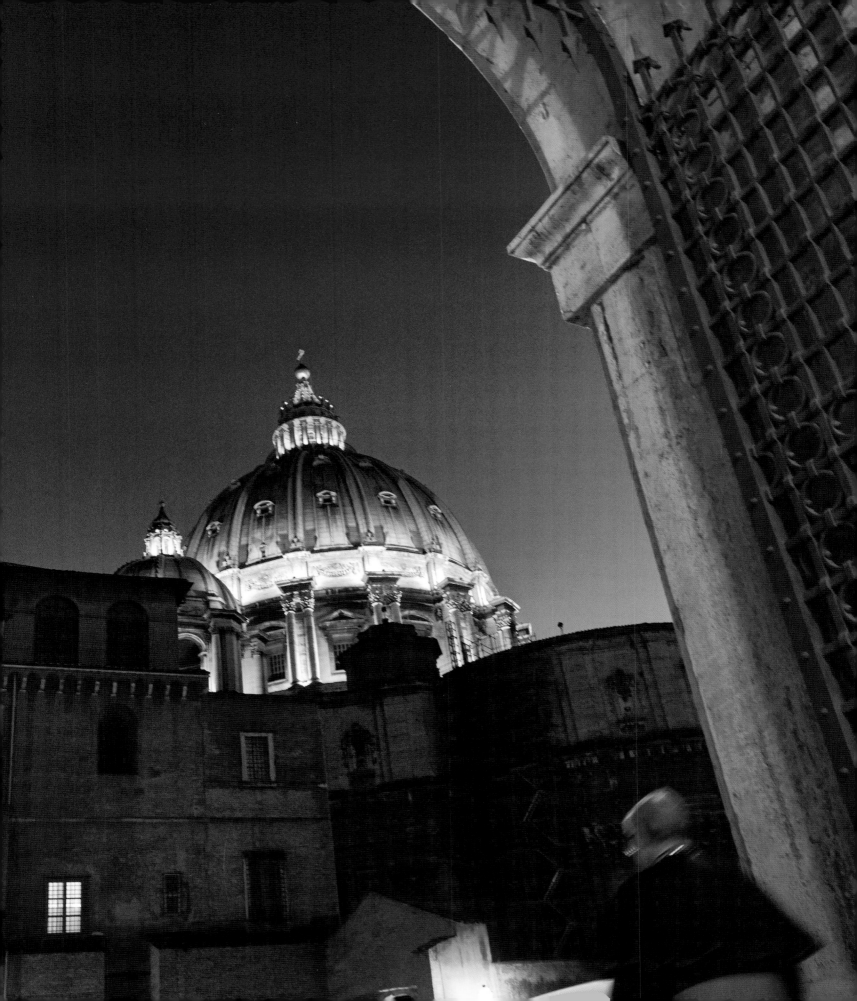

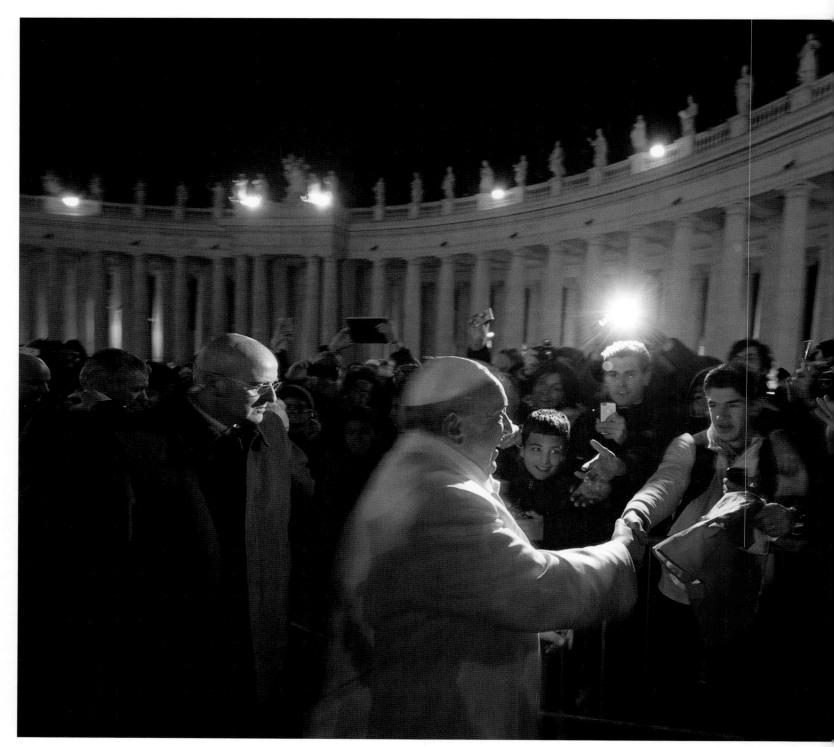

Día y noche, el Papa Francisco se adelanta para interactuar con las multitudes a su alrededor.

Después de brindarme una sonrisa cargada de comprensión, el arzobispo se despidió diciendo: "Para captar la sensibilidad de este Francisco hombre... bueno... Rezaré por usted".

Con la ayuda de un acceso poco habitual y sí, de la oración, se fueron desarrollando el artículo de una revista y un libro. El material que aquí se incluye fue extraído en su mayor parte de las entrevistas que realicé a funcionarios del Vaticano, tales como el arzobispo Celli, durante mi permanencia de un mes en Roma. Concurrí a numerosos eventos públicos en los que pude observar al Papa muy de cerca. Pero al investigar a Francisco, no tardé nada en saber que quienes lo conocían mejor no eran los habitantes de la Ciudad del Vaticano; por el contrario, eran sus amigos porteños, en Buenos Aires. Y así, viajé hasta allí también y tuve la fortuna de compartir momentos con docenas de sus amigos de mucho tiempo. De ellos conocí dos datos básicos acerca del hombre que una vez se conoció como Jorge Bergoglio o el padre Jorge. Primero, el nuevo Papa es en realidad reconocido al instante por los argentinos. Y segundo, está lleno de sorpresas de las que, probablemente, veamos más.

La frescura y la humanidad que se verán reflejadas en estas páginas son el testamento al talento, el corazón y el total profesionalismo de David Yoder. Residente en Roma, Dave pasó literalmente meses entre los muros del Vaticano, siguiendo pacientemente como una sombra al Papa Francisco mientras también inmortalizaba la eterna belleza dentro de la Ciudad del Vaticano.

Junto con sus emotivas imágenes y mis informes, hemos buscado captar un momento extraordinario en la historia de la espiritualidad humana, un momento en el cual una sola persona ha empleado el más sencillo de los mensajes para cambiar una religión predominante en el mundo, de muy diversas y complejas maneras.

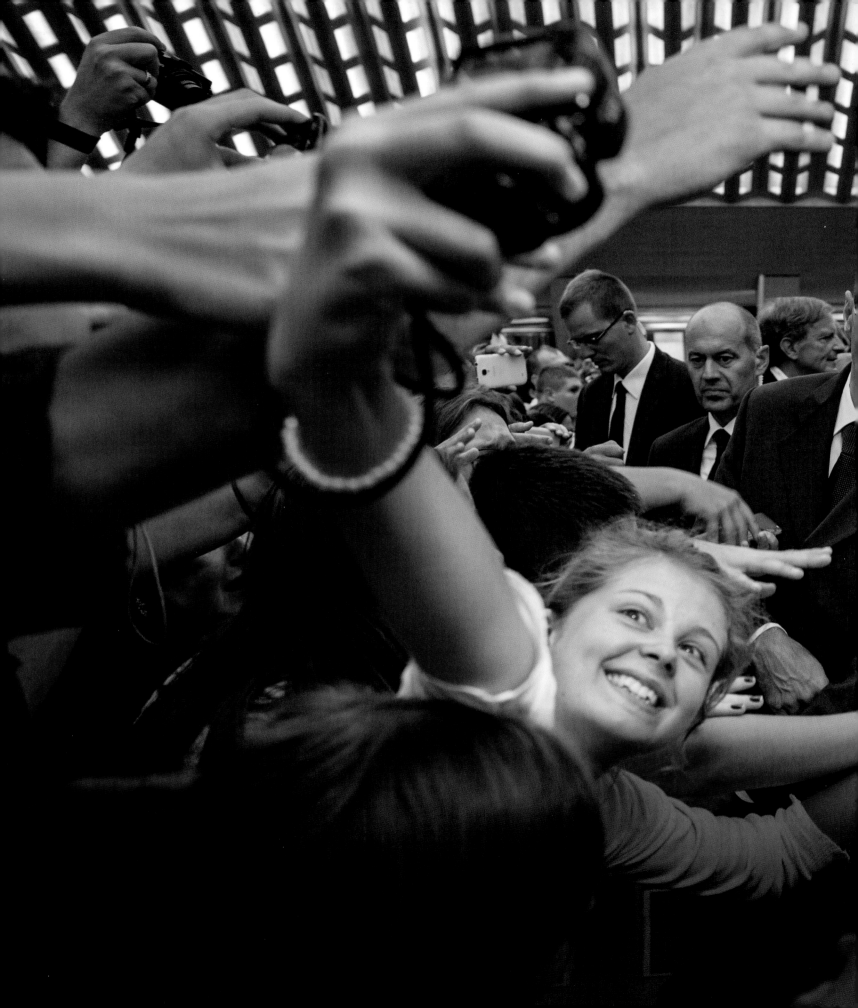

EL NUEVO

VATICANO

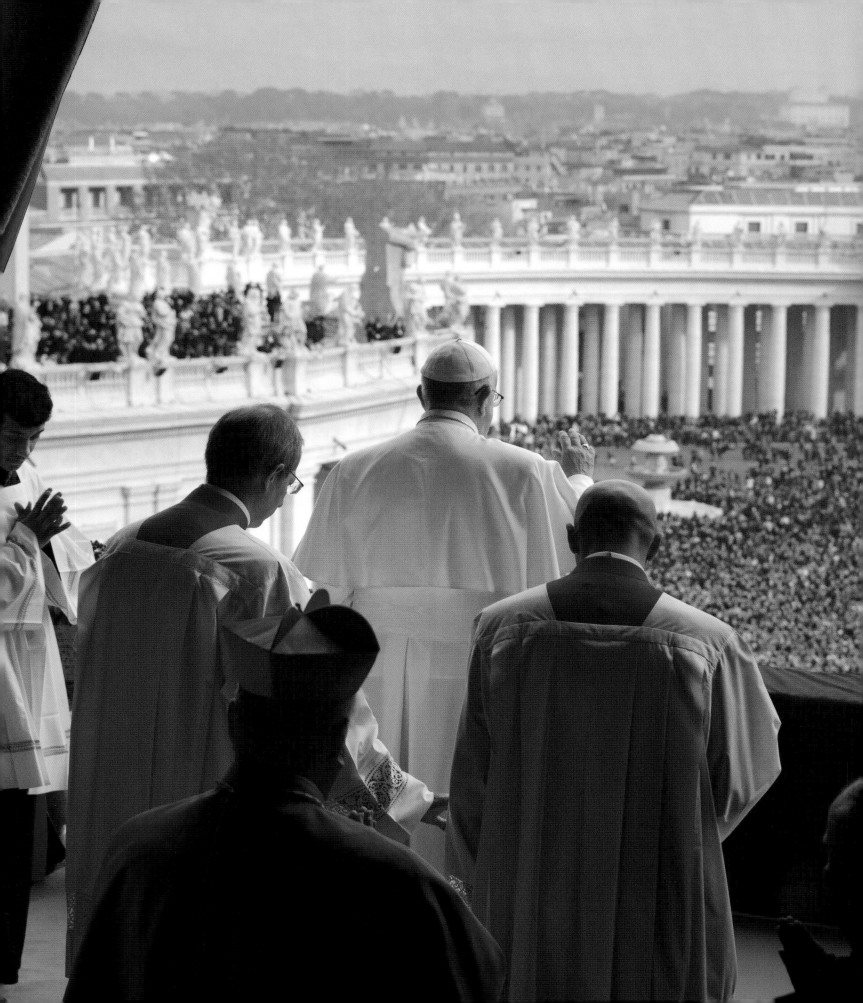

"Realmente debo empezar a hacer cambios de inmediato". El Papa Francisco pronunció estas palabras a fines de mayo de 2013, a escasos dos meses del cónclave que en el Vaticano catapultó, al ex cardenal Jorge Mario Bergoglio de la Argentina, de la oscuridad al papado. Sus invitados de aquella mañana en su humilde residencia papal de Santa Marta, tras los muros de la Ciudad del Vaticano, eran una media docena de sus amigos procedentes del hogar, allá en Buenos Aires. Para ellos, esos sentimientos en confidencia fueron tan notables como profundamente poco sorprendentes: notables porque para muchos observadores, algunos complacidos, otros desconcertados, el Papa Francisco ya había cambiado aparentemente todo, por lo visto, de la noche a la mañana. Era el primer Papa latinoamericano. El primer Papa jesuita. El primer Papa no europeo elegido en más de dos mil años. El primer Papa en adoptar el nombre de san Francisco de Asís, el defensor de los pobres.

UN VOTO POR EL CAMBIO

Nadie lo vio venir; tal vez incluso esos cardenales que votaron por él no sabían lo que estaban obteniendo. Como sus colegas, Bergoglio había llegado a Roma un par de semanas antes del cónclave del 12 de marzo. Nada acerca de este argentino con gafas, de 76 años de edad, transmitía el más mínimo halo de distinción. No era más que otro pasajero de edad, sentado en la clase económica de un vuelo de Alitalia, vestido con la sencilla sotana negra de un cura párroco, sin ninguna vestimenta de color rojo que lo individualizara como el cardenal que era.

A su llegada, el arzobispo de Buenos Aires se registró en un hotel asignado por el clero en la via della Scrofa, en el corazón de una zona turística de la antigua ciudad de Roma. Todos los días, se dirigía en taxi o, si el clima lo permitía, a pie, a las reuniones preparatorias del cónclave en el Vaticano, evadiendo, como siempre lo hacía, la aislación regia de los sedanes conducidos por choferes que la mayoría de los obispos prefería. Solo deseaba estar más cerca de la forma en que la gente normal vivía la vida.

El trasfondo de esas reuniones fue la repercusión sobre la repentina renuncia del Papa Benedicto XVI, el 11 de febrero de 2013. El entonces Papa había afirmado con franqueza en una declaración que a la edad de 85 años ya no poseía los medios para manejar los muchos miles de desafíos de la Iglesia. Entre aquellos desafíos se contaba una letanía poco atractiva de escándalos sexuales y financieros. Para muchos cardenales, esos episodios sugerían la necesidad de un *modus operandi* del todo nuevo: no solo un nuevo Papa, sino también un nuevo líder que pudiese desechar el retraimiento de la Iglesia y expandir su cuerpo espiritual. El cardenal Peter Turkson de Ghana recuerda: "Justo antes del cónclave, cuando se reunieron todos los cardenales, compartimos nuestros puntos de vista. Existía cierta atmósfera: consigamos un cambio. Esa clase de estado de ánimo se sentía fuerte adentro. Nadie decía 'No

más italianos o no más europeos, pero el deseo de un cambio estaba presente.

"El cardenal Bergoglio era básicamente un desconocido para todos los allí reunidos. Pero entonces nos ofreció un discurso, fue algo así como su propio manifiesto. Nos aconsejó a quienes estábamos allí reunidos que debíamos pensar en una Iglesia que saliese a la periferia, no solo geográficamente, sino a la periferia de la existencia humana. Para él, el Evangelio nos invita a todos a que tengamos esa clase de sensibilidad. Aquel fue su aporte. Y eso trajo una especie de aire fresco al ejercicio de la acción pastoral, una experiencia diferente para atender al pueblo de Dios".

Entre los reporteros que cubrían el Vaticano, los llamados "vaticanistas", una plantilla de periodistas expertos y, por lo general, de mucha visión que considera su tiempo de forma casi totalmente secular, Bergoglio no era considerado un *papabile* o papable. Aunque había sido la sorpresa en un segundo puesto durante la elección de Joseph Ratzinger (Papa Benedicto XVI) en el cónclave de 2005, después de la muerte del Papa Juan Pablo II, Bergoglio ahora era considerado muy viejo y su anterior protagonismo interpretado como una oportunidad electoral poco probable de repetirse en 2013. Había otros candidatos que resonaban, entre ellos el brillante cardenal italiano, Angelo Scola, y otro latinoamericano, el cardenal Odilo Scherer del Brasil.

Solamente el jefe de la oficina del Servicio Católico de Noticias, John Thavis, tuvo la precognición para advertir lo contrario. Tal como Thavis escribió un día antes de que comenzase el cónclave: "En los últimos días, algunas voces serias han mencionado al cardenal Bergoglio como candidato en el inminente cónclave. No simplemente porque salió segundo la última vez aquí, sino porque causó impresión en los cardenales cuando tomó la palabra en las reuniones preparatorias del cónclave que comenzaron la semana pasada. Sus palabras dejaron la impresión de que incluso a los 76 años, Bergoglio tenía la energía y la inclinación para llevar a cabo alguna

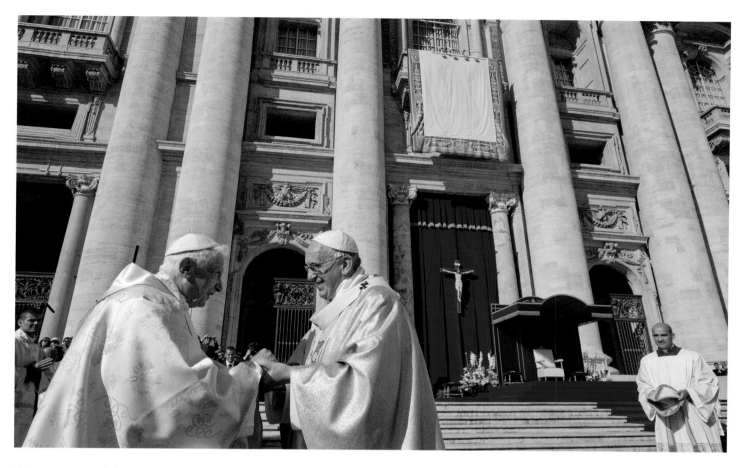

El Papa Francisco saluda al Papa emérito Benedicto (izquierda) en la misa de octubre de 2014 en la que se celebró el final del Sínodo de la Familia, una asamblea de obispos que ayudan al Papa a responder a cuestionamientos que enfrenta la Iglesia.

limpieza en el interior de la curia romana (el cuerpo central de gobierno a través del cual el Papa supervisa la Iglesia católica). Este cónclave tiene múltiples candidatos, pero ningún favorito verdadero, y es bastante probable que, si en las primeras votaciones se produce un estancamiento, el Colegio Cardenalicio podría una vez más acudir al cardenal Bergoglio, como alguien que introduciría cambios clave pero sin un reinado muy prolongado".

Al instante, el sorprendente resultado dio lugar a una sucesión de sorpresas. Momentos después de su elección en la noche del 13 de marzo de 2013, el nuevo líder de la Iglesia católica apareció en el balcón de la Basílica de San Pedro en la Ciudad del Vaticano sin llevar puesta la tradicional capa roja conocida como muceta, mostrando una cruz pectoral de plata alrededor del cuello, en lugar del habitual bordado en oro. Saludó al pueblo congregado

que clamaba abajo en la plaza con una sencillez electrizante: *"Buona sera, fratelli e sorelle"* ("Buenas noches, hermanos y hermanas"). Se presentó a sí mismo no como Papa, sino como obispo de Roma. Y cerró con un pedido, aquel que muchos argentinos ya conocían como su característica: "Recen por mí". Cuando acabaron las ceremonias, pasó caminando junto a la limosina que lo aguardaba y subió al ómnibus que transportaba a los cardenales que acababan de nombrarlo como su superior.

A la mañana siguiente, el nuevo Papa pagó su cuenta en el hotel de Roma donde había estado alojado. Después de renunciar a la amplitud del tradicional apartamento papal dentro del Palacio Apostólico, escogió como sus cuarteles de alojamiento permanente una austera estancia de dos dormitorios en la Suite 201 del Domus Sanctae Marthae o Santa Marta, nombrado así

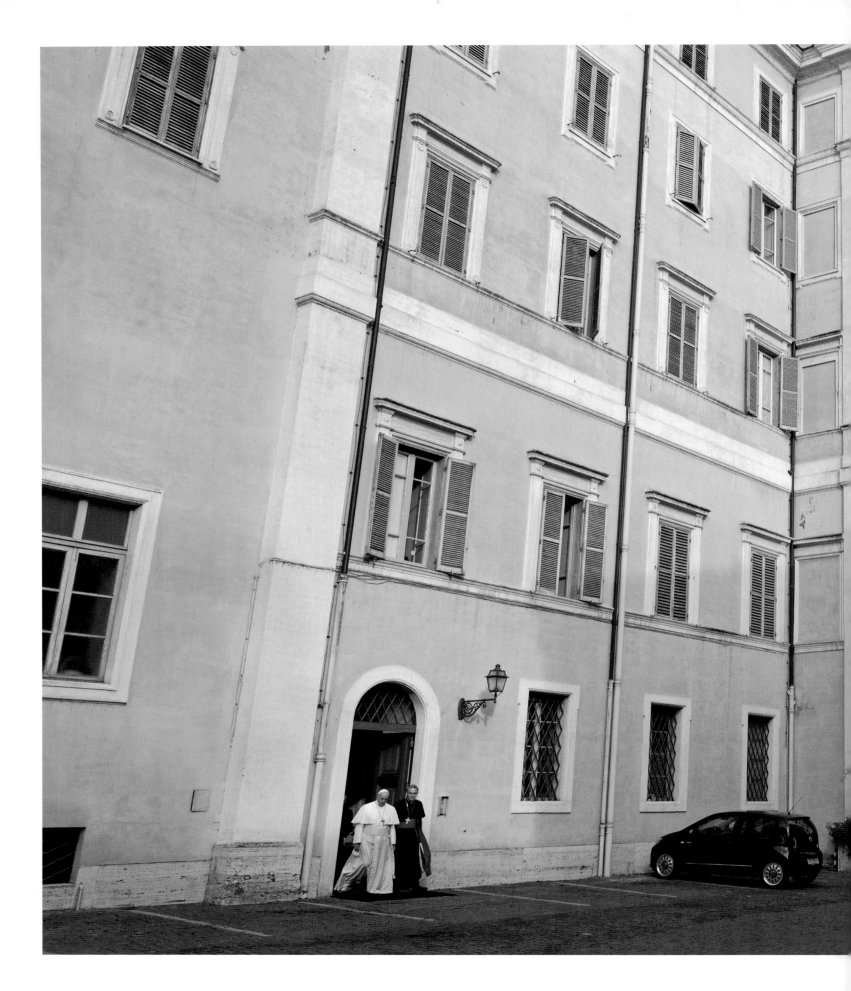

Páginas anteriores: el Papa Francisco cruza
un estacionamiento en la entrada trasera del
antiguo edificio de Santa Marta. La cúpula de
San Pedro aparece en el fondo.

por Marta de Betania, hermana de María y Lázaro. En su primer encuentro con la prensa internacional, declaró su principal ambición: "¡Cómo me gustaría tener una Iglesia pobre para los pobres!". Y en lugar de celebrar la primera misa de Jueves Santo de su papado (en la que se conmemora la Última Cena) en la Basílica de San Pedro, lo hizo lavando y besando los pies de 12 internos en una prisión juvenil en las afueras de Roma.

Todo esto tuvo lugar durante su primer mes como su Eminencia Reverendísima de la Ciudad del Vaticano.

Y sin embargo, aquella mañana a fines de mayo, los amigos argentinos del nuevo Papa entendieron lo que él realmente quería decir con la palabra "cambios". Mientras que hasta el más pequeño de sus gestos ejercía una influencia considerable, el hombre que ellos conocían no estaba satisfecho con ser un proveedor de símbolos. El Papa era un "callejero" práctico, un cura de la calle que deseaba que la Iglesia católica marcara una diferencia perdurable en la vida de la gente; deseaba ser, tal como a menudo lo afirmaba, un hospital en un campo de batalla, acogiendo a todos los heridos, sin importar su credo o religión. En la búsqueda de ese objetivo, el Papa podía ser, en opinión del rabino argentino y amigo Abraham Skorka, "una persona muy testaruda".

TRANSFORMARSE EN FRANCISCO

Aunque para el mundo de afuera el Papa Francisco parecía haber detonado en los cielos como una lluvia de meteoritos, allá en su lugar de origen era una figura religiosa bien conocida y en ocasiones controvertida. Hijo de un profesional contable de la clase trabajadora, cuya familia había emigrado de la región noroccidental italiana del Piamonte, Bergoglio se había distinguido desde el momento en que entró al seminario en 1957 a la edad de 20 años (después de haber trabajado breve aunque notoriamente como técnico en un laboratorio y portero en una discoteca). En 1958, como su camino al sacerdocio,

escogió la Compañía de Jesús, una institución estricta en lo social y un desafío en lo intelectual. Fue maestro de jóvenes rebeldes, lavó los pies de prisioneros y estudió en el extranjero. Fue rector del Colegio Máximo, así como también una presencia cotidiana en los ruinosos barrios marginales de todo Buenos Aires. Y ascendió en la jerarquía jesuita, cuando aún transitaba la política sombría de una época que vio a la Iglesia católica entrar en relaciones cargadas de tensión: primero con Juan Perón, el presidente de la Argentina elegido tres veces que buscaba la dignificación del trabajo y, más tarde, la dictadura militar que había enviado al exilio a Perón.

Perdió los favores de sus superiores jesuitas, luego rápidamente, un cardenal admirable lo rescató del exilio y ayudó a convertirlo en obispo en 1992. Escaló hasta convertirse en arzobispo en 1998 y en cardenal en 2001. Tímido por naturaleza, Bergoglio prefería la compañía de los pobres antes que la de los pudientes. Sus gratificaciones eran pocas: literatura, fútbol, tango y los ñoquis. Aun así, teniendo en cuenta toda esta sencillez, el argentino era un animal urbano, un agudo observador social y, a su manera serena, un líder natural. Aunque por lo general era contrario a la publicidad, Bergoglio siempre aprovechaba el momento cuando sentía la necesidad de hacerlo.

Su papado no fue una mera coincidencia. Tal como lo explica el escritor de origen romano, Massimo Franco: "Este Papa es hijo de la renuncia", refiriéndose a la repentina (y, en los últimos seiscientos años, sin precedentes) renuncia de Benedicto al papado, un teólogo estrictamente teórico con larga experiencia en el Vaticano, pero poca como administrador de crisis. Su partida trajo alivio al creciente sentimiento de que la Iglesia estaba asediada por el peligro, que la vieja predisposición mental encerrada en el eurocentrismo de la Santa Sede (oficina de la Iglesia católica en Roma) se pudría desde adentro. La asunción de Bergoglio al papado reflejó esta mentalidad en crisis, explica Franco: "Su elección fue el resultado de un trauma".

Sentado en la sala de estar de su apartamento en Santa Marta aquella mañana de mayo, el Papa reconoció ante sus viejos amigos los intimidantes desafíos que le aguardaban: *desarreglos financieros en el Instituto para las Obras de la Religión (comúnmente conocido como Banco Vaticano). Ambiciones burocráticas acosando a la curia romana. Continuos descubrimientos de sacerdotes pedófilos que funcionarios vaticanos ponen a resguardo de la justicia.* Sumadas a la rigurosidad moral de una orden religiosa altamente ritualista, las hipocresías de la Iglesia arriesgaban distanciar a toda una generación de cristianos.

En estas y otras cuestiones, Francisco tenía intenciones de moverse con audacia. Aunque no había pedido ser Papa, desde el momento en que el nombre de Jorge Bergoglio fue anunciado en el cónclave, él sintió una tremenda sensación de paz. Y, comentó a sus amigos: "Hasta el día de hoy, aún siento la misma paz".

LA PARADOJA DEL PAPA

De acuerdo con la prensa internacional, el Papa Francisco es un reformador. Un radical. Un revolucionario. Y también nada de eso.

Su impacto en el mundo hasta ahora es tan imposible de ignorar como imposible de medir. Más que ninguna otra figura en la memoria contemporánea, Francisco ha encendido una chispa espiritual no solo entre los católicos, sino también entre los demás cristianos, entre los fieles de otras religiones e incluso entre los no creyentes.

Tal como lo expresa el rabino Abraham Skorka: "Él está cambiando la religiosidad en todo el mundo".

Más sutilmente, el nuevo líder de la Iglesia católica es ampliamente visto como una buena noticia en una institución que, antes de su llegada, solo había conocido días de malas noticias. "Hace dos años —dice el padre

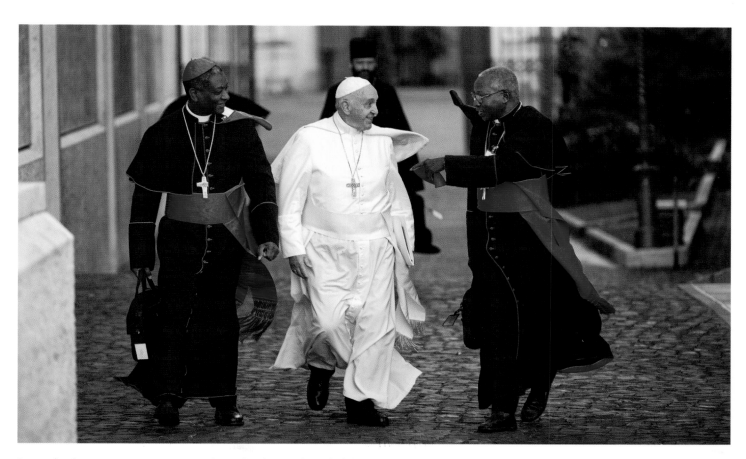

Dos cardenales comparten momentos con el pontífice durante el Sínodo de la Familia.

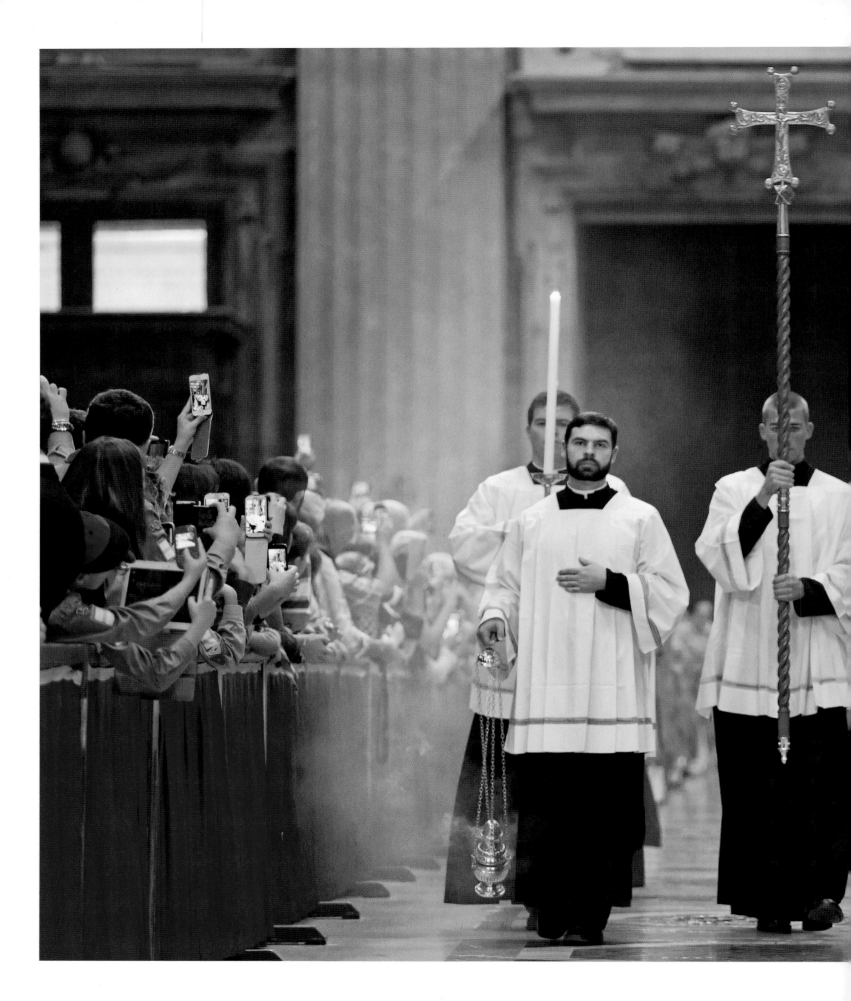

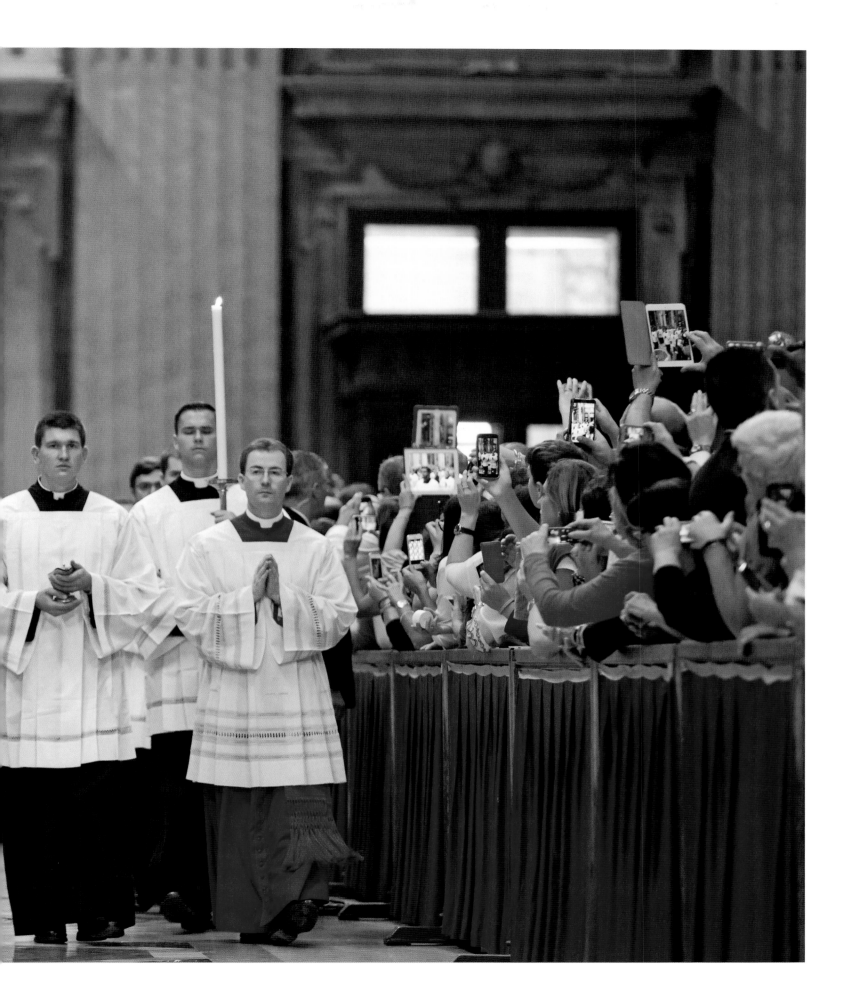

Thomas J. Reese, un experimentado analista del periódico *National Catholic Reporter*–, si se le preguntaba a cualquiera en la calle, '¿Qué tiene a favor y qué en contra la Iglesia católica?', las respuestas habrían sido: 'Está contra el matrimonio entre homosexuales, contra el control de la natalidad'... todas esas cuestiones. Ahora si se le pregunta a la gente, respondería, '¡El Papa! Es la persona que ama a los pobres y que no vive en un palacio'. Eso representa un logro extraordinario para una institución tan antigua. En tono de broma digo que la Escuela de Negocios de Harvard podría usarlo para enseñar cambio de imagen. Y los políticos en Washington se matarían por alcanzar su nivel de aprobación".

La vista de él es inolvidable: ojos de mirada cálida con una sonrisa espontánea componen una figura de brillo desbordante que ni siquiera el político en campaña más hábil podría reproducir. Este espectáculo incandescente es, si se quiere, un poco sorprendente para sus viejos amigos, que lo recuerdan, dice uno de ellos, como "tan reservado, no muy feliz que digamos". Para Martín Murphy, un ex alumno, la explicación es sencilla: "Se divierte con todo esto. Lo disfruta". Pero un tercer amigo argentino, el padre Pepe di Paola, sugirió durante una visita con Francisco en agosto de 2013 que algo más profundo estaba ocurriendo. "Eres la misma persona con las mismas convicciones pero algo ha cambiado en ti: tus gestos y tu

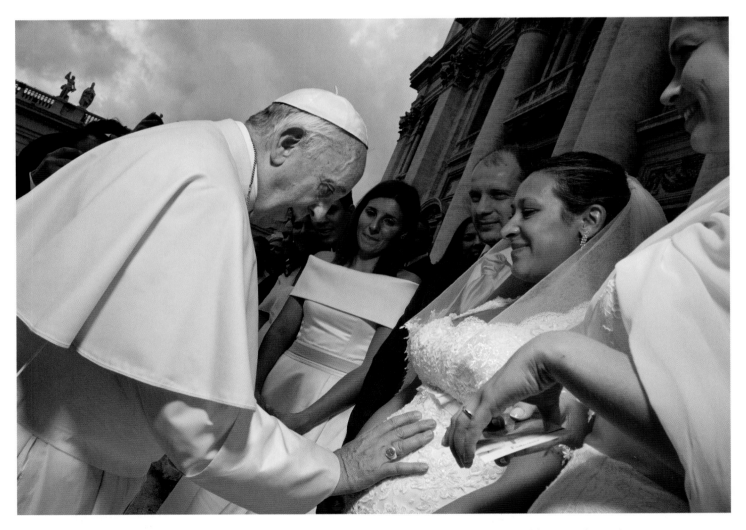

El Papa Francisco bendice el hijo por nacer de una novia. Los recién casados que concurren a la audiencia semanal de los miércoles pueden sentarse en un sector especial para recibir la bendición papal.

La facilidad de acceder a su presencia transmite algo más significativo que la oportunidad de una fotografía.

capacidad para comunicarte son totalmente diferentes y yo creo que esto es obra del Espíritu Santo", le dijo el sacerdote al Papa, que asintió como respuesta. Más notablemente, nosotros vemos esto en el Papa Francisco porque él, de hecho, está allí para que lo vean. Ha buscado de modo arremetedor ser aquello que Massimo Franco llama "el Papa accesible, una contradicción en los términos".

Su disponibilidad ha sido recibida con la clase de delirio que, por lo general, relacionamos con los ídolos de los adolescentes. Por supuesto, tal como resulta evidente cuando se habla con funcionarios del Vaticano, el espectáculo de un culto a la personalidad papal, Francisco como una estrella del rock, está por debajo de la dignidad de la Iglesia. (No existe evidencia alguna de que el mismo Papa aprecie mucho tal celebridad. Al mismo tiempo, observa el veterano vaticanista de Reuters, Philip Pullella: "Las multitudes ejercen un efecto muy medicinal en él. Se lo verá realmente cansado y luego, simplemente la gente lo ilumina"). La absoluta exposición del Papa a las masas es tan admirable, como inquietante para quienes lo admiran, sin dejar de mencionar a su equipo de seguridad. Tal como uno de sus viejos amigos, el pastor e intelectual argentino de la Iglesia Pentecostal, el doctor Norberto Saracco, le dijo durante una visita a Santa Marta: "Jorge, sabemos que no llevas puesto un chaleco antibalas. Hay muchos locos sueltos por ahí".

Francisco le respondió con calma: "El Señor me ha puesto aquí. Él tendrá que cuidar de mí".

La facilidad de acceder a su presencia transmite algo más significativo que la oportunidad de una fotografía. Es el reconocimiento consciente de un "callejero" que, como

su tocayo Francisco de Asís, ha creído desde hace tiempo que la Iglesia debe salir al mundo y no lo contrario. Quienes entienden la orden jesuita, con el énfasis puesto en el compromiso comunitario, precedido por un programa de estricta reflexión conocido como Ejercicios Espirituales, ven esto como el rasgo más convincente hasta ahora del papado de Francisco. "La diferencia radical proviene de sus propias experiencias con los ejercicios de san Ignacio (el fundador de la orden jesuita) –explica José Luis Lorenzatti, un ex alumno del Papa–. Desde mi experiencia en la Compañía de Jesús, esos ejercicios le permiten a uno seguir la dirección establecida por el Espíritu Santo de un modo más profundo. Es esta la diferencia que es necesario hacer entre Francisco y el Papa Benedicto. Se nota absolutamente la influencia jesuita".

"Piense en la parábola del buen samaritano, de encontrarse con una persona herida en el camino –dice el arzobispo Claudio María Celli–. El mensaje de esta no es tan solo acercarse y analizar. Es tender la mano, la famosa 'cultura del encuentro' del Papa". Y, como Celli señala, deliberadamente, el Papa ha establecido un ejemplo para la Iglesia al inclinarse por los profundamente heridos. Las imágenes de Su Santidad inclinándose para besar a una persona desfigurada físicamente y atada a su silla de ruedas en una misa de miércoles en la Plaza de San Pedro han traspasado el cotidiano desorden visual como si fuesen flechas de una verdad imborrable.

"Lo que queda claro es que el Papa elimina toda sensación de distancia –dice el padre Federico Lombardi, jefe de la oficina de prensa del Vaticano–. Cuando él le habla, lo está conociendo, usted le interesa como persona,

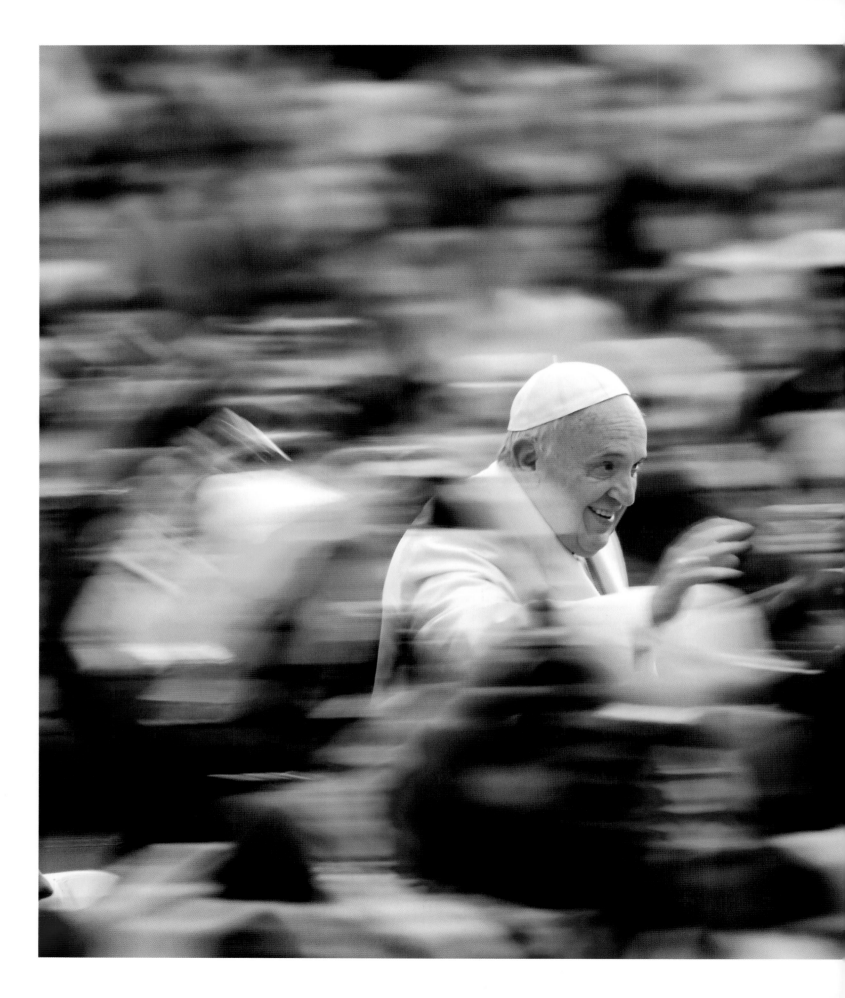

Páginas anteriores: un remolino de peregrinos
alrededor del Papa Francisco en la Plaza de
San Pedro.

no, digamos, como periodista". Aunque a lo largo de su vida Jorge Bergoglio se había mostrado reticente a otorgar entrevistas a los medios de comunicación, siempre que lo hacía, explica la periodista de Buenos Aires, Francesca Ambrogetti (que hablara con el entonces arzobispo numerosas veces para un libro del cual ella es coautora junto a Sergio Rubin), "Contestaba todo y no dándole vuelta a la pregunta para decir aquello que preferiría contestar".

Los vaticanistas decididamente realistas quedaron sorprendidos al ver esto por sí mismos en la finalización del primer viaje del Papa al extranjero, en julio de 2013, al Brasil. En el vuelo de regreso a Roma, Francisco dio instrucciones a Lombardi para que le transmitiera a la prensa que viajaba con él, que se sentiría feliz de contestar cualquier pregunta, sin importar el tema. Cuando un periodista italiano sacó el tema del muy comentado espectáculo del Papa cargando su propio portafolio negro para subir al avión, algo que, dijo el reportero, jamás antes se había hecho, Francisco respondió sonriendo: "¡No llevaba la llave para la bomba atómica!". Luego añadió, tímida aunque seriamente: "No sé... Lo que dicen es un poco raro para

mí, que la fotografía dio la vuelta al mundo. Pero debemos acostumbrarnos a ser normales. La normalidad de la vida".

Esta "cultura del encuentro", de la que el gran público y los pequeños grupos de prensa han sido testigos en el Papa Francisco, es considerada también por celebridades de todo el mundo como algo que causa un efecto para nada ortodoxo. Dice el director de comunicaciones Lombardi: "Siempre me reúno con el Papa después de las audiencias que tiene con jefes de Estado. Le pregunto si hay algo de su reunión que él desee comunicarme. Y lo que veo es que lo que busca en esas reuniones con políticos es un encuentro con la persona total".

Al referirse a interrogatorios similares que él solía tener con el antecesor de Francisco, Lombardi continúa: "Benedicto era tan claro. Siempre decía: 'Hemos hablado sobre estas cosas, estoy de acuerdo con estos puntos, debatiría estos otros, el objetivo de nuestra próxima reunión será este', en dos minutos y yo tenía total claridad acerca del contenido de la reunión. Con Francisco en cambio, 'Se trata de un hombre sabio que ha tenido estas interesantes experiencias'. La diplomacia para Francisco

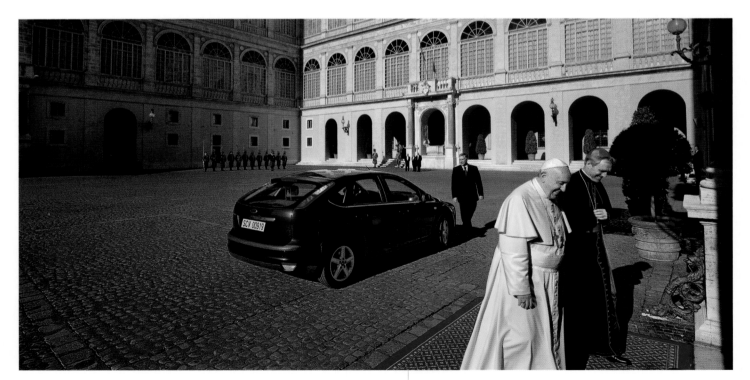

El Papa Francisco conversa con el prefecto de la casa papal, el arzobispo Georg Gänswein. Detrás de él, se ve el Ford Focus del pontífice.

Es el solo hecho de ser Francisco: su aureola papal repensada como una sencillez accesible.

no se trata mucho de estrategia, sino por el contrario, 'Conocí a esta persona, ahora tenemos una relación personal, hagamos entonces el bien para la gente y la Iglesia'".

Más que ninguna otra figura pública que se recuerde, el Papa Francisco pone de manifiesto el alucinante don del discurso simple aunque incisivo. Al parecer, en cada expresión se revela la moneda de dos caras de su persona: un porteño (término común para el habitante de Buenos Aires) y un jesuita intelectualmente austero. Debido a que sus palabras cargan una resonancia persistente, estas se han transformado en una especie de test de Rorschach: aquellos con inclinación ideológica oyen en sus aforismos lo que desean escuchar. Su instantáneamente icónica respuesta espontánea a una pregunta acerca de los sacerdotes homosexuales: "¿Quién soy yo para juzgar?", alegró a algunos católicos progresistas que leyeron entre líneas que el Papa podría eventualmente dar su apoyo al matrimonio entre personas de igual género. De modo similar, los católicos de la vieja escuela se alzaron al oírlo comentar, inmediatamente después de la masacre de empleados de la revista *Charlie Hebdo* (una publicación francesa que periódicamente satirizaba al profeta Mahoma), que la libertad de expresión tenía sus límites: "Si un buen amigo mío... pronuncia una palabra insultante contra mi madre, no puede esperar otra cosa que una trompada. Es normal".

No obstante la posibilidad de que el Papa Francisco vaya a cambiar radicalmente la doctrina católica, acerca las probabilidades de que él nunca defenderá la venganza violenta. Lo que por el contrario parece fascinar a las multitudes en todo el mundo, desde la Plaza de San Pedro hasta las calles de Colombo, Sri Lanka, es un mensaje más básico que el discurso en sí mismo. Es el solo hecho de ser Francisco: la enceguecedora blancura de su aureola papal

repensada como una sencillez accesible. Es el hecho de Su Santidad resistiéndose a la adoración de las masas con el más humilde de los desafíos: "Recen por mí". Es su rechazo a ser adorado y, en su lugar, adorar. Besar la mano de un mártir, llorar abiertamente en los brazos del mártir, diciendo implícitamente: *Jamás seré tan santo como tú.* Es el hecho de que el Papa sea un modelo de vulnerabilidad.

Es el *encuentro*, la reunión, el hecho decididamente más difícil de tender la mano y buscar la inclusión, que el impersonal dictado de edictos. Puesto que eso representa la total exposición propia y la capitulación de toda demanda.

El Papa accesible, una contradicción en los términos.

UN LEGADO EN DESARROLLO

Cuando Federico Wals, que había pasado varios años como asistente de prensa del cardenal Bergoglio, viajó de Buenos Aires a Roma para ver al Papa el año pasado, primero visitó al padre Federico Lombardi, cuya tarea en el Vaticano reflejaba esencialmente la misma que había tenido Wals, aunque a una escala mucho mayor. El argentino preguntó a Lombardi: "¿Y, padre, qué le parece mi ex jefe?".

Mostrando una sonrisa, Lombardi respondió: "Confuso".

A quienes deseaban el cambio, el Papa Francisco no los ha defraudado. Ha nombrado a 39 nuevos cardenales, 24 de ellos no europeos. Con un ardoroso discurso en diciembre de 2014 en el cual marcó las "enfermedades" que afligían a la curia (entre ellas, "presunción", "habladurías" y "beneficios terrenales"), el Papa ha asignado la tarea a nueve cardenales, todos, menos dos de ellos, externos a la curia, de llevar a cabo la reforma administrativa de la institución. Después de declarar los abusos sexuales en la

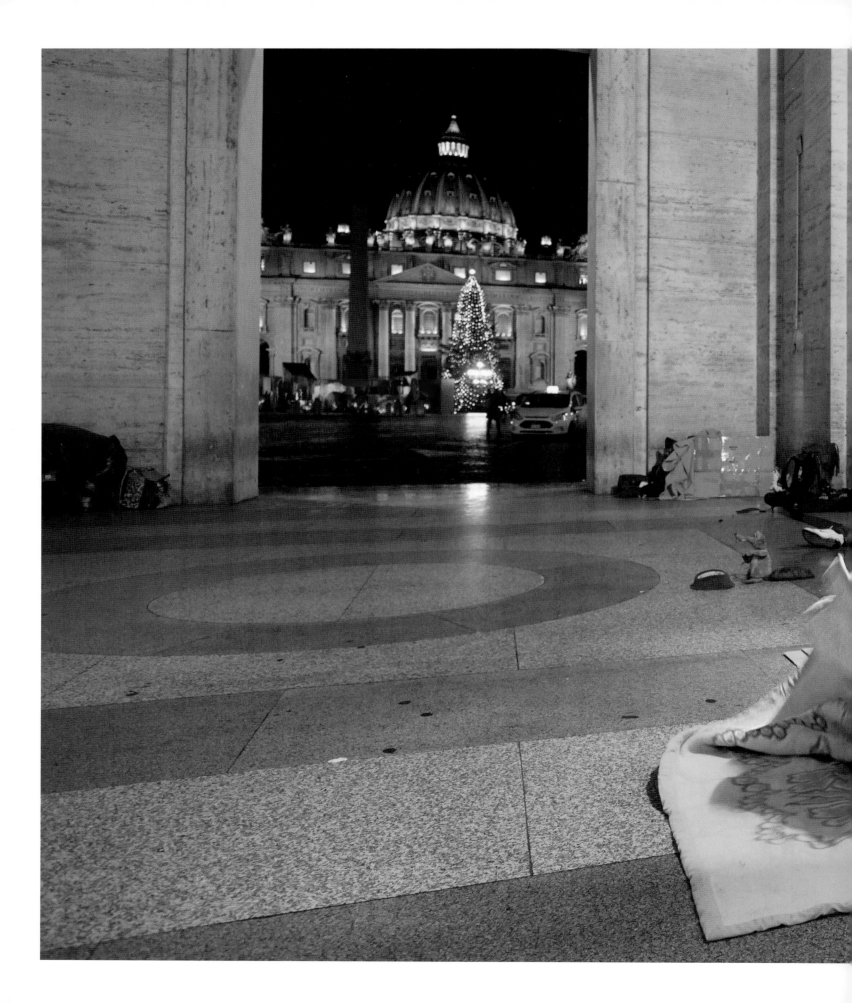

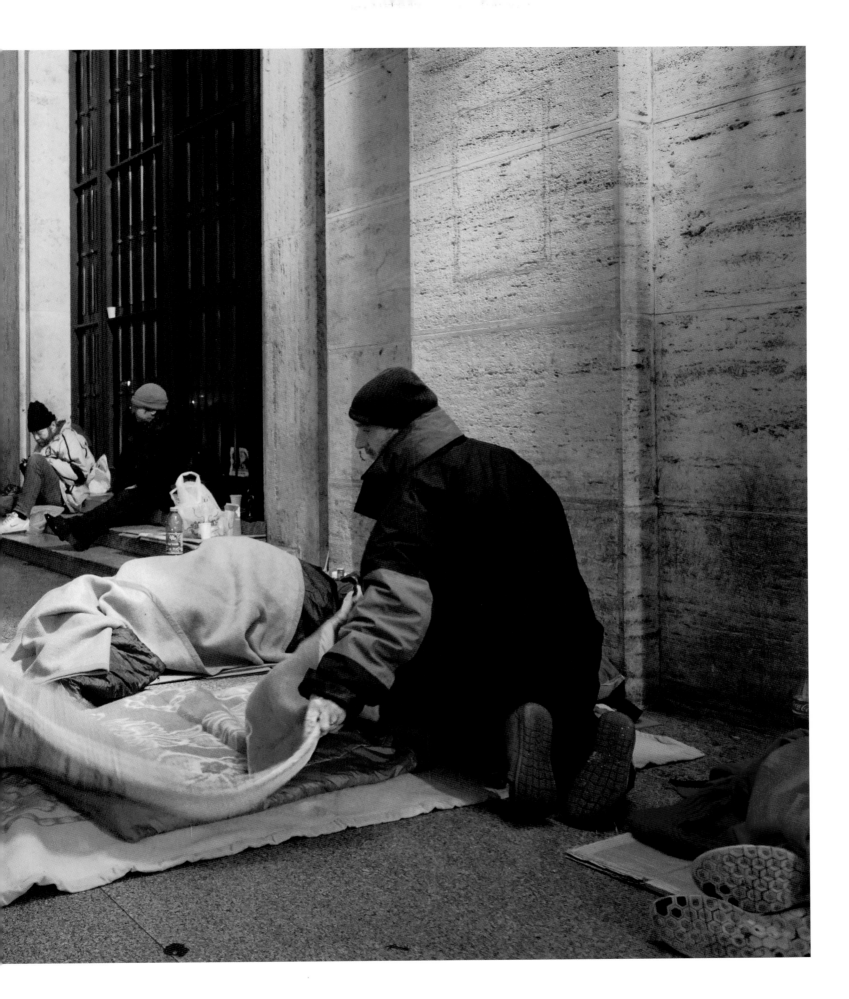

Iglesia como un "culto sacrílego", ha formado una Comisión pontificia para la protección de los menores encabezada por Sean Patrick O'Malley, arzobispo de Boston. Con presteza se movió para expulsar del sacerdocio a un sacerdote de Iowa acusado de cometer actos indecentes desde hacía decenas de años, así como también de despedir al obispo paraguayo por encubrir los actos de un religioso acusado de acoso sexual.

En un esfuerzo para traer transparencia al Banco Vaticano, el Papa hizo entrar a un ex jugador de rugby, el cardenal George Pell de Sydney, Australia, y lo nombró como Secretario de Economía, un nombramiento que coloca a Pell como par del Secretario de Estado, el cardenal Pietro Parolin. En medio de estos nombramientos, el Papa ha demostrado un buen gesto a la antigua guardia: ha dejado en su cargo, por lo menos por ahora, al cardenal Gerhard Müller, la persona de línea dura designada por el Papa Benedicto como jefe del Santo Oficio del Vaticano, la Congregación para la Doctrina de la Fe (que, tal como su nombre lo indica, define y hace cumplir la doctrina de la Iglesia).

Esas maniobras significan mucho, pero es difícil decir, de llegarlo a hacer, a qué conducirán. Los primeros indicios han sido llamativos tanto para reformistas, como para los católicos más tradicionales. El Sínodo de la Familia preliminar que Francisco convocó en octubre de 2014 no produjo ningún cambio arrasador en la doctrina, lo que apaciguó a los católicos conservadores que temían exactamente eso. Pero el verdadero sínodo en octubre de 2015 podría producir un resultado drásticamente diferente.

De acuerdo con uno de sus amigos y ex mentor del Papa, Juan Carlos Scannone del seminario jesuita de San Miguel: "Sobre el tema de los divorciados y vueltos a casar (que toman la comunión), me dijo, 'Quiero escuchar a todos'. Va a esperar el segundo sínodo y los escuchará a todos, pero definitivamente está abierto al cambio". Otro amigo conversó con el Papa sobre la posibilidad de eliminar el celibato como requisito para ser sacerdote. Este amigo comentó: "Si puede sobrevivir a las presiones de la Iglesia de hoy y los resultados del Sínodo de la Familia el próximo mes de octubre, creo que después estará listo para hablar acerca del celibato".

Tales suposiciones, si bien civilizadas, son solamente eso. Cuando los funcionarios del Vaticano toman la medida de su nuevo líder, es tentador para ellos ver los públicos manierismos de corazón abierto como prueba de que él es una criatura de puro instinto espiritual. "Totalmente espontáneo", dice el padre Lombardi, por ejemplo, de la serie tan analizada de gestos de Francisco durante su viaje en la primavera de 2014 a Medio Oriente, entre ellos, su abrazo con un imán y un rabino, después de haber orado juntos en el Muro de los Lamentos.

Su amigo Abraham Skorka admite que este acto fue en realidad premeditado: Francisco sabía antes de partir hacia Tierra Santa que era el sueño del rabino abrazar al Papa y a Omar Abboud, el imán, junto al muro. El hecho de que Francisco aceptase de antemano cumplir con el deseo del rabino no hace que el gesto sea menos sincero. Dicha prudencia está en armonía con aquel Jorge Bergoglio que en 2007 les dijo a los periodistas Francesca Ambrogetti y Sergio Rubin, que él rara vez prestaba atención a sus impulsos, ya que "la primera respuesta que me viene a la mente por lo general es la equivocada". (También les dijo que si esta casa se incendiase, se llevaría consigo dos cosas: su breviario o el libro de la liturgia católica, y su agenda).

Quienes lo han conocido desde hace más tiempo se mofarían ante la sugerencia de que el Papa Francisco hace las cosas improvisadamente. Durante sus días en la arquidiócesis de Buenos Aires, Wals recuerda: "Todo estaba perfectamente organizado. Yo sabía cuándo estaría en su oficina, cuánto tiempo durarían sus citas y cuánto sus discursos". Rogelio Pfirter, un diplomático de primera línea que ha permanecido junto a Bergoglio desde que fue alumno pupilo del colegio hace medio siglo atrás, está de acuerdo con eso. "Cuando uno lee algo como que él improvisa y que tiene esta agenda muy

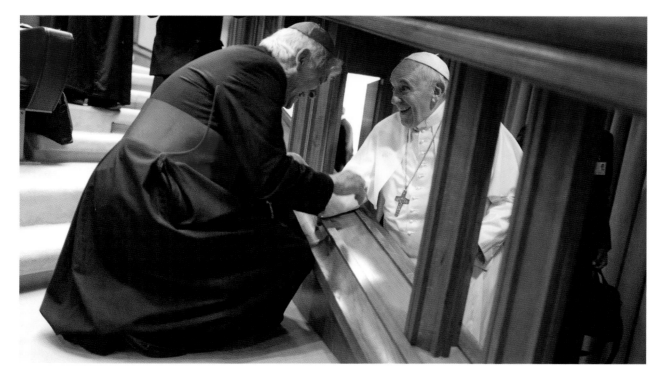

El Papa Francisco saluda a un obispo mientras entra al salón de sesiones durante el Sínodo de la Familia.

caótica, yo no creo que eso sea cierto para nada. Creo que él sabe muy bien lo que hace. Ha meditado cada uno y todos los pasos que ha dado".

"Es un jugador de ajedrez –dice Ramiro de la Serna, un cura franciscano del área bonaerense que fue uno de los alumnos del Papa hace más de treinta años y sigue estando en contacto con él desde entonces–. Eso no quiere decir que no sea sincero. Es auténtico. Pero entiende las consecuencias de lo que dice y hace. Es un conocedor de la realidad. Por ejemplo, después de ser elegido Papa y decir ante los medios internacionales que él deseaba 'una Iglesia pobre para los pobres', sabía que en dos minutos, esa frase llegaría a los titulares de todo el mundo".

Según el caso, el Papa Francisco es consciente de que cualquier infidencia o paso en falso de su parte también llegará a los titulares. Como arzobispo, en 2010, fue atacado personalmente cuando una carta, que él había escrito en forma confidencial a unas monjas argentinas, a las que les pedía su apoyo para oponerse a la legislación que permitiría el matrimonio entre personas del mismo sexo, se filtró y (en su opinión) fue groseramente distorsionada por la prensa. Y, como cualquier otro cardenal, supo de la revelación en 2012 de varios documentos internos del Vaticano que aducían a actos de corrupción y que por ese motivo dieron lugar al llamado escándalo de los "Vatileaks". Si el Papa Francisco abriga planes concretos de cambiar creencias y tradiciones largamente sostenidas por la fe católica, sería por lo tanto lógico que él no lo dejara entrever, incluso entre sus más cercanos colaboradores.

Entonces nuevamente, ¿quién es el que sabe? En octubre de 2013, ocurrió que el Papa leyó una provocativa columna escrita por Eugenio Scalfari, el fundador ateo de *La Repubblica*. Francisco entonces llamó a Scalfari y se ofreció para mantener con él una entrevista en persona, una entrevista en la que este criticó a la curia romana por tener una "visión centrada en el Vaticano" que "se desentiende del mundo que nos rodea", agregando: "Yo no comparto esta visión y haré todo lo que pueda para cambiarla". De manera similar, después de recibir la carta de una mujer argentina que deseaba casarse con un divorciado, el Papa la llamó inesperadamente en abril de 2014. Según la mujer, Francisco le

aseguró que "no había ningún problema" con que las parejas divorciadas tomasen la comunión. ¿Estas conversaciones no grabadas eran precisas? ¿Sus comentarios fueron improvisados o cuidadosamente elaborados?

Dentro del Vaticano, la preocupación por predecir el futuro del Papa se ha hecho más difícil por la decisión del mismo Papa de ser totalmente independiente, lo que implica, entre otras cosas, ser su propio programador. "Nadie sabe nada de lo que hace –cuenta Lombardi de Francisco–. Su secretario personal ni siquiera lo sabe. Yo tengo que hacer llamados telefónicos a distintas personas: una persona sabe una parte de su programa, algún otro sabe otra parte. Antes, era diferente. Yo podía llamar a Stanislaw Dziwisz (el secretario personal del Papa Juan Pablo II) o a Georg Gänswein (asistente principal del Papa Benedicto) y ellos siempre sabían. A veces, el Papa dice: 'Padre, me he reunido con esta persona'. Pero no lo hace de una manera sistemática. Así es la vida".

En los intentos por adivinar las intenciones de Francisco, lo más cercano que los funcionarios del Vaticano tienen como intermediario ha sido el Secretario de Estado, el cardenal Pietro Parolin. Parolin es un respetado pastor, un diplomático veterano y se cuenta entre los más fieles confidentes del Papa, según Federico Wals, "porque no es muy ambicioso. Esa es una cualidad fundamental para el Papa". Al mismo tiempo, el Papa ha reducido drásticamente los poderes del Secretario de Estado, en particular con respecto a las finanzas del Vaticano, para impedir excesos como los perpetrados por el predecesor de Parolin, el maquiavélico Tarcisio Bertone, vistos durante el papado de Benedicto. (Bertone fue acusado de favoritismos y malversación de millones de dólares en el Banco Vaticano).

"El problema con esto –dice Lombardi– es que la estructura de la curia ya no está limpia. El proceso está en marcha y qué quedará al final, nadie lo sabe. El Secretario de Estado ya no tiene un papel central y el Papa tiene muchas relaciones que son dirigidas por él solo, sin ninguna mediación". Valientemente poniendo el acento en la cúpula, el vocero del Vaticano agrega: "En un sentido esto es positivo, porque en el pasado hubo muchas críticas sobre el gran poder que se ejercía sobre el Papa. Ahora no se puede decir que este sea el caso".

La vida en la Santa Sede era del todo diferente en el papado de Benedicto, un intelectual cerebral que continuó escribiendo libros de teología durante sus ocho años como Papa. Fue también diferente bajo su mentor Juan Pablo II, un actor con entrenamiento teatral y consumado lingüista, cuyo papado duró 27 años (después de Juan Pablo I, que murió en 1978 tras tan solo 33 días de reinado). Ambos hombres fueron sostenedores fiables de la ortodoxia papal, que se extendía hasta en sus adornos reales: Juan Pablo II con su Rolex, Benedicto con su colonia hecha por encargo. El espectáculo de este nuevo Papa con su barato reloj de plástico y sus sólidos zapatos ortopédicos negros, que toma el desayuno en la cafetería del Vaticano junto con monjas y empleados de la limpieza, ha requerido algunos ajustes para aquellos que durante mucho tiempo se habían acostumbrado a la comodidad de siglos de previsibilidad papal.

En cierto modo, Francisco es un salto atrás. Empieza sus mañanas alrededor de las 4 am, con la oración. Nunca ha tenido un teléfono móvil. (La noticia de la renuncia del Papa Benedicto le llegó un día más tarde debido a ese aspecto). Por esa razón, jamás ha utilizado Internet; en lugar de eso, responde a los correos electrónicos con notas a mano redactadas con su letra microscópica, que

Una burbuja de cristal es uno de los tantos recuerdos que se venden cerca de la Ciudad del Vaticano.

su secretario privado luego reproduce en un computador. (Los *tweets* en su cuenta de Twitter @Pontifex, que tiene más de cinco millones de seguidores, los escribe la oficina de Prensa del Vaticano.) Sin embargo, su irreverencia porteña resulta un contraste notable respecto de los ornamentos cuasi imperiales que lo rodean.

Su informalidad se la ve mejor ejemplificada por su sentido del humor que, sin bien astuto y con frecuencia irónico, nunca es mezquino. Después de que el arzobispo Claudio María Celli visitase a su viejo amigo en Santa Marta, Francisco insistió en acompañar a su invitado al ascensor.

"¿Por qué esto? –preguntó Celli con una sonrisa–. ¿Para estar seguro de que me voy?".

Sin vacilar, el Papa añadió: "Y para que pueda asegurarme de que no te llevas nada contigo".

DE PURA GENEROSIDAD

Aun tomándolo a la ligera, Francisco es todo el tiempo consciente de las dificultades a las que se enfrenta mientras busca sembrar la cultura del encuentro en la Iglesia católica. Tal como dijo a su amigo de confianza Jorge Milia, un periodista argentino, el año pasado: "No existe un manual del usuario. Entonces hago lo que puedo".

Entre todos los aparentemente drásticos cambios que Francisco introdujo a su papado, también ha hecho algunas concesiones de sentido común a las realidades institucionales del Vaticano. Aunque le ha dicho a la guardia suiza que no es necesario que se queden parados a su puerta por la noche o que lo acompañen al ascensor, de alguna otra manera se ha resignado a su presencia casi constante. (A menudo utiliza a los guardias para tomarse fotografías con los amigos que lo visitan, otra concesión a su condición actual, ya que Jorge Bergoglio hacía tiempo que había reculado de las cámaras). El Papa reconoce que ya no puede viajar en metro y mezclarse con la gente en los barrios marginados, algo que hacía en Buenos Aires asiduamente y por lo que era famoso. Cuatro meses después de asumir

el papado, se lamentaba durante una conferencia de prensa: "No saben cuántas veces deseo salir a caminar por las calles de Roma, porque en Buenos Aires me gustaba ir a caminar por la ciudad; de verdad me gustaba hacer eso. En ese sentido, me siento un poco encerrado".

Aunque jamás ha sido su estilo mezclarse con políticos, como cabeza del Vaticano y como argentino, sintió la obligación de recibir a la presidenta de su país, la doctora Cristina Fernández de Kirchner, aun cuando ha quedado en dolorosa evidencia que ella ha utilizado esas visitas para su propio beneficio político. (Y cuando, para su disgusto, la presidenta Fernández de Kirchner se apareció en Santa Marta, en septiembre de 2014, con más de cuarenta amigos). "Cuando Bergoglio recibió a la presidente de una manera amistosa, lo hizo de pura generosidad –dice uno de sus amigos, el ministro de la Iglesia evangélica Juan Pablo Bongarra–. Ella no se lo merecía. Pero así es como Dios nos ama, con pura generosidad". Quizá podría decirse que en definitiva esta es la misión del Papa Francisco, encender una revolución de generosidad, dentro del Vaticano y más allá de sus muros, sin modificar un solo precepto. "Él no cambiará la doctrina –insiste su amigo argentino, el sacerdote franciscano Ramiro de la Serna–. Lo que hará es volver a la Iglesia a su verdadera doctrina, esa doctrina que ha sido olvidada, aquella que vuelve a colocar al hombre en el centro. Al poner el sufrimiento del hombre y su relación con Dios de nuevo en el centro, empezarán a cambiar las rudas actitudes respecto de temas como la homosexualidad, el divorcio y otras cuestiones".

Esta revolución, sea que se lleve a cabo con éxito o no, es diferente de cualquier otra, aunque solo sea por la implacable alegría con la que ha sido emprendida. Cuando el nuevo arzobispo de Buenos Aires, el cardenal Mario Poli, comentó a Francisco durante una visita a la Ciudad del Vaticano acerca de lo asombroso que era ver a su alguna vez severo amigo, ahora mostrando una omnipresente sonrisa, el habitante de Santa Marta consideró esas palabras con cuidado, como siempre lo hace.

Entonces Francisco dijo con lo que uno imagina, una sonrisa: "Es muy entretenido ser Papa".

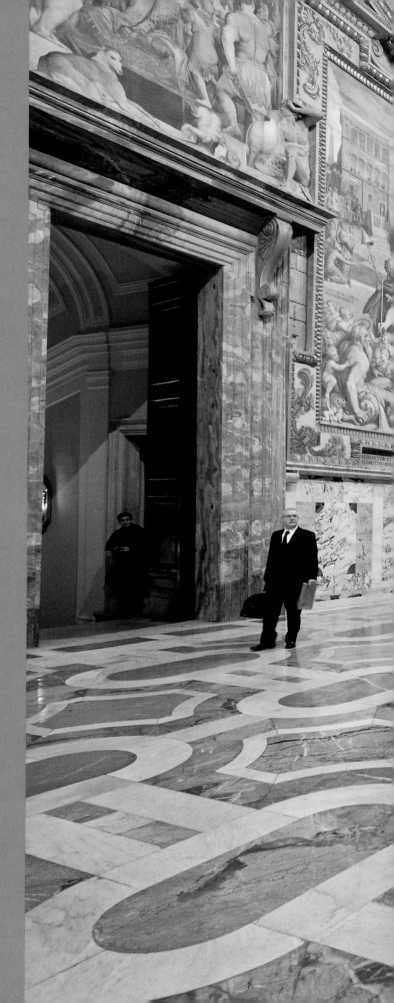

UN
LUGAR
COMO NINGÚN
OTRO

Con miles de años de historia, el
Vaticano es la piedra angular física y
espiritual de la cristiandad. Cada año,
millones de personas viajan hasta la
impresionantemente ornamentada
Basílica de San Pedro y su plaza
lindera para observar tradiciones
ceremoniales y obras cumbre de las
artes, que la convierten en sagrada.
Desde la Sala Regia hasta las barracas
de la Guardia Suiza, la ciudad es una
fuente inagotable de maravillas.

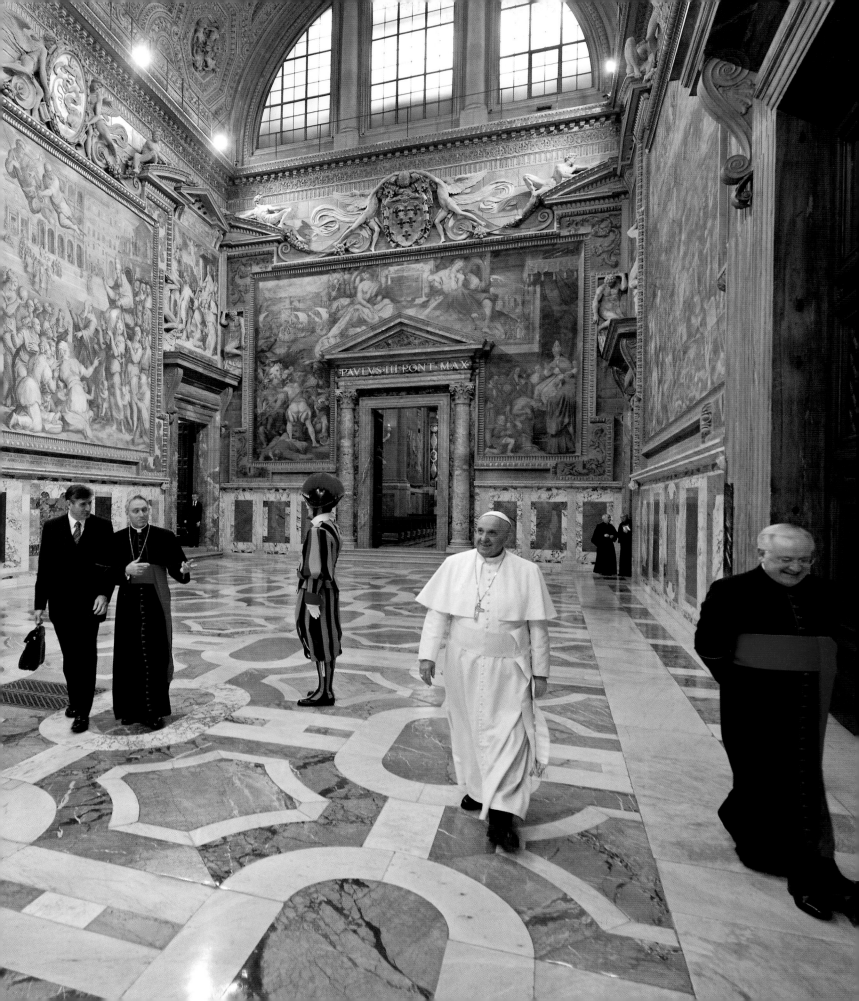

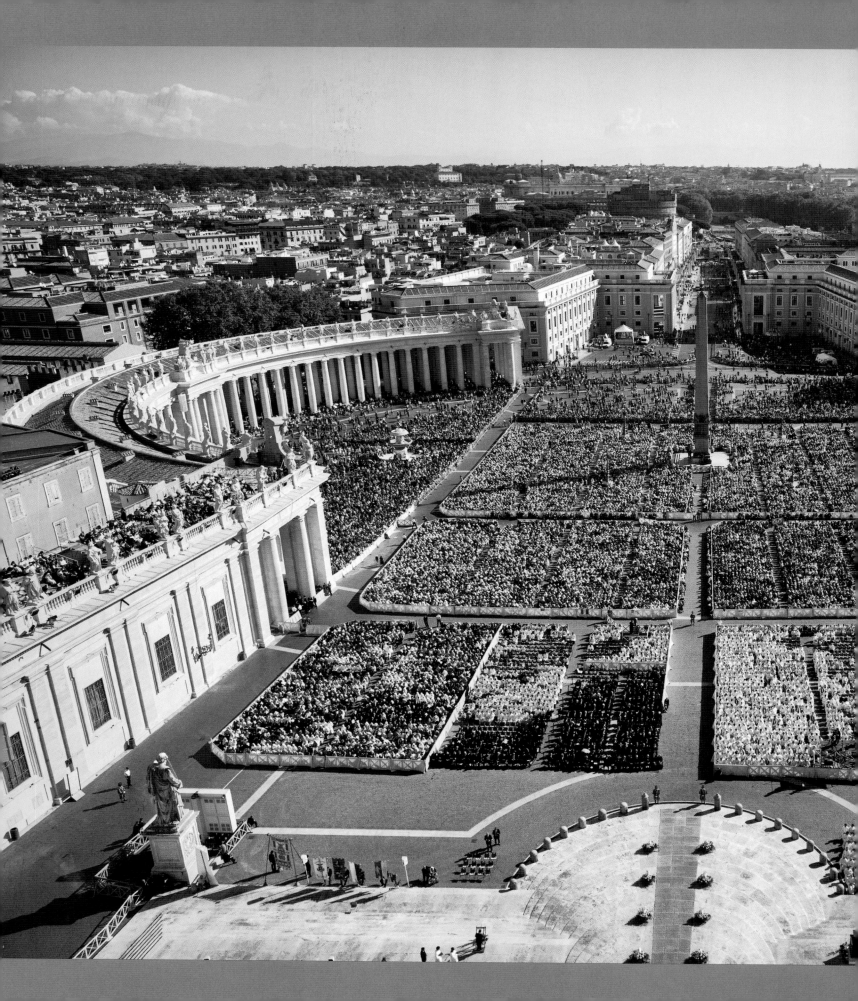

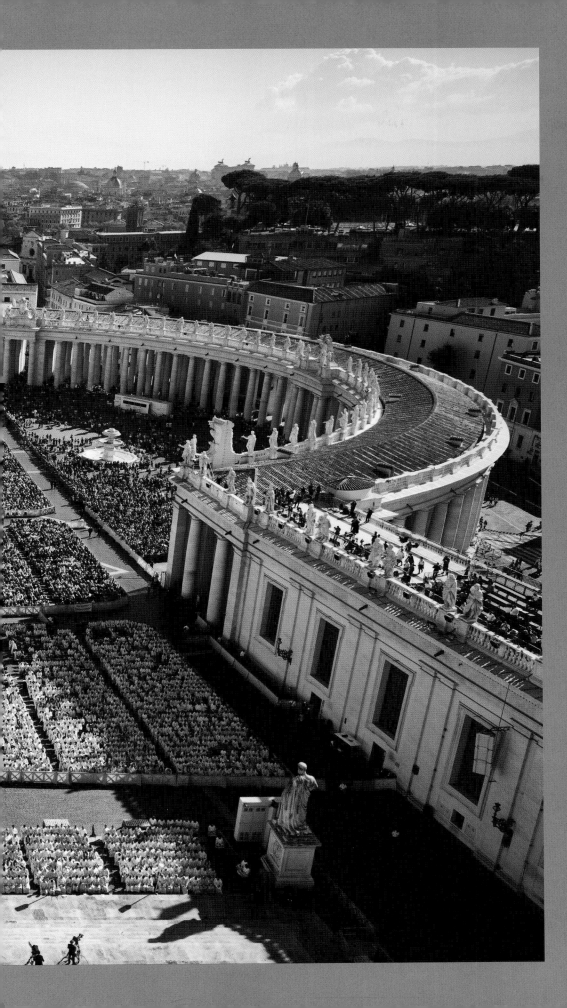

Páginas anteriores: el Papa Francisco atraviesa la Sala Regia, el gran salón de audiencias de los Palacios Apostólicos, adornada con frescos del siglo XVI.

El cálido sol alumbra la multitud que colma la Plaza de San Pedro durante una misa. La plaza puede contener a 80.000 personas.

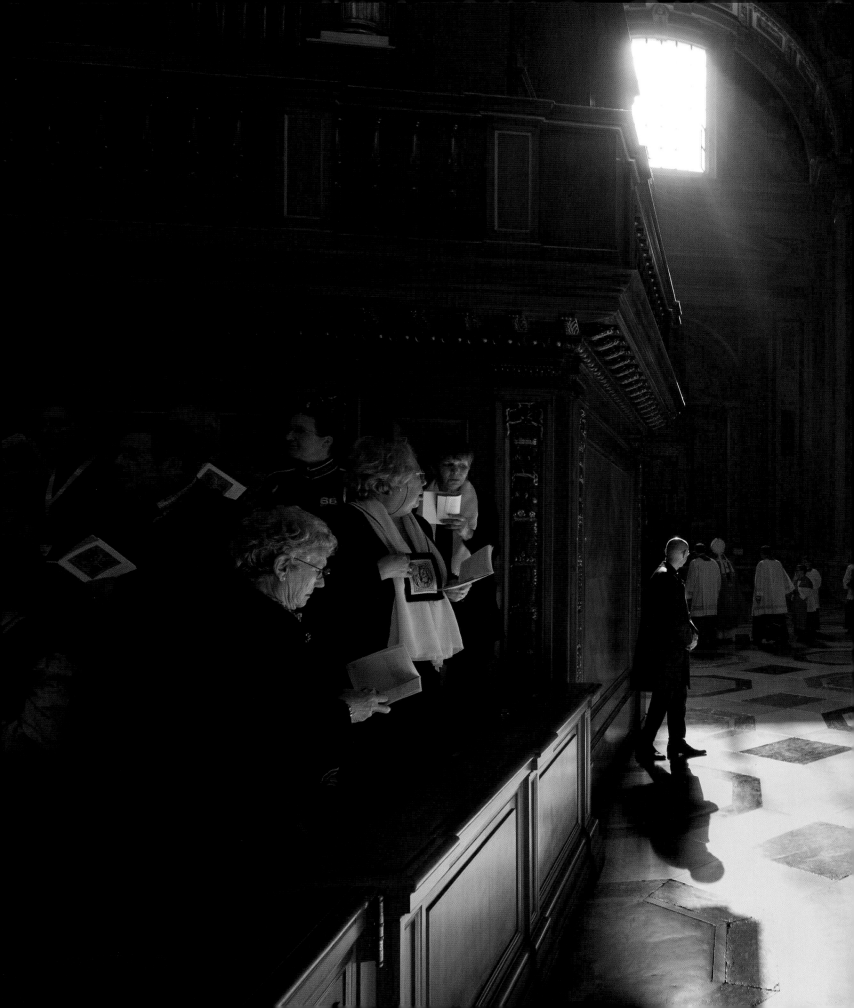

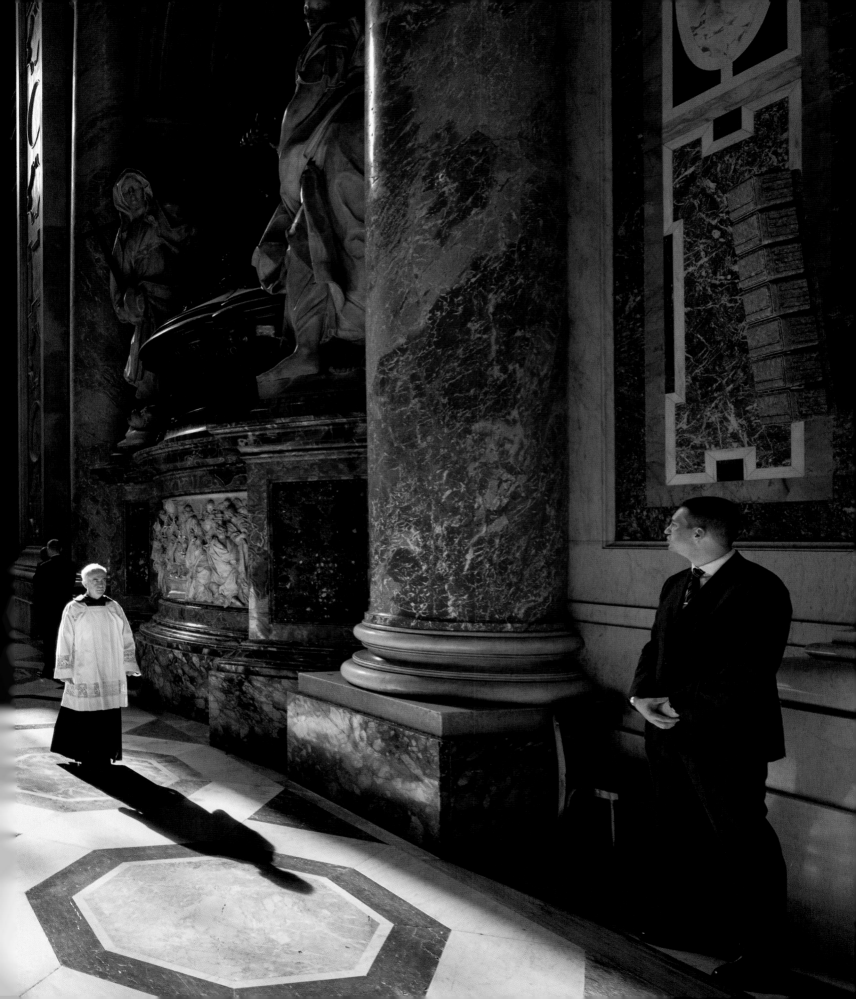

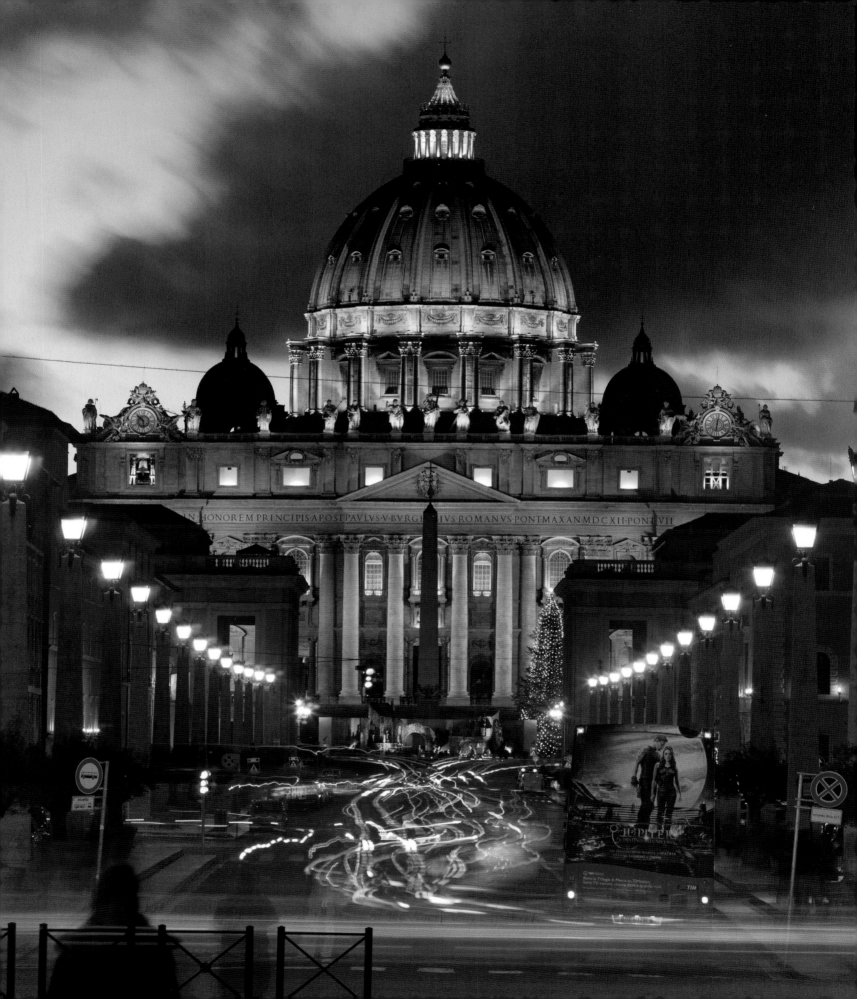

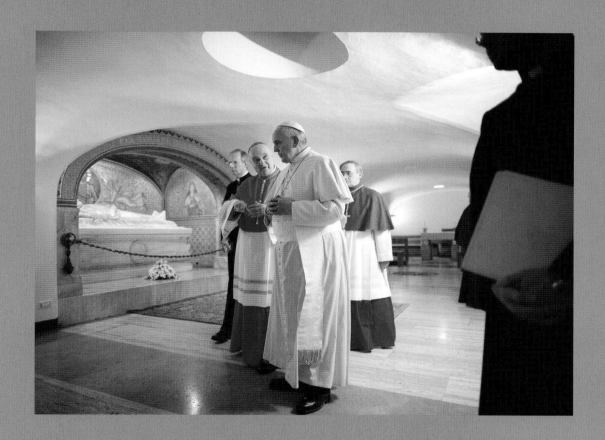

Dejemos que la Iglesia sea siempre un
lugar de misericordia y esperanza.
Donde cada quien sea bienvenido,
amado y perdonado.

PAPA FRANCISCO

La luz de la fe no disipa
todas nuestras tinieblas,
sino que, como una
lámpara, guía nuestros
pasos en la noche.

PAPA FRANCISCO

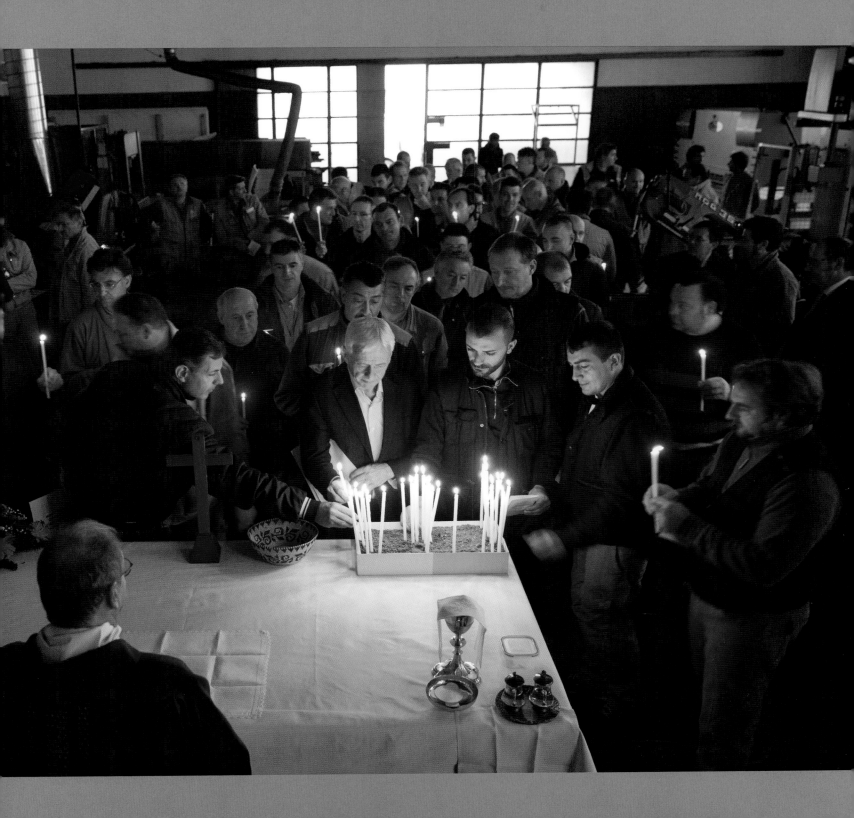

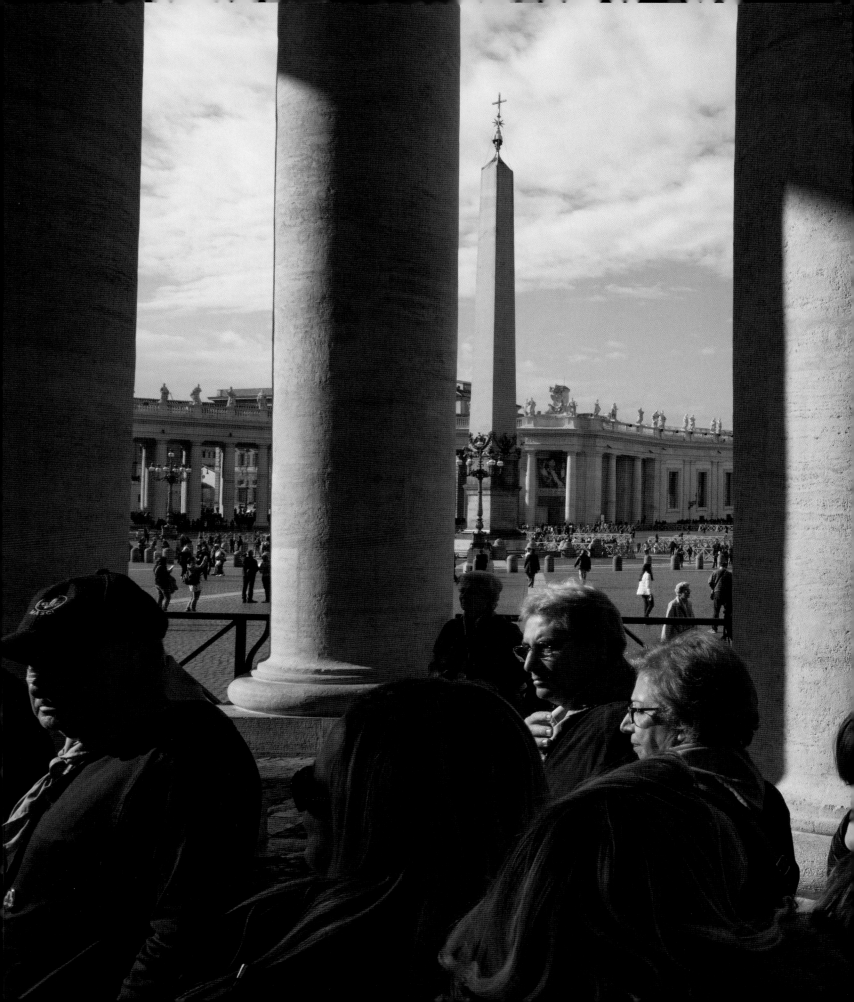

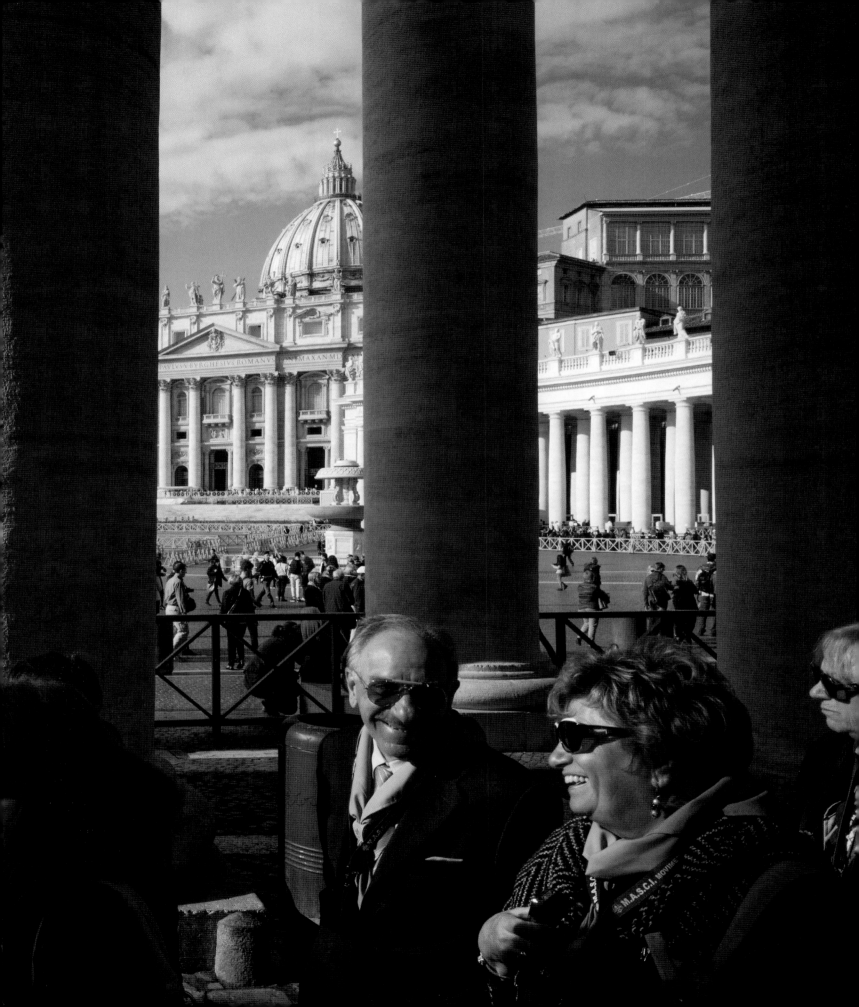

Necesitamos ejercitarnos en el arte de escuchar, que es más que oír. Lo primero, en la comunicación con el otro, es la capacidad del corazón que hace posible la proximidad, sin la cual no existe un verdadero encuentro espiritual. La escucha nos ayuda a encontrar el gesto y la palabra oportuna que nos desinstala de la tranquila condición de espectadores.

PAPA FRANCISCO

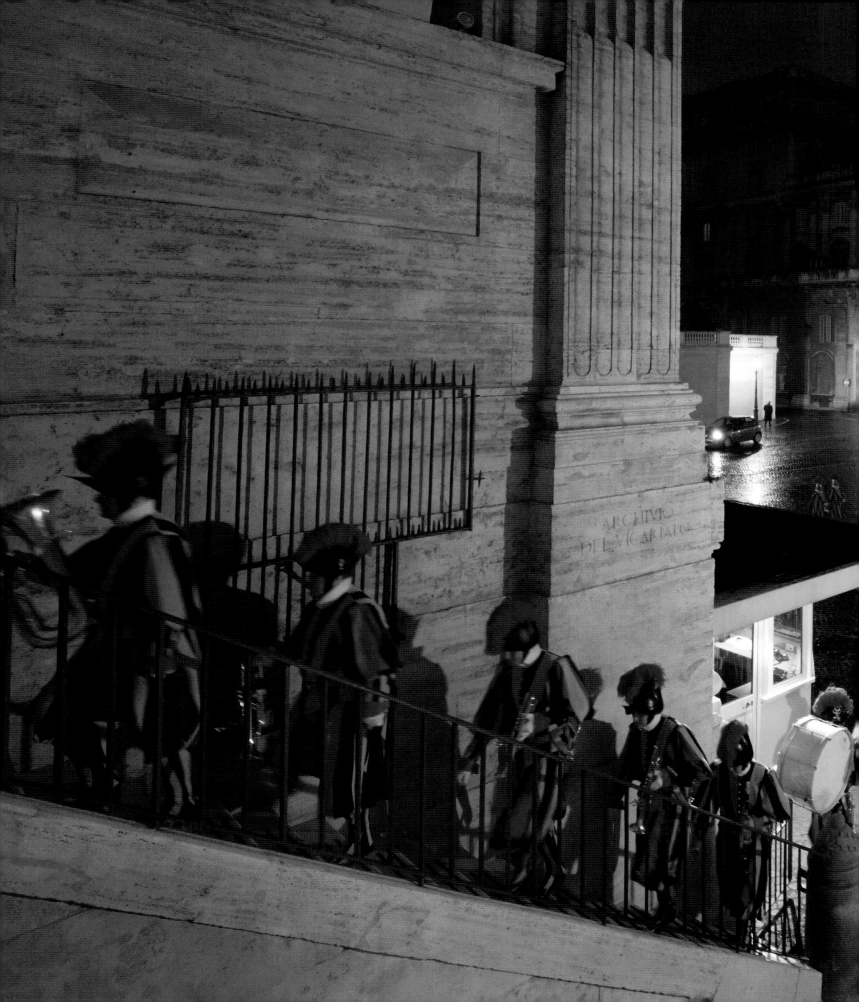

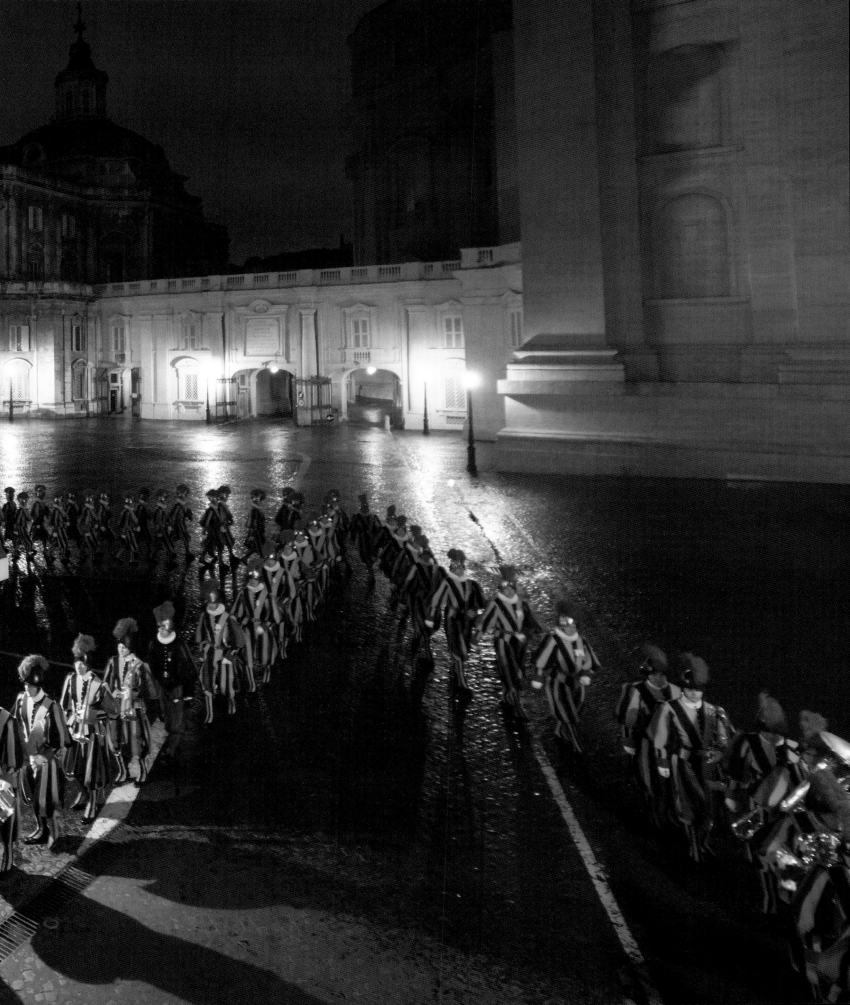

La santidad no consiste en hacer cosas extraordinarias, sino en hacer las ordinarias con amor y con fe.

PAPA FRANCISCO

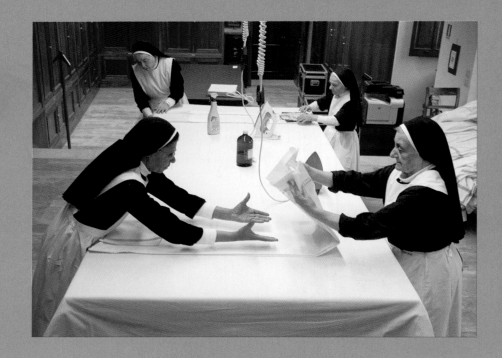

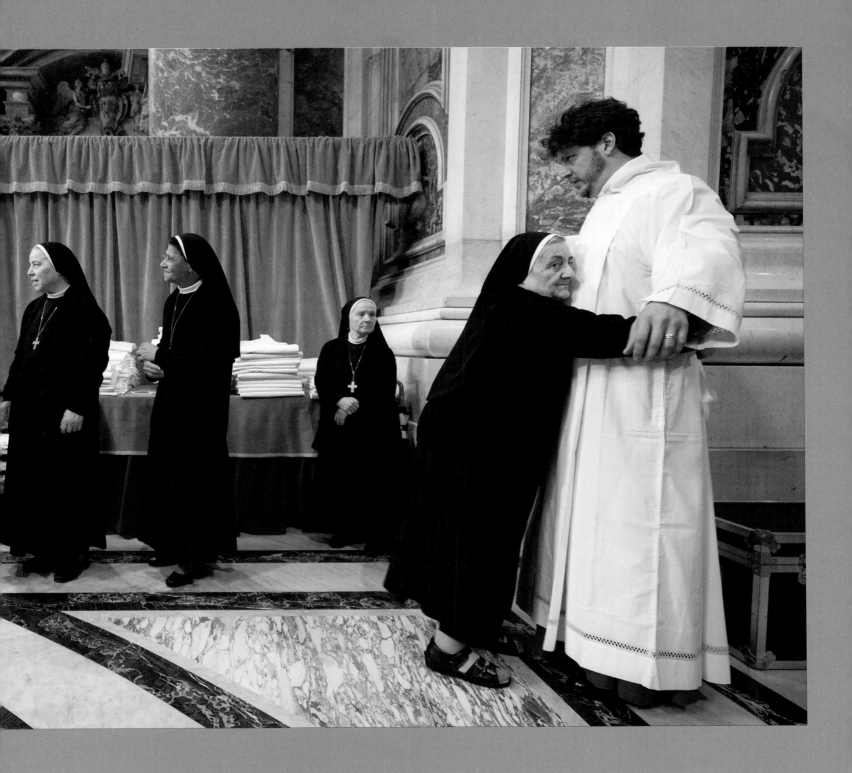

Arriba: se necesita un pueblo para mantener el Vaticano en funcionamiento. Una monja que trabaja en la sacristía apostólica ayuda a un sacerdote a ponerse su alba.

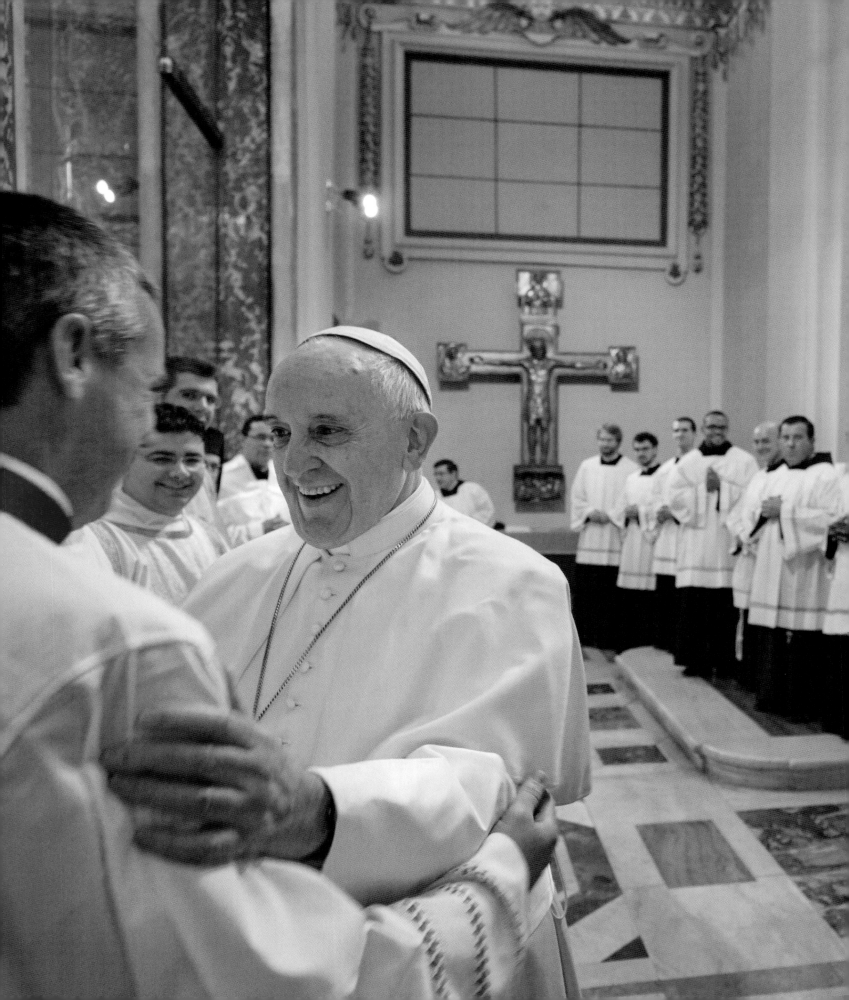

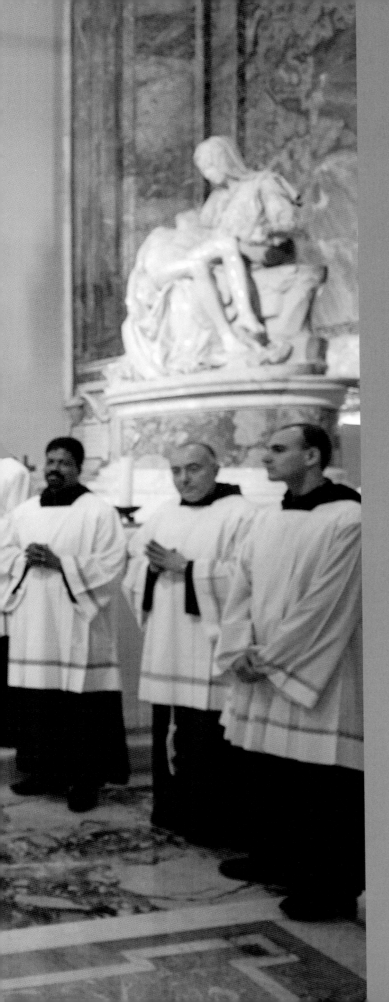

El Papa Francisco saluda cálidamente a un
clérigo en la Capilla de la Pietà (llamada así
por la escultura en mármol de Miguel Ángel)
antes de una misa al aire libre.

Hubo una calidez
y amabilidad que de
inmediato atrajo a la gente
hacia él e hizo que la gente
sonriese con calidez y afecto.

ARZOBISPO FRANCIS A. CHULLIKATT

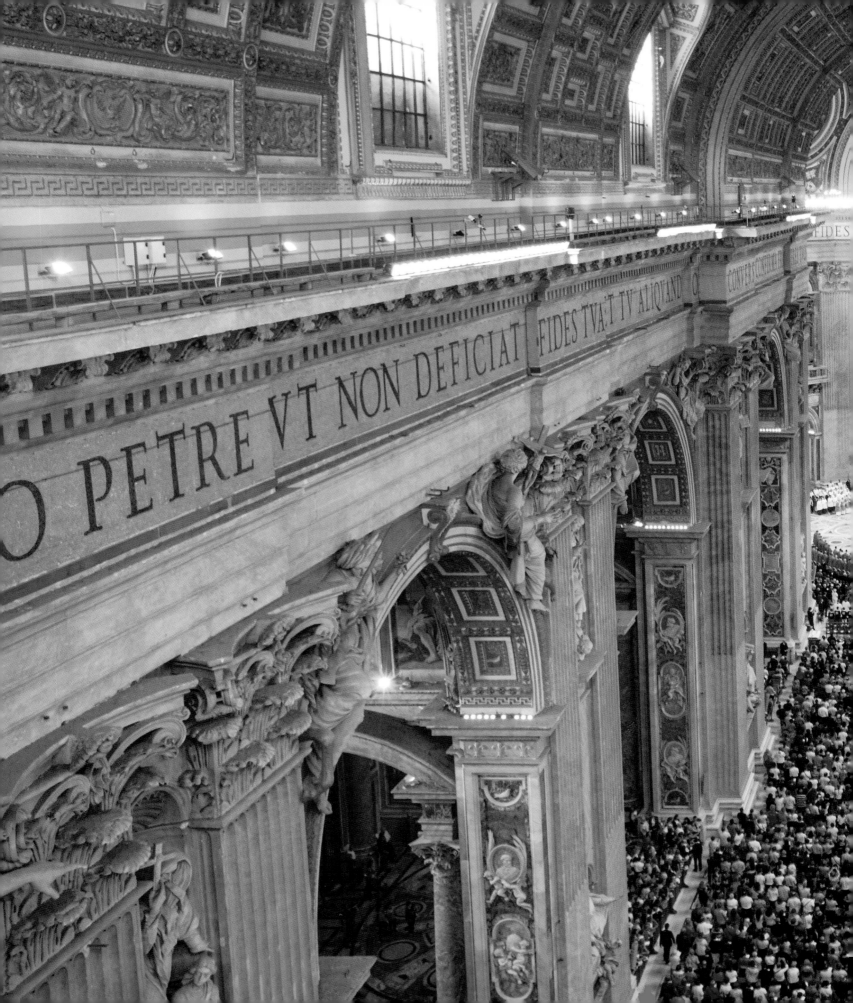

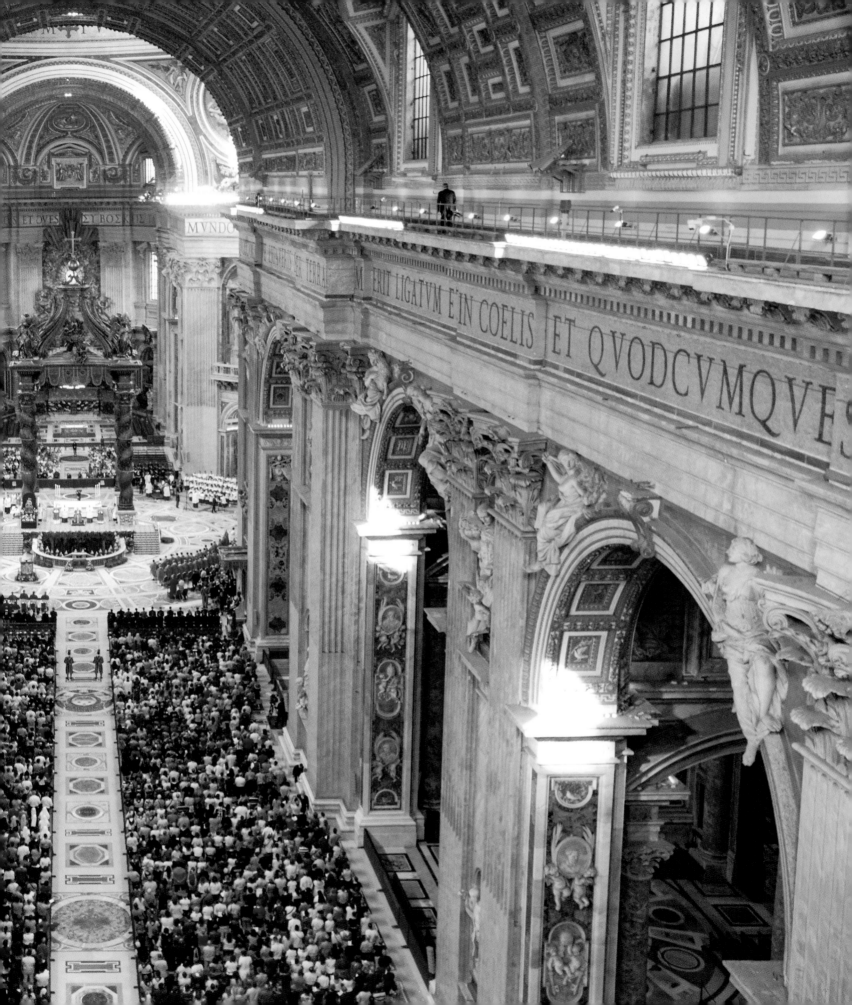

Páginas anteriores: los espíritus vuelan alto debajo del techo abovedado de la Basílica de San Pedro, que puede contener alrededor de 15.000 personas.

Un par de mulas sardas se muestran menos que complacidas de ser otorgadas al pontífice. Es poco lo que ellas saben que su destino será unirse a otras en la finca papal de 55 hectáreas, en la Villa de Castel Gandolfo.

Tener fe no quiere decir que no tengamos dificultades en la vida, sino que somos capaces de afrontarlas sabiendo que no estamos solos.

PAPA FRANCISCO

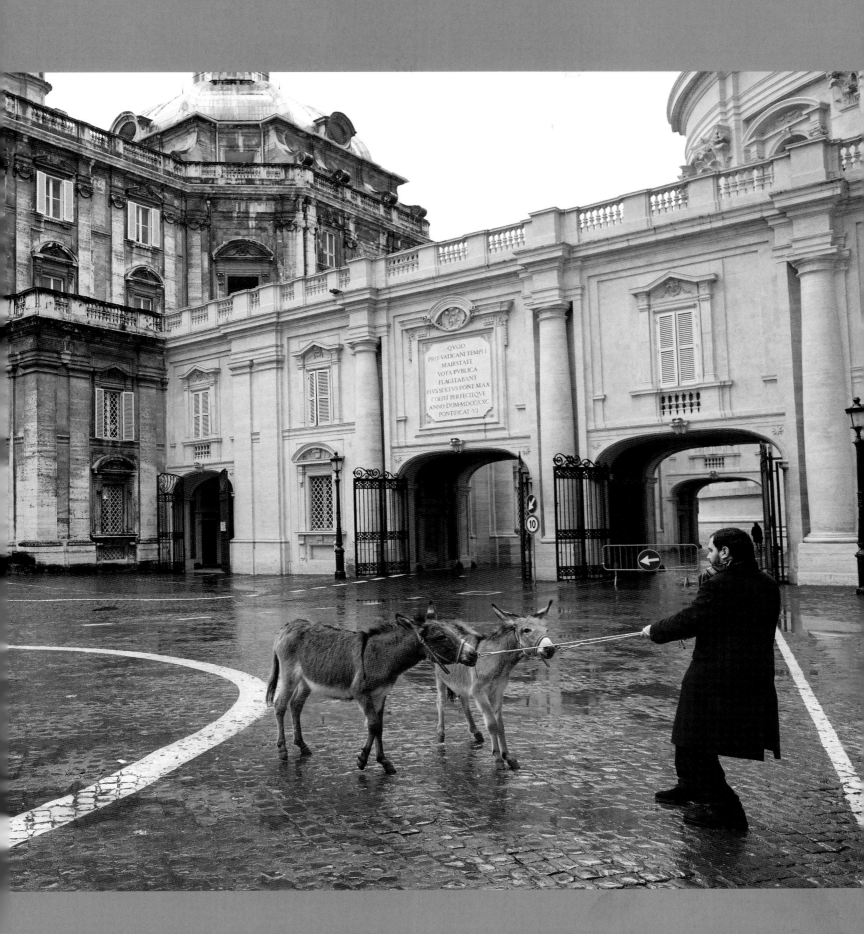

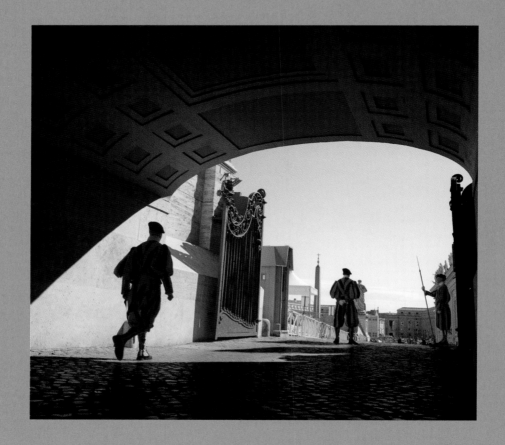

Raro es el líder que nos hace querer ser mejores personas. El Papa Francisco es uno de ellos.

PRESIDENTE BARACK OBAMA

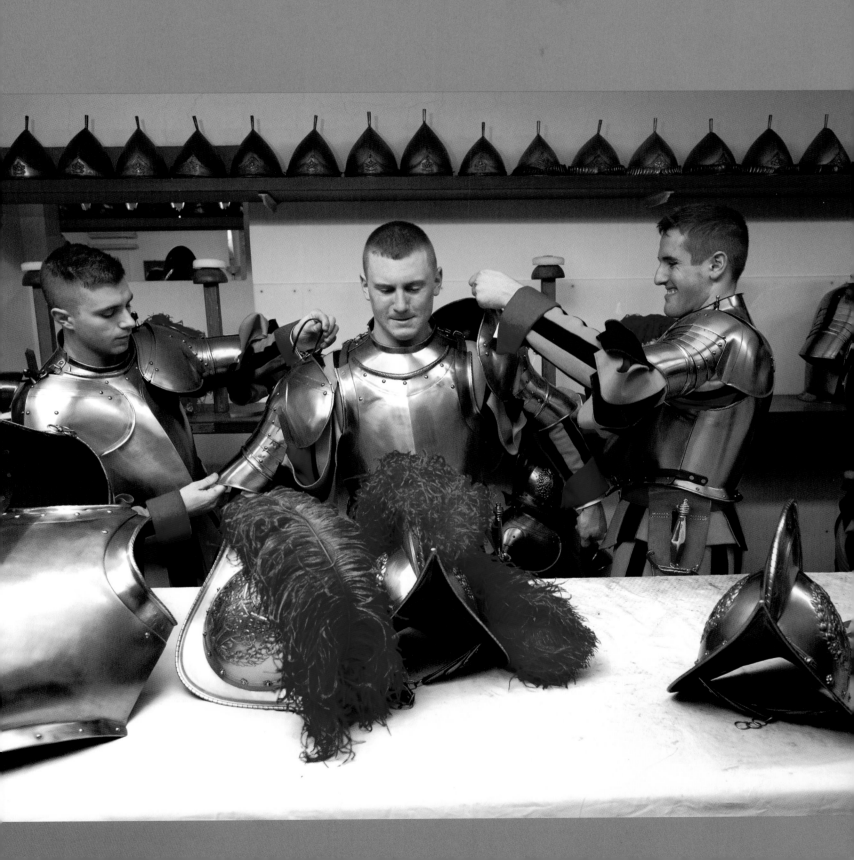

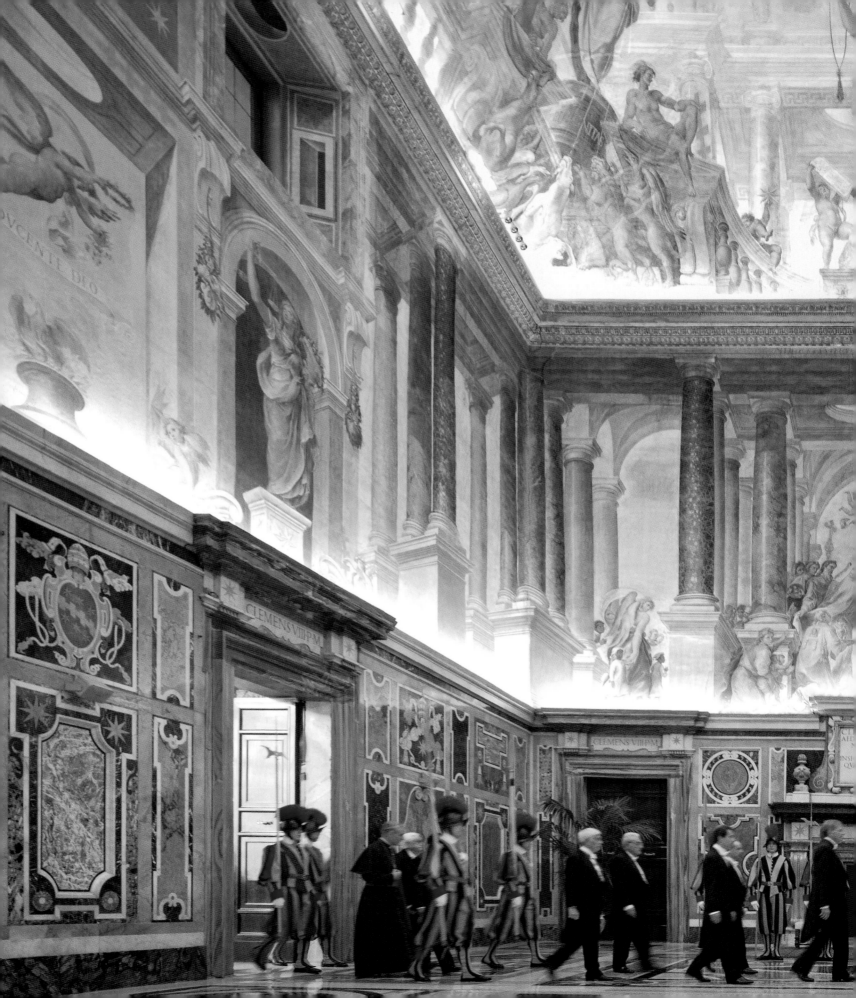

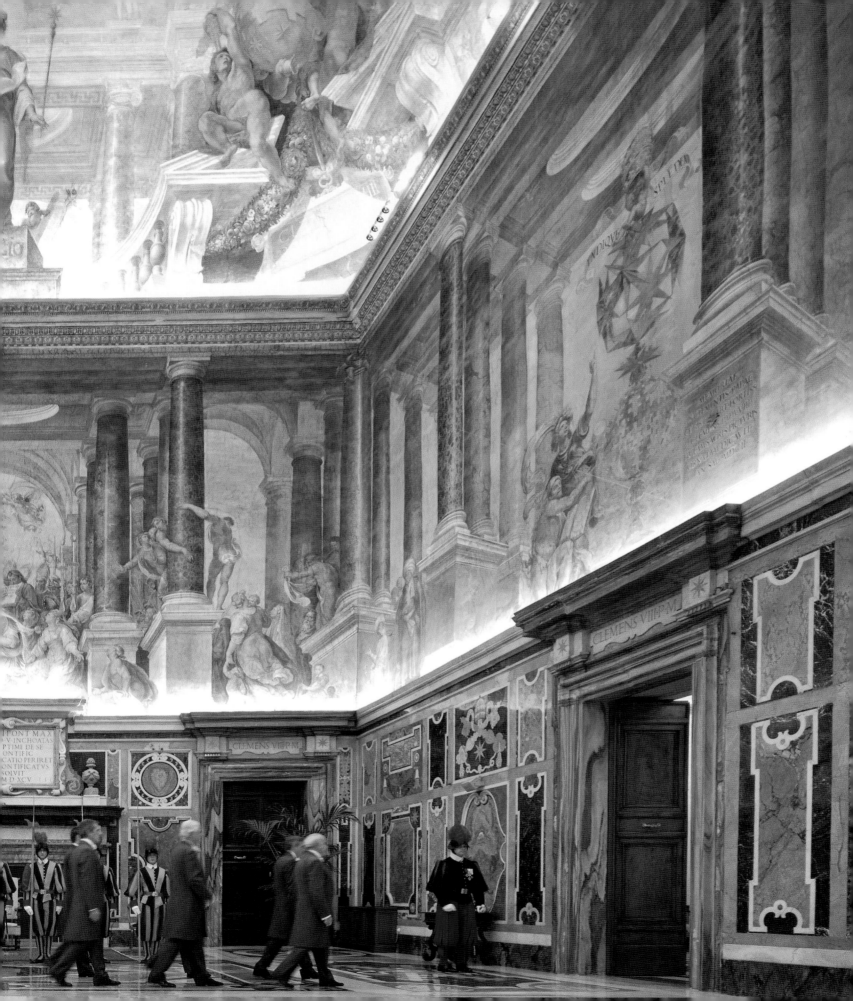

La misión en el corazón del pueblo no es una parte de mi vida o un adorno que me puedo quitar. Es algo que yo no puedo arrancar de mi ser si no quiero destruirme. Yo soy una misión en esta tierra y para eso estoy en este mundo.

PAPA FRANCISCO

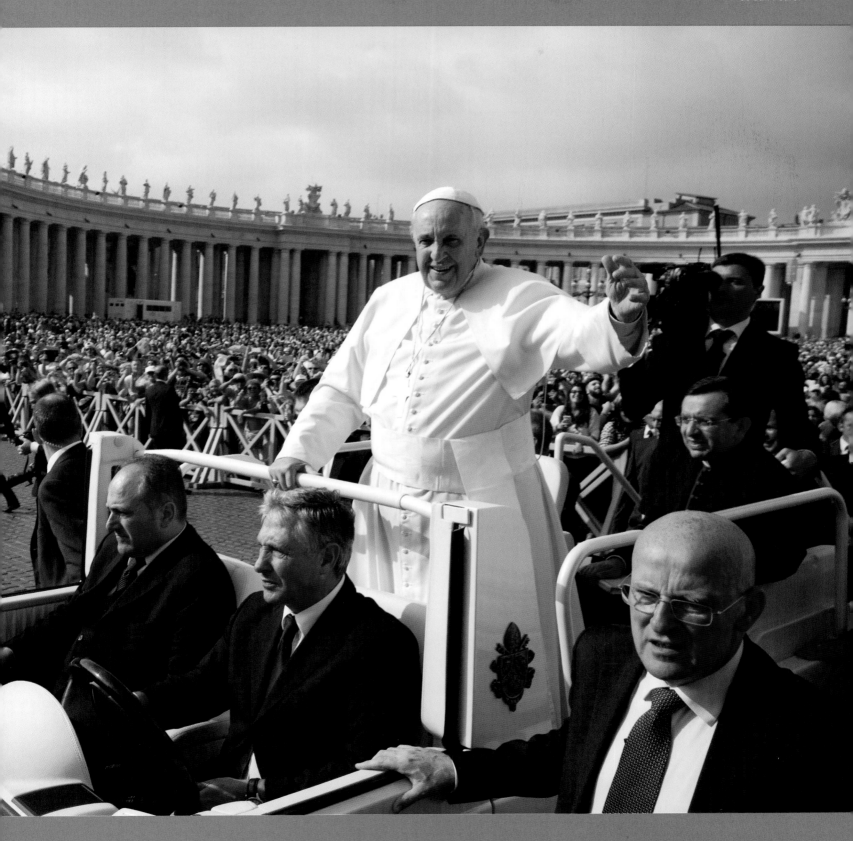

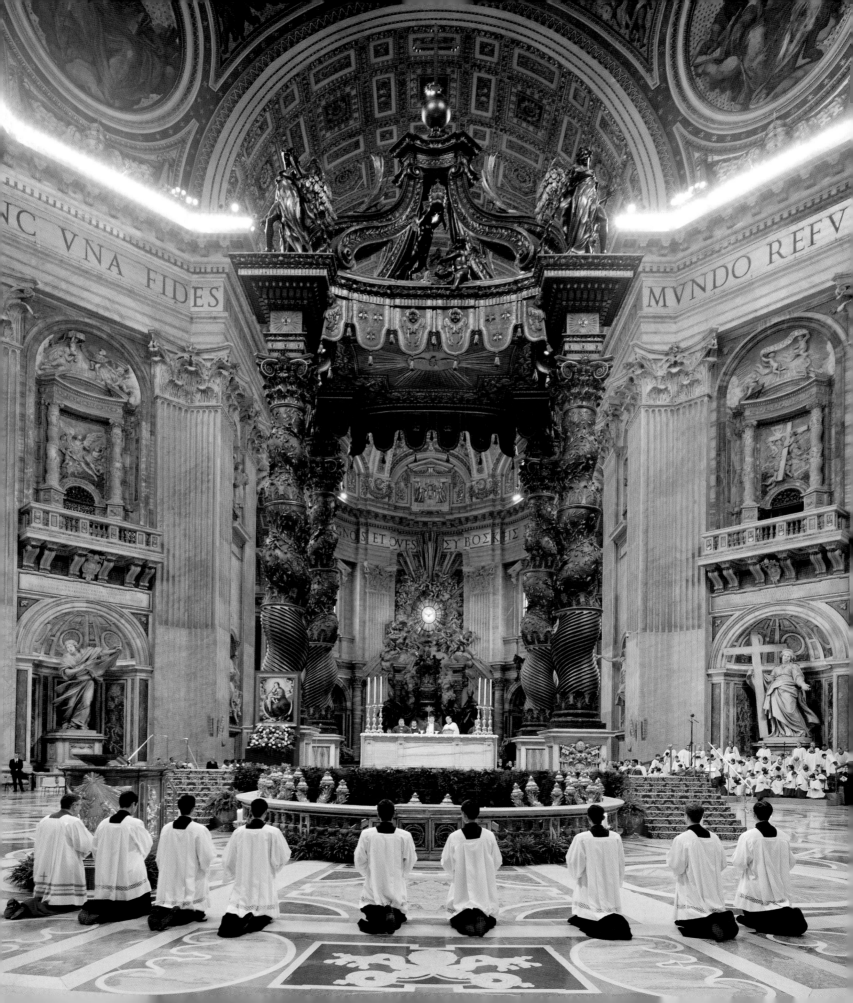

Los ministros del Evangelio
deben ser personas capaces
de calentar los corazones de
las personas, de adentrarse
en la noche, en la oscuridad,
sin perderse.
El pueblo de Dios quiere
pastores y no funcionarios
o clérigos de Estado.

PAPA FRANCISCO

Arriba: personal del Vaticano prepara el balcón desde donde el Papa se dirigirá a la multitud congregada en la Plaza de San Pedro.

Abajo: la Plaza de San Pedro cobra vida
para la Navidad, con un belén
y un brillante árbol navideño.

Páginas siguientes: un solitario guardia suizo
custodia la Sala Regia de Bernini,
la monumental escalera que conecta
el Palacio Apostólico con la basílica.
Ahora que el Papa ya no vive en el palacio, los
corredores no tienen tanta gente transitando.

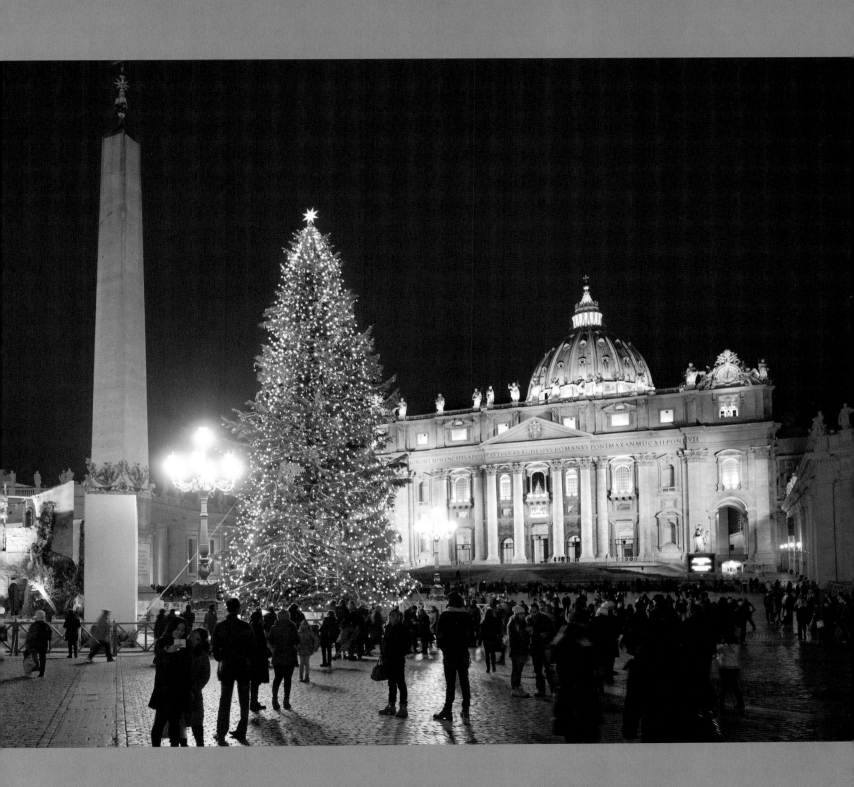

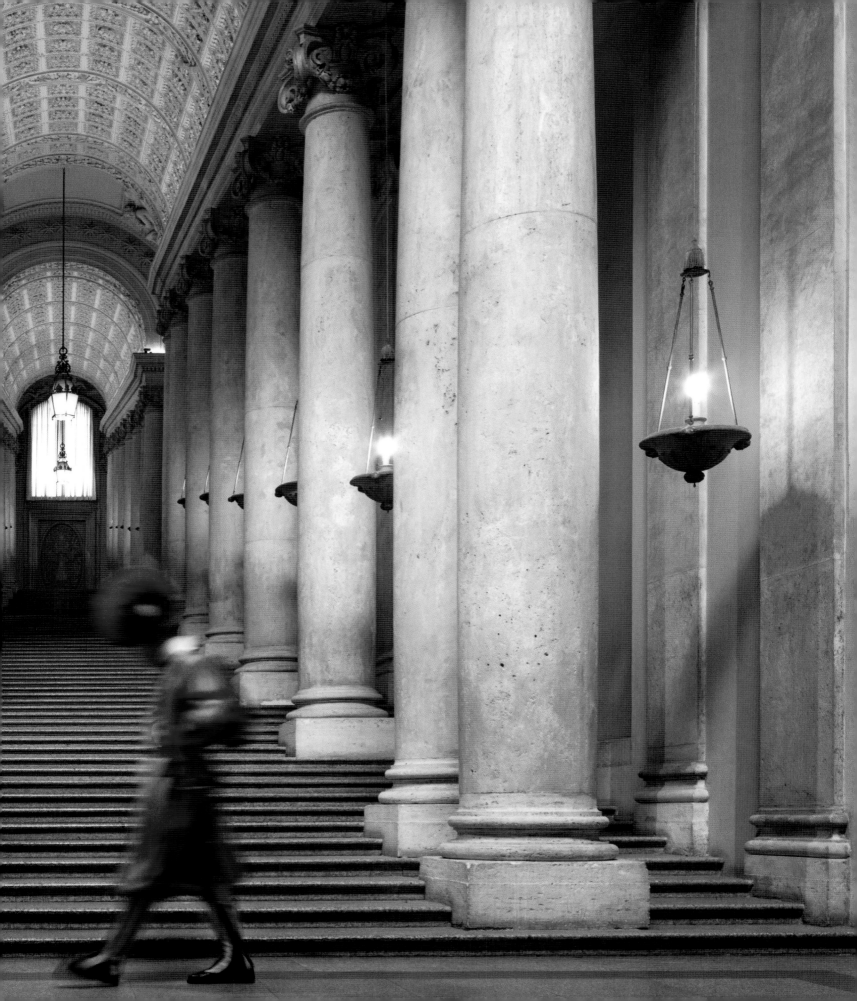

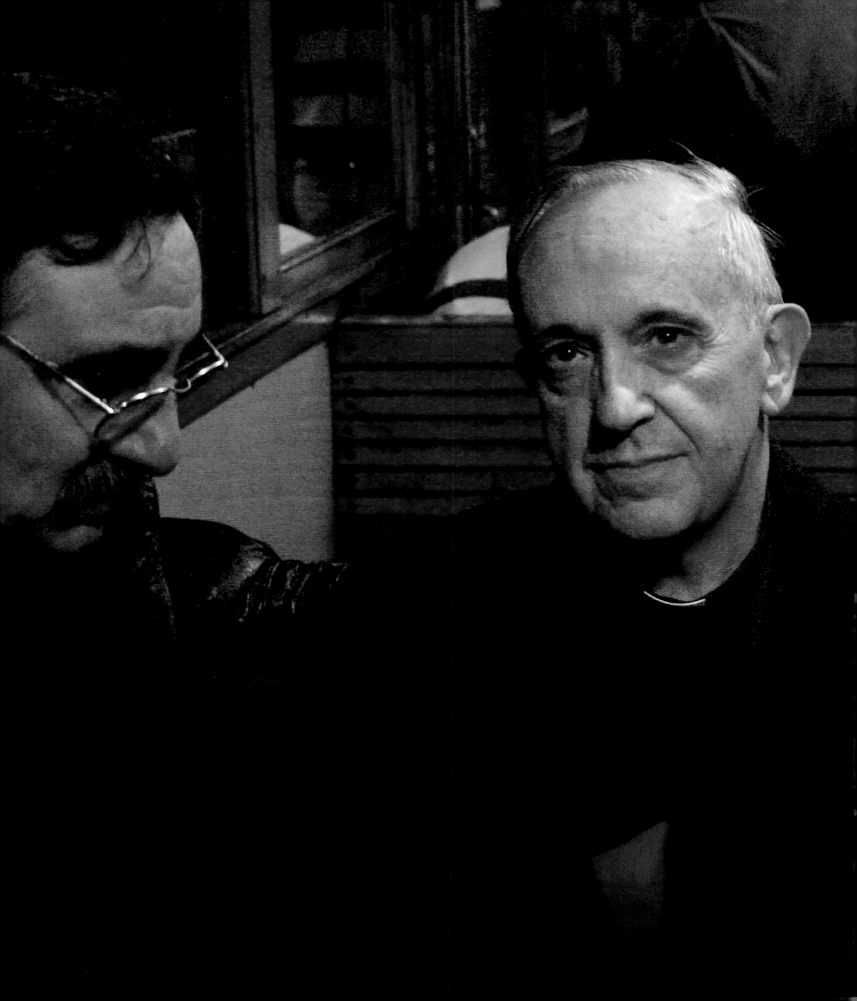

LA VIDA DEL PAPA

FRANCISCO

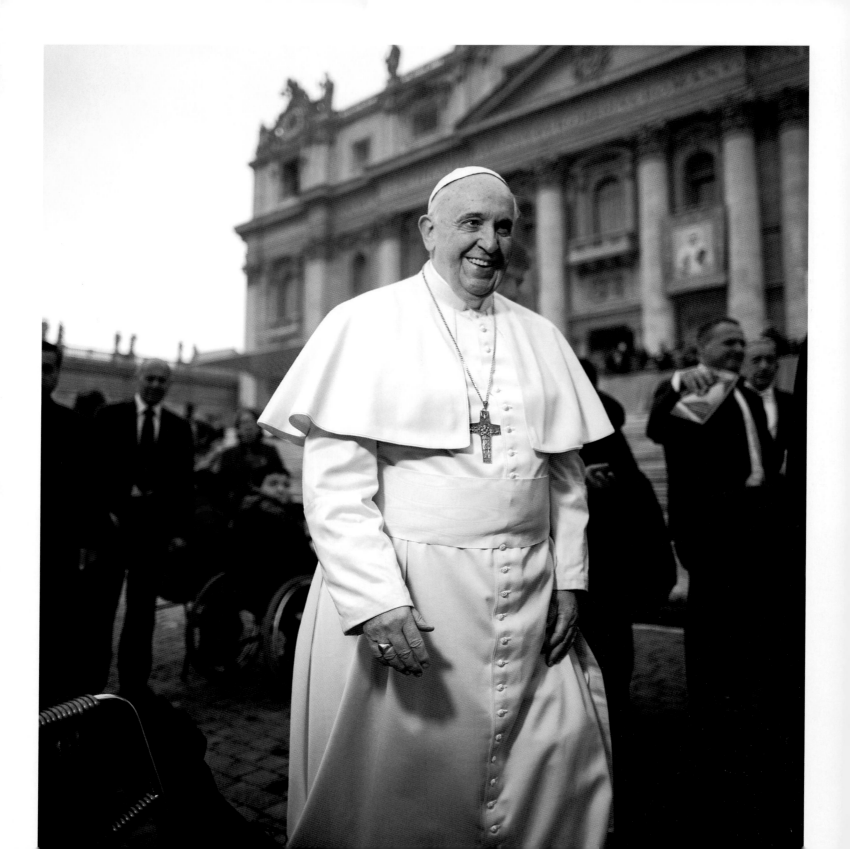

En la mañana del 14 de marzo de 2013, un hombre de mediana edad sentado en un banco de un centro comercial en las afueras de Washington D. C., lloraba cuando su esposa se acercó y le preguntó, "¿Te sientes mal? ¿Qué ha ocurrido?". Aún sollozando, el hombre le extendió su iPad: "¡Mira la noticia! –alcanzó a decir entre alegría y descreimiento. ¡Jorge es Papa!". Casi cincuenta años antes, en 1964, el hombre había sido alumno de Jorge Mario Bergoglio, en el Instituto de la Inmaculada Concepción en Santa Fe, Argentina. Para él y sus compañeros, el hombre al que llamaban padre Jorge era mucho más que un profesor de literatura y filosofía. Les hablaba sobre lo que ellos escribían, sus familias, sus ambiciones, el fútbol, las muchachas. A los 27 años, sin ser todavía sacerdote y en su primer año como profesor, Bergoglio parecía saber reflexivamente de todo lo real y todo lo posible. (No tenían idea de todo el afán con que había preparado la clase para sus alumnos). Para la mayoría, él parecía del todo amable y atento.

A pesar de todo, el Papa que hoy hace hincapié en la "actitud maternal" de la Iglesia recibió la influencia especial de las mujeres de su juventud.

El hombre que llora en el centro comercial conocía esto mejor que otros. El padre Jorge había sido su consejero espiritual. Un día, el muchacho juntó coraje para compartir una preocupación profunda. Sufría de un problema médico en sus testículos, por lo cual temía que para él fuese imposible tener hijos algún día. Tenía miedo de jugar al fútbol, puesto que podría agravarse su condición. El joven de 15 años se preguntaba si las perspectivas de tener una vida normal estaban condenadas al fracaso.

El padre Jorge lo escuchó atentamente, como siempre lo hacía. Le ofreció palabras de apoyo. Y entonces empezó a buscar libros acerca del problema del muchacho. Se reunió con un experto científico. Las pruebas que había acumulado convencieron al joven de que no tenía nada por qué preocuparse. Unos quince años más tarde, Bergoglio ofició la boda de este joven. No mucho tiempo después, le dio la comunión a la primera y segunda hija del hombre. Y hoy aquí estaba este hombre, abuelo, pero ahora nuevamente un niño, postrado hasta las lágrimas por la gracia de su viejo amigo, que acababa de transformarse en una de las personas más famosas del planeta.

LOS COMIENZOS

"Bergoglio no salió de un laboratorio –dice el padre Carlos Accaputo, uno de los consejeros de mayor confianza del Papa–. Creo que Dios lo ha preparado, a lo largo de todo su ministerio pastoral, para este momento".

Esto tal vez sea así. Y resulta una verdad manifiesta que todos los elementos fundamentales del Papa Francisco estaban presentes en el padre Jorge que los argentinos han conocido desde hace décadas. Tal como Federico Wals, su ex asistente de prensa, expresa llanamente: "Ha seguido siendo él mismo. Francisco es el padre Jorge, excepto que vestido de blanco".

Aun así, antes del cónclave de 2005, en el cual Bergoglio fue el segundo en recibir la mayor cantidad de votos entre los 115 cardenales, hasta que insistiera en que todos se unieran alrededor de Joseph Ratzinger, que pronto sería ungido Papa Benedicto XVI, absolutamente nadie podría haber previsto el camino del padre Jorge hacia el papado. No buscó el trabajo. Verdaderamente, no había buscado ninguno de los cargos de liderazgo a los cuales había sido empujado. Que se desempeñase en esos cargos de modo tan impresionante fue una realidad de alguna forma opacada por la humildad que envolvía todos los actos de Jorge Mario Bergoglio.

La suya fue la primera historia de éxito real en un árbol familiar de porteños trabajadores, si bien en realidad sus antepasados provenían de la región noroccidental italiana de Piamonte. En 1929, sus abuelos inmigraron a la nueva frontera económica de la Argentina, trayendo consigo a su hijo Mario Bergoglio, un reciente graduado universitario con el título de contable. En una parroquia de Buenos Aires en 1934, Mario conoció a una joven de ascendencia italiana, Regina María Sívori. Se casaron un año más tarde. El 17 de diciembre de 1936, los Bergoglio le dieron la bienvenida al primero de sus cinco hijos, Jorge Mario.

La pared exterior de la casa de Membrillar 531 en el bullicioso barrio porteño de Flores ahora muestra una placa con la inscripción: "En esta casa vivió el Papa Francisco". La vida de los Bergoglio era sencilla pero en su mayor parte

14 En 1943, el Papa Francisco de niño posa (derecha inferior) con sus compañeros de la primaria de la escuela Pedro Cervio, Buenos Aires, Argentina.

sin apuros económicos. (La excepción fue cuando la madre de Jorge quedó con una parálisis temporal, después del nacimiento de su quinto hijo. Durante ese período, la madre de Jorge le enseñó a cocinar para la familia). Su padre contable insistió en que su hijo apreciara el valor del trabajo desde muy temprana edad. Y así, a los 13 años, Jorge tuvo su primer trabajo en una fábrica de ropa interior que estaba vecina a la oficina de Mario. Como los demás varones de Flores, Jorge jugaba al fútbol, aunque no especialmente bien, y le encantaba.

A pesar de todo, el Papa que hoy hace hincapié en la "actitud maternal" de la Iglesia, en el cuidado y alimentación de todos sus hijos, recibió la influencia especial de las mujeres de su juventud. Rutinariamente, su madre lo sentaba con ella junto a la radio para escuchar las emisiones de ópera, inculcándole un amor perdurable por la música. La madre de su padre, una mujer profundamente espiritual, fue la primera que avivó su apetito voraz por la literatura, haciéndole conocer los clásicos italianos como *La prometida* de Alessandro Manzoni. Uno de sus primeros empleadores, en un laboratorio de análisis químicos en 1953, fue una mujer paraguaya y simpatizante del Partido Comunista. (Más tarde fue secuestrada y asesinada en 1977, durante la dictadura

militar argentina y mientras Jorge prestaba servicios como provincial de la Compañía de Jesús en el país). La insistencia de esta mujer para que Jorge hiciera las cosas bien desde el principio, sin escatimar esfuerzo alguno, se vería reflejada en su propio estilo para enseñar.

Tal como ocurría en el lugar de nacimiento de su padre en Italia, hablar de religión en la Argentina era hablar de la Iglesia católica. Los Bergoglio eran fieles feligreses en San José de Flores, que es por donde, a la edad de 17 años, Jorge pasó un día en lo que tenía intención de ser una confesión de rutina. Pero el sacerdote de ese día, uno que él jamás había visto antes, se conectó con él espiritualmente de una forma que el joven jamás había experimentado. Supo entonces que su destino era el sacerdocio. Contra los deseos de su madre, que quería verlo en la universidad, Jorge Bergoglio ingresó al seminario en 1957.

"Fue uno de los mejores alumnos, pero no el mejor —recuerda el padre Juan Carlos Scannone, que enseñó a Bergoglio griego clásico—. Desarrolló una enfermedad grave, que resultó ser neumonía, y tuvieron que operarlo y extirparle parte de un pulmón. Soportó todo el proceso muy bien, aunque eso lo obligó a hablar en voz más baja, aún el día de hoy". (Décadas más tarde, ciertos adversarios del cardenal Bergoglio dentro del Vaticano intentarían debilitar sus probabilidades de ser Papa extendiendo el falso rumor de que su pulmón estaba muy debilitado y que eso le llevaría a una muerte prematura).

Al año siguiente, Jorge Bergoglio, de 21 años, tomó una decisión inquietante: entraría a la Compañía de Jesús. Era un camino más lento hacia el sacerdocio, un camino que requeriría mayor rigor académico, así como también un compromiso profundo con sus hermanos jesuitas y con los necesitados dispersos por todo el mundo. No obstante, la orden espiritual que el sacerdote vasco san Ignacio había comenzado 400 años antes, inspirado en parte por otro santo que figuraría en la vida de Bergoglio, Francisco de Asís, hablaba de las dimensiones gemelas del joven: era un introvertido cerebral y, al mismo tiempo,

un "porteño" que deseaba ardientemente la compañía de los demás.

En el *campus* del Colegio Máximo de San José en San Miguel, en las afueras de Buenos Aires, el estudiante de filosofía comenzó a distinguirse como un líder natural. Su maestro y mentor Scannone observa que Bergoglio poseía no solo un "discernimiento espiritual" fortalecido, sino también "cintura política", literalmente, la capacidad para maniobrar estratégicamente entre fuerzas opositoras y actuar como mediador en controversias. "En la orden jesuita se necesitan esas cualidades —Scannone explica—. Y no sugiero la palabra 'político' en términos de ambición. Esta era una cualidad natural que tenía". También probaría ser una aptitud necesaria para una figura religiosa de liderazgo durante los tumultuosos años en la política de las futuras décadas.

EL MAESTRILLO

Los años de Jorge Bergoglio como docente desde 1964 a 1990 ofrecen el primer retrato vivo del hombre que sería el Papa Francisco. Irónicamente, esos mismos años han proporcionado pasto para los detractores del Papa, así como también para sus admiradores.

En 1964, como parte de la trayectoria jesuita hacia el sacerdocio, sus superiores lo nombraron como maestrillo (literalmente, un "pequeño maestro", una especie de cura-alumno que enseñaba) en el Instituto de la Inmaculada Concepción en Santa Fe, Argentina. En aquel entonces, el prestigioso colegio jesuita acogía principalmente a varones acomodados, a muchos de los cuales no les había ido bien en otros establecimientos educativos. La mayoría de los alumnos vivía en el colegio, lejos de sus familias, y de algún modo como en el mar. Esos jóvenes consideraban a los maestrillos del colegio como figuras paternales para todo propósito. "Y todos ellos eran sumamente buenos como personas y como maestros —dice Martín Murphy, que concurrió al instituto desde 1959 a 1965—. A veces uno se

sentía muy solo y el único tipo que se podía considerar como un amigo estaba en ellos".

Incluso entre el impresionante cuerpo docente, Bergoglio se distinguió. "Era muy realista, la persona que uno deseaba tener a su lado cuando se tenía un problema –recuerda Yayo Grassi, un ex Alumno–. De algún modo si bien a cada uno de nosotros se nos asignaba un guía espiritual diferente, él era básicamente el guía para casi todos. Les encantaba escucharlo y él mismo era una escucha extraordinaria, con una memoria sorprendente".

"Intelectualmente, era muy estimulante –recuerda Rogelio Pfirter, otro alumno de aquel tiempo–. Nos conectaba con el teatro, con las grandes obras de la literatura. Y nos trataba como adultos en lugar de alumnos". Su currículo como profesor de literatura y psicología no era nada para despreciar; Pfirter recuerda una mañana en una clase de Bergoglio que se dedicó enteramente a las interpretaciones artísticas en América del sufrimiento de Jesucristo en la cruz. En 1965, Bergoglio de alguna manera convenció de modo audaz al ícono argentino de las letras, Jorge Luis Borges, en ese momento de 66 años y convertido en una celebridad, pero también ciego y resistente a viajar, a subirse a un ómnibus con destino a Santa Fe para encontrarse con los mejores alumnos en redacción, oírlos leer sus cuentos de ficción y criticar sus trabajos. Algunos de aquellos cuentos cortos se publicarían más adelante en un libro, *Cuentos originales*, en el cual el mismo Borges colaboró para su presentación.

Durante su cátedra de dos años en Santa Fe, Bergoglio exhibió también dos características: rigurosidad y compasión, que se malinterpretarían ampliamente a lo largo de toda su vida, aún más porque ambas parecían ser contradictorias. Sus alumnos sabían que era un instructor amigable que, sin embargo, no permitía la haraganería. "Lo que lo distinguía –dice otro ex alumno, José Luis Lorenzatti– era que estaba dedicado a obtener el máximo potencial de cada persona. Era exigente, pero al mismo tiempo, lo acompañaba a uno a través de todo el proceso". Veinte años más tarde, como profesor de Teología y Filosofía, en su alma máter, el Colegio Máximo, Bergoglio demostró los mismos rasgos, de acuerdo con el ex alumno Ramiro de la Serna: "Como profesor, era muy porteño, haciendo bromas con doble sentido, muy pícaro. Pero al mismo tiempo, era muy estricto, muy exigente. Se mantenía cerca de sus alumnos, pero no iba a ponernos ninguna nota de más por esa cercanía".

Esta cualidad de altas expectativas es intrínsecamente jesuita. Los italianos se refieren a esta como *il incontro*, el encuentro, un compromiso estrictamente comunitario. Sin embargo, "exigente" también puede ser visto como "autoritario" o, en cuanto a eso, "conservador", todos términos que más adelante le serían adosados a Jorge Bergoglio y de maneras que no mostraban ninguna intención de elogiarlo. No obstante, al mismo tiempo, el futuro Papa Francisco podría ser visto como peligrosamente nada ortodoxo, como un hombre insuficientemente respetuoso de las reglas de la Iglesia, y en consecuencia un liberal, incluso un radical.

Por ejemplo, en Santa Fe, el maestrillo enseñaba a sus alumnos las obras de Pierre Tilhard de Chardin, un cura jesuita francés cuya convalidación de la evolución lo convirtió en persona non grata dentro de la Iglesia católica. En el Colegio Máximo, el profesor no castigaba al alumno que aparecía en clase con un hábito que no le cubriera sus vaqueros. En cuanto a eso, mientras enseñaba en el Colegio del Salvador, Bergoglio tenía la reputación de ser un sacerdote indulgente. El ex alumno Nicolás Kopistinski relata: "Cuando íbamos a confesarnos, siempre había que estar haciendo la fila durante mucho tiempo, porque los curas no dejaban de preguntar en detalle acerca de los pecados que se confesaban, para luego decir un sermón. Bergoglio, era muy rápido: 'Bueno, aquí tiene su penitencia, he aquí su acto de contrición, ahora es hora de partir'".

"No rompía las reglas sino que las hacía más flexibles, con más de sentido común", dice Murphy, para quien Bergoglio quebró las reglas al oficiar en su boda, a

pesar del hecho de que él no era el sacerdote de esa parroquia. Esa misma informalidad porteña que imprimiría a su papado más tarde haría que Francisco fuese querido por millones de personas, mientras que, al mismo tiempo, inspiraría un considerable dolor de estómago en los tradicionalistas dentro del Vaticano.

A TRAVÉS DE LOS DESÓRDENES

"Los cargos de poder le fueron otorgados –observa el ex alumno de Jorge Bergoglio, Lorenzatti– porque él siempre parecía ser la persona correcta para hacer el trabajo en ese momento en particular". Su ascenso en serio comenzó en 1973, cuando se convirtió en el superior provincial, efectivamente un gobernador, de los jesuitas del país. A los 36 años, en aquel tiempo fue quizás el más joven en llegar a ese puesto de todos los jesuitas en el mundo. Ser titular de aquel cargo durante seis años coincidió con la

inestabilidad política emergente y el derramamiento de sangre en la Argentina.

Bergoglio no fue nunca un animal político de por sí. Pero era un lector ávido de noticas y hablaba a menudo de las vicisitudes de la Argentina. El jesuita consideraba a su madre patria, con sus excelentes recursos naturales, como un país de potencial trágicamente insatisfecho. "De acuerdo con los italianos –le expresó a Francesca Ambrogetti y Sergio Rubin–, uno arroja una semilla en la calle en la Argentina y crece una planta". A los mismos escritores les contó una broma mordaz, que contaba que varios embajadores de otros países se quejaban a Dios por haber dado a la Argentina demasiado. Y la respuesta de Dios fue: "Sí, pero también le di a los argentinos".

Bergoglio fue mayor de edad en la época de Juan Perón y su propio estilo de liderazgo lo tomaría prestado de alguna manera del astuto presidente que, junto con su

El dormitorio donde el pontífice vivió mientras estudiaba para sacerdote en el Colegio Máximo de San Miguel transmite la vida sencilla por la cual se le conoce.

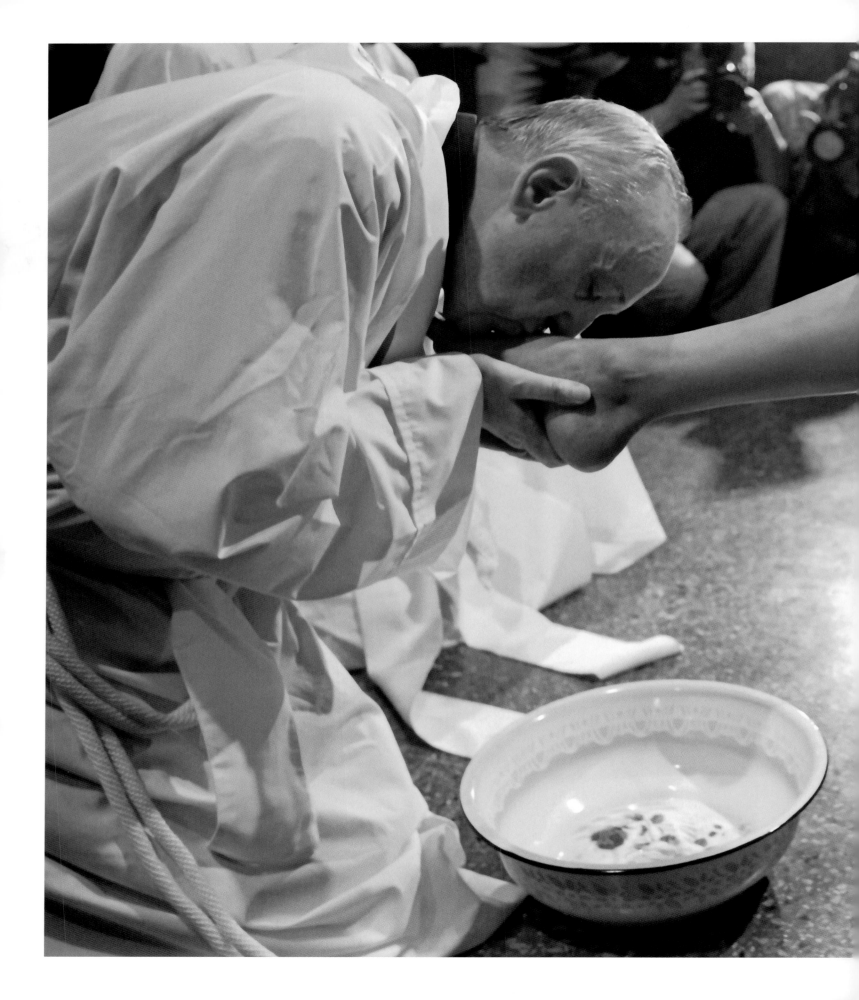

esposa Eva, tejieron con habilidad una coalición inverosímil que incluía a fuerzas laborales, líderes militares, mujeres (a las que Perón les había dado el sufragio) y la Iglesia católica. Pero la Iglesia denunció a Perón por la legalización del divorcio y, en 1955, el Vaticano dictó formalmente su excomunión. Una junta militar sacó del poder a Perón ese mismo año; Perón retornó a la presidencia en 1973, solo para fallecer en ejercicio del poder un año más tarde. Su segunda mujer, Isabel, lo sucedió en el gobierno. Fue expulsada de la presidencia en 1976 después del segundo golpe militar, un golpe que introduciría una era de siete años de represión y asesinatos de Estado, con frecuencia conocida como la "guerra sucia".

Como superior provincial, Jorge Bergoglio fue responsable de nombrar a sacerdotes en distintos cargos de todo el país y el exterior. La Compañía de Jesús se enfrentó con muchos desafíos financieros e institucionales. Además, el movimiento para la Teología de la Liberación, en el cual la Iglesia se consideraba como un vehículo para dar remedio a la injusticia social, iba ganando terreno en toda Latinoamérica, generando divisiones que no siempre fueron de carácter estudiantil. Particularmente, las visiones de Bergoglio actuaban a modo de puente: él suscribía una "teología del pueblo", un concepto desarrollado por su ex profesor Scannone. Tal como el doctor Francisco Piñón, rector de la Universidad de Congreso, que tenía el mismo cargo en la Universidad del Salvador mientras que Bergoglio era provincial, lo explica: "Él suscribía plenamente la visión de la Iglesia sobre la Teología de la Liberación como una iglesia de los pobres, pero se apartaba del marxismo. A los marxistas no les preocupaban los pobres de la forma en que lo hacía Jesús".

Décadas más tarde, el comentarista estadounidense de tendencia conservadora, Rush Limbaugh, expresaría con horror el "marxismo puro saliendo de la boca del Papa". En respuesta, este último declararía que ocuparse de los pobres no "fue invento del comunismo... ¿Es eso pobreza? No. Es el Evangelio". El doctor Piñón, por su parte, se mofa de tales críticas: "Es una tontería. Existen miles de diferencias entre él y los comunistas. Por ejemplo, creer en la libertad. Otra, el rechazo a la violencia. ¡Nunca entendí esto!".

Lo que sin duda el superior provincial defendió fue a los "callejeros", los curas de la calle que trabajaban extensamente en las numerosas villas o barrios marginados de la ciudad. Muchos de tales sacerdotes abrazaban la Teología de la Liberación. Dice Scannone: "En realidad, si hablábamos de la Teología de la Liberación, los militares nos consideraban comunistas". Durante el ejercicio de Bergoglio, la Iglesia católica había adoptado esencialmente la postura de no ver ningún mal (y, a veces, asumía una complicidad maliciosa) en la dictadura militar, muy parecido a lo que había sucedido durante el programa de Juan Perón de ofrecer un refugio seguro a los criminales de guerra nazis. Cuando muchos sacerdotes argentinos fueron rotulados de enemigos del Estado y de allí en más convertidos en blanco de hostigamientos o algo peor, la Iglesia no condenó al gobierno con la vehemencia que había demostrado a los peronistas por la legalización del divorcio y la prostitución. Como miembro clave de la jerarquía jesuita, Jorge Bergoglio sería acusado de complicidad, en particular, en el caso de secuestro y tortura en 1976 de dos conocidos "callejeros" jesuitas argentinos, Orlando Yorio y Franz Jalics.

Varios de los contemporáneos del futuro Papa rechazan enérgicamente la versión de que el provincial Bergoglio se quedara de brazos cruzados mientras sus amigos, los sacerdotes jesuitas Yorio y Jalics, eran

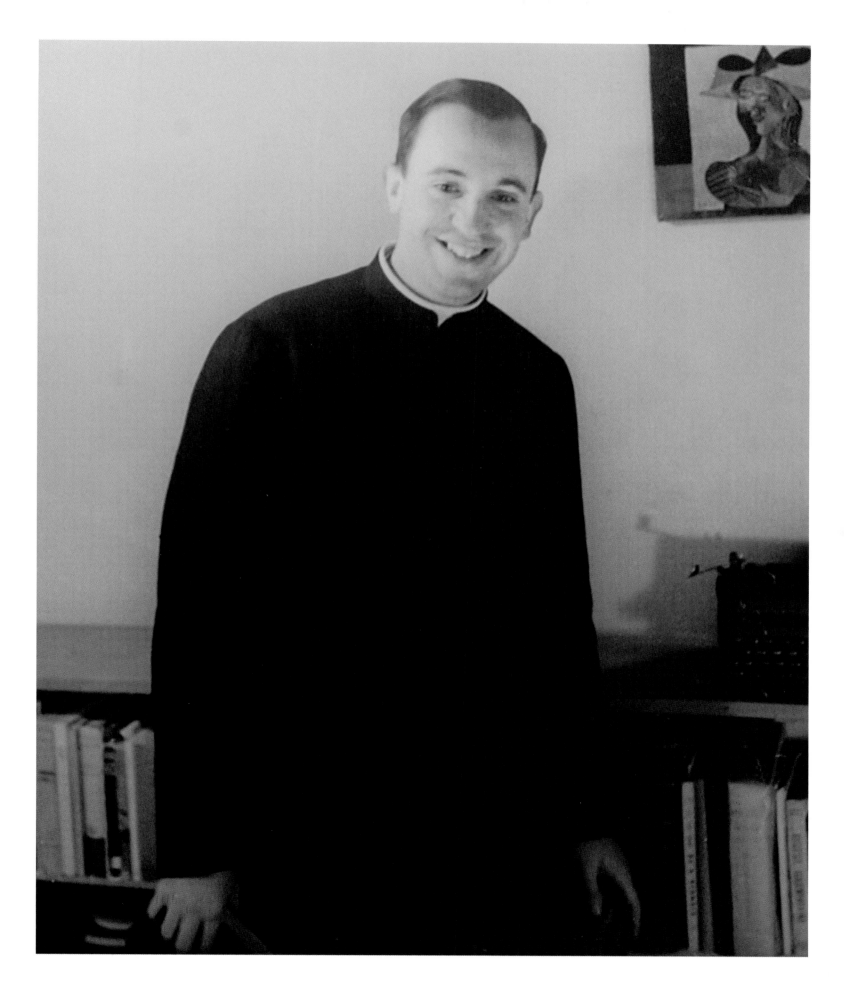

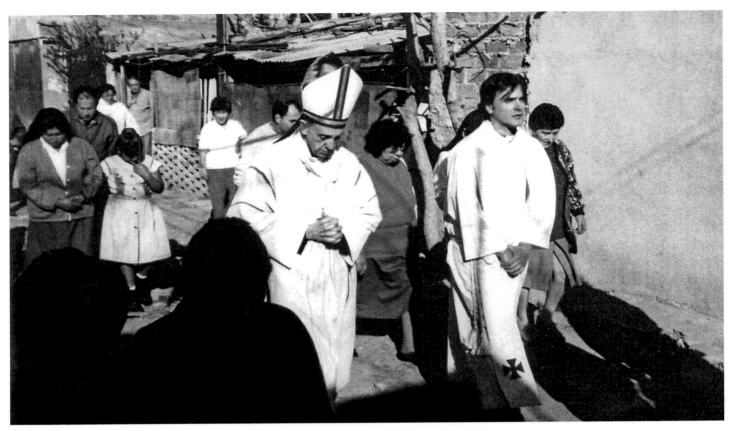

El obispo Bergoglio visita la Villa 21-24 en 1998. El "padre Jorge" reclutaba desde hacía mucho tiempo sacerdotes para trabajar en los barrios pobres.

capturados en una redada militar. Piñón y Scannone están entre los que dan testimonio de que Bergoglio hizo todo lo posible por sacar a los curas de peligro mientras que al mismo tiempo negociaba con los militares para la liberación de Yorio y Jalics. (Ambos fueron abandonados en un desierto cinco meses después de su secuestro. Poco después de que Bergoglio se convirtiese en Papa, Jalics publicó una declaración librando de toda culpa al ex provincial). Dice Piñón: "Le he oído decir: ser cristiano implica peligro. Si no desea arriesgarse a contrariar a las autoridades, entonces no se está acercando lo suficiente a la gente".

Nada de todo esto sugiere que Bergoglio era un superior provincial sin defectos. Tal como les dijo a Ambrogetti y Rubin: "Tuve que aprender de mis errores a lo largo de todo el camino, porque, a decir verdad, cometí cientos de errores". Ante el editor en jefe de *La Civiltà Cattolica*, Antonio Spadaro, explicó: "Mi manera autoritaria y rápida de tomar decisiones me llevó a tener problemas graves y a ser acusado de ultraconservador".

No obstante, cualquiera sea el empecinamiento que haya demostrado como provincial, no parece ser lo que lo obligó a perder el favor de sus superiores jesuitas. Por el contrario, fue la fuerte influencia que ejerció en los colegios jesuitas: primero como rector del Colegio Máximo de 1980 a 1986 y luego en 1987 como profesor en el Colegio del Salvador, lo que enervó a las altas esferas jesuitas, cuya visión de la teología no se condecía con la de Bergoglio.

"Tenía tanta influencia con los alumnos —dice Scannone—, que en mi opinión sintieron la necesidad de apartarlo". Y así, en 1990, Jorge Bergoglio fue desterrado por sus superiores, se le prohibió ser confesor en Córdoba, la segunda ciudad más grande de la Argentina después de

Bergoglio, el "callejero" practica lo que predica...

Buenos Aires, situada en la región central del país a casi 600 kilómetros de la capital de la nación. Durante dos años permaneció en el exilio. Entonces, aparentemente de la nada, el arzobispo de Buenos Aires, cardenal Antonio Quarracino, ofreció alguna recomendación ante el Vaticano acerca del jesuita al que llamaba el "santito". El 20 de mayo de 1992, el Papa Juan Pablo II le otorgó a Bergoglio el título de obispo auxiliar de la arquidiócesis de Buenos Aires.

El porteño volvía a casa.

ALCANZAR NUEVAS ALTURAS Y... PERIFERIAS

La asunción de Jorge Bergoglio de la arquidiócesis de Buenos Aires, pasando de obispo auxiliar en 1992 a obispo en 1998 después de la muerte de Quarracino, y luego a cardenal en 2001, sucedió en un momento en el que la credibilidad de la Iglesia católica en la Argentina estaba recuperándose lentamente de su punto más bajo en los ochenta. La impropia relación con la dictadura militar, combinada con los escándalos financieros y grotescos episodios de pedofilia dentro del sacerdocio (el más notable, el caso del padre Julio César Grassi, a quien Bergoglio y otros superiores de la Iglesia defendieron aun después de que Grassi fuera condenado por acoso sexual), convirtieron a la Iglesia en un blanco constante de ridiculización en los medios de comunicación. No obstante ello, tal como el biógrafo de Bergoglio, Austen Ivereigh, observa: "(una encuesta de Gallup) coloca a la Iglesia como la primera de las instituciones en la que los argentinos más confían, quedando los políticos y el Poder Judicial en el último lugar". El país estaba arruinado por turbulencias económicas, que en 2001 dieron origen a disturbios y, consecuentemente, a la renuncia de Fernando de la Rúa a la presidencia.

El arzobispo Bergoglio se impuso como un líder de la comunidad, según el ministro de la Iglesia evangélica de Buenos Aires, Juan Pablo Bongarra: "Durante aquellos tiempos de crisis, Bergoglio mantuvo reuniones con personajes clave de los sindicatos, las grandes empresas, la comunidad espiritual y las universidades para tratar de ayudar al gobierno. Desempeñó un papel importante al intentar unir a la gente y mantener la paz".

Mientras tanto, Bergoglio también catalizó una revolución silenciosa dentro de la Iglesia, haciendo hincapié, tal como más tarde lo haría el Papa Francisco, en su obligación hacia la periferia, la periferia duramente golpeada de la ciudad. "En aquellos tiempos, había diez sacerdotes asignados a las villas recuerda el padre José di Paola, más comúnmente conocido como el padre Pepe, uno de los sacerdotes con mayor dedicación a los barrios marginados de todo el país–. Hasta tres o cuatro años después de que Bergoglio asumiese como arzobispo, el número de nosotros en las villas había crecido a 22. No era algo a lo que estábamos acostumbrados".

Pero, el padre Pepe agrega, Bergoglio, el "callejero", practicaba lo que predicaba: "Cuando escogía momentos para hablar en público, no lo hacía en la catedral. En lugar de eso, iba a Plaza Constitución", el andrajoso nexo entre el narcotráfico y la prostitución, "o a barrios humildes. En su opinión, el centro no estaba en la ciudad. El centro estaba en las personas para las que no existe ninguna esperanza en la ciudad. Y es ahí donde él siempre iba".

Iba a las villas no solo como un imperativo moral, sino también como una cuestión de afinidad personal. "Se sentía más cómodo con aquellos que tenían menos –dice el ex asistente de prensa Federico Wals–. Sentía que la fe de aquella gente era más profunda que la de los afortunados". El padre Pepe recuerda la única vez que vio al

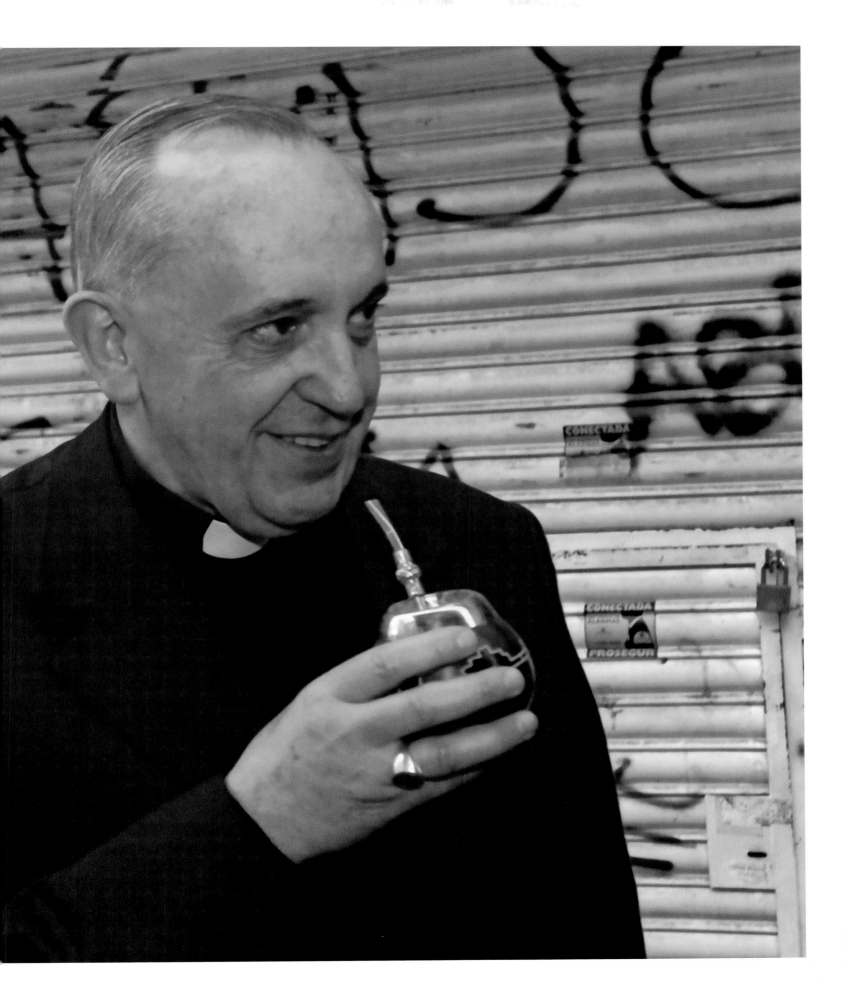

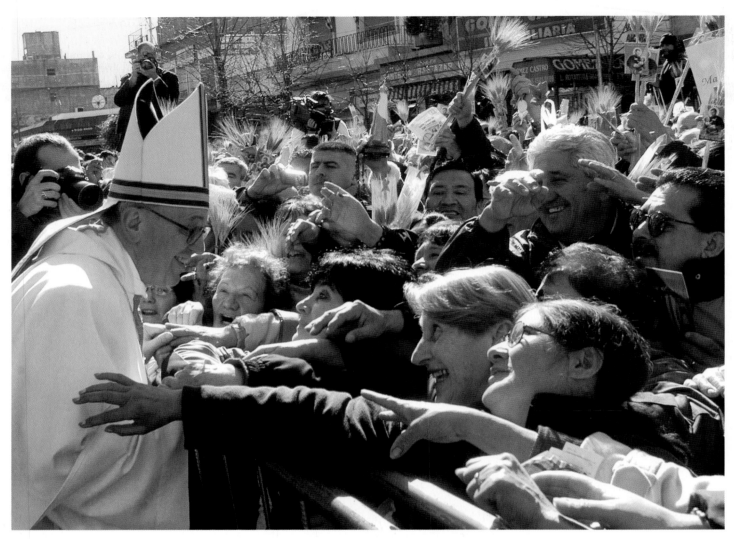

Como cardenal, el Papa Francisco saluda a feligreses en Buenos Aires durante la festividad de San Cayetano, santo patrono del pan y el trabajo.

arzobispo de Buenos Aires demostrar una enorme emoción. Fue cuando Bergoglio se apareció en la villa viajando en ómnibus. Cuando llegó, uno de los habitantes del lugar, un trabajador de la construcción, anunció al resto que había visto al obispo viajando en la parte trasera del ómnibus con él y otros porteños, que él era realmente uno de ellos. "Se pudo ver que se le llenaban los ojos de lágrimas", recuerda el sacerdote del barrio marginado.

Incluso aquellos que habían criticado a Bergoglio por su pasividad durante la "guerra sucia" jamás podrían encontrar alguna falta en su estilo de vida, que estaba totalmente desprovisto de ostentación. Nunca usó una

alhaja llamativa. No comió en restaurantes de moda, aunque, como hombre de raíces piamontesas, sentía debilidad por los ñoquis. Durante la Navidad, su oficina se veía inundada de "regalos de las mejores tiendas de Buenos Aires —recuerda Wals—. Camisas Kalvin Klein, perfumes, chocolates, champaña. Automáticamente, los desparramaba por toda la estancia. No se quedaba con nada para él. Con nada". Aunque Bergoglio sabía conducir, prefería trasladarse en ómnibus o en la línea A del metro de la ciudad, una diferenciación radical de la mayoría de los obispos, que, por lo general, tenían chofer. Este rasgo hacía que fuese querido por los clérigos más jóvenes.

Páginas 94-95: el cardenal Jorge Bergoglio
toma mate, una tradicional infusión
sudamericana que se sirve en una calabaza
redonda, sin tapa.

También admiraban su franqueza encantadora. Durante el Jueves Santo en 2008, el arzobispo se apareció en un hospital para lavar los pies de varios niños con enfermedad terminal. Los que estaban presentes se prepararon psicológicamente para las piadosas simplezas: *Dios los ama... con la oración hay esperanza... el cielo les espera...* En lugar de eso, Jorge Bergoglio dijo: "La verdad, no entiendo porque Dios permite que sus ángeles sufran así. Yo sufro con ustedes". Luego, el arzobispo les habló a los niños moribundos, les lavó los pies, saludó al personal médico y salió caminando por la puerta del hospital para dirigirse a la parada de ómnibus más cercana.

UN PASTOR DESTINADO A ROMA

El 19 de junio de 2006, Jorge Bergoglio ofreció al público el primer atisbo vívido del futuro Papa Francisco. La ocasión fue un encuentro ecuménico de 7000 cristianos católicos y evangélicos en la arena del Luna Park, en la zona este de la Ciudad de Buenos Aires, Argentina. Desde el escenario, un pastor llamó al arzobispo de Buenos Aires para que subiese y dirigiera algunas palabras. El público reaccionó con sorpresa, porque el hombre que caminaba a grandes pasos hacia la plataforma había estado sentado en la parte trasera del estadio todo el tiempo, durante horas, como alguien sin importancia. No estaba vestido con el atuendo rojo del cardenal que era, sino que, en su lugar, llevaba la vestimenta negra del simple cura párroco que había sido una vez, hacía casi cincuenta años.

Bergoglio se paró detrás del micrófono y habló, serenamente al principio, si bien con nervios templados. No tenía ninguna nota. A decir verdad, no tenía mucho que decir. El discurso fue más acerca de lo que no dijo. El arzobispo no dijo nada acerca de la santidad de la doctrina católica. No hizo referencia alguna a la institución de gobierno de la Iglesia católica, el Vaticano, que en el término de un año afirmaría explícitamente aquello que había promulgado implícitamente durante siglos: esto es, que no hay sino "una iglesia", la Iglesia católica, mientras que las demás iglesias son meras "comunidades". Tampoco mencionó Bergoglio los días en que él consideraba el movimiento evangélico de la manera despectiva en que muchos sacerdotes católicos lo hacían, como una *"escola de samba"*, una ocurrencia poco seria comparable a la samba, un tipo de danza brasileña.

En lugar de eso, el argentino con mayor poder en la Iglesia católica argentina proclamó que ninguna de esas distinciones le importa a Dios. "Qué lindo –dijo Bergoglio–, que los hermanos se unan, que los hermanos dialoguen. Qué lindo ver que ninguno negocia su historia en el camino de la fe. Que somos distintos, pero que deseamos ser y ya estamos empezando a ser una diversidad reconciliada". Con las manos extendidas, el rostro de pronto elástico y su voz temblando de pasión, exhortó a Dios: "¡Padre, estamos divididos, únenos!".

Todos los presentes que conocían a Bergoglio estaban asombrados, ya que su expresión implacable antes le había hecho ganar apodos como "Mona Lisa" y "Carucha" (por sus mandíbulas parecidas a un bulldog). Pero lo que más recuerdan de ese día fue lo que ocurrió inmediatamente después de que Bergoglio dejó de hablar. Lentamente, cayó de rodillas, sobre el escenario, una súplica a los 7000 participantes del encuentro, a católicos y evangélicos por igual, para que orasen con él. Y después de una pausa cargada de ansiedad, así lo hicieron, con un ministro evangélico dirigiéndolos. La imagen del arzobispo de Buenos Aires arrodillado ante hombres de menor nivel, en actitud de una súplica a la vez humilde y conmovedora, en horas llegaría a las primeras páginas de los diarios de la Argentina. Entre las publicaciones que mostraron la fotografía estaba Cabildo, un periódico conservador en Internet. El titular que acompañaba la historia destacaba un sustantivo irritante: *"Apostasia"*. El arzobispo de Buenos Aires como apóstata, un traidor de nuestra religión.

La aturdida gente de prensa observó al nuevo cardenal entrar arrastrando los pies, después de llegar en transporte público...

Un año antes, en 2005, después de la muerte del Papa Juan Pablo II, varios miembros de la prensa internacional, los llamados vaticanistas, se habían presentado en Buenos Aires y empezaron a hacer preguntas a amigos y compañeros acerca del cardenal Bergoglio. Circulaban rumores de que algunos lo veían como un posible sucesor, como un *papabile* o papable. Los amigos de Bergoglio estaban anonadados de oír esas conversaciones. A pesar de todo, del gran aprecio por el hombre, era difícil imaginar al austero Bergoglio como una figura internacional vestida de blanco.

Y aunque se lo veía como un líder importante dentro de la comunidad católica de América latina, Bergoglio no había buscado comprometerse en los asuntos del Vaticano. Siempre que hablaba en Roma, lo hacía con una disconformidad ácida.

Esto no quería decir que Bergoglio fuese totalmente indiferente al liderazgo de la Iglesia. En abril de 2001, solo dos meses después de que Juan Pablo II lo nombrase cardenal, Bergoglio fue invitado a concurrir a una reunión de corresponsales extranjeros de la Argentina. La aturdida gente de prensa observó al nuevo cardenal entrar arrastrando los pies, después de llegar en transporte público, cargando un gastado maletín de color negro. Sin embargo, llamó la atención de todos cuando se le hizo la pregunta: "¿Como debería ser el perfil de próximo Papa?". Bergoglio contestó de inmediato con una sola palabra: "Un pastor".

Tal como ocurrió, Bergoglio fue el segundo más votado durante las tres primeras rondas de votación en el cónclave de abril de 2005. Recién cuando el argentino dio señales de su reticencia a ser parte de la prolongada contienda electoral, consiguió el primero más votado,

Joseph Ratzinger, ampliamente considerado un doble teológico de Juan Pablo II y así la apuesta segura, las dos terceras partes de la mayoría necesaria para ganar y por lo tanto convertirse en el Papa Benedicto XVI.

A partir de aquel momento, la influencia de Bergoglio creció, en particular en América latina. Hubo conversaciones para convertirlo en el Secretario de Estado del Papa Benedicto. Bergoglio reculó ante la idea. Tal como le dijo a Reuters: "Moriré si voy a la curia".

En 2010, la promoción 1965 del Instituto de la Inmaculada Concepción fue convocada para una reunión en Buenos Aires y persuadieron a su ex maestro, el padre Jorge, para que también concurriese. Se encontraron en una iglesia, donde el arzobispo de Buenos Aires presidió la misa con sus ex alumnos y sus esposas. Luego, fueron solamente los compañeros de colegio y su maestrillo. Compartieron con él sus trayectorias personales, le pidieron consejo y relataron sus amados recuerdos de hacía 45 años. Si bien amable como siempre, Bergoglio parecía distraído, "muy preocupado, en otro lugar, no con nosotros", recuerda el ex alumno Murphy.

Había sido un año difícil. El gobierno federal le había exigido que testificase en la justicia acerca de su papel en los abusos que los militares habían cometido con sacerdotes durante los años setenta. También lo habían involucrado ese mismo año por oponerse a la nueva ley que convertía a la Argentina en el primer país latinoamericano que legalizaba el matrimonio igualitario. El cansancio de Bergoglio era palpable. Contra sus protestas, les dijo a sus ex alumnos que estaba "cerrando capítulos", "atando cabos sueltos". En diciembre cumpliría 74 años. Su intención era enviar su renuncia al

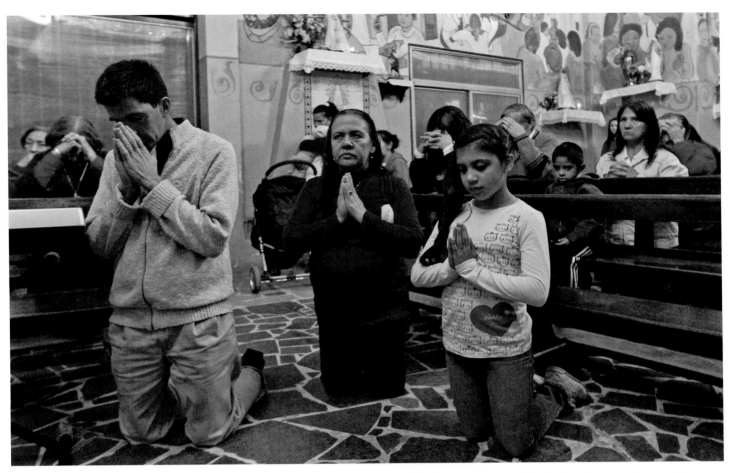

Habitantes de la Villa 21-24 oran en la capilla de la Virgen de Caacupé para celebrar la elección del padre Jorge como Papa. Él solía dar misa en esta misma capilla.

Vaticano al año siguiente, tal como se requería a todos los cardenales que alcanzaban la edad de 75 años.

Bergoglio, por cierto, hizo un comentario elocuente en la reunión. Observó que la Iglesia católica, asediada por escándalos sexuales y financieros, estaba en un estado de caos. Comparó su enfermedad actual con la caída del Imperio romano. La Iglesia tendría que cambiar, les dijo. Pero Jorge Bergoglio no mostró ningún interés por encabezar dicho cambio.

A fines de enero de 2013, su asesor de muchos años, Carlos Accaputo, se encontró con el cardenal Bergoglio en su oficina para mantener una de sus charlas periódicas acerca del estado de la arquidiócesis, conversación que avanzó hacia un intercambio más general acerca del estado de la Iglesia. Asombrado nuevamente ante las observaciones sencillas aunque agudas del arzobispo, se encontró a sí mismo diciendo de repente: "Jorge, tú serás el próximo Papa".

Bergoglio rápidamente le hizo un gesto con la mano desechando la idea. "Estuve cerca en 2005 –dijo–. Pero soy viejo. Hay muchos candidatos más jóvenes".

Accaputo insistió: "Jorge, Dios te ha otorgado un don único, la capacidad de atravesar todo contrasentido y ver la realidad por lo que es. Así que dices que eres viejo. Piensa en lo que podrías hacer en cuatro años. Podrías reencauzar a la Iglesia en el camino correcto".

Bergoglio emitió una risita ahogada y dijo: "Vamos", indicando que la conversación había llegado a su fin.

Once días después, el 11 de febrero de 2013, el Papa Benedicto asombró al mundo al presentar una carta al Vaticano que contenía las palabras que nadie había previsto: "He llegado a la certeza de que, por la

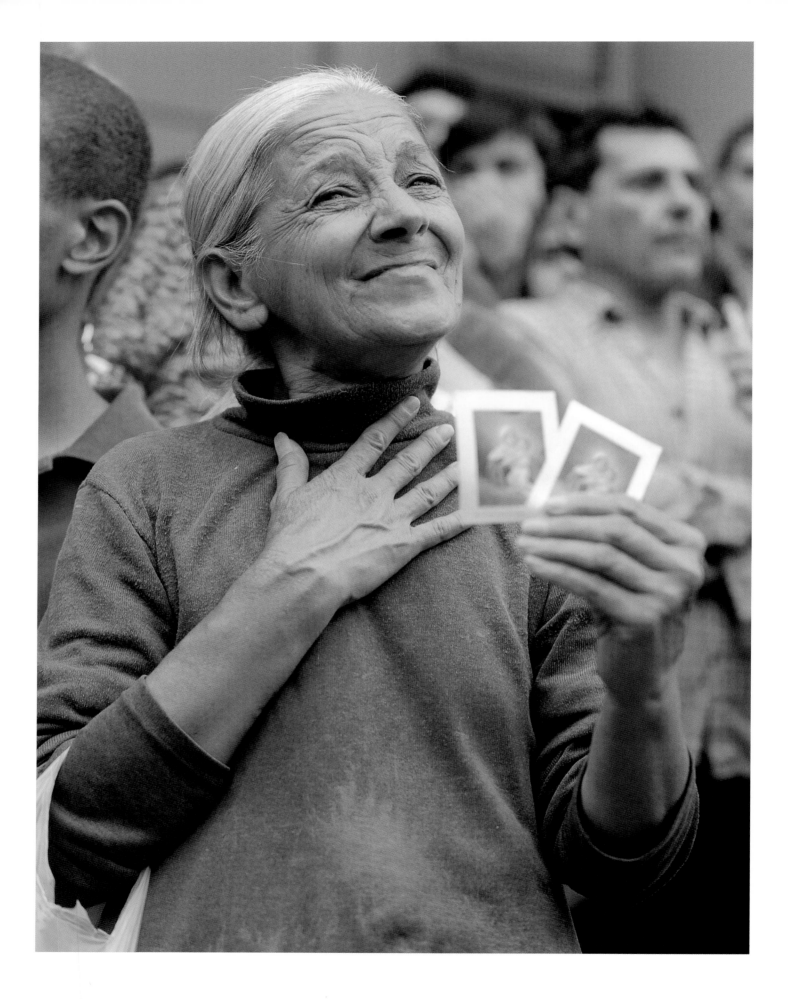

En los días antes de su partida,
no le habló a nadie acerca de lo que él creía
que acaecería el 12 de marzo...

edad avanzada, ya no tengo fuerzas para ejercer adecuadamente el ministerio petrino...".

Jorge Mario Bergoglio reservó su pasaje con destino a Roma. En los días previos a su partida, no le habló a nadie acerca de lo que creía que acaecería el 12 de marzo, cuando él y otros 114 cardenales estarían aislados dentro de la Capilla Sixtina durante todo el tiempo que tardase el cónclave en ponerse de acuerdo sobre el sucesor del Papa Benedicto. Entre los vaticanistas, que cubrían estos raros eventos electorales con el fervor desprovisto de sentimientos de los corredores de apuestas de Las Vegas, las especulaciones se concentraron en varios candidatos, ninguno de ellos Bergoglio. La predisposición mental del Vaticano, observaron, habitualmente era eurocéntrica. Eso quería decir que, con seguridad el más votado sería Angelo Scola, el arzobispo de Milán.

Si el fin del cónclave era buscar un cambio, pero no uno muy grande, el candidato obvio era el arzobispo de San Pablo, Brasil, Odilo Pedro Scherer: él sería el primer Papa latinoamericano, pero con muchos años de experiencia en la curia. Si, por el contrario, los cardenales buscaban generar un terremoto, podrían nombrar al cardenal de Ghana, Peter Turkson, como el primer africano del papado en más de doscientos años. La realidad era que no había ningún heredero aparente tal como había sido en 2005. Pero hasta los días que precedieron al cónclave, Bergoglio como Papa era una idea que casi nadie sostenía.

Salvo, tal vez, uno. "La noche antes de que Bergoglio partiese para Roma, —recuerda Federico Wals—, me llamó para que fuese a su oficina y nos quedamos allí hasta tarde, preparando los últimos detalles del vuelo. Pero realmente, él solo deseaba hablar conmigo. Era muy extraño. Nos había dejado con todas las cartas terminadas, el dinero en orden, todo en perfecto estado".

El arzobispo había sido una figura paterna para este asistente de prensa de 27 años, a quien contrató en 2007, recién salido de la universidad, sin trabajo y con una esposa embarazada, y sin ninguna experiencia en los temas de los medios de comunicación. Pero el joven llegó hasta Bergoglio con la recomendación de ser una persona competente y de confianza. Unos meses después de que Wals empezara a trabajar, el cardenal Bergoglio visitó su casa para presentarse él solo a la esposa y la hija bebé de su ayudante. María Wals era una católica devota y la perspectiva de reunirse con tal eminencia la dejó sin habla. Bergoglio de inmediato la hizo sentir cómoda. "Dígame, María, ¿ustedes dos pelean y se arrojan los platos por la cabeza?", le preguntó con una sonrisa astuta. Cuando ella le confesó que a veces peleaban, Bergoglio respondió: "Gracias a Dios que me dijo eso. Si me decía lo contrario, no le habría creído. Es normal pelear. Una pareja que no pelea no tiene un futuro común. Lo importante es reconciliarse después".

Así que no era nada extraño para Bergoglio hablarle a su asistente como lo haría con un hijo. No obstante, esa noche el arzobispo prosiguió ofreciendo un consejo no solicitado acerca del futuro del joven, el trabajo, el dinero, la familia, de una forma en que no lo había hecho nunca antes. En ese momento, e incluso más tarde, Federico Wals no pudo evitar pensar en que esas fueron las palabras, dice ahora, de "alguien que sabía que tal vez se iría para siempre".

LAS FAMILIAS
Y
FRANCISCO

De acuerdo con palabras del Papa
Francisco, la familia, base de la
coexistencia, está en el corazón de una
fe permanente. A través del amor, el
compromiso perdurable y las verdades
compartidas, el Papa defiende la
esencialidad de la familia para la
sobrevivencia del hombre. Y a su vez,
las familias, recién casados y de todas
las generaciones, buscan en el Papa
Francisco una guía.

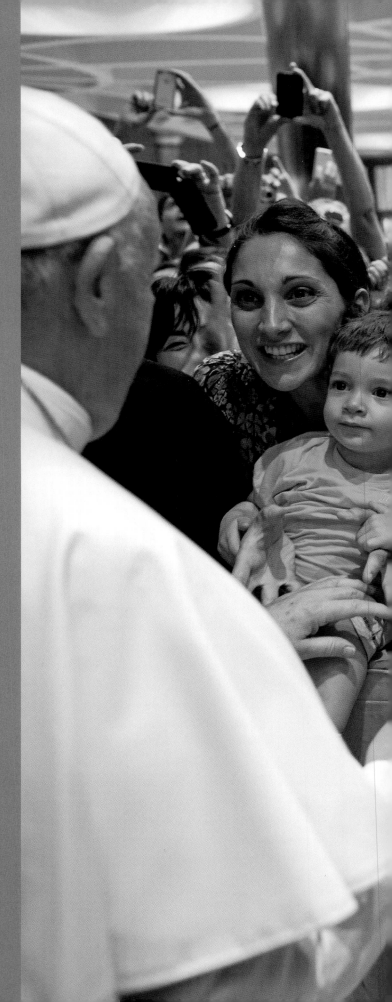

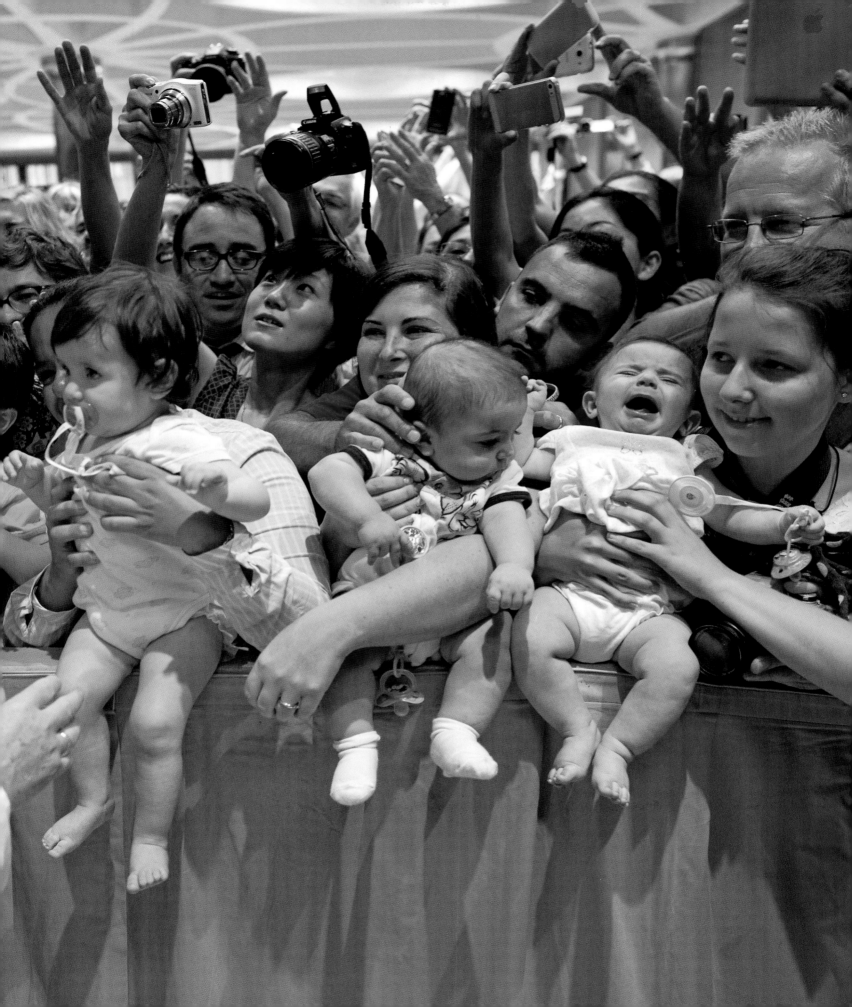

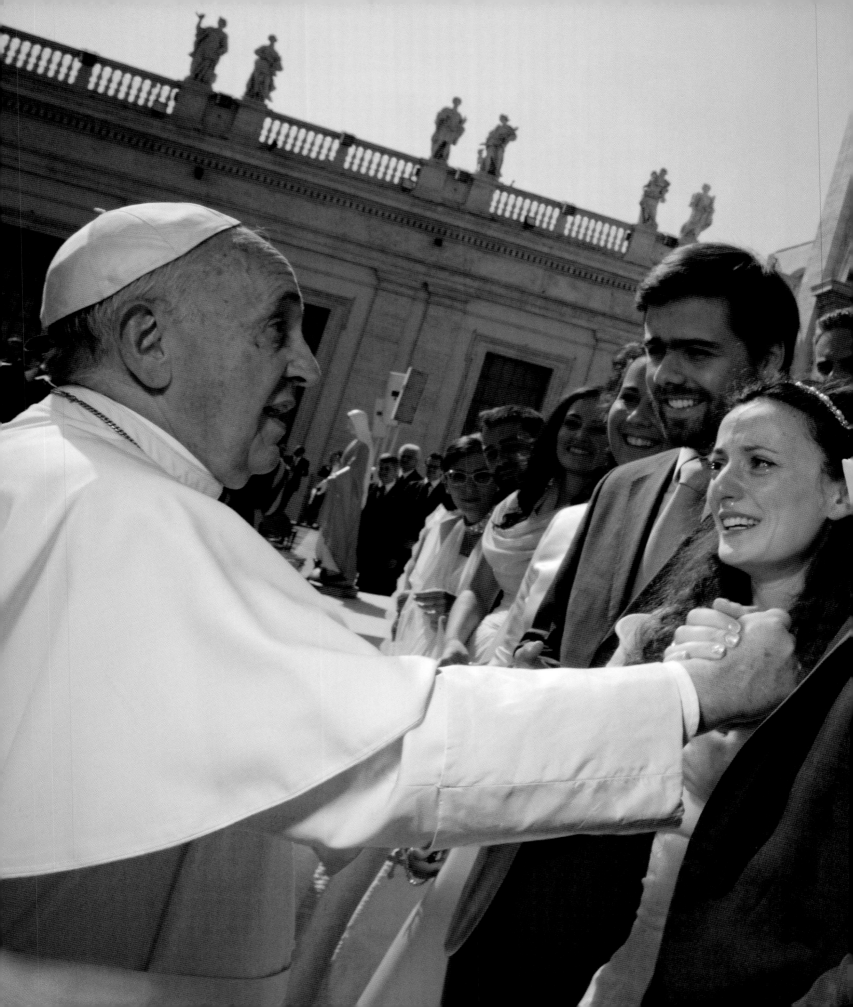

Páginas 102-103: padres que sostienen a sus bebés por encima de la valla para recibir la bendición del Papa.

Páginas anteriores: parejas de recién casados (o sposi novelli) con vestidos y trajes de boda hacen fila para recibir la bendición del Papa mientras libremente fluyen las lágrimas.

Abajo: una novia sostiene los anillos de boda para que el Papa Francisco los bendiga.

Arriba: recién casados esperan al Papa. La Iglesia celebra el matrimonio, uno de los siete sacramentos.

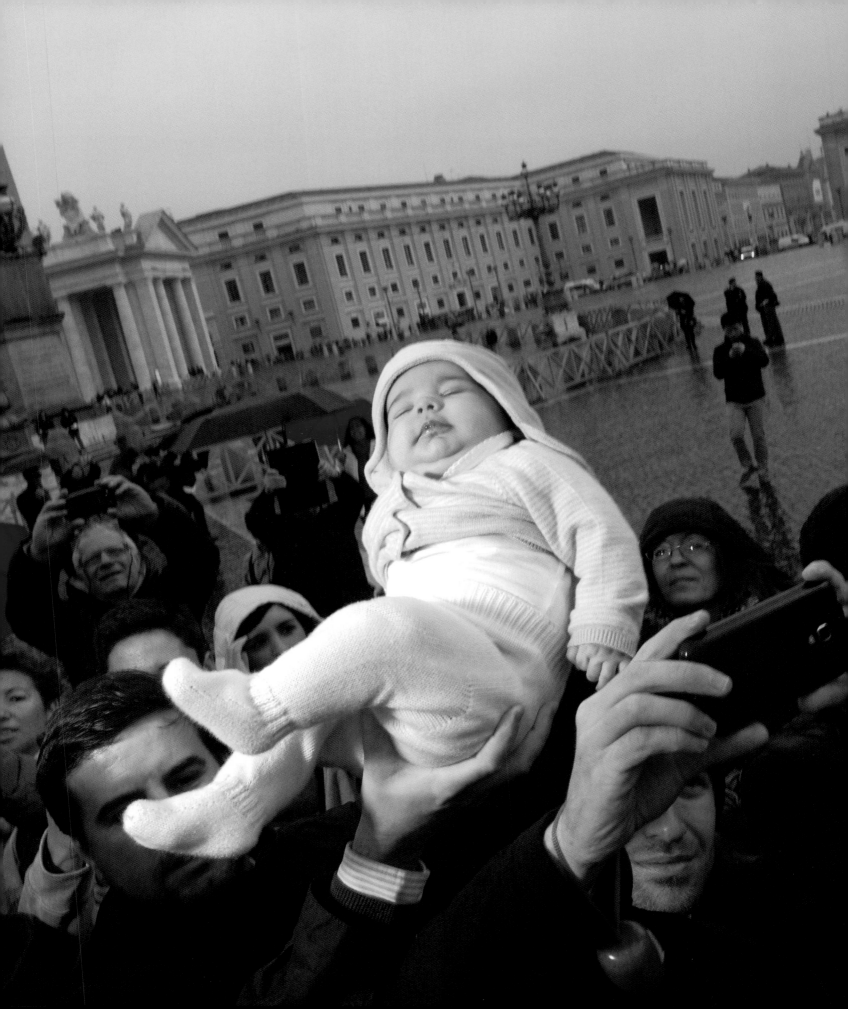

En la familia nos formamos
como personas. Cada familia
es una piedra viva
en la construcción
de la sociedad.

PAPA FRANCISCO

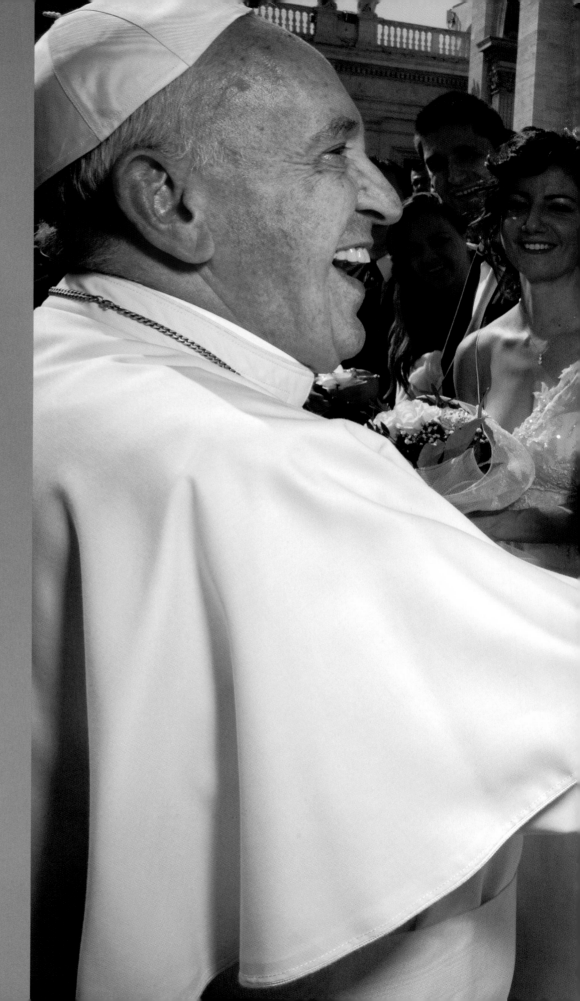

Siempre listo, con una risa fácil, el Papa Francisco se relaciona con los recién casados durante una audiencia general.

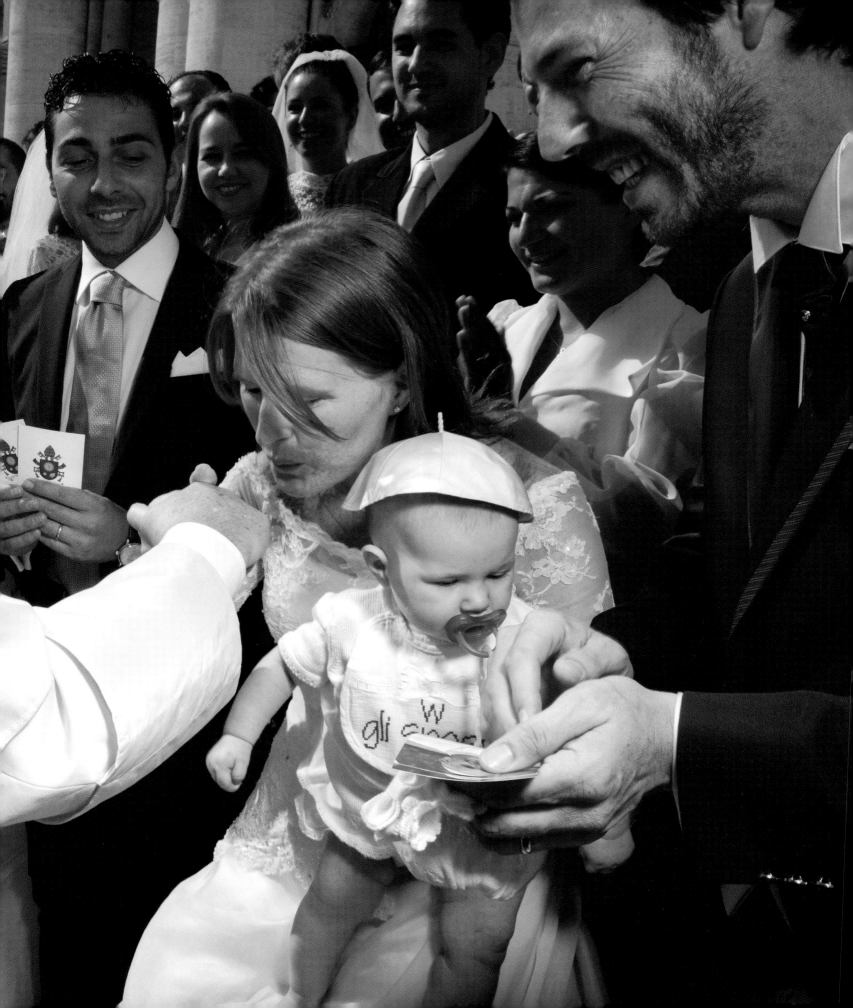

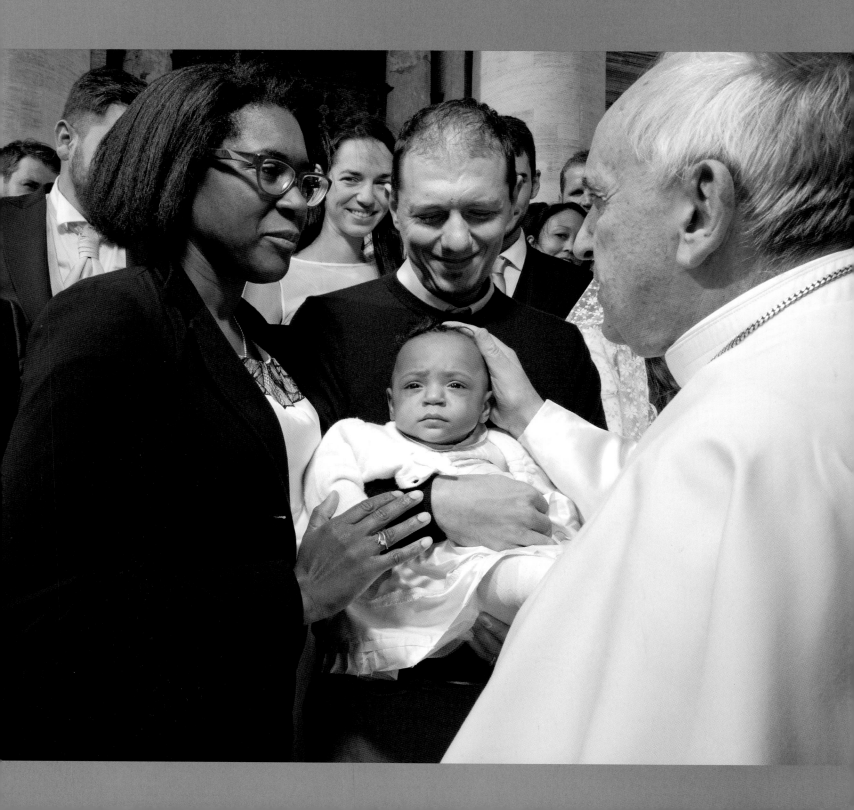

Debajo y página siguiente: el Papa ha utilizado
esta plataforma para reflejar en papel lo que los
niños desempeñan en la sociedad: "Los niños
dan vida, alegría, esperanza", ha dicho. Y
también: "¡Los niños son un regalo!".

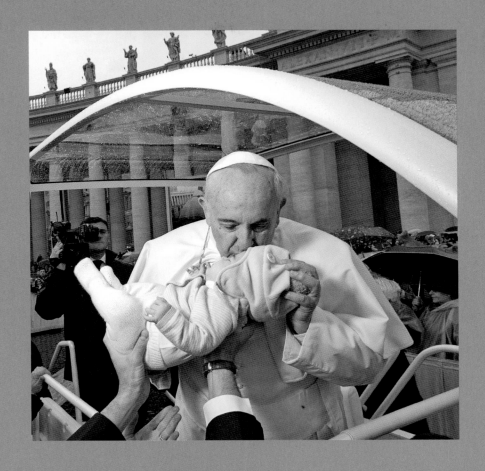

Aunque la vida de una persona sea
una tierra llena de espinas y malezas,
siempre hay un espacio en el que
la buena semilla puede crecer.

PAPA FRANCISCO

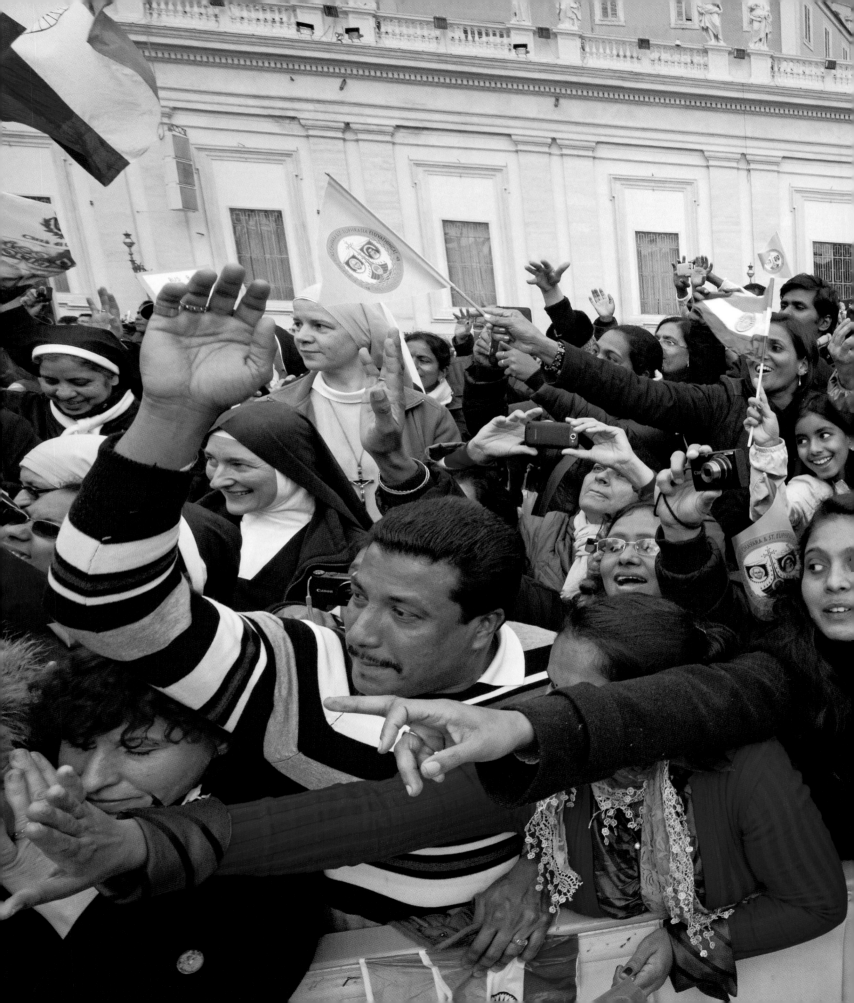

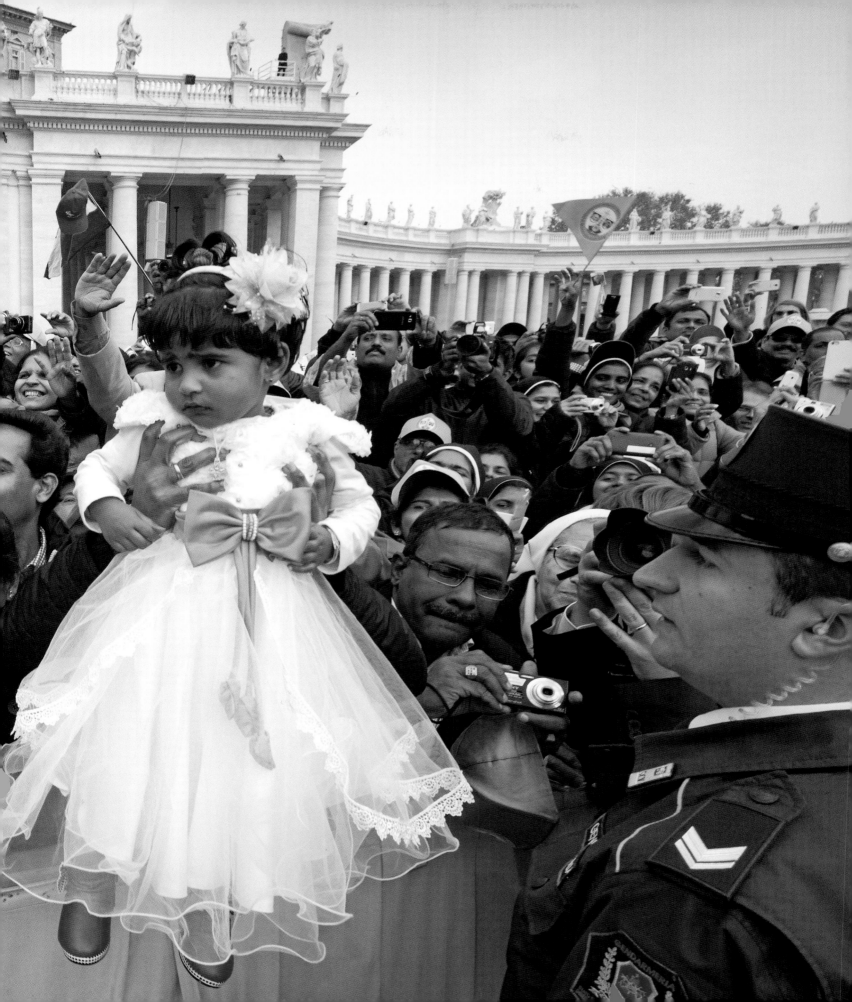

Páginas anteriores: una niñita toda bonita vestida de rosa mira durante una misa de beatificación al aire libre en la Plaza de San Pedro.

La gente empieza a llegar temprano para la audiencia papal de media mañana con el Papa. Por momentos, la plaza adquiere la apariencia de un concierto de rock al aire libre.

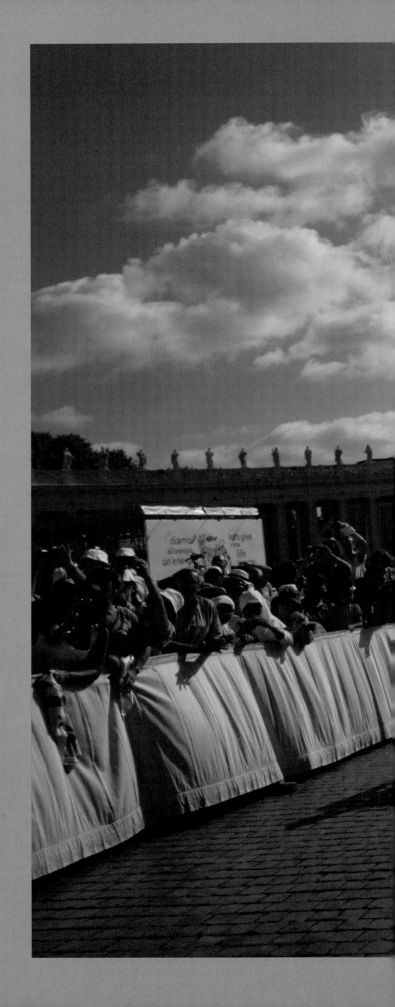

El Papa Francisco nos recuerda que los niños nos enseñan "a reír y a llorar libremente en respuesta al mundo que nos rodea".

Cuiden vuestra vida familiar,
dando a sus hijos
y seres queridos
no solamente dinero,
sino sobre todo tiempo,
atención, amor.

PAPA FRANCISCO

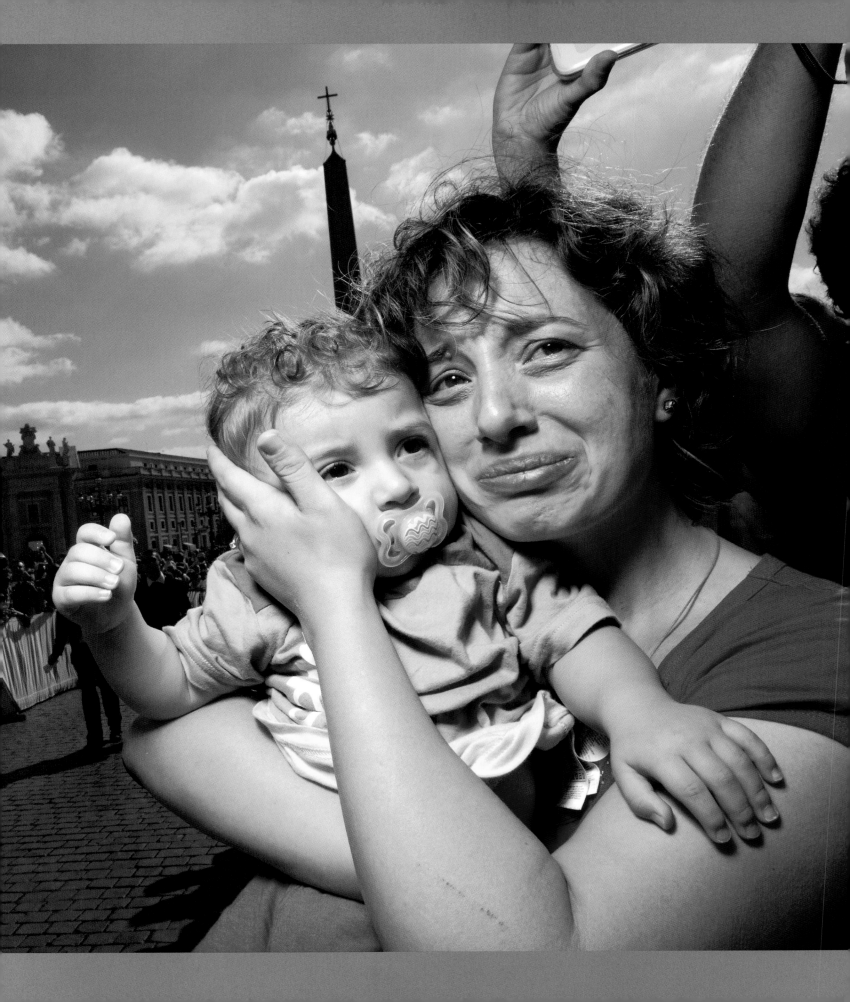

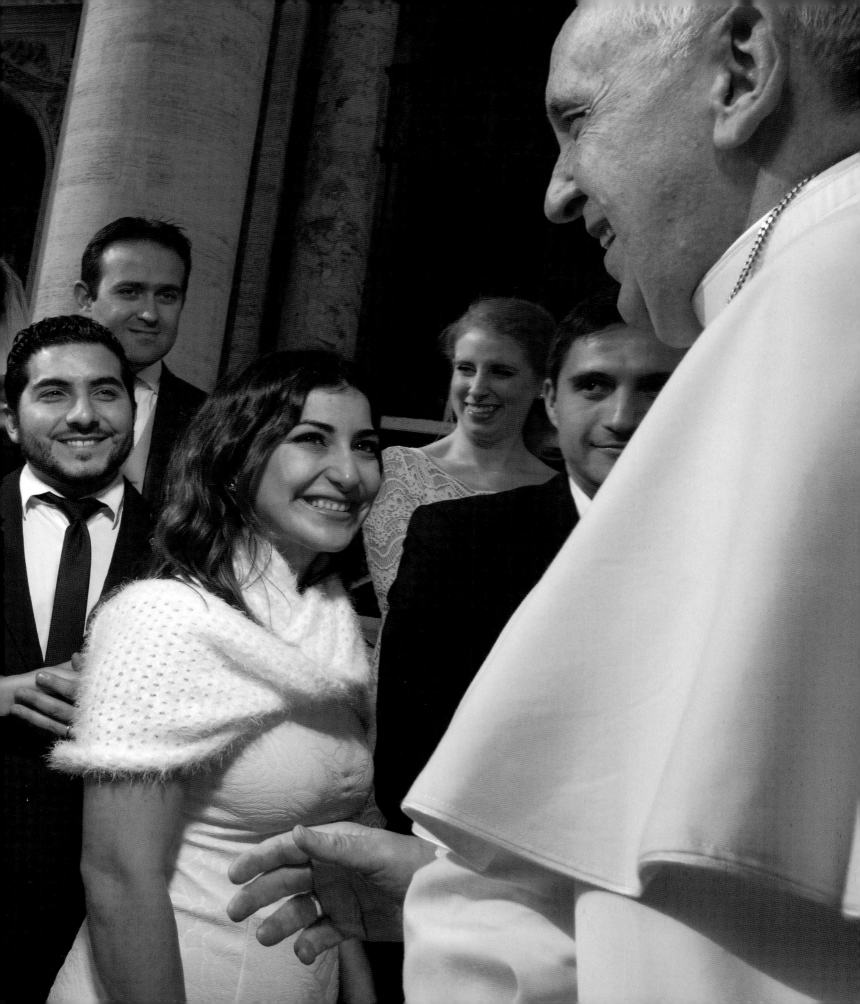

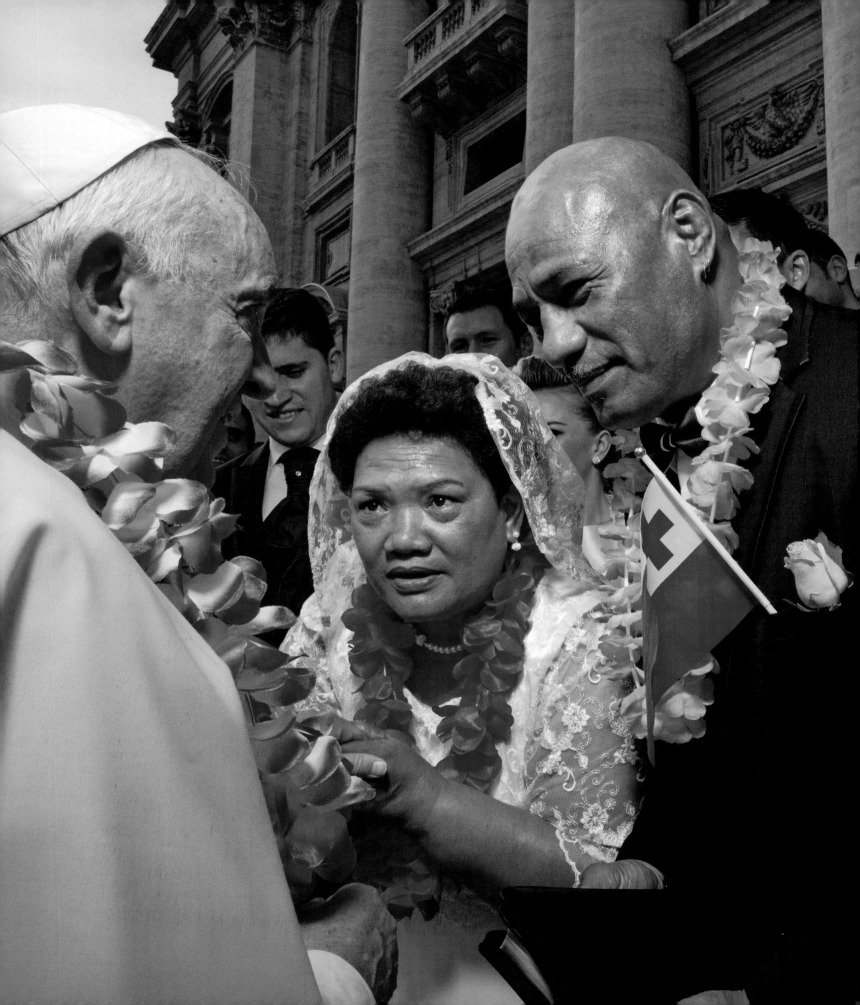

Páginas anteriores y siguientes: el Papa
Francisco a menudo comparte pensamientos
con las parejas. La familia es central en su
ministerio y dirigiéndose a los más modernos,
ha comentado: "En nuestros días, el
matrimonio y la familia" están en crisis.

Les pido que sean
revolucionarios, les pido que
vayan a contracorriente;
sí, en esto les pido que se
rebelen contra esta cultura de
lo provisional, que, en el fondo,
cree que ustedes no son
capaces de asumir
responsabilidades, cree que
ustedes no son capaces
de amar verdaderamente.

PAPA FRANCISCO

Les pido que sean revolucionarios, les pido que vayan a contracorriente; sí, en esto les pido que se rebelen contra esta cultura de lo provisional, que, en el fondo, cree que ustedes no son capaces de asumir responsabilidades, cree que ustedes no son capaces de amar verdaderamente.

PAPA FRANCISCO

Página anterior: cámaras y un bebé a "caballito" durante
una audiencia general en la Plaza de San Pedro.

Parece haber algo universal en alzar a un niño para que el
Papa lo vea. Un encuentro tan próximo es, para muchos,
una experiencia única e irrepetible en la vida.

Debemos devolverles la
esperanza a los jóvenes,
ayudar a los ancianos,
estar abiertos al futuro,
propagar el amor. Ser
pobres entre los pobres.
Necesitamos incluir
a los excluidos
y predicar la paz.

PAPA FRANCISCO

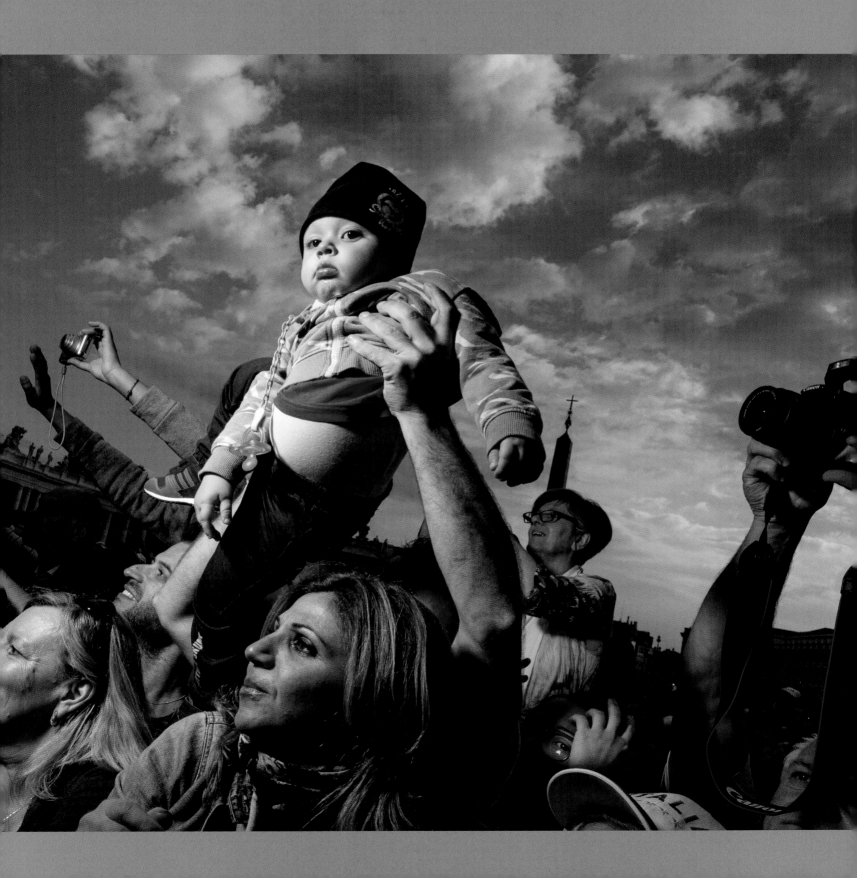

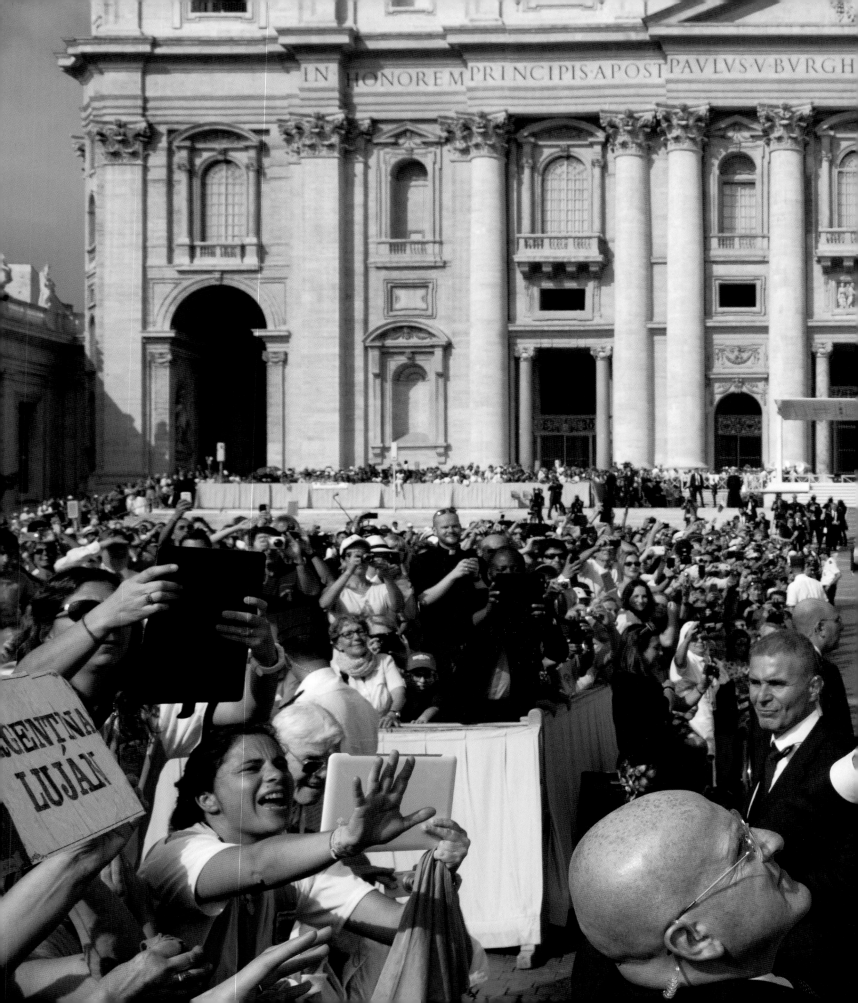

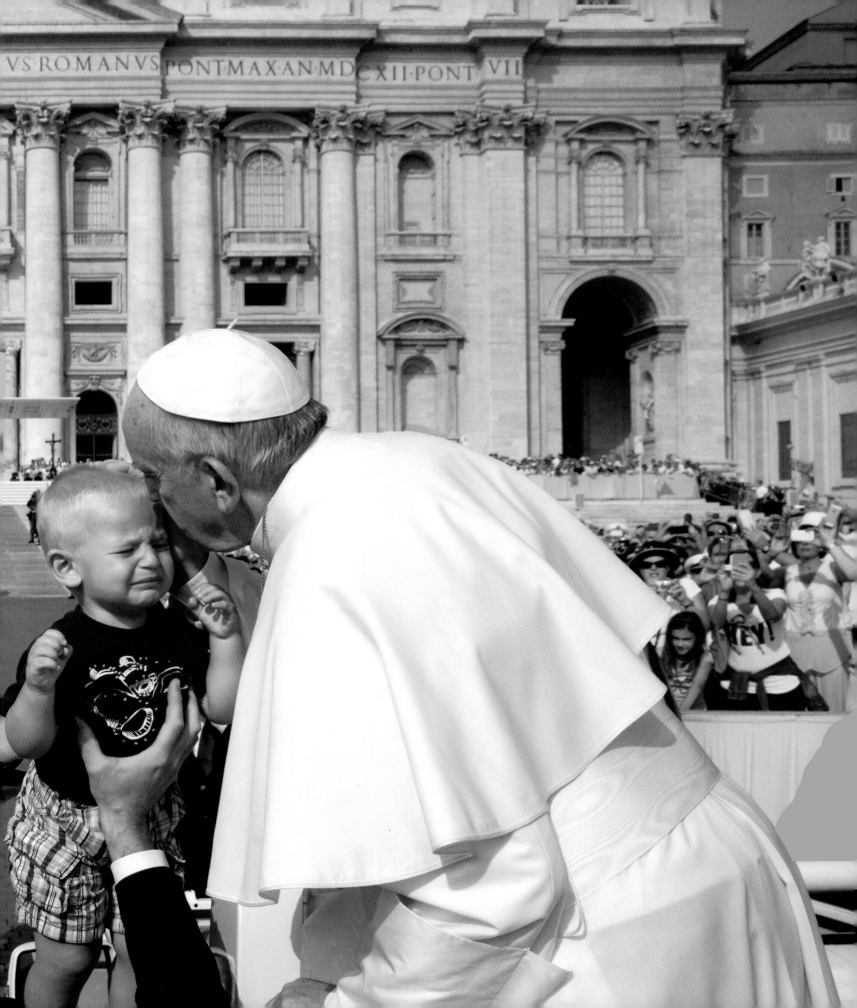

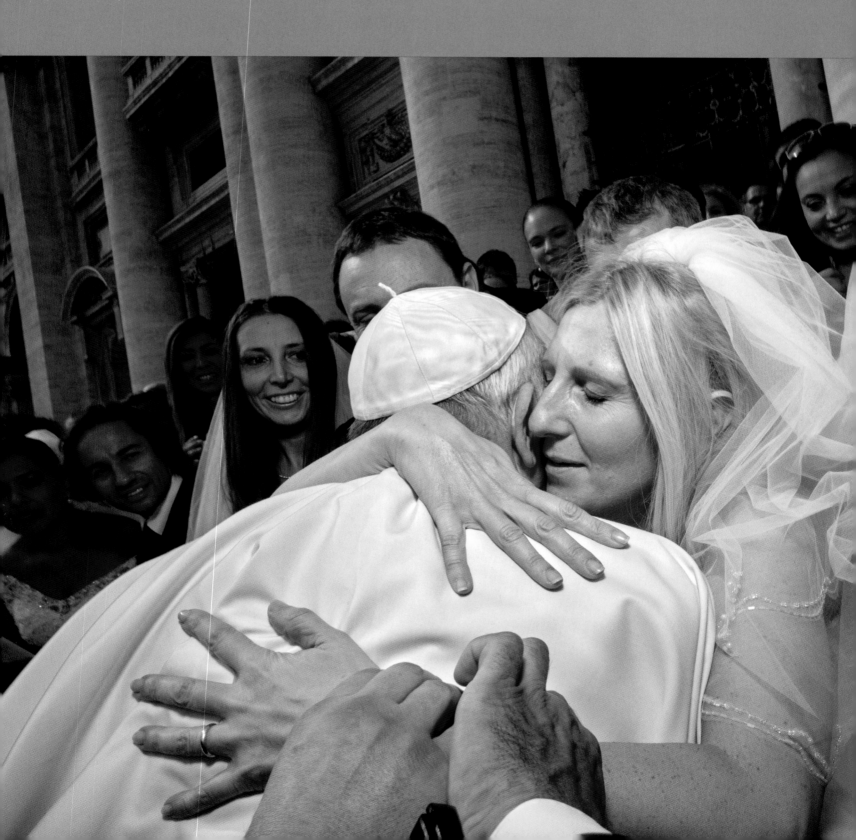

Arriba: las novias visten sus vestidos de boda dos veces: una vez para la boda y nuevamente para la audiencia papal.

Páginas siguientes: el Papa pertenece a este mundo y el mundo se conmueve por su presencia.

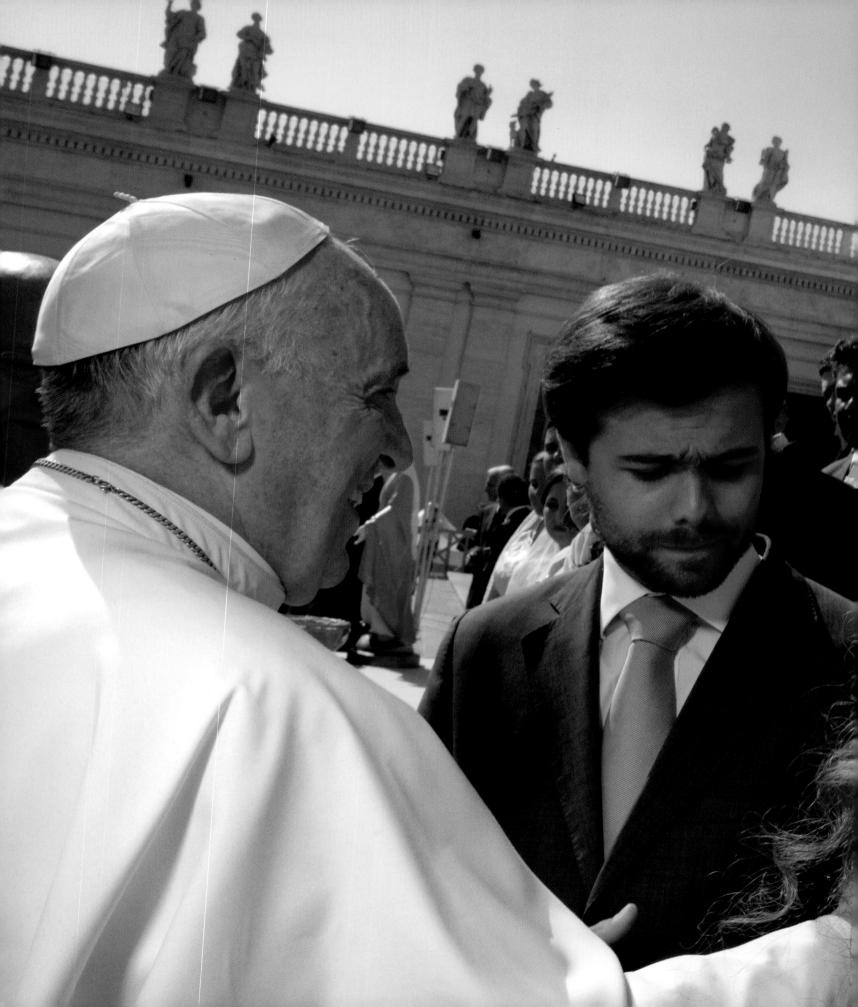

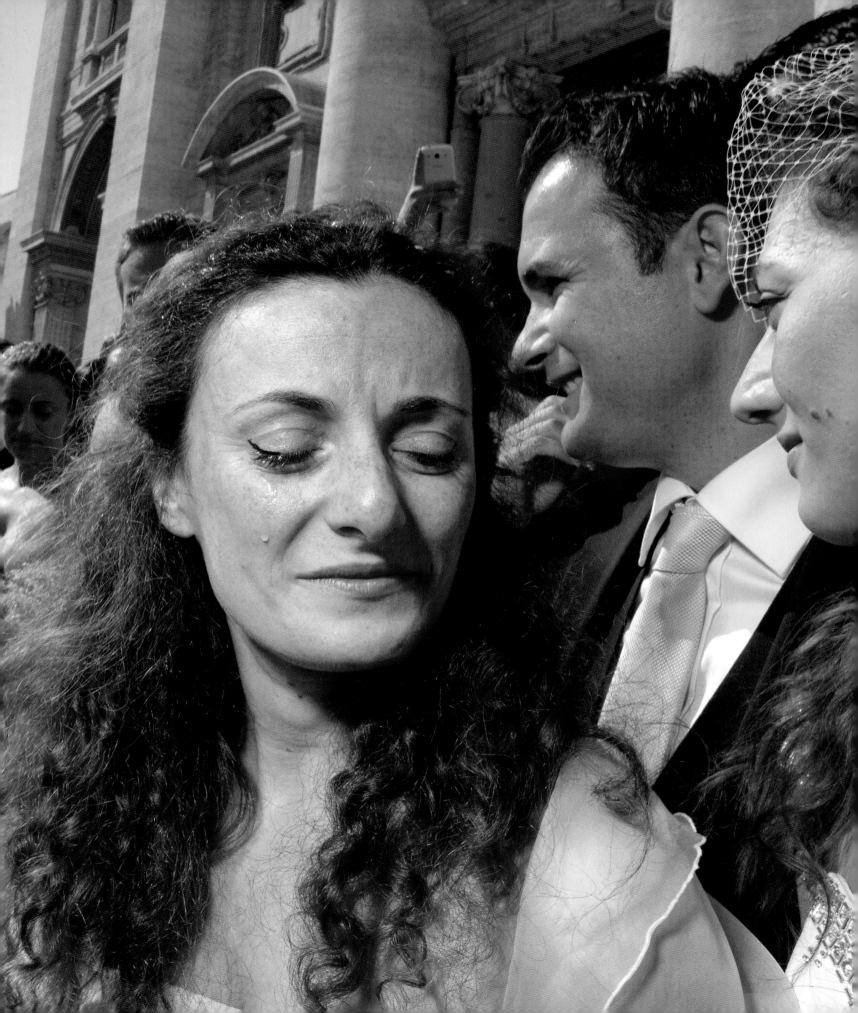

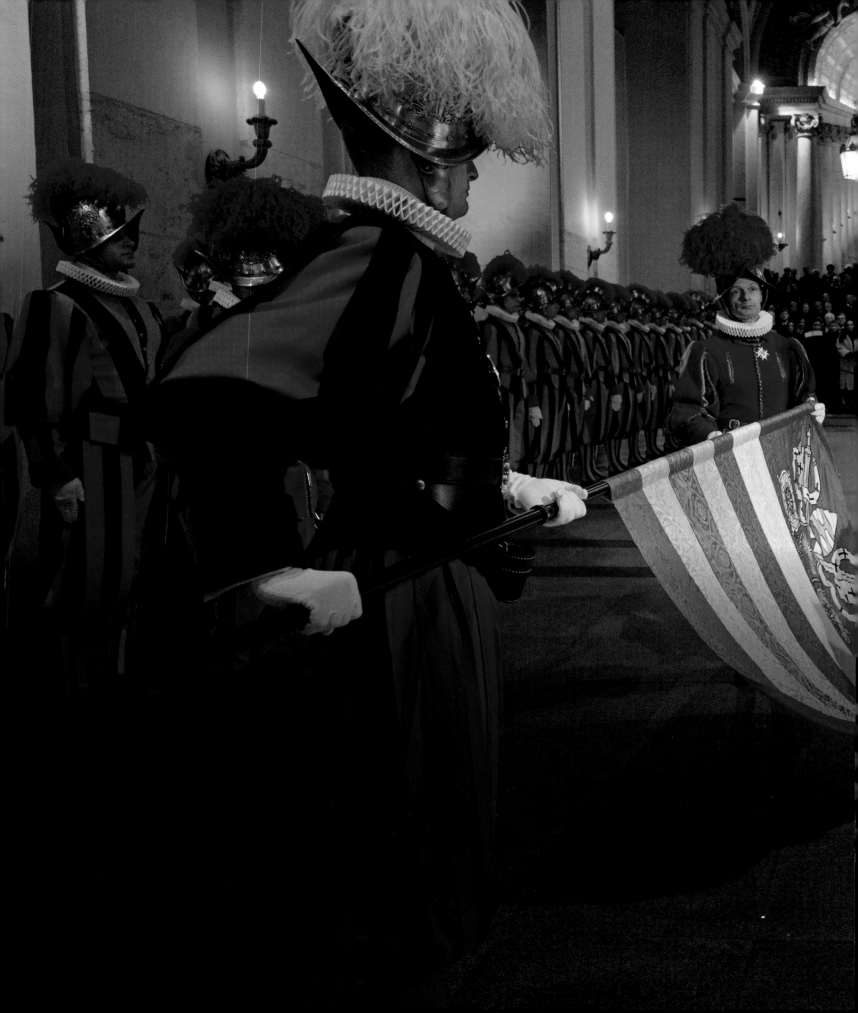

LA TRADICIÓN
DEL VATICANO

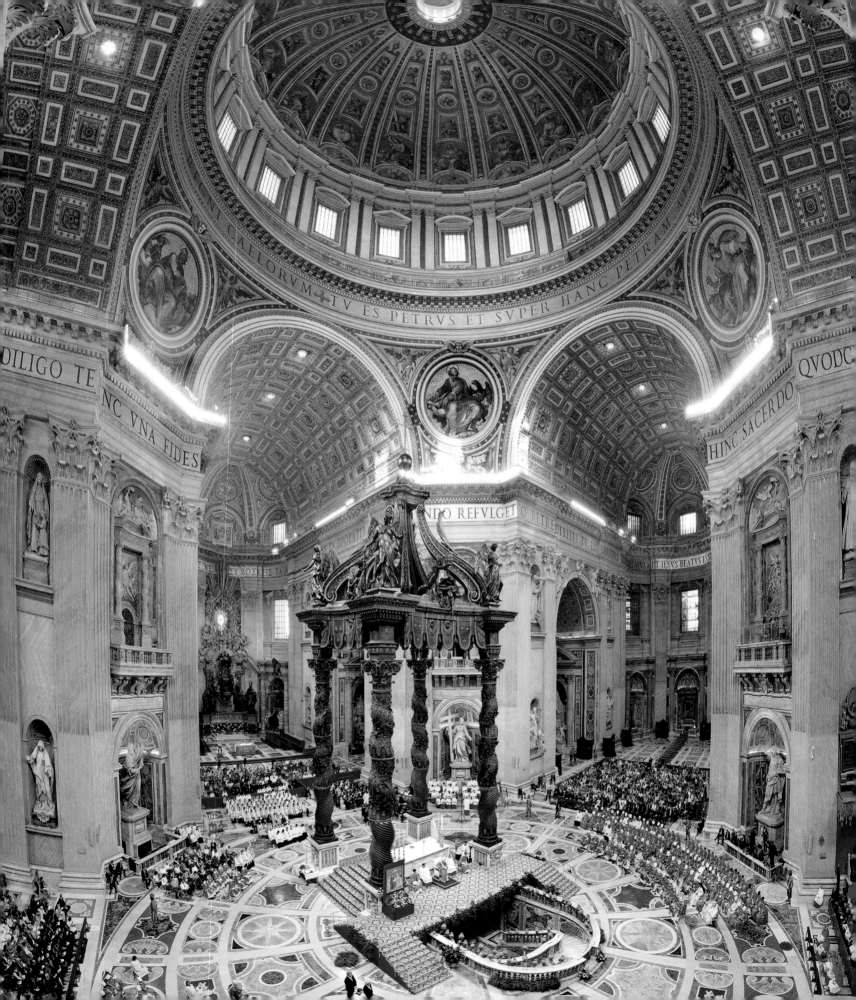

U na mañana en 2014, inmediatamente después de la misa de los miércoles, el Papa Francisco presidió una misa más íntima en Santa Marta. Entre el grupo de personas presentes estaba su viejo amigo, el sacerdote franciscano Ramiro de la Serna, que está a cargo de la pastoral juvenil en las afueras de Buenos Aires. El Papa sabía que De la Serna estaría entre los presentes, pero, no obstante ello, fingió sorpresa mientras se saludaban. "¡Ramiro!... ¿Qué haces aquí? –declaró Francisco con fingido horror–. ¡Que no te atrapen los romanos! ¡Regresa a la Argentina y haz tus buenas obras con los jóvenes!". El padre De la Serna se rio. Entendía bien el sentimiento que subyacía en el comentario burlón del Papa. Con toda su majestuosidad, la Ciudad del Vaticano seguía siendo un modelo imperfecto de pureza espiritual. Es una ciudad detrás de muros y así resulta antiético para el hombre que, como arzobispo de Buenos Aires, una vez dijo a un amigo mientras caminaban juntos cerca de la Casa

El Papa Francisco ha acatado y ha desafiado al mismo tiempo las antiguas tradiciones del Vaticano.

de Gobierno argentina, la Casa Rosada: "¿Cómo pueden saber qué quiere la gente común y corriente cuando se construye una valla a su alrededor?".

Hoy, el Papa Francisco ha acatado y ha desafiado al mismo tiempo las antiguas tradiciones del Vaticano. Vive tras los muros de la ciudad. Pero se ha abstenido de usar la residencia que fue construida en el siglo XVI, expresamente para uso privado de los papas: el Palacio Apostólico, tan enorme y cavernoso como su nombre implica. El palacio incluye los Museos Vaticanos y un montón de oficinas administrativas, entre ellas, la poderosa Secretaría de Estado, así como también una cantidad de apartamentos papales.

En lugar de ese lugar, en un gesto profundamente simbólico, Francisco ha optado por vivir en Santa Marta. Esta es una de las estructuras más nuevas de la Ciudad del Vaticano, construida en 1996 ante la directiva del Papa Juan Pablo II, que deseaba contar con una casa de huéspedes para los más de cien cardenales que se reunirían en un cónclave para elegir a los futuros papas. El edificio de cinco pisos con más de 120 habitaciones para huéspedes se encuentra en los terrenos donde, un siglo antes, el hospicio de Santa Marta atendía a los pobres y acogía a los peregrinos de a pie. Si bien el apartamento papal que esperaba a Francisco en el Palacio Apostólico no era pródigo en mobiliario, el mero tamaño lo abrumó. Su reacción ante esto, les contó a sus amigos, fue: "¿Qué haría yo en un lugar así?".

En contraste, la Suite 201 es una estancia de dos habitaciones de 15 metros cuadrados. El Papa toma sus comidas a la manera jesuita: en el comedor de la casa de huéspedes, junto a empleados del edificio y clérigos de visita. Cuando Francisco se enteró de que se le reemplazaba la servilleta en cada comida, protestó, diciendo que eso era un despilfarro. De ahí en más, se le cambia la servilleta al Papa solo algunas veces a la semana.

"Para mí, fue en verdad una sorpresa cuando decidió no vivir en el apartamento papal, y en su lugar ir a Santa Marta —explica el experimentado director de comunicaciones del Vaticano, el padre Federico Lombardi–. Una cosa es estar de acuerdo con la filosofía del estilo de vida de Francisco, lo que yo hago. Pero ser tan claro y decir: 'No, yo voy a cambiar este aspecto'... para mí, eso es algo de mucho coraje".

LA CIUDAD MUROS ADENTRO

Como cualquier otra institución, el Vaticano es tan impenetrable como frágil, poco receptivo al cambio y suspicaz respecto de todo aquel que lo traiga consigo. Desde el siglo XIV, el epicentro católico ha estado en una ciudad-Estado de 45 hectáreas encerrada entre muros, dentro del centro de Roma. Tradicionalmente, el mundo ha venido al Vaticano, más que lo contrario. Ha sido desde hace mucho tiempo una de las mecas turísticas predominantes de Europa, en especial como depositario de los episodios de 2000 años de la cristiandad.

El obelisco que se trajo de Egipto a Roma alrededor de año 40 d. C. como pieza central del circo de Calígula se alza hoy en el corazón de la Plaza de San Pedro. También existen rastros de la pista de carreras de caballos de Calígula en el valle del Vaticano, que, según se dice, más tarde fue usada por su sobrino Nerón como lugar para las ejecuciones de cristianos, incluidos, dicen algunos documentos, la de san Pedro (por crucifixión) y san Pablo (por decapitación). Directamente debajo de la Basílica de San Pedro,

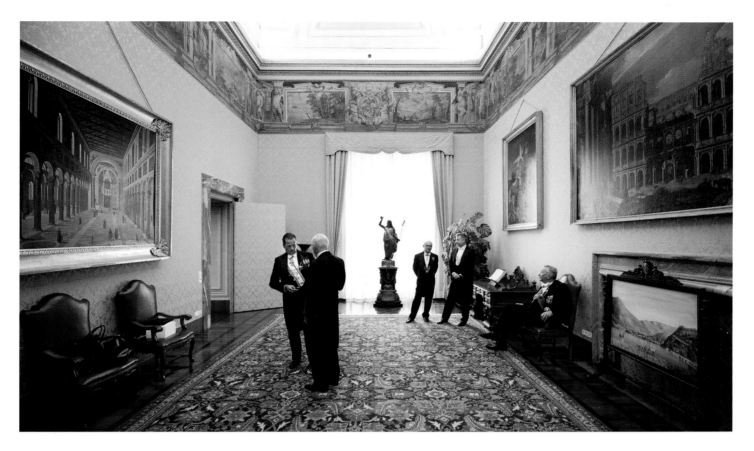

Los ujieres esperan en una antecámara del Palacio Apostólico para que finalice la audiencia papal con el presidente de Austria, Heinz Fischer.

se descubrió en la década del cuarenta toda una necrópolis, se dice llena de cristianos romanos que deseaban ser enterrados cerca de Pedro, y que hoy se puede visitar. También quedan fragmentos de la primera basílica del emperador Constantino, que en el 313 d. C. decretó el final de las persecuciones contra los cristianos.

Pero hay tres cosas en particular que principalmente explican los siete millones de visitantes anuales del Vaticano. Una es la gran Basílica de San Pedro, con sus arrolladoras naves y pórticos de mármol tapizados con arte renacentista. Coronada con la cúpula gigantesca de Miguel Ángel, rivaliza con el Coliseo como el punto de referencia visual más importante en Roma. Junto a la basílica están los Museos Vaticanos (que reciben un promedio de 25.000 visitantes por día). El más famoso

de estos museos es el lugar tradicional de adoración para el Papa (y el lugar donde se eligen los papas en un cónclave): la Capilla Sixtina. Nombrada en honor de Sixto IV, el Papa que la encargó, la capilla presenta un conjunto asombroso de arte renacentista, nuevamente, siendo el ícono más importante el techo pintado por Miguel Ángel, que incluye *La creación de Adán*. Y por último, pero en absoluto menos importante como atracción turística es el mismo Papa, que preside la misa de los miércoles en la escalinata de la basílica. Decenas de miles de espectadores semanalmente se agrupan por toda la elegante Plaza de San Pedro, que fue diseñada en el siglo XVII precisamente para este propósito.

A pesar de las maquinaciones de los políticos del Vaticano y de las vulgaridades que se asocian con

Páginas anteriores: las monjas trabajan
acomodando y guardando las sotanas
después de misa.

cualquier meca turística, el Vaticano constituye la tierra sagrada para los 1200 millones de católicos del planeta. Sin embargo, la Ciudad del Vaticano es también, tal como su nombre lo indica, una entidad territorial. La legislación internacional ha reconocido su soberanía desde 1929, cuando el papado de Italia (gobernada en aquel momento por Benito Mussolini) firmó los Pactos de Letrán. La ciudad también se distingue de la jurisdicción eclesiástica dentro de su perímetro, conocida como la Santa Sede.

Es una nación de peculiaridades manifiestas. Ningún otro país ha sido nombrado en su totalidad como Patrimonio Mundial de la Humanidad por la UNESCO. Como una comunidad con puertas en todo el sentido de la frase, las entradas de la Ciudad del Vaticano se cierran a la medianoche. Padres y hermanos son los únicos a los que se les permite pasar la noche en las residencias. Prevalece un código de vestimenta implícito de rodillas, brazos y cuello cubiertos. (Se prohíbe tomar sol). Y así tiene un silencio casi monástico. El divorcio es algo

extremadamente raro en la Ciudad del Vaticano. La seguridad es estrecha y el control intenso, si bien no hay cárceles en las que encerrar a los delincuentes. (Se ha dicho que la Ciudad del Vaticano tiene la tasa de delitos más alta por habitante de cualquier otra nación en el mundo, así como también el consumo de alcohol más elevado del país. Pero la diminuta población de la ciudad distorsiona estas estadísticas, restándoles valor a esas distinciones, que de alguna manera provocan asombro).

Su habitante más importante, el Papa, ha recibido protección desde 1506 de una fuerza mercenaria totalmente suiza y emperifolladamente ataviada, conocida como Guardia Suiza Pontificia. Tal como el nombre lo sugiere, los más o menos 110 miembros de la guardia son todos ciudadanos suizos. Por otra parte, las tres cuartas partes de los aproximadamente 800 habitantes de la Ciudad del Vaticano son clérigos de todo el mundo. Solo 450 de ellos tienen ciudadanía vaticana. (Y solo 30 de los últimos son mujeres). Incluso menos

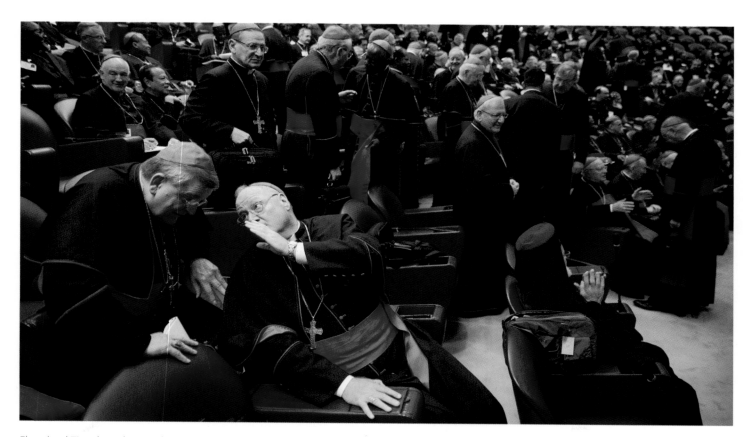

El cardenal Timothy Dolan, arzobispo de la arquidiócesis de Nueva York, habla con otro cardenal durante el Sínodo de la Familia.

Ningún otro país ha sido nombrado en su totalidad como Patrimonio Mundial de la Humanidad por la UNESCO.

que estos viven en realidad tras los muros de la ciudad: el alojamiento escaso queda estrictamente limitado a la suerte de unas 13 familias. Entre estas se incluye a algunos miembros de la Guardia Suiza, el electricista de la Santa Sede y el jefe de jardineros, y en el monasterio conocido como Madre de la Iglesia (*Mater Ecclessiae*), donde vive el retirado Papa Benedicto XVI.

En términos de población, está bastante congestionada si se la compara con, digamos, las islas Pitcairn, con aproximadamente 50 habitantes. Sin embargo, en términos de mera extensión de terreno, la Ciudad del Vaticano es el país más pequeño del mundo por lejos, más pequeña que Manhattan, más pequeña incluso que Central Park. A pesar de su condición soberana, no se emiten pasaportes en la Ciudad del Vaticano.

Pero más allá de estas características anómalas, la ciudad funciona más o menos de la manera en que lo hace cualquier otro territorio autónomo. Desde que obtuvo la independencia en 1929, ha izado su propia bandera, que se distingue con las llaves cruzadas de san Pedro, que simbolizan la entrada al cielo. Posee un idioma principal (italiano) y uno "oficial" aunque rara vez se lo utiliza (latín). El Cuerpo de Gendarmería, que se compone en gran medida de ex oficiales italianos, que actualmente está al mando de un intenso y calvo ex agente del servicio secreto italiano llamado Domenico Giani, maneja toda la seguridad, el cumplimiento de las fronteras y los asuntos de investigación. Sus casi 130 miembros han desempeñado estas obligaciones desde 1970, cuando el Papa Pablo VI disolvió todas las fuerzas, menos la división de la Guardia Suiza, de las fuerzas militares del Vaticano, como parte de una serie de reformas institucionales. Los

órganos de prensa internacionales del Vaticano o vaticanistas, controlan las veleidades de la institución con el escepticismo del ojo agudo característico de los reporteros de un ayuntamiento.

La estructura gubernativa de la ciudad, que funciona en paralelo con la curia romana, que controla los asuntos de la Iglesia católica bajo el liderazgo del Papa, comprende una gobernación local, una división diplomática, una rama judicial (incluida la Corte Suprema y la Cámara de Apelaciones), un Departamento de Servicios, un Departamento de Salud y Bienestar Social, un Departamento de Bienes y Servicios (para controlar la actividad comercial), y el Departamento de Villas Pontificias (que además de mantener los palacios y jardines, administra también las distintas actividades agrícolas y de conservación de animales, así como su estacionamiento). Y no muy a la vista, pegado al hermoso Patio del Belvedere del siglo XVI, que conecta el antiguo palacio pontificio con la villa construida por el Papa Inocencio VIII, se halla otra de las características institucionales normales: la estación de bomberos de la Ciudad del Vaticano, completa, con sus propios camiones azules marca Fiat.

Y, bien conocido en el mundo del escándalo se encuentra el Instituto para las Obras de la Religión, también conocido como Banco Vaticano. La revista *Forbes* lo denominó en 2012, "el banco más secreto del mundo". Si bien la Ciudad del Vaticano subsiste con un flujo constante de dólares de los turistas, venta de libros, entradas de admisión a los museos, recuerdos, su banco mantiene los depósitos de instituciones religiosas de todo el mundo y sus libros contables, por lo menos hasta la llegada del Papa Francisco, se han guardado en medio de una

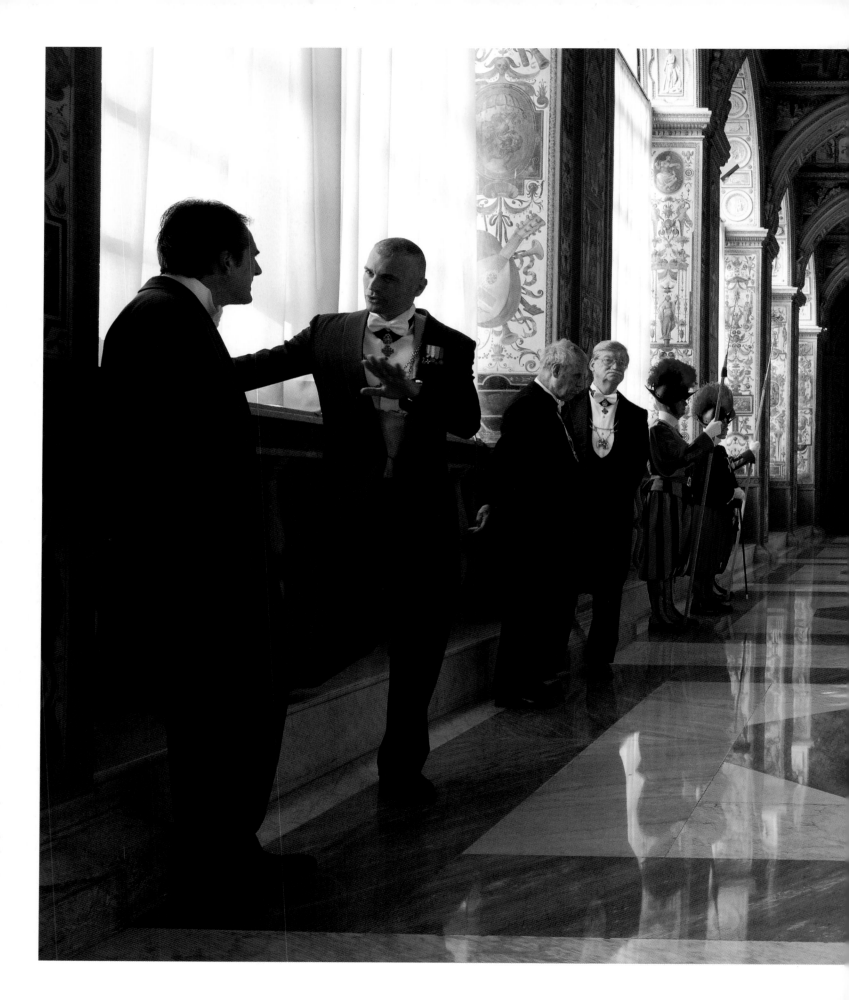

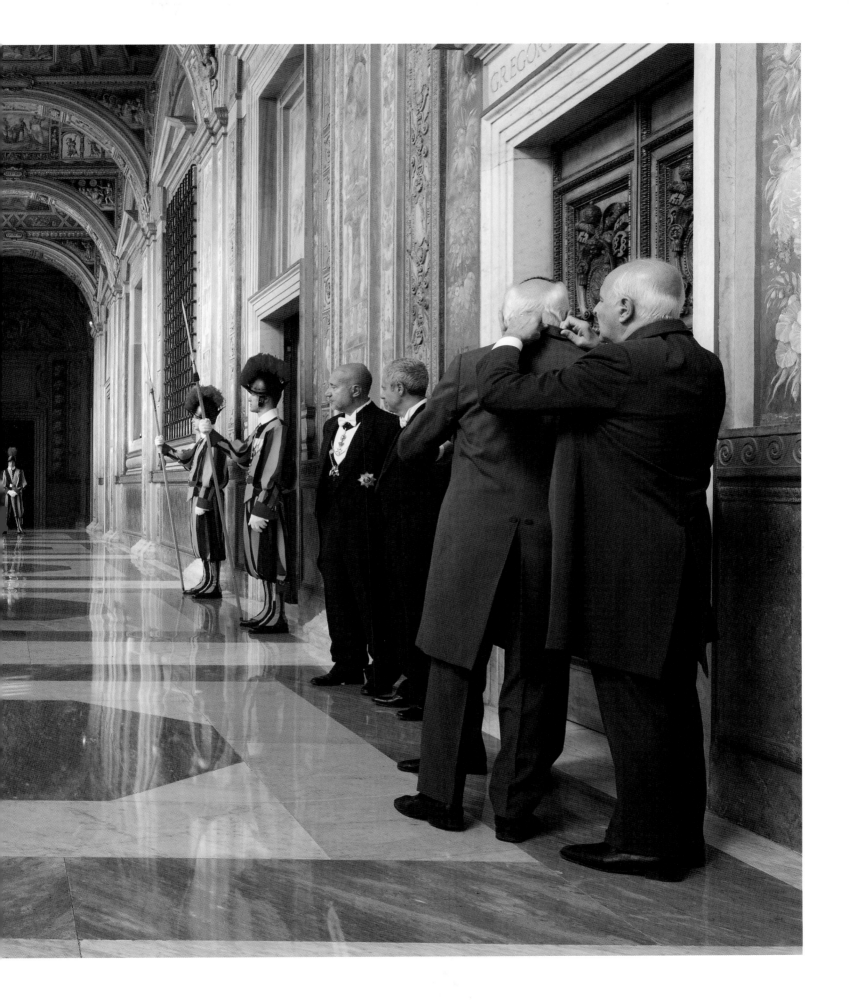

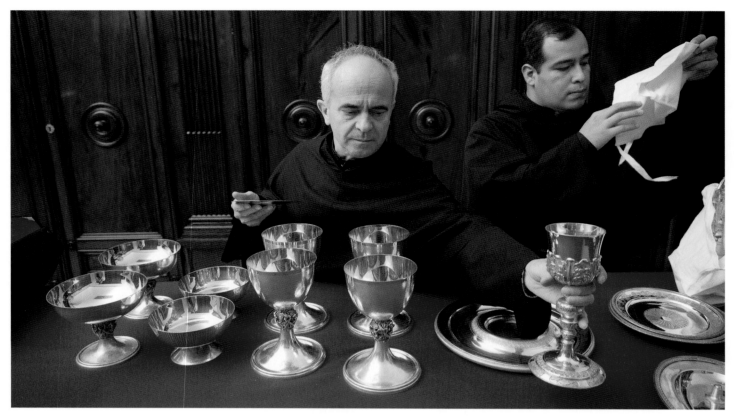

Se preparan ornamentos para la santa misa en la sacristía papal, junto a la Capilla Sixtina.

oscuridad nebulosa. Los empleados del banco a menudo fueron personas más notorias por sus conexiones que por el discernimiento, una realidad dura que se aplica en toda la Ciudad del Vaticano. Tal como observa el veterano reportero de Reuters, Philip Pullella: "Habitualmente, las personas que ocupan puestos en el banco son parientes italianos de cardenales, personas de las que se depende para mantener a todo el mundo feliz en el Vaticano. No se trata de una prebenda, pero sin embargo, salario, ausencia de impuestos, compras de comestibles sin pagar IVA. Es como morirse e ir al cielo. Nadie se va".

La Ciudad del Vaticano posee su propio ferrocarril, que presta servicios al tren que entrega mercancías libres de impuestos una vez a la semana. Posee también un helipuerto (aunque no hay pista para aviones) para uso del Papa. En consonancia con territorios soberanos de todas partes, posee también su propio servicio postal y la Oficina de Filatelia y Numismática ha impreso y vendido sellos postales conmemorativos de la Ciudad del Vaticano desde

1852. La ciudad también acuña sus propias monedas de euro, si bien en una cantidad muy limitada. El 1° de julio de 1861, después del establecimiento del reino de Italia, el Vaticano publicó su primera edición del diario local, *L'Osservatore Romano*, que hasta hoy tiene una circulación diaria y admirablemente contiene menos publicidad que en sus primeros años. Desde 1931, la Ciudad del Vaticano ha transmitido el mensaje de la Iglesia católica al mundo exterior a través de Radio Vaticano. Hoy, su estudio de producción está a pasos del río Tíber y transmite programas a todos los continentes, en 39 idiomas. En 1983, el experimentado Papa en medios de comunicación, Juan Pablo II, lanzó el Centro Televisivo Vaticano, que desde entonces ha sido el principal responsable de transmitir las imágenes del Papa a todo el mundo.

La ciudad también tiene las características peatonales de un típico municipio. Hay una tienda de comestibles, así como también una gasolinera. (Debido a la falta de impuestos a las ventas dentro de la Ciudad del Vaticano, ambos

negocios tienen un costo menor y por lo tanto son muy frecuentados. El economato de la ciudad, que ofrece bienes libres de impuestos en marcas de lujo como Prada y Armani, es también altamente conocido entre el público). Una pequeña clínica médica da servicios a la comunidad, aunque no hay ningún hospital, y por esa razón no se producen nacimientos tras los muros de la ciudad. En octubre de 2013, el Papa Francisco introdujo una innovación en la ciudad: su propio equipo de cricket, compuesto principalmente por jóvenes seminaristas provenientes de países fanáticos de ese deporte, como India, Pakistán, Sri Lanka e Inglaterra. (En septiembre de 2014, el Club de Cricket de San Pedro salió de gira para jugar una serie de partidos, cuyas utilidades fueron donadas a distintas obras de caridad. Los arribistas de la Ciudad del Vaticano sorprendieron a muchos al ganar dos de sus cinco partidos, si bien no era de sorprenderse, el equipo de la Iglesia anglicana los derrotó totalmente en la final).

EL PAPA Y EL VATICANO

A lo largo de la historia, el Vaticano y su ciudad han estado inspirados y, en definitiva, definidos por su líder. El primer Papa, el que dio origen a la Iglesia católica, se entiende que fue el apóstol san Pedro, a quien Jesús dijo, conforme a la Escritura (Mateo 16:18): "Y yo a mi vez te digo que tú eres Pedro, y sobre esta piedra edificaré mi Iglesia, y las puertas del Hades no prevalecerán contra ella". El término "católico" (del adjetivo griego *katholikos*, que quiere decir "mundial" o "universal") no aparece en conjunción con la palabra "iglesia" hasta bastante después de la muerte de Pedro por crucifixión en el año 64 d. C. Del mismo modo, la palabra "Papa" (del griego *pappas*, "padre") se refirió generalmente a todos los obispos durante varios siglos. De todas formas, se dice que todos los papas son descendientes de Pedro y como tal con frecuencia han sido sepultados en las proximidades de su tumba. (Juan Pablo II está enterrado a menos de 30 metros de Pedro).

La historia del Vaticano no es menos tenebrosa que otras culturas de origen antiguo, si bien esta se beneficia de la existencia de textos bien conservados. Aparentemente, se tardaron casi 500 años en comenzar a escribir el *Liber Pontificalis* o biografía papal. El sucesor de Pedro, como obispo de Roma, san Lino, fue un toscano que nombró a los primeros quince obispos y decretó que las mujeres debían cubrirse la cabeza cuando concurrían a la iglesia (una tradición católica que seguía vigente a comienzos del siglo XX). Aunque en los textos se afirma que Lino fue martirizado alrededor del año 78, durante el reinado de Vespasiano, el constructor del Coliseo, no hay nada más registrado de su muerte. De esta forma comienza la encubierta y muy discutida evolución de la Iglesia católica.

Algunos hechos son suficientemente fáciles de determinar. Por ejemplo, la historia papal refleja que ha habido un solo Pedro y ahora, un solo Papa Francisco. Es probable que no haya otro Papa que tome el nombre de Dionisio, tal como hizo el hombre cuyo reinado de nueve años (260 a 268 d. C.) no estuvo marcado por alborotados festejos alcohólicos, tal como el apodo sugeriría, sino, por el contrario, por una administración prudente. Sin embargo, muy probablemente la Iglesia verá más Gregorios (16 hasta 2015) y Juanes (21 hasta el mismo año).

Se puede también rastrear el origen papal con una certeza razonable. La totalidad de 217 de los 266 papas de la historia son de nacionalidad italiana. Después de que el único Papa holandés, Adriano VI, muriera en 1523, una sucesión de papas italianos continuó hasta que Karol Józef Wojtyla de Polonia se convirtiera en Juan Pablo II en 1978, unos cuatro siglos más tarde. La tendencia ahora parecería revertida, los últimos tres papas son aclamados desde fuera de Italia. En particular, la elección por primera vez de un latinoamericano puede bien hacer posible la elección de los futuros papas desde cualquier parte en las Américas o, en cuanto a eso, de África. (El último de los tres papas africanos, Gelasio I, reinó del 492 hasta el 496.)

Menos claro resulta el modo en que la Iglesia se mantuvo unida, tanto desde la organización como desde la doctrina, a lo largo de siglos. Parece ser que los sacerdotes comenzaron a responder al obispo de Roma bajo el papado de Pío I (142-145), que también decretó que la Pascua fuese observada exclusivamente los domingos. El voto del celibato en el sacerdocio es evidente que no se debía cumplir en los primeros años, dado que varios papas parecen haber estado casados, empezando por el mismo Pedro. Algunos fueron hijos de sacerdotes, como Inocencio I, que se dice ser el hijo del Papa Anastasio. Fue durante el papado de Inocencio que los visigodos invadieron Roma en el 410, marcando la primera vez en ocho siglos que la gran ciudad fue saqueada. En lo que comenzaría como un registro muy diverso de diplomacia papal, Inocencio hizo todo lo posible por encontrar la paz con los visigodos, incluido el permiso para realizar ritos paganos en privado. Cuatro décadas más tarde, el Papa León I demostró una considerable mayor fortaleza, al persuadir a Atila, el rey de los hunos, para que desistiera de invadir toda Italia.

Aunque el emperador Constantino I levantó una residencia papal en el palacio de Letrán después de decretar el final de la persecución cristiana a principios del siglo VI, el Papa Símaco presagió una tradición futura al escoger vivir en un palacio más pequeño próximo a la basílica que Constantino construyó en honor a san Pedro. Fue entonces que el concepto físico de un Vaticano empezó a tomar forma. A medida que continuaba la caída del Imperio romano, entrado el siglo IX, el Papa León IV supervisó la construcción de los muros para proteger la basílica de los invasores bárbaros.

En verdad, la Iglesia necesitaba protección tanto como sus líderes. Los años que siguieron a León IV fueron testigos del terrible deterioro en la integridad papal. Fue Esteban VI, quien en 897 desenterró el cadáver de su predecesor, el Papa Formoso, y lo sometió a juicio por ser indigno de la investidura. Otro, Sergio III (904-911), el primer Papa en usar una corona, una tradición que perduraría hasta fines de 1963, se dice que presidió "pornocracia" libre de toda

moral. Hubo un Juan XII (955-964), un príncipe secular con un estilo de vida en concordancia, que murió convenientemente durante un acto de adulterio. Y hubo un Benedicto IX (1032-1044), el Papa de 20 años similar a Nerón, que en un punto vendió su papado al mejor oferente.

Un solo líder destacable de la Iglesia hizo su aparición en esta sombría letanía: Gregorio VII (1073-1085), que como su tocayo Gregorio el Grande, instituyó una etapa de reformas con consecuencias: la obligación del celibato, la abolición de la práctica de compra y venta de servicios y artículos eclesiásticos a cargo del clero, la formalización de un cónclave electoral, y un decreto según el cual la palabra "Papa" se aplicaría únicamente al obispo de Roma, entre ellos. En los tiempos del papado de Gregorio VII, recién se había producido el cisma entre la Iglesia católica de Oriente y la de Occidente por desacuerdos teológicos de larga data. La división entre Constantinopla (Iglesia ortodoxa oriental) y el Vaticano (Iglesia católica) perduraría incluso hasta después que el patriarca ecuménico de Constantinopla, Atenágoras I y el Papa Pablo VI declarasen formalmente nulo el decreto 1054 que había dado lugar a la división.

Con el fin de volver a ganar algo del territorio que la Iglesia había perdido durante la conquista musulmana del siglo VII, el Papa Urbano II, en 1095, condujo las tropas a Tierra Santa en lo que vino a conocerse como la primera de nueve Cruzadas. Dos siglos después, los cruzados huirían de Jerusalén para siempre. La primacía del Vaticano se degeneró más en 1309, cuando el recién elegido Papa Clemente V insistió en que el papado se mudase a su país de origen, Francia. Durante los 68 años siguientes, Avignon se convirtió en el asiento del poder católico. En los últimos días de su papado, Gregorio XI regresó a Roma, en 1377, quizá debido a la persuasión de Catalina de Siena, que más tarde compartiría la distinción con Francisco de Asís como los únicos santos patrones de Italia.

A partir de allí, todos los papas vivirían en Roma y tras los muros de la Ciudad del Vaticano. El Palacio Apostólico, arquitectónicamente reconcebido por Nicolás V a

mediados del siglo XV, incluiría ahora la biblioteca vaticana, así como también un pasadizo secreto que facilitaría la salida segura de los papas al río Tíber, en caso de un ataque. El Renacimiento estaba entonces emergiendo y con él vinieron una cantidad de papas cuyo patronazgo de las artes está hoy en vívida exhibición tras los muros de la ciudad. Bajo el atento ojo de Julio II (que fue elegido a pesar de haber tenido una hija ilegítima), la Basílica de San Pedro fue demolida en 1506 y luego vuelta a construir a su gusto. Más tarde, persuadió con halagos a un reticente Miguel Ángel para que pintase el techo de la Capilla Sixtina. Otro distinguido Papa del Renacimiento, Clemente VII, era en realidad miembro de la familia de los Médici. Su papado azaroso incluye haber sido hecho prisionero por un levantamiento del ejército durante seis meses, luego comprar su escape y más tarde encargar a Miguel Ángel la pintura de *El juicio final*.

Aunque cada vez más resplandeciente con tesoros artísticos, el Vaticano siguió arruinado con desacuerdos teológicos. La reforma protestante del siglo XVI comenzó una contrarreforma, extendiéndose por toda Europa en lo que se llamó la Guerra de los Treinta Años. Trescientos años más tarde, en 1868, Pío IX (cuyos 31 años en el papado

lo convertirían en el Papa elegido con servicio más largo en la historia de la Iglesia) formó el Primer Concilio Vaticano. Su objetivo fue preservar la doctrina de la "infalibilidad papal" o la creencia de que los papas están bendecidos con la revelación divina y así son inmunes a los errores. No obstante esto, la infalibilidad no hizo que Pío fuese omnipotente: bajo su reinado, la recién formada República de Italia reclamó las tierras del Vaticano como el paso final para la unificación, instigando al Papa a llamarse a sí mismo el prisionero del Vaticano. Durante el siguiente medio siglo, los papas se rehusaron a reconocer a Italia o a abandonar la ciudad amurallada.

El *impasse* llegó a su fin con los Pactos de Letrán de 1929, que ratificaron la soberanía del Vaticano como territorio con reconocimiento internacional. El cofirmante del tratado, el líder fascista Benito Mussolini, se jactó, en el momento, de que el acuerdo "enterraría" la autoridad del Papa, lo que probó ser un grosero error de juicio. Pero Mussolini sí obtuvo algo del tratado: en recompensa, el Vaticano aceptó disolver el Partido Popular Italiano Católico, que efectivamente convertía a Italia en un Estado con un único partido y terminaba con cualquier pretensión de democracia. La Iglesia también recibió de parte del

Una madre e hija, originarias de Fez, Marruecos, reciben atención médica gratis en una clínica del Vaticano para los pobres.

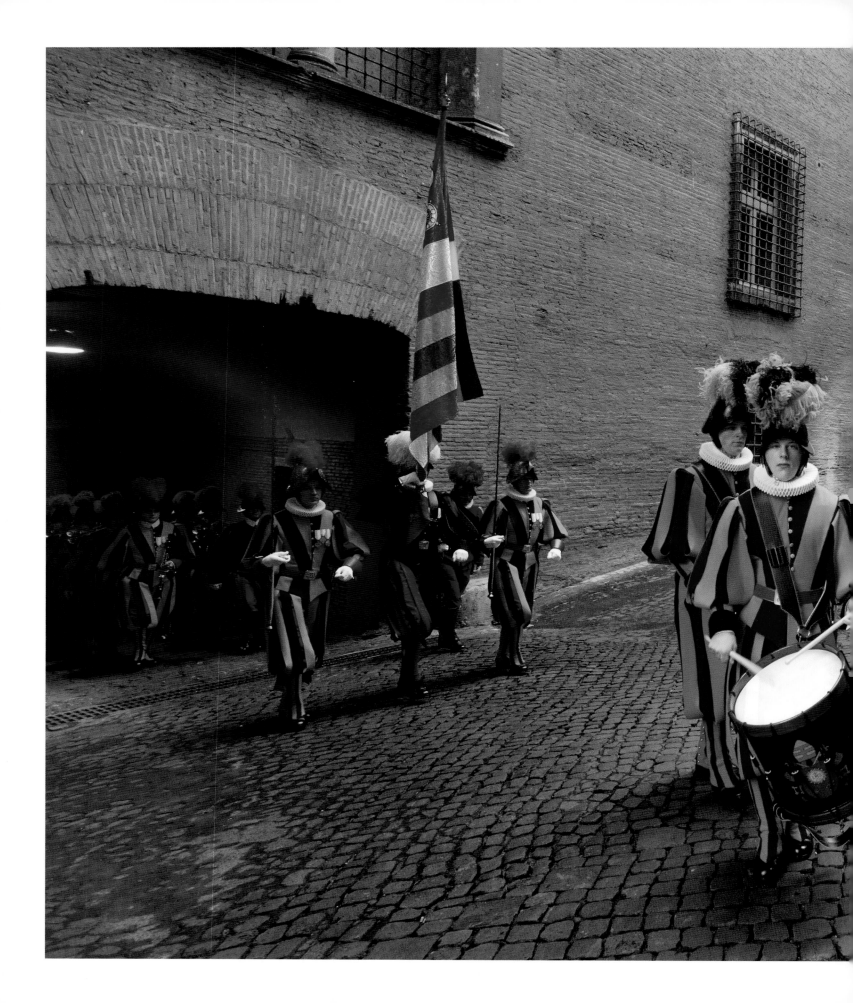

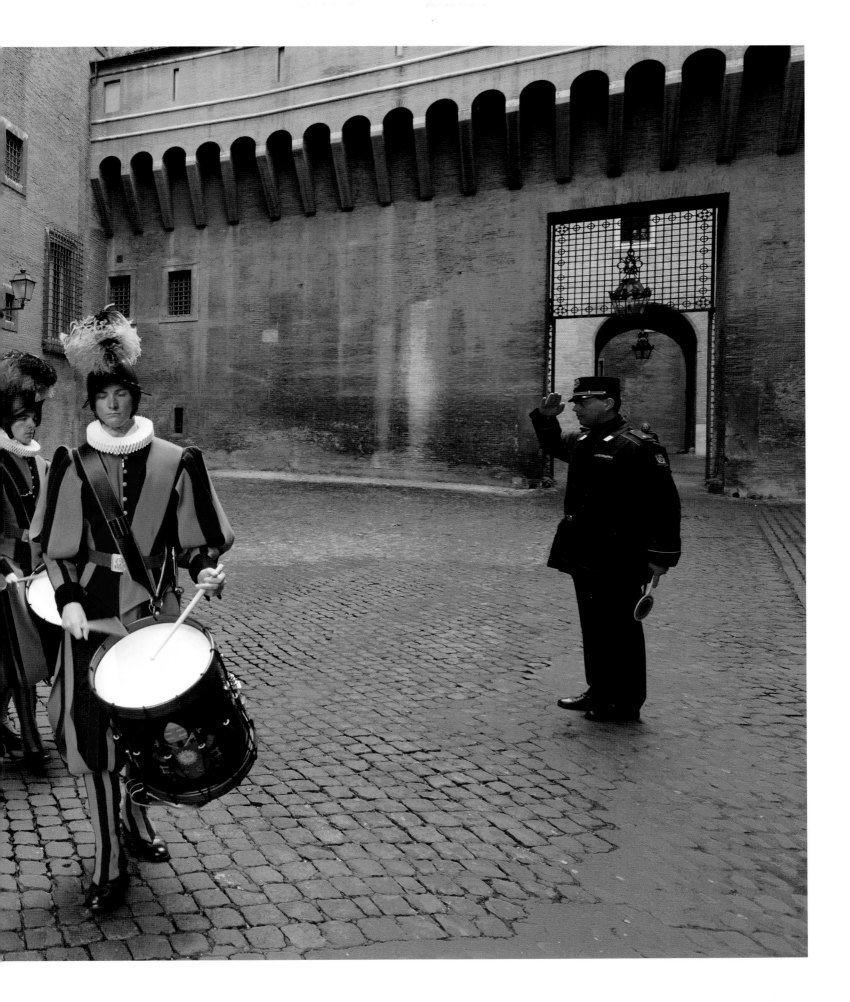

Páginas 150-151: miembros de la Guardia Suiza marchan por una calle empedrada. Sus uniformes son altamente simbólicos; los tamborileros llevan un morrión negro con una pluma amarilla y negra.

La *Piedad* de Miguel Ángel, el pináculo de la forma en las artes, describe un tema central para la Iglesia, María sosteniendo a Cristo después de la crucifixión.

gobierno la restitución de tierras incautadas; el Vaticano invirtió el dinero sabiamente y por ello disfrutó de generosas ganancias por los pactos.

De todos modos, el otro firmante de Letrán, el Papa Pío XI, se opuso al fascismo y por sobre todo a las persecuciones de judíos perpetradas por Hitler. Sin embargo, como su sucesor, Pío XII, que ayudó a la resistencia alemana durante la Segunda Guerra Mundial, sería criticado por su visible silencio durante momentos críticos en la trayectoria brutal del Tercer Reich. (En relación con esos sentimientos, el Papa Francisco se lamentaría en un diario español: "Todo lo que se le endilgó al pobre Pío XII... No quiero decir que Pío XII no cometiese errores, yo mismo cometo mucho errores, pero su papel debe leerse en el contexto de una época").

La Iglesia católica emergió de las recriminaciones de la posguerra debido, en no menor medida, a los esfuerzos del Papa Juan XXIII, que tenía 76 años cuando el cónclave lo eligió en 1958, después de un penoso melodrama con 11 votos a favor. Al considerar su convulsivo mandato, no se esperaba que Juan hiciese mucho con su papado. Así y todo, en 1962 convocó al Concilio Vaticano Segundo, que en forma sutil aunque inequívoca, hizo entrar a la Iglesia al siglo XX. Los ornamentos jugarían un papel menor, se dejaba de usar el latín; no se emitiría ninguna reafirmación del dogma estricto. Juan XXIII murió de cáncer en 1963, con menos de cinco años de papado. Pero cincuenta años después, el Papa Francisco lo declararía como "*il buon Papa*", el Papa bueno, y sería canonizado junto con el hombre que lo había sucedido quince años más tarde: Juan Pablo II.

Los 27 años de papado de Juan Pablo (el segundo más largo de los papas elegidos después que Pío IX) fue una espada de doble filo para la Iglesia. Por un lado, el optimista y carismático polaco restableció la posición internacional del papado. Su infatigable oposición al comunismo (en particular, la inspiración espiritual que prestó a su compatriota polaco en su resistencia contra la Unión Soviética) se considera ampliamente como la clave para la caída de ese movimiento. Como firme conservador, Juan Pablo de todas formas expresó tolerancia hacia los homosexuales, la aceptación de la evolución y una oposición profunda a la pena de muerte y el *apartheid* y, al hacerlo, presentó un rostro más amable del catolicismo. En 1981, el Papa había llegado a la Plaza de San Pedro para una audiencia pública cuando un asesino perteneciente a un grupo fascista turco le disparó varias veces antes de lograr ser abatido en el suelo. Juan Pablo perdió las tres cuartas partes de su sangre, pero milagrosamente sobrevivió. Dos años más tarde, se reunió con el que sería su asesino en la cárcel y lo perdonó.

Al mismo tiempo, la laxitud de la Iglesia hacia los abusos sexuales en el clero manchó el papado de Juan Pablo II. "Su experiencia en Polonia había sido que la policía secreta siempre acusaba a los sacerdotes de esta clase de cosas todo el tiempo, así que él simplemente no lo creía", dice el padre Thomas Reese del *National Catholic Reporter*. No fue sino hasta 2002, después de que el **Boston Globe** publicase una serie de artículos de investigación sobre casos de abuso, que el Papa trató el tema en una reunión con cardenales estadounidenses. Pero la sucesión de escándalo tras escándalo había herido indeleblemente la reputación de la Iglesia católica. Esa herida estaba lejos de haber cicatrizado para cuando Juan Pablo falleció en 2005.

Combinado con los emergentes escándalos financieros y el episodio de los llamados "Vatileaks" de 2012, en los cuales el mayordomo del Papa Benedicto filtró numerosos documentos internos a la prensa aduciendo casos de corrupción y extorsión, empezó a formarse un consenso de inquietud entre numerosos obispos y cardenales de todo el mundo.

Estaban convencidos de que las tradiciones del Vaticano necesitaban una revalorización drástica. Y así es como aparece el Papa Francisco.

CEREMONIAS
y
CELEBRACIONES

Túnicas de color marfil, reliquias luminosas, recitaciones de tiempos inmemoriales, el espíritu del Vaticano y sus ceremonias están profundamente interrelacionados de modo único. La realeza y los obispos atienden misas al aire libre junto a multitudes de peregrinos que acampan fuera para reservar un lugar desde donde se vea. Las ceremonias de puertas adentro, si bien más silenciosas, conllevan el mismo peso: la constancia que ha sostenido a la Iglesia a través de las idas y venidas de los tiempos.

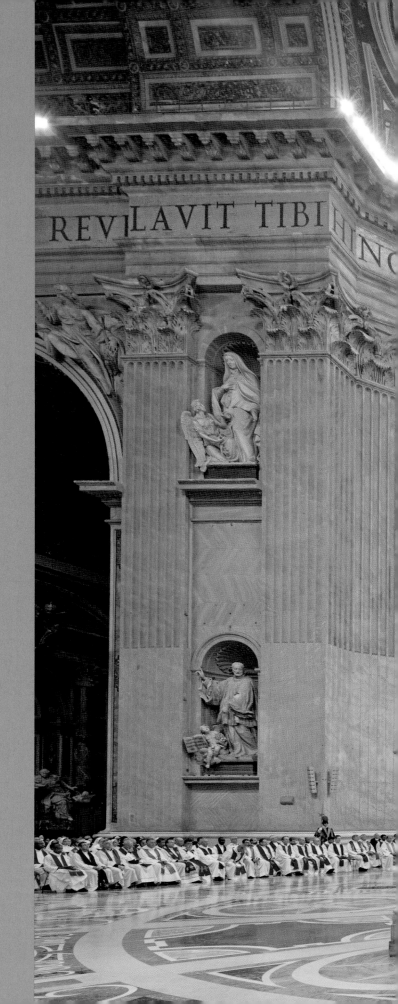

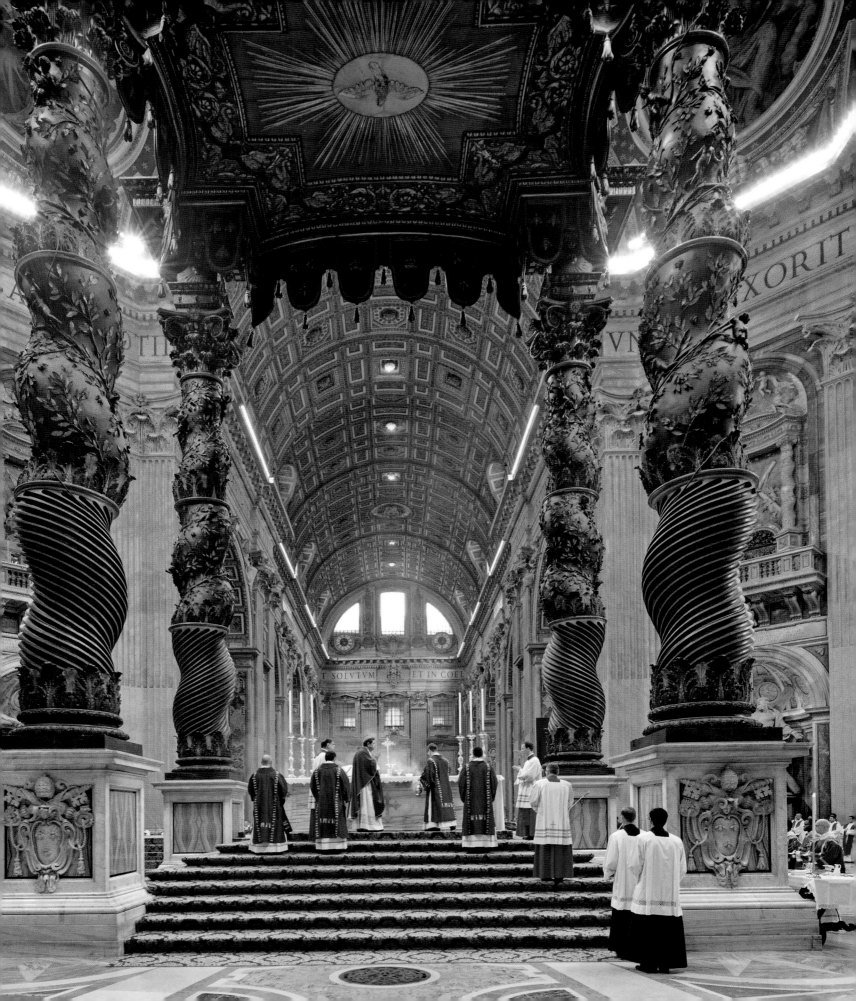

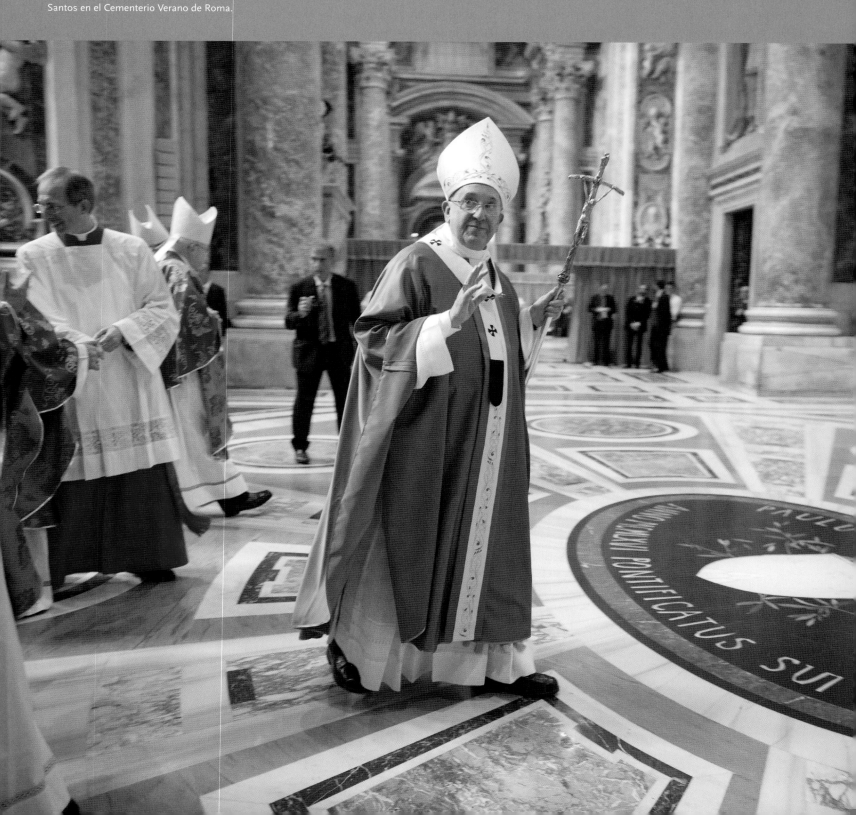

Páginas anteriores: en su majestuosidad eterna, la Basílica de San Pedro es tierra sagrada para los 1200 millones de católicos romanos del mundo.

Abajo: el Santo Padre con sus vestimentas litúrgicas celebra misa en tierra vaticana.

Página siguiente: también celebra misa en otros lugares, como una misa del Día de Todos los Santos en el Cementerio Verano de Roma.

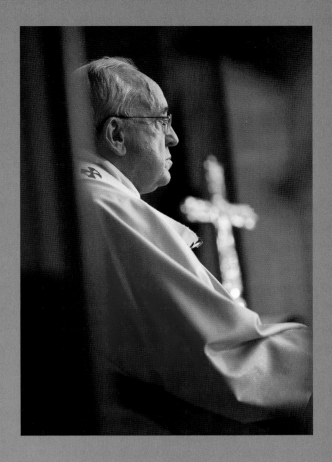

El Papa no maneja ejércitos.
No puede imponer sanciones.
Pero puede hablar con gran autoridad
moral y marcar la diferencia.

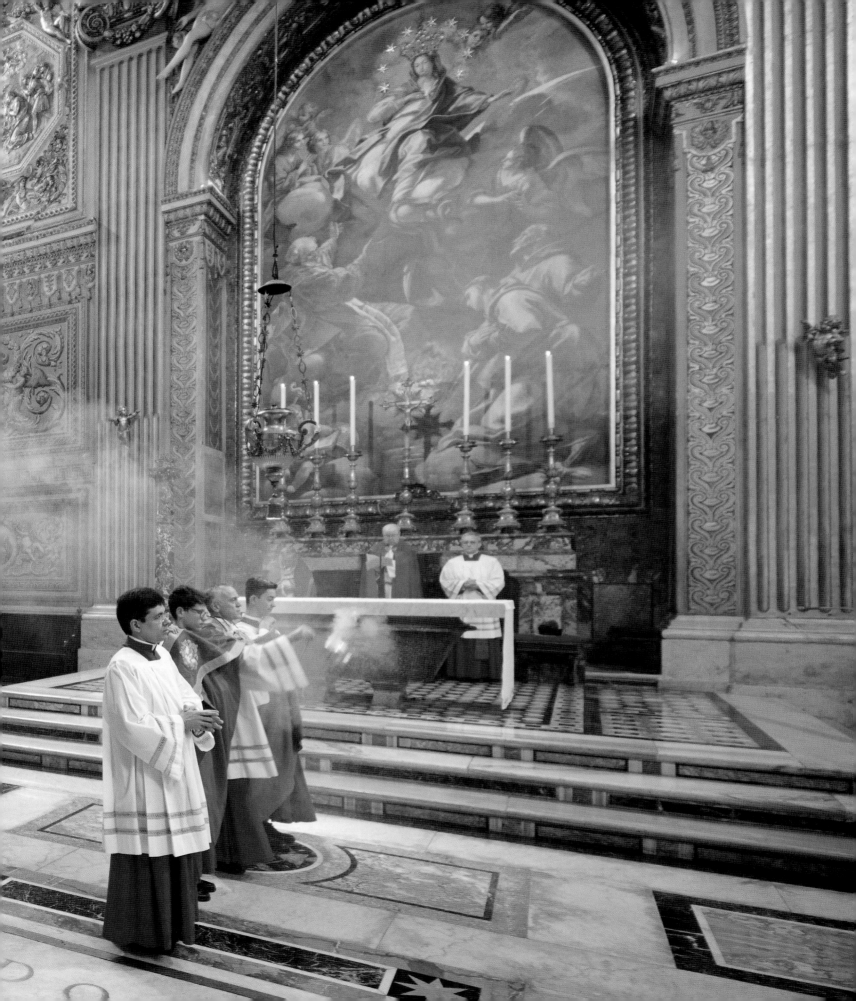

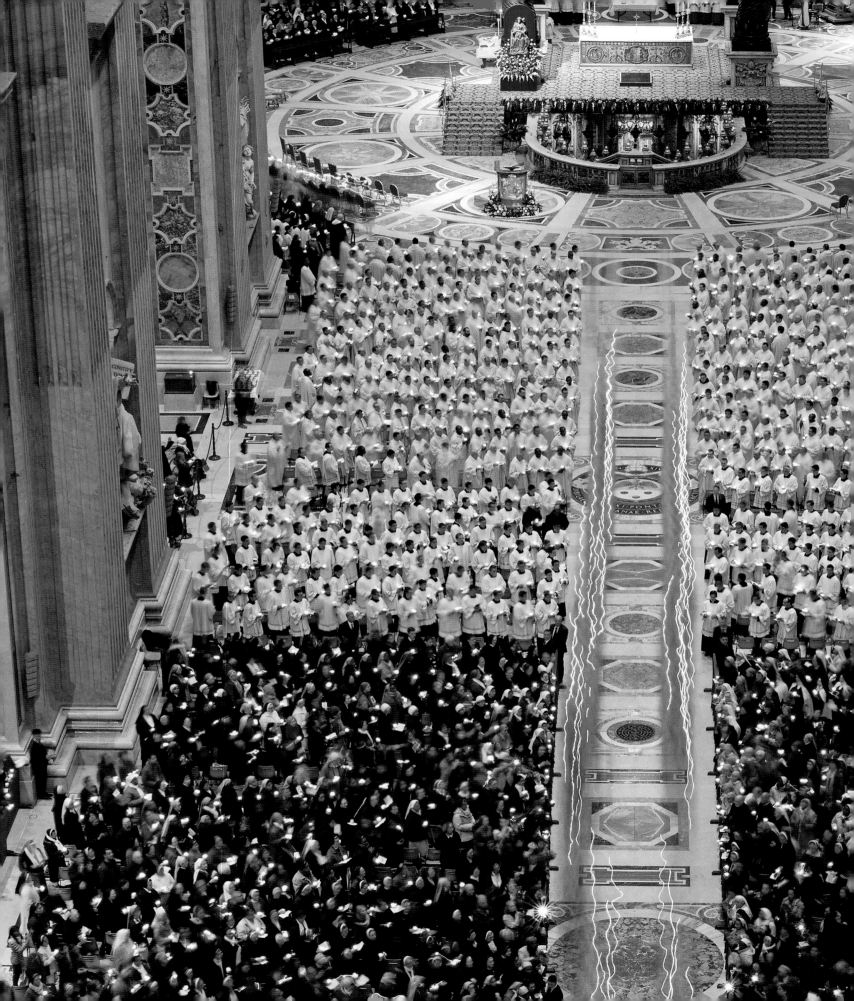

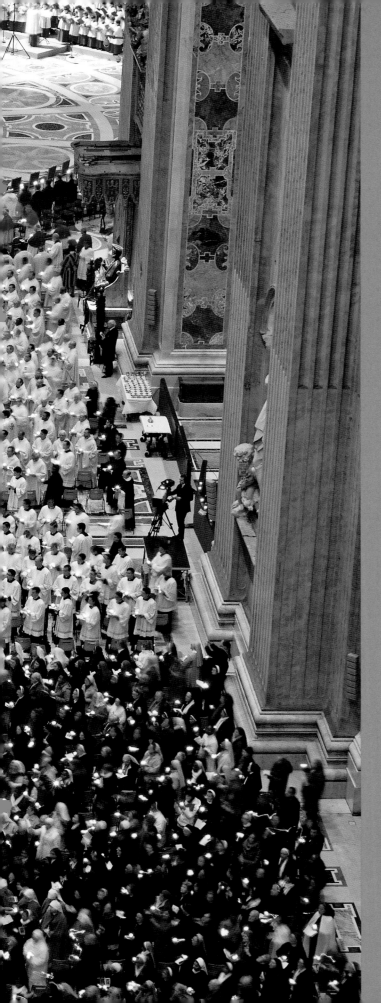

Yo no hablaría de verdades
"absolutas", ni siquiera
para quienes creen...
La verdad es una relación.
Tanto es verdad que
también cada uno de
nosotros capta la verdad
y la expresa a partir
de sí mismo:
por su historia y cultura,
por la situación en que vive.

PAPA FRANCISCO

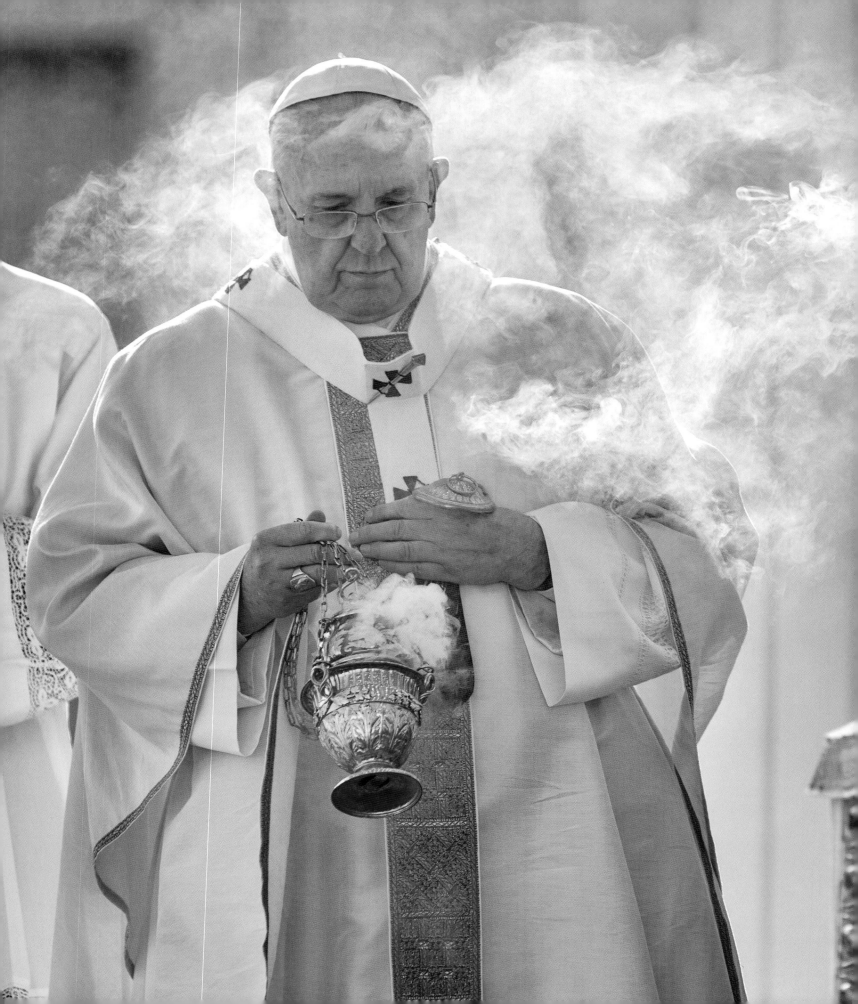

Página anterior: el Papa incensa un altar en una misa.

Abajo: en la basílica también se hacen funerales, como este, para el cardenal Jorge María Mejía, un prelado argentino.

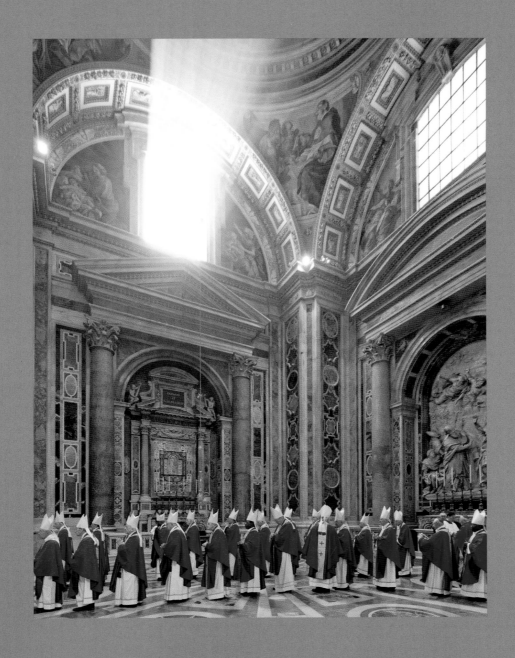

Desde mi punto de vista,
Dios es una luz
que ilumina la oscuridad,
así no la disuelva,
y una chispa de esa luz
divina está dentro de
cada uno de nosotros.

PAPA FRANCISCO

Las ramas del árbol de Navidad en la Plaza de San Pedro enmarcan al Papa Francisco parado en la escalinata de la basílica.

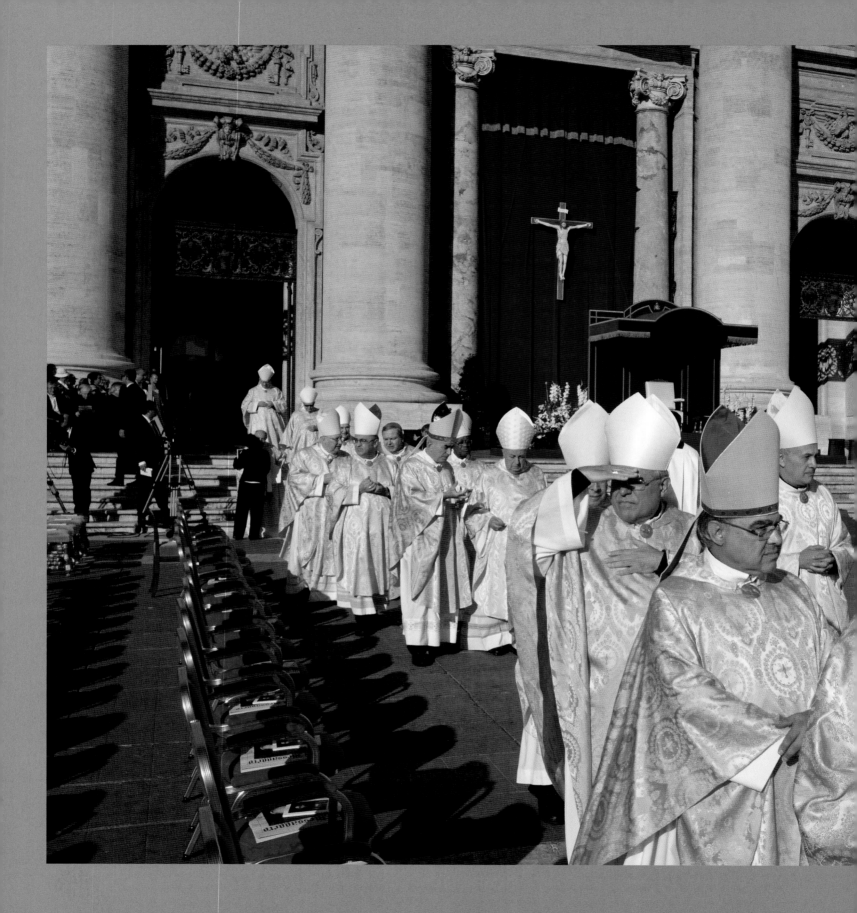

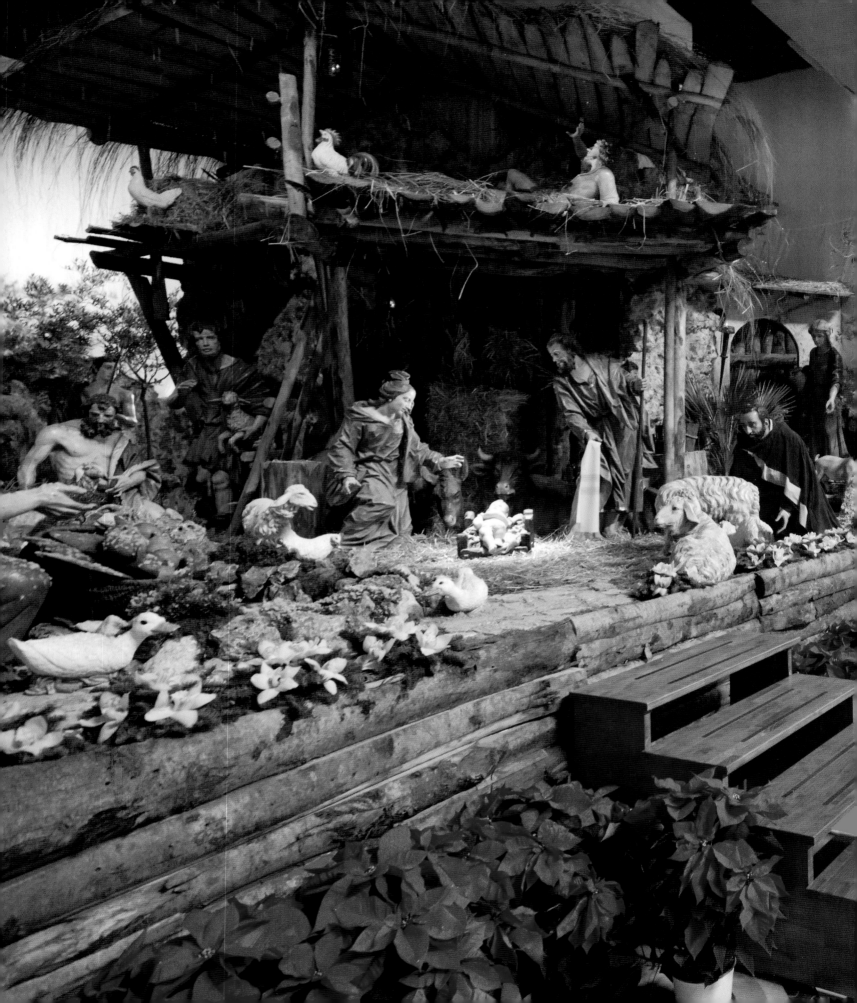

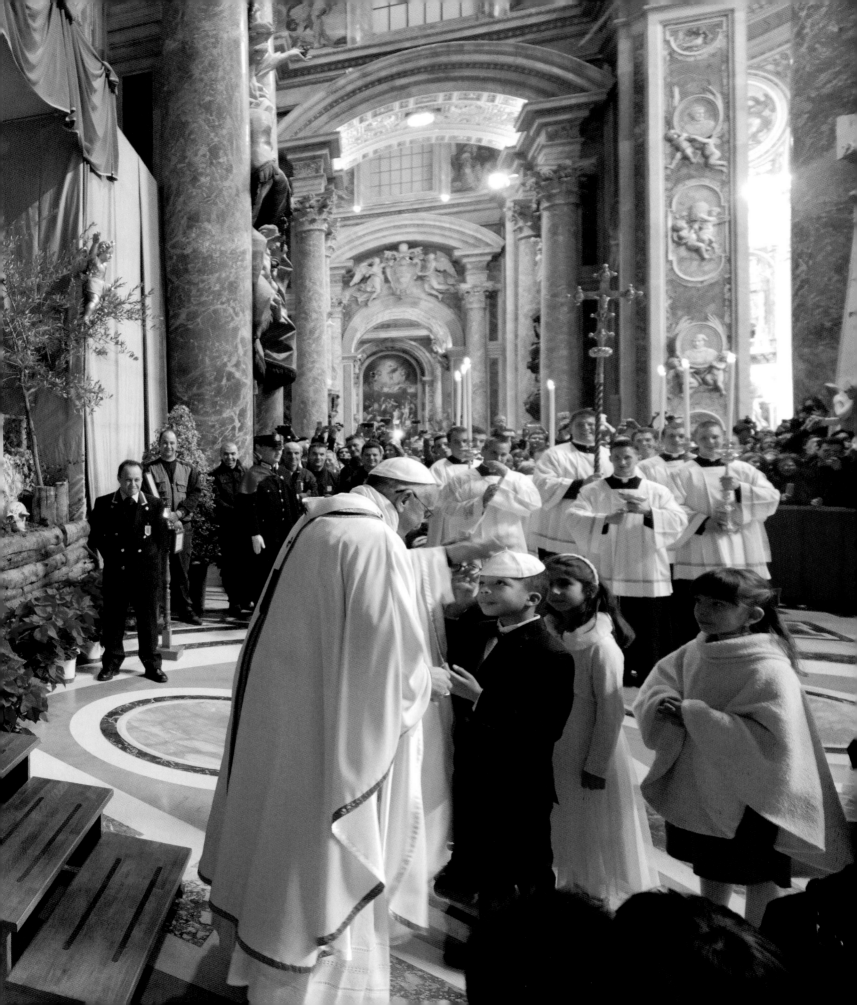

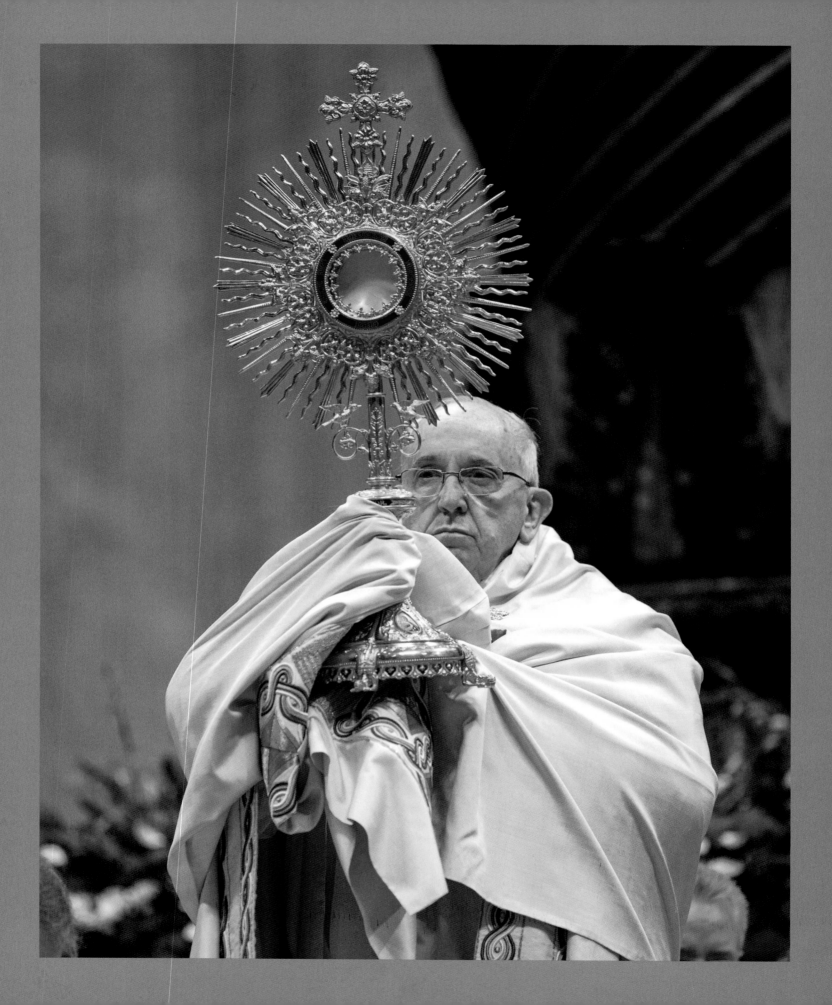

Páginas 168-169: con la escena de la natividad
por detrás, el pontífice habla con niños durante
una misa en las vísperas de Navidad.

Página anterior: sosteniendo una custodia, el
Papa Francisco preside las vísperas del Año
Nuevo.

Abajo: el Papa preside una misa de Corpus
Christi, 60 días después de Pascua.

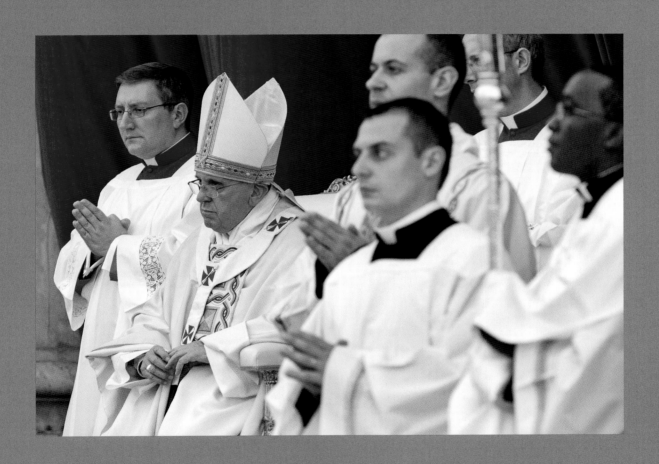

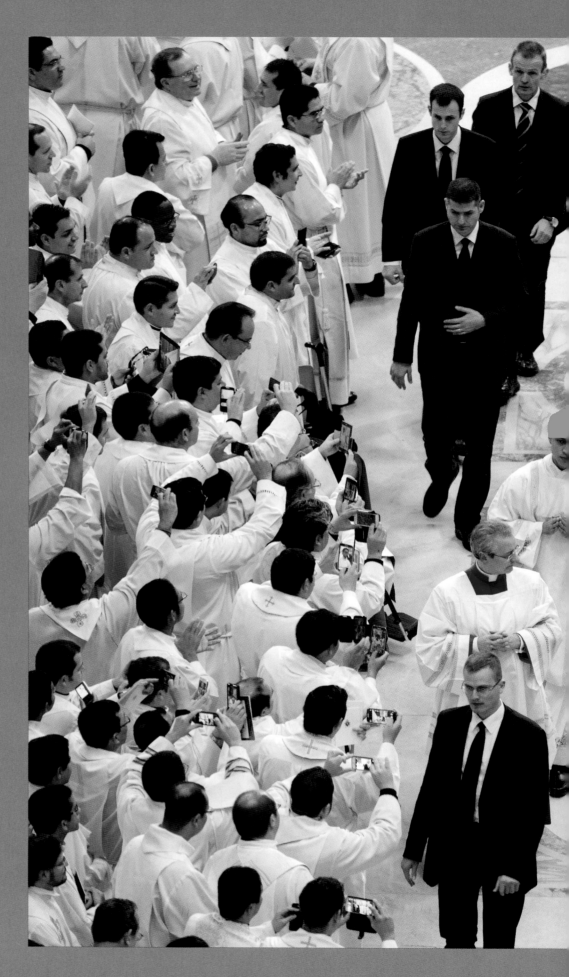

El Papa Francisco preside una celebración eucarística en una misa para marcar la Festividad de Nuestra Señora de Guadalupe, patrona de México.

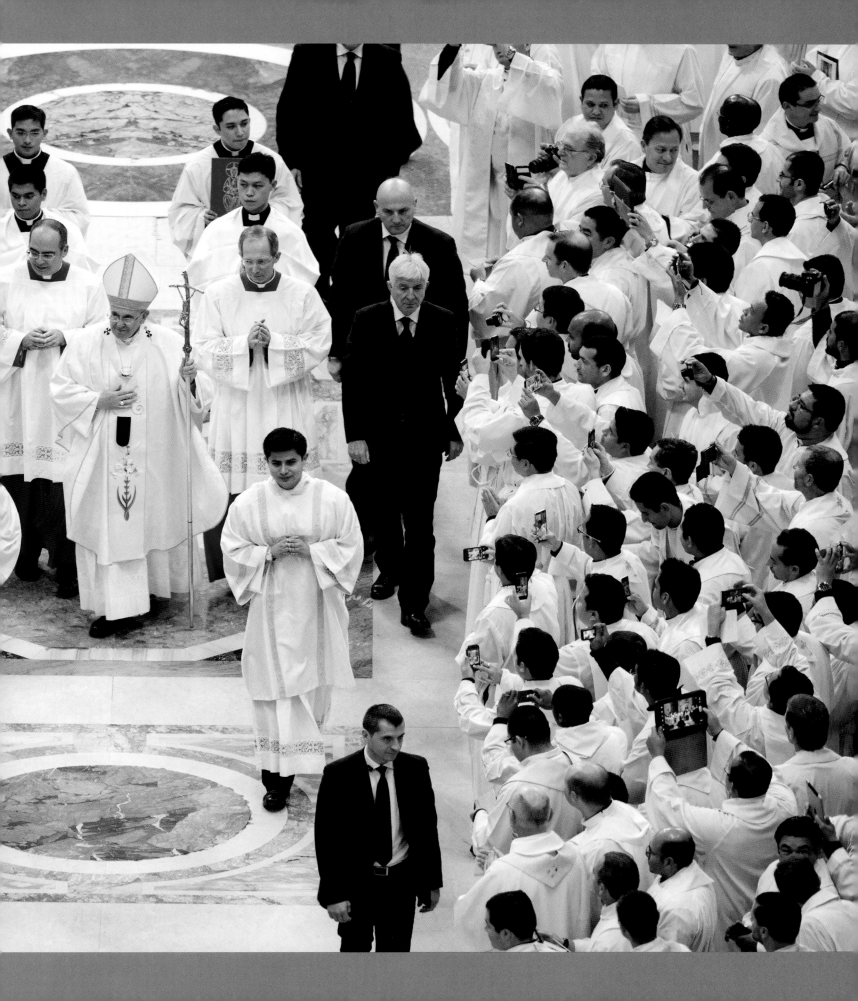

Páginas anteriores: la vista panorámica desde arriba del altar mayor de San Pedro resalta la grandeza de la basílica.

Cardenales (de rojo) y obispos (de morado) hacen fila para reunirse con el Papa Francisco hacia el final de una de las audiencias generales de los miércoles.

Recuerdos de la fe y la historia cristianas
colman la Basílica de San Pedro, como
esta escultura de la Crucifixión.

¡No perdamos nunca la esperanza!
Dios nos ama siempre,
incluso con nuestros errores
y nuestros pecados.

PAPA FRANCISCO

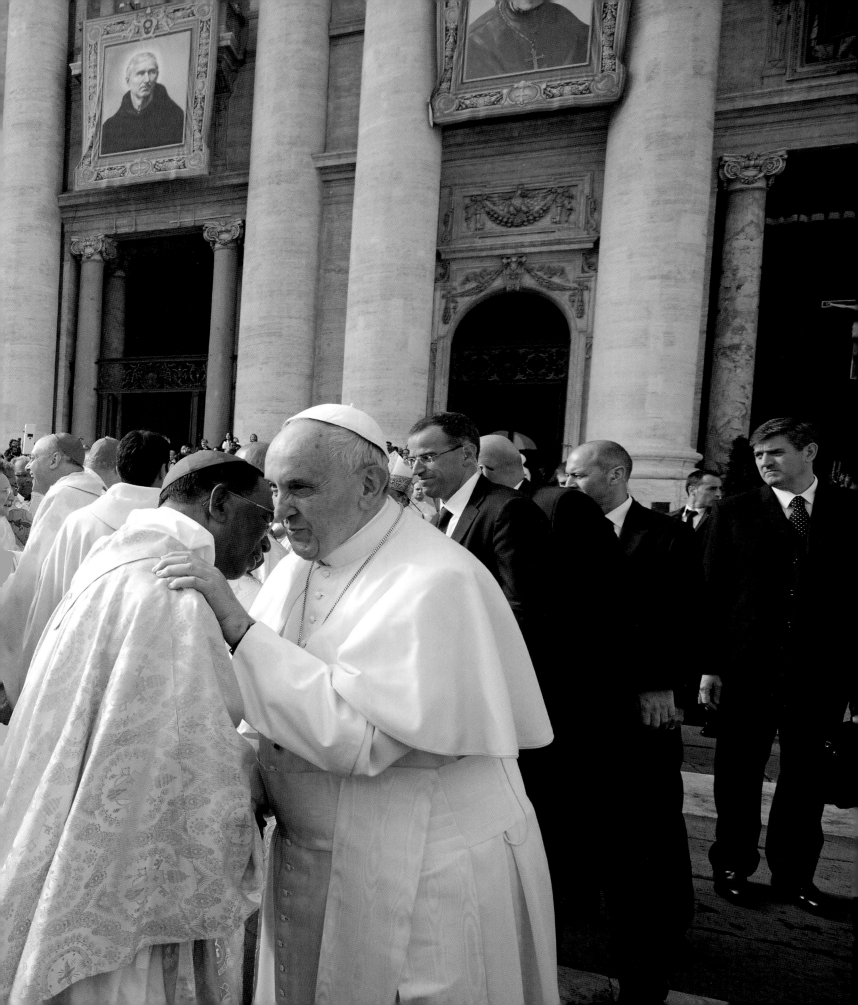

Ser santos no es privilegio de unos pocos, sino una vocación para todos.

PAPA FRANCISCO

Abajo y página siguiente: los símbolos del papado se encuentran en todas partes, desde la cruz pectoral del pontífice hasta en sus vestimentas.

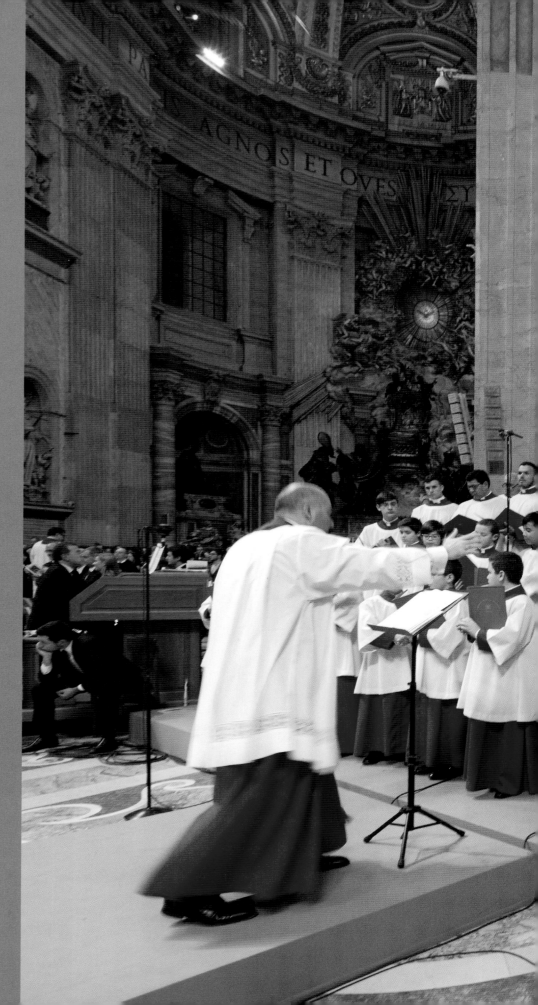

El coro de la Capilla Sixtina canta durante una misa en vísperas de Navidad.

Páginas siguientes: después de dirigir su mensaje navideño a la curia romana (el órgano administrativo que ayuda al Papa en el ejercicio de su mandato), el Papa Francisco saluda a los miembros en la Sala Clementina del Palacio Apostólico.

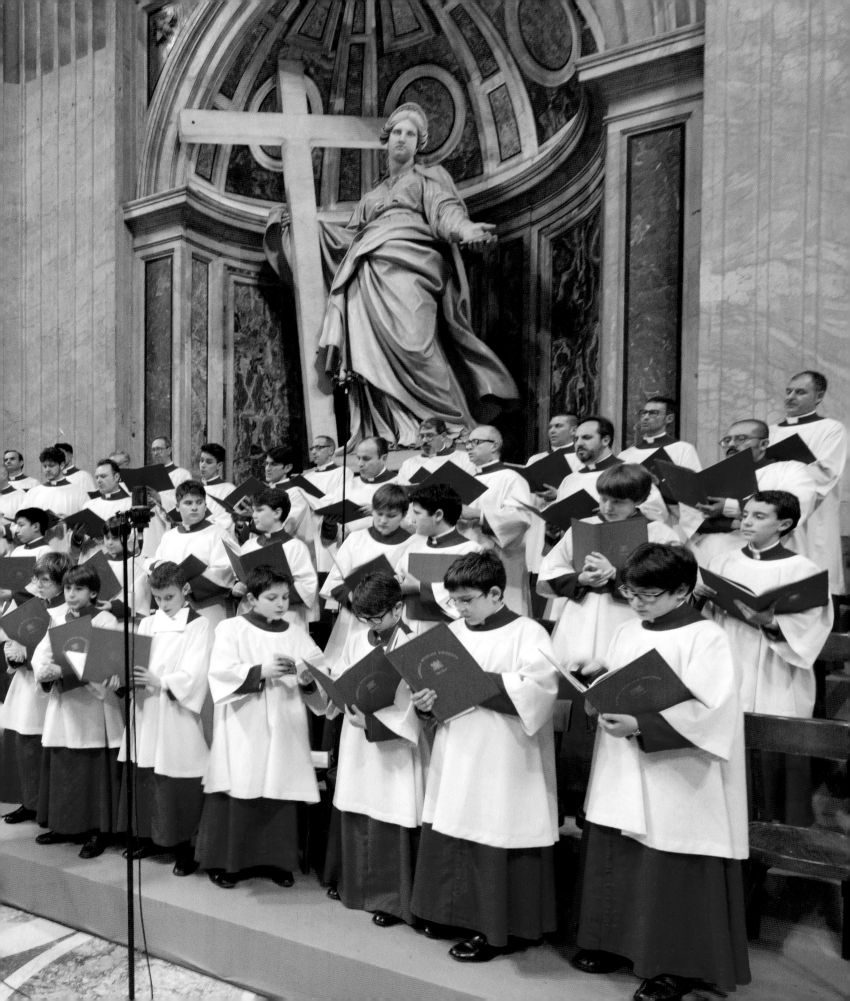

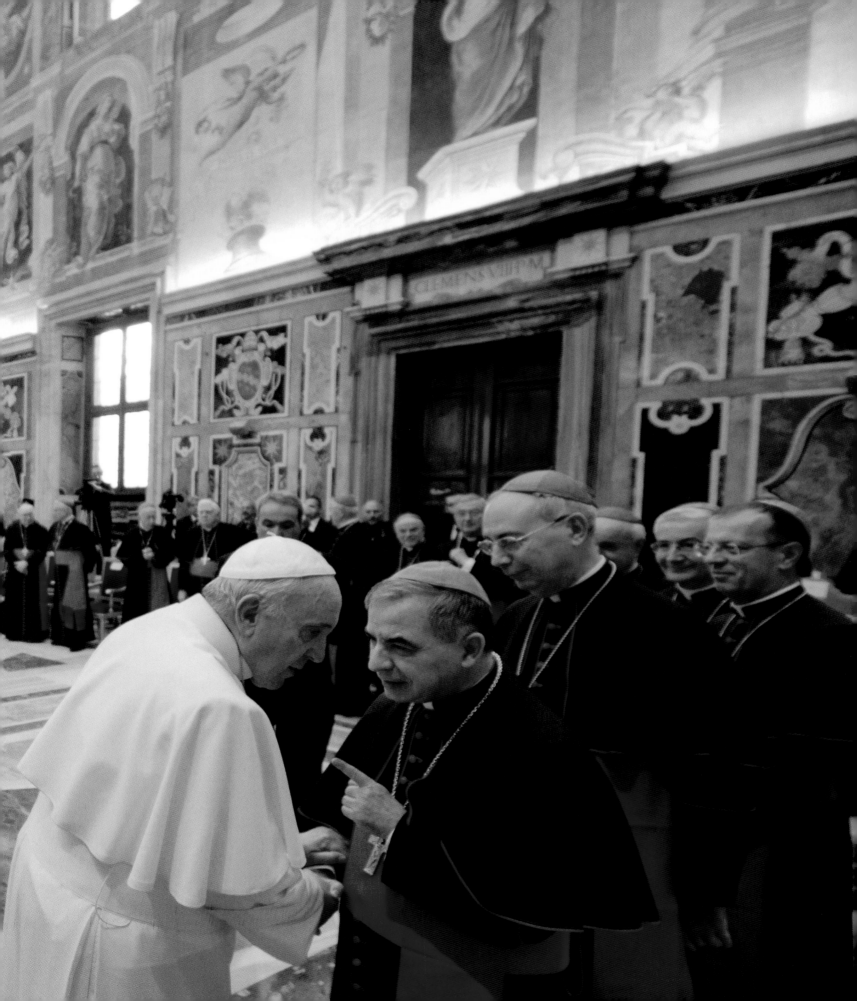

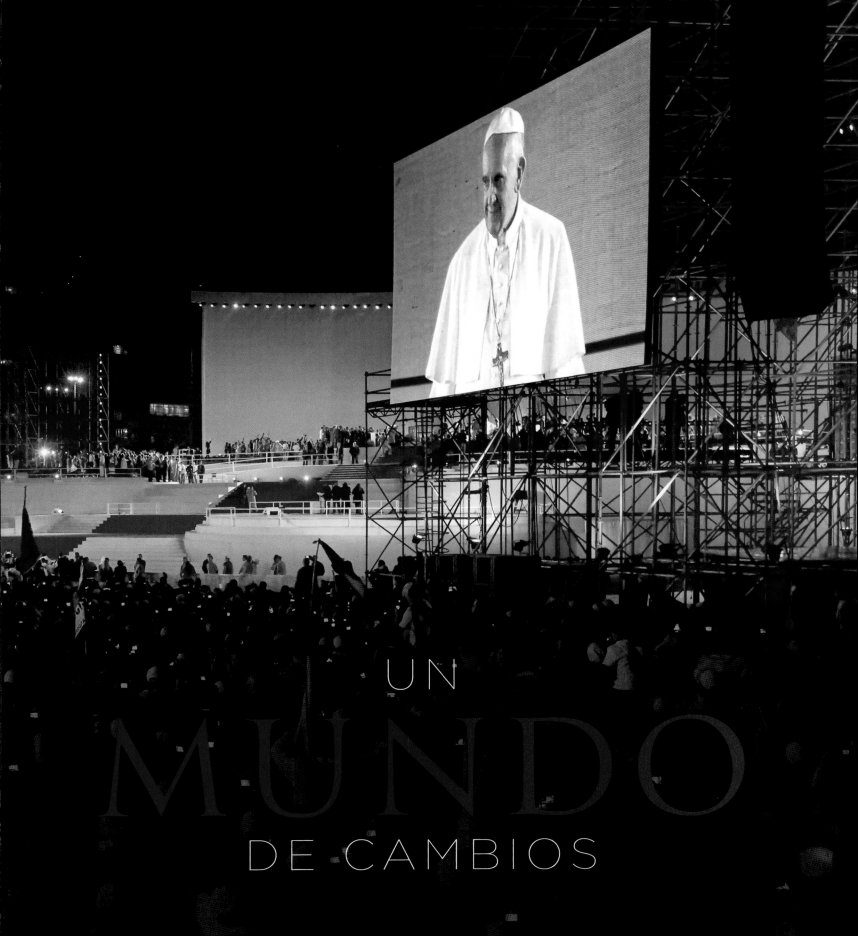

UN
MUNDO
DE CAMBIOS

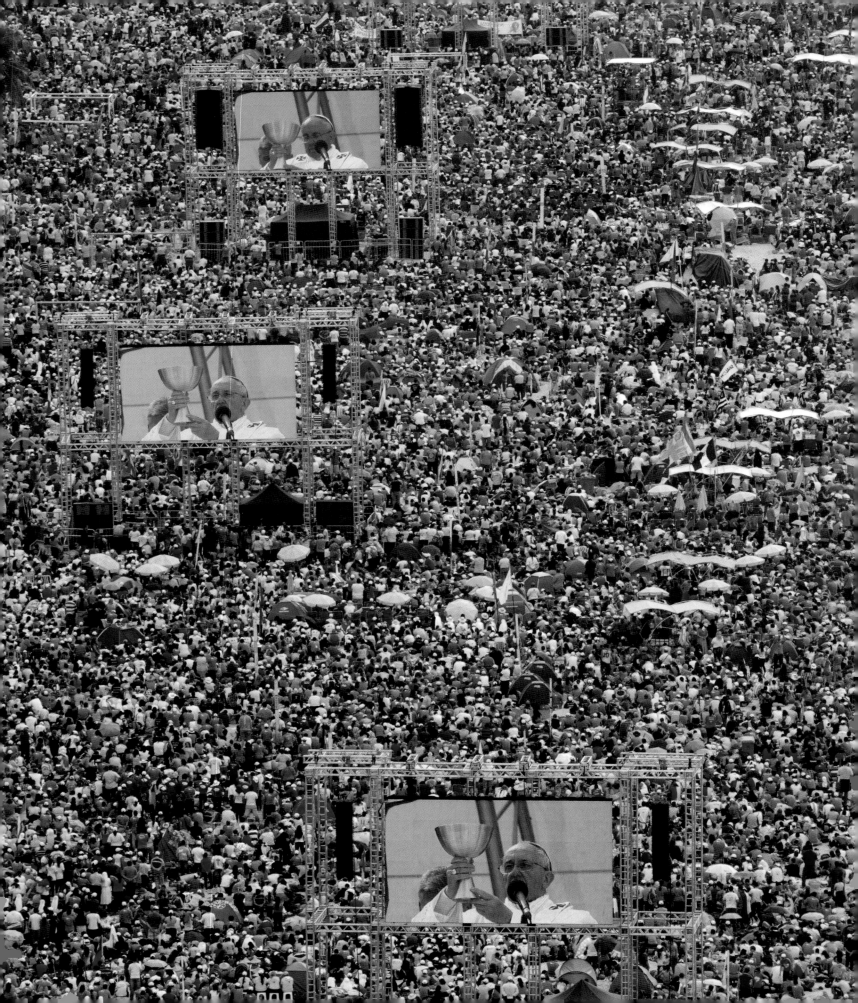

Una mañana de domingo, el 27 de abril de 2014, unos 800.000 peregrinos provenientes de todo el mundo entraron a raudales a Roma y cruzaron el río Tíber para ingresar a la Ciudad del Vaticano y ser testigos de la canonización de los papas Juan Pablo II y Juan XXIII. Incluso para los cansados habitantes de la ciudad eterna, el espectáculo a lo largo de la Plaza de San Pedro era asombroso: innumerables viajeros jóvenes tendidos en bolsas de dormir como si se tratase de un festival de rock, sacerdotes y monjas guitarreando se juntaban debajo de paraguas para protegerse del sol, los estandartes y los carteles con las imágenes de los papas que pronto serían canonizados volaban por encima. Pantallas inmensas de circuito cerrado se instalaron en toda Roma para llegar a los miles que no pudieron encontrar un mínimo lugar en la plaza. Juntos, en respetuoso silencio, escucharon el tributo conmovedor del Papa Francisco a sus dos predecesores papales: "Fueron sacerdotes y obispos y papas del siglo XX.

... el tiempo parece detenerse en los momentos en que Francisco se reúne con los que sufren.

Conocieron sus tragedias, pero no se abrumaron. En ellos, Dios fue más fuerte; fue más fuerte la fe en Jesucristo Redentor del hombre y Señor de la historia; en ellos fue más fuerte la misericordia de Dios que se manifiesta en estas cinco llagas; más fuerte, la cercanía materna de María".

Para el espectador no acostumbrado que sintonizó la televisión por cable ese día, la solemnidad y trascendencia de la canonización sirvieron de hermoso testimonio: aún hoy, en un mundo en el que se entrelazan múltiples culturas y existe un continuo bombardeo visual, la ejecución papal de antiguos ritos católicos sigue siendo objeto de fascinación permanente. O, para decirlo sencillamente: el Papa, en especial este Papa, sabe cómo atraer a la multitud.

ACORTAR DISTANCIAS

Durante 2014, el primer año completo del papado de Francisco, casi seis millones de visitantes llegaron al Vaticano, casi triplicando el número que lo visitó en 2012, durante el último año de su predecesor Benedicto. Más de la mitad de esos visitantes atendieron la oración del Ángelus que el Papa dirige desde una de las ventanas abiertas del Palacio Apostólico todos los domingos al mediodía. Otro millón doscientas mil personas se hicieron presentes en una de las 43 audiencias generales de los miércoles por la mañana en la escalinata de la basílica, un promedio de 27.900 peregrinos parados afuera sobre la dura piedra de la Plaza de San Pedro por cada evento, a veces durante horas bajo el calor agotador de Roma. Y todo esto para tener la oportunidad de ser testigos (y fotografiar), sin pagar nada, al hombre que el escritor Massimo Franco llama "una contradicción en los términos": el Papa accesible.

Dos nuevas características de la misa de los miércoles acompañan el papado de Francisco. La primera es el vehículo de techo abierto que lo pasea entre la multitud, conocido como papamóvil, una versión motorizada de la *sedia gestatoria* (silla gestatoria) sobre la que los papas eran alzados y llevados por todas partes hasta el breve papado de Juan Pablo I en 1978. El Fiat Campagnola blanco, parecido a un jeep, que transportaba a Juan Pablo II estaba equipado todo alrededor con cristales a prueba de balas, a partir del intento de asesinato que sufrió en 1981.

Después de pasar los miércoles del primer año detrás de un cristal, el Papa Francisco juzgó la experiencia como antiséptica, similar a una "lata de sardinas", y simbólicamente en desacuerdo con su convencimiento de que la Iglesia saliera de los muros y se extendiera a la periferia del mundo. Ordenó entonces que se retiraran los cristales, diciendo luego: "Es cierto que podría ocurrir cualquier cosa, pero veámoslo así, a mi edad yo no tengo mucho que perder". (Aunque no para mostrar al público, el Papa Francisco también tiene un papamóvil propio para cuando desea sentarse al volante en la Ciudad del Vaticano: un Renault blanco 1984, un coche económico, que un sacerdote italiano le regaló con 115.000 kilómetros ya hechos).

En los minutos previos a sus homilías de los miércoles por la mañana, la costumbre del Papa es dar vueltas lentamente entre las multitudes exultantes congregadas en la Plaza de San Pedro, en una versión sin cristales del Mercedes blanco, parado en el trono papal del asiento trasero y saludando con la mano. Los peregrinos clamorean y arrojan flores y camisetas, que el equipo de seguridad, que trota valientemente junto al vehículo, intenta (con variado éxito) interceptar antes de que todo termine dando

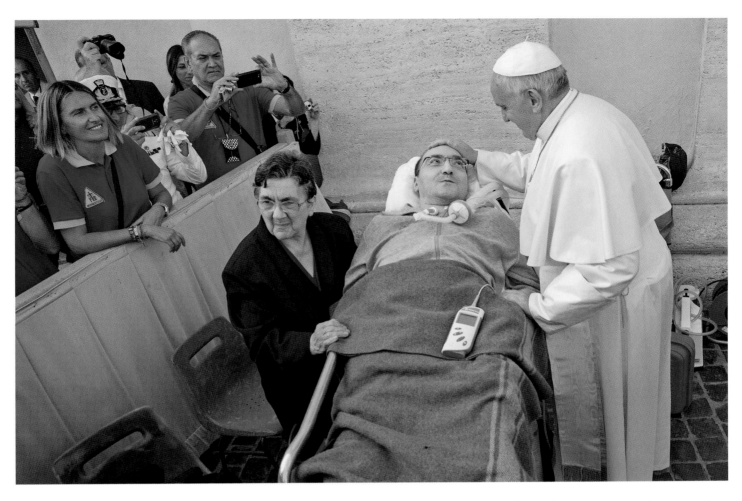

El Papa Francisco bendice a Salvatore D'argento, que está paralizado del cuello para abajo. Acerca del Papa, D'argento dijo: "Es una persona que necesita ser conocida. Una persona única".

contra el Papa. A menudo, da instrucciones a su chofer para que se detenga y él pueda mezclarse con la multitud. Más de una vez ante su requerimiento el papamóvil ha tomado una dirección al azar y simplemente deleitó a los espectadores dando toda una vuelta a la plaza.

Uno de los concurrentes premiado con un paseo imprevisto en una de las mañanas de los miércoles, en octubre de 2013, fue un adolescente italiano con Síndrome de Down. Ese gesto ampliamente televisado marca el segundo cambio en las audiencias generales de los miércoles con Francisco, un cambio sutil aunque de un valor más simbólico que el retiro del cristal a prueba de balas. El Papa ha establecido algo al poner a los discapacitados

físicos –"al más pequeño de estos", a aquellos que portan "las gloriosas llagas de Cristo"– en el centro de atención de la Iglesia. No es simplemente que docenas de visitantes con disminuciones físicas se colocan en sus sillas de ruedas a los pies de las escalinatas desde donde el Papa dirige sus homilías, tal como ha sido la costumbre en papados anteriores. Es ver cómo el tiempo parece detenerse en los momentos en que Francisco se reúne con los que sufren.

Entre las imágenes clásicas de este Papa está la de él deteniéndose en la Plaza de San Pedro para abrazar y orar con un hombre cuyo rostro estaba cubierto de tumores. Ese momento de benevolencia fraternal se hizo eco siete meses más tarde fuera de la Ciudad del Vaticano,

cuando Francisco viajaba en coche por Calabria en el sur de Italia. Al ver un cartel en el camino en el que se le pedía que se detuviera "para ver a un ángel que lo ha estado esperando", el Papa así lo hizo. El Papa se encontró con una joven llamada Roberta, confinada en su cama desde el nacimiento e incapaz de respirar sin la asistencia de una máquina. Francisco la besó y oró por ella mientras un grupo pequeño de amigos y familiares de Roberta exclamaban: "*Bravo, Papa Francesco! Grazie! Grazie!*".

Como uno de ellos más tarde escribió en Facebook: "Aquí hay gestos de vida que valen más que las palabras...".

LA PEREGRINACIÓN REVIVIDA

Los peregrinos llegan al Vaticano en números grandes y pequeños, con variado grado de fanfarria. Entre ellos fue una delegación de italianos ciegos. Francisco los animó para que "se saludaran entre sí con nuestros límites". Otro grupo que recibió fue a la Pequeña Misión para Sordomudos, con quienes conversó sobre "la cultura del encuentro" puesto que ella se aplica a los marginados. Muchos visitantes son jóvenes católicos. En agosto de 2013, un grupo de sonrientes adolescentes de una diócesis italiana embaucó al Papa para tomarse lo que sería su primera *selfie* papal con ellos; esta se convirtió en una sensación mediática de la noche a la mañana. Otros peregrinos se unen a sus líderes religiosos católicos en el viaje a Roma, como el grupo que acompañó al arzobispo de la República Central Africana devastada por la guerra. El Papa los distinguió después de misa, diciendo que esperaba "animar a la gente de África Central, que son probados cruelmente, a caminar con fe y esperanza".

Incontables coros de iglesias y escuelas católicas de todo el mundo han recolectado dinero para actuar ante el Papa en los servicios del Vaticano incluidos grupos corales

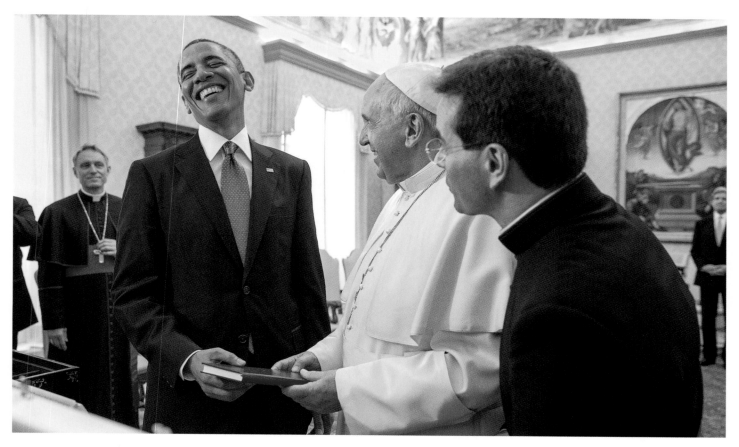

El presidente Barack Obama se ha descrito a sí mismo como un "gran admirador" del pontífice.

de Macon, Georgia, West Toledo, Ohio y Erlanger, Kentucky. Del mismo modo, grupos de caridad y ecuménicos han juntado centavo tras centavo para hacer ese viaje.

De modo más organizado, más de 2000 caballeros y damas de la Orden Ecuestre del Santo Sepulcro de Jerusalén, fundada en los tiempos de la primera cruzada como tropas de ocupación durante la breve conquista de Jerusalén, se congregaron en el Salón de Audiencias Pablo VI del Vaticano, en setiembre de 2013. Miembros de todas partes del mundo viajaron para recibir su bendición ritual de cada cinco años de parte de su líder espiritual. Una peregrinación mucho más atípica tuvo lugar en agosto de 2014, cuando el equipo de fútbol de San Lorenzo con base en Buenos Aires y el preferido del Papa desde su infancia, llegó a Roma para presentarle a su compatriota argentino el trofeo de la Copa Libertadores, el premio del campeonato más prestigioso de América latina. Aunque era la primera vez que el club había ganado en sus 107 años de historia, Francisco insistió en que el logro se mantuviese en perspectiva: "Estoy muy feliz por eso, pero no, no se trata de un milagro".

En marzo de 2014, el Papa Francisco dio la bienvenida a un peregrino del otro lado del océano Atlántico y que se describió a sí mismo como un "gran admirador": Barack Obama. El primer presidente afroamericano se encontraba con el primer Papa latinoamericano en la biblioteca papal y le regalaba un cofre lleno de semillas de frutas y verduras usadas en la huerta de la Casa Blanca. El cofre estaba hecho de madera recuperada de la Basílica de la Asunción de la Bienaventurada Virgen María en Baltimore, Maryland. A su vez, el Papa le regaló al presidente dos medallones simbólicos, además de una edición forrada en piel de su primera exhortación apostólica, *La alegría del Evangelio*. "Seguramente leeré esto en el Salón Oval cuando esté muy frustrado. Estoy seguro de que me dará la fuerza necesaria cuando necesite tranquilizarme", dijo el presidente Obama.

Después de una reunión de 52 minutos, el Papa Francisco continuó con su agenda diaria. Tenía a otros peregrinos para recibir, incluidos varios obispos de Madagascar, un país profundamente empobrecido, a los que urgió a "convocar sin miedo a toda la sociedad malgache y, en especial a sus líderes, con relación al tema de la pobreza, que en gran medida es producto de la corrupción y la falta de atención al bien común".

Algunos de los peregrinos no vienen de lejos para nada, pero el mensaje que llevan suena más alto que la proclama de un dignatario extranjero. Un día, durante el otoño de 2014, el jefe de la Oficina de Caridades Papales del Vaticano o limosnero de Su Santidad, el cardenal Konrad Krajewski, se encontró con un hombre sin techo de Cerdeña. El cardenal se encontró con Franco en la via della Conciliazione, el amplio bulevar que termina en la Plaza de San Pedro. Como era el cumpleaños número 50 de Franco, el cardenal le ofreció comprarle una cena. Franco tardó algo en ser convencido. El hombre que olía mal, le informó al limosnero que una ducha en Roma era más difícil de conseguir que la comida. Cuando Krajewski le informó de esta conversación al Papa Francisco, una idea comenzó a gestarse. Un mes más tarde, se instalaron tres casillas con duchas en los servicios públicos de la Plaza de San Pedro.

MÁS ALLÁ DE ROMA

La idea de un Papa saliendo al mundo, más allá de los muros de la Ciudad del Vaticano, era hasta hace poco tiempo algo dudoso. Los desafíos físicos y geográficos de los tiempos, la inestabilidad política y las intrigas siempre cambiantes dentro de la Iglesia hacían que los viajes incluso dentro de Roma parecieran imprudentes. El papado de cuatro años de Martín I se interrumpió al poco tiempo, en el año 653, cuando fue arrestado fuera de la Ciudad del Vaticano, aparentemente mientras estaba dentro del Palacio de Letrán. Luego, sería arrastrado a Constantinopla y por último exiliado en Crimea. Durante el siglo VIII, el Papa Esteban II se

Las repercusiones del Papa Francisco en todo el mundo de la diplomacia internacional...

aventuró al exterior cruzando los Alpes para coronar a su aliado, el rey franco Pipino el Breve (padre de Carlomagno). El Papa Urbano II (1088-1099) fue notablemente intrépido, por haber viajado a Francia para consolidara los cristianos a fin de montar la reconquista de Tierra Santa, en lo que sería la Primera Cruzada. Y en 1804, Pío VII llega a París para coronar a Napoleón con la esperanza de obtener concesiones de este soberano, que en lugar de ello, más tarde arrestaría a Pío y lo enviaría al exilio en Savona (si bien en 1814, el Papa regresaría a Roma, mientras Napoleón era derrotado y desterrado en la isla de Elba).

Sin embargo, los viajes papales fuera de Europa no se produjeron hasta 1964, cuando Pablo VI, que pronto sería llamado el "Papa peregrino", llegaba a Tierra Santa, siendo el primer Papa que alguna vez hubiera viajado en avión. Pablo más tarde visitaba Portugal y África, y no se dejó intimidar cuando, en el aeropuerto de Manila en 1970, un hombre lo apuñaló con un cuchillo: el que sería el asesino fue aprehendido, el Papa de 73 años fue convenientemente curado, y después prosiguió con el programa del día.

No obstante, Pablo VI fue un agorafóbico en comparación con Juan Pablo II. Durante sus 27 años de papado, Juan Pablo revolucionó la persona del Papa en el escenario internacional. En total, hizo 104 viajes al extranjero, a menudo a lugares a los cuales una visita pastoral había sido hasta la fecha impensable: Papúa Nueva Guinea, Azerbaiyán, Islandia, las islas Salomón, y Ruanda, además de otros 124 países. El viaje internacional más conmovedor de Juan Pablo II fue en 1979, cuando regresó a su tierra natal, Polonia, (después de que a Pablo VI se le hubiera rechazado la entrada dos veces allí) y declaró, ante tres millones de compatriotas en la Plaza de la Victoria en Varsovia, como una reprimenda mordaz al gobierno comunista: "Es imposible entender a esta nación sin Cristo".

Las repercusiones del Papa Francisco en todo el mundo de la diplomacia internacional parecen en cierto modo eclipsar la influencia de Juan Pablo II. Algo de esto se debe a su absoluta popularidad. Una encuesta realizada por el Centro de Investigaciones Pew en diciembre de 2014 encontró que un repentino 84%, incluidos no católicos, lo evaluaron favorablemente, como lo hizo el 78% de los estadounidenses, números que ningún político nacional en ninguno de esos países alcanza. (Incluso en Medio Oriente de mayoría musulmana, donde el Papa fue evaluado negativamente, recibió entre los encuestados tantas opiniones a favor como en contra.) En 2014, *Fortune* lo calificó como el mayor líder del mundo. Probablemente, esa distinción no recibiría argumento alguno de la larga lista de mandatarios de Estado que han rendido homenaje a Francisco en el Vaticano: Ángela Merkel, Vladimir Putin, y François Hollande entre otros, además de Obama y la presidenta Kirchner de la Argentina.

Francisco no se ha sentido intimidado de utilizar el capital político acumulado a partir de su popularidad para interponerse en episodios diplomáticos. Su presencia fue especialmente prominente durante su viaje de 2014 a Medio Oriente, cuando persuadió al presidente de Israel, Shimon Peres, y al de Palestina, Mahmoud Abbas, a viajar al Vaticano y unirse a él en una "intensa reunión de oración" con el objetivo de facilitar un acuerdo de paz. Antes, el Papa presidió una vigilia de oración cuando la administración Obama consideraba realizar ataques aéreos sobre Siria; después de sus esfuerzos, el gobierno estadounidense aceptó abandonar todo plan de agresión militar. Y, tal como

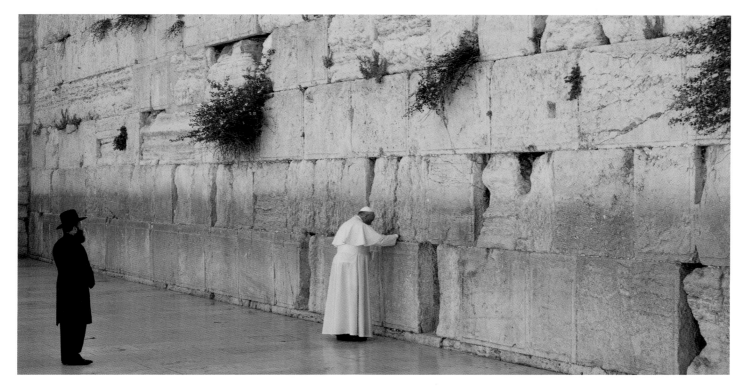

El Papa Francisco ora frente al Muro de los Lamentos en la antigua ciudad de Jerusalén mientras el rabino Shmuel Rabinowitz, rabino del Muro y los lugares santos, observa.

funcionarios tanto de Estados Unidos como de Cuba más tarde reconocerían, el Papa desempeñó un papel esencial detrás de la escena para la reapertura de las relaciones diplomáticas entre los dos países, incluido el patrocinio de reuniones secretas en el Vaticano donde las delegaciones elaboraron trabajosamente el acuerdo final.

Si, debido a su edad, es improbable que el Papa Francisco supere los 447.000 kilómetros de ruta recorridos por Juan Pablo II, queda de todas formas claro que él se encontrará con multitudes sin precedentes en los anales del catolicismo. Eso fue por cierto el caso en julio de 2013, durante su primer viaje al Brasil, país de su continente natal. En un evento juvenil en la playa de Copacabana, en Río de Janeiro, aproximadamente unas 3.700.000 personas aclamaron al Papa mientras este dirigía su mensaje desde un escenario: "¡La Iglesia necesita de ustedes, del entusiasmo, la creatividad y la alegría que los caracteriza!".

Pero las más filosas de sus homilías con frecuencia fueron dirigidas a grupos más pequeños, como con los obispos sudamericanos con los que se reunió en el mismo viaje, en la Catedral de San Sebastián en Río. El discurso que les dirigió fue largo y totalmente de su autoría, palabra por palabra. Al promover "la cultura del encuentro", Francisco los urgió a tener "el valor de ir a contracorriente de esta cultura eficientista" y en su lugar "perder el tiempo con" los jóvenes, haciendo hincapié en que el encuentro debía comenzar "en la periferia, comenzando por los que están más alejados, los que no suelen frecuentar la parroquia. Ellos son los invitados VIP. Al cruce de los caminos, id a buscarlos".

De igual modo, Francisco llevó un mensaje decididamente incisivo a los obispos de Corea en agosto de 2014. Al declarar de hecho que toda la política es local, les dio instrucciones para que fuesen responsables de sus párrocos: "De donde yo vengo, algunos sacerdotes siempre me decían: 'Llamé al obispo, le pedí encontrarme con él. Han pasado tres meses y todavía no recibí respuesta'. Hermanos, si un sacerdote llama hoy por teléfono a uno de ustedes y le pide verlo, llámenlo de inmediato, hoy o mañana".

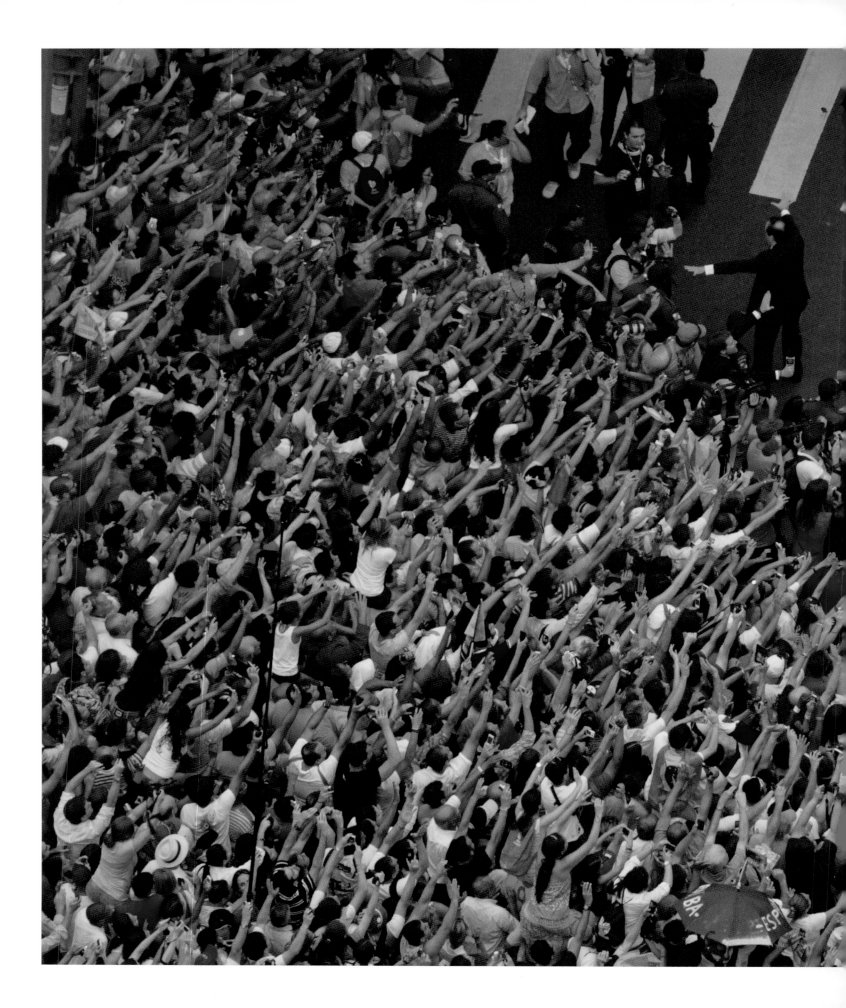

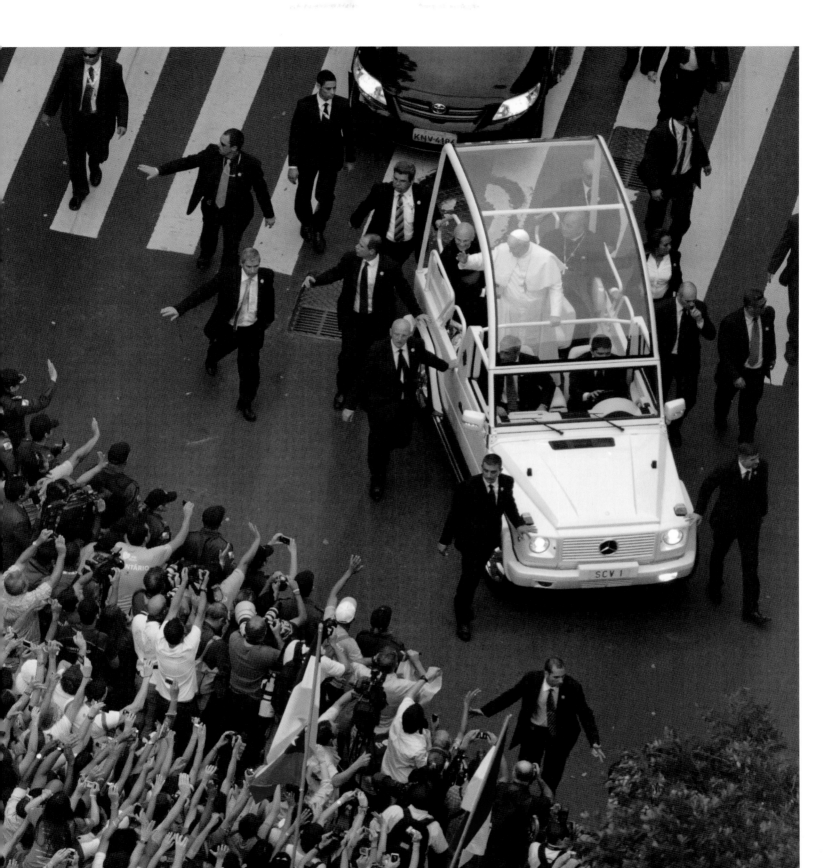

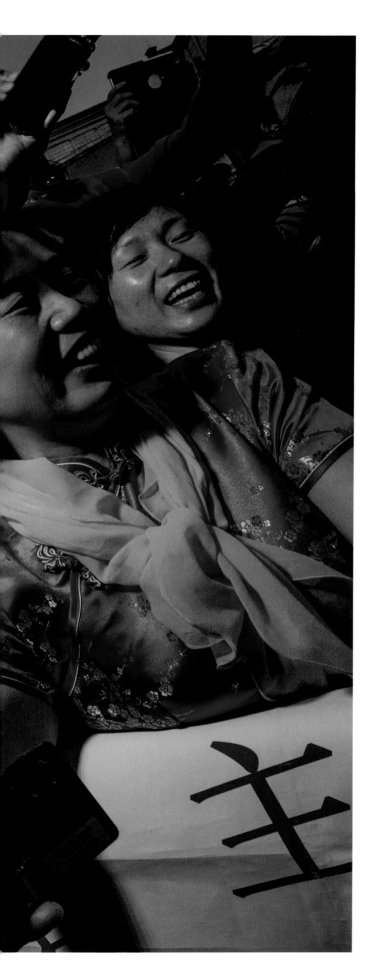

EL MENSAJE DE MISERICORDIA

Invariablemente, Francisco utiliza sus peregrinaciones para arrojar luz sobre los dos temas hermanados de su papado: la Iglesia católica debe ser "para los pobres", y esta debe buscarlos activamente. En ninguna parte se hizo esa misión más evidente que en su primer viaje, el 8 de julio de 2013, poco más de tres meses después de su elección. Su destino fue Lampedusa, una pequeña isla siciliana que se ha convertido en el hogar de miles de refugiados del norte de África, muchos de ellos musulmanes que huyen del caos en Libia y ahora buscan asilo en Italia. Llegan por mar después de un viaje traicionero al que algunos no logran sobrevivir. A su llegada, el Papa se reunió con varios refugiados. Uno le dijo a Francisco que había logrado llegar a Lampedusa solo después de pagar a un traficante de seres humanos una gran suma de dinero. El Papa mencionó esto en su homilía más tarde ese día: "Hace poco oí a unos de estos hermanos. Antes de llegar aquí, había pasado por las manos de los traficantes, gente que explota la pobreza de otros; esa gente para quien la pobreza de los demás resulta una fuente de ingreso".

Mientras saludaba a la comunidad local por demostrar compasión por los inmigrantes, Francisco desafió al mundo a que resistiera "la globalización de la indiferencia" hacia los necesitados. Y, en lo que pronto se convertiría en una particularidad distintiva de su papado, Francisco rindió también homenaje a la fe de los refugiados: "Pienso también en los queridos inmigrantes musulmanes que están comenzando el ayuno del Ramadán, con los mejores deseos para que obtengan frutos espirituales abundantes. La Iglesia está cerca de ustedes en la búsqueda de una vida más digna para ustedes y sus familias". Luego añadió un saludo en dialecto lampeduso: "Yo les digo, *O'schia*!".

Su viaje ha sido notable por su predisposición hacia los abandonados. Mientras que los primeros tres viajes del Papa Benedicto al exterior fueron a naciones europeas como Alemania, Polonia y España, Francisco eligió al Brasil para su viaje inaugural. En el vuelo de regreso a Roma, describió a los brasileños ante la prensa que viajaba con él como inspiradores de cara a la pobreza: "Es un pueblo tan amable, un pueblo que ama la fiesta, que incluso en el sufrimiento siempre encuentra un camino para descubrir el bien en cualquier parte". El espectáculo de todos esos jóvenes reunidos en la playa de Copacabana fue, dijo, asombroso. Más que todo, lamentó no poder mezclarse con ellos más.

El nuevo Papa entonces compartió un lamento llamativo: "Con menos seguridad –les dijo a los vaticanistas–, podría haber estado con la gente, abrazarla, saludarla, sin coches blindados: es la seguridad de fiarse de un pueblo. Es verdad que siempre está el peligro de que haya un loco, que haya un loco que haga algo, pero también está el Señor. Crear un espacio blindado entre el obispo y el pueblo es una locura, y yo prefiero esta otra locura: ¡fuera! Y correr el riesgo de la otra locura. Prefiero esta locura: ¡fuera! La cercanía hace bien a todos".

No sería sino hasta su cuarto viaje que visitaría una nación de Europa occidental, en ese caso, Francia. Pero hasta ese momento, ya había viajado a Medio Oriente, Corea del Sur y Albania. Esta última fue escogida como su primer destino europeo fuera de Italia puesto que, dijo, el país había demostrado su compromiso con la armonía religiosa al elegir un gobierno en el cual cristianos y musulmanes comparten el poder. Francisco llegó allí en setiembre de 2014, pisándole los talones a las amenazas de muerte que le había hecho públicamente el grupo extremista islámico ISIS. A despecho de las amenazas (y evidentemente a requerimiento del Papa), los funcionarios vaticanos informaron a la prensa que ellos no tenían intenciones de tomar precauciones de seguridad adicionales, y que Francisco planeaba visitar al pueblo albanés

en su papamóvil de techo abierto. Su homilía en Tirana no midió palabras en el tema de ISIS: esos grupos extremistas, dijo, están "pervirtiendo" la religión. Agregó: "Matar en nombre de Dios es un gran sacrilegio. Discriminar en el nombre de Dios es inhumano".

En enero de 2015, Francisco viajó a Asia por primera vez. En el país isleño de Sri Lanka, donde 40 elefantes ataviados con ricas vestimentas se contaban entre la concurrencia que le dio la bienvenida en el aeropuerto, el Papa hizo muchos de los gestos simbólicos que se han convertido en algo emblemático de sus viajes. Rindió tributo a los fieles cristianos en una nación con mayoría budista, canonizando al primer santo de Sri Lanka, un misionero del siglo XVII, llamado José Vaz. Visitó el norte del país devastado por la guerra, donde décadas de contiendas civiles finalizaron en 2009 con la brutal derrota de los hindúes tamil en manos del gobierno singalés budista. El Papa se reunió con líderes religiosos de las comunidades budista, hindú y musulmana para urgirlos a buscar la reconciliación. En un discurso ante un público masivo al aire libre, hizo un llamado al recientemente elegido gobierno de Sri Lanka a dar explicaciones de los crímenes de guerra.

Y hubo un nuevo floreo en este viaje: el Papa Francisco dio todos sus discursos en inglés por primera vez. Tal vez fuera su ensayo para su viaje en setiembre de 2015 a Estados Unidos, país que nunca había visitado anteriormente.

ACCIONES QUE HABLAN POR SÍ SOLAS

Algunos de los viajes del Papa se hacen con un único propósito en mente. En julio de 2014, voló en helicóptero 80 kilómetros al sur de Roma, a Caserta, para encontrarse con un pastor local de nombre Giovanni Traettino y habló en su iglesia. Fue la primera vez que un Papa visitaba una iglesia evangélica. Unos meses antes, en Santa Marta, Francisco se había reunido con amigos argentinos de la comunidad evangélica. Ellos le pidieron que ofreciese un

Hasta ese momento, ya había viajado a Medio Oriente, Corea del Sur y Albania.

gesto de apoyo a los muchos italianos de esa fe que habían sufrido persecuciones durante la época fascista.

Los amigos mencionaron al pastor Traettino y le recordaron a Francisco que ellos lo habían conocido en 2006, cuando el entonces arzobispo Bergoglio se hizo famoso pidiéndole a 7000 evangelistas y católicos que oraran por él en el Luna Park. Como un eco de aquel servicio ecuménico, el Papa informó a su personal que deseaba ir a Caserta. Una vez en la Iglesia Evangélica de la Reconciliación, el Papa reconoció públicamente la complicidad de los católicos en las persecuciones a manos de los fascistas, agregando: "Les pido perdón por todos aquellos hermanos y hermanas católicos que no han entendido y han sido tentados por el diablo".

Estas afirmaciones se hicieron en el segundo viaje del Papa a Caserta igual que en muchos días. La palabra de su planeada visita a la iglesia había causado consternación entre los ciudadanos católicos, que de alguna forma se sintieron descuidados. Francisco los calmó al volar un día antes de su encuentro evangélico, para dirigir a los celebrantes locales durante la fiesta anual de Santa Ana. Pero incluso en ese evento, una misa al aire libre, a la que concurrieron alrededor de 200.000 fieles, transmitió un mensaje sucinto: este fue un ataque a la camorra, mafia local, cuya actividad relacionada con el desecho ilegal de sustancias tóxicas había echado a perder el paisaje regional y enfermado a los habitantes de las clases bajas. (Un mes antes, en lo que es el baluarte de la mafia

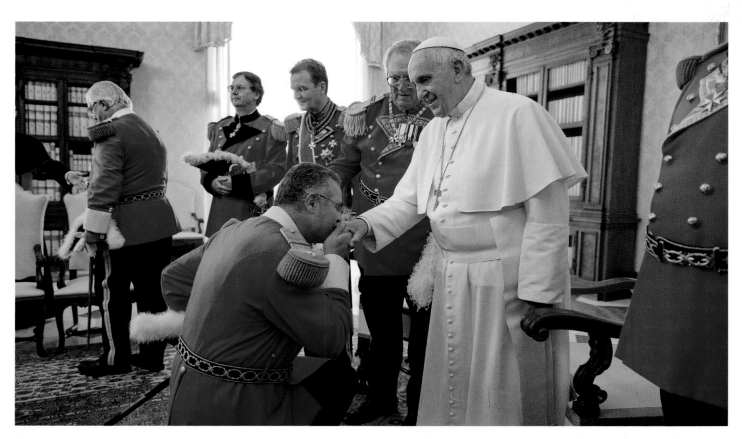

El Papa saluda a un visitante al Vaticano. El príncipe y Gran Maestre de la Orden de Malta Fra' Matthew Festing de pie a la derecha del Papa.

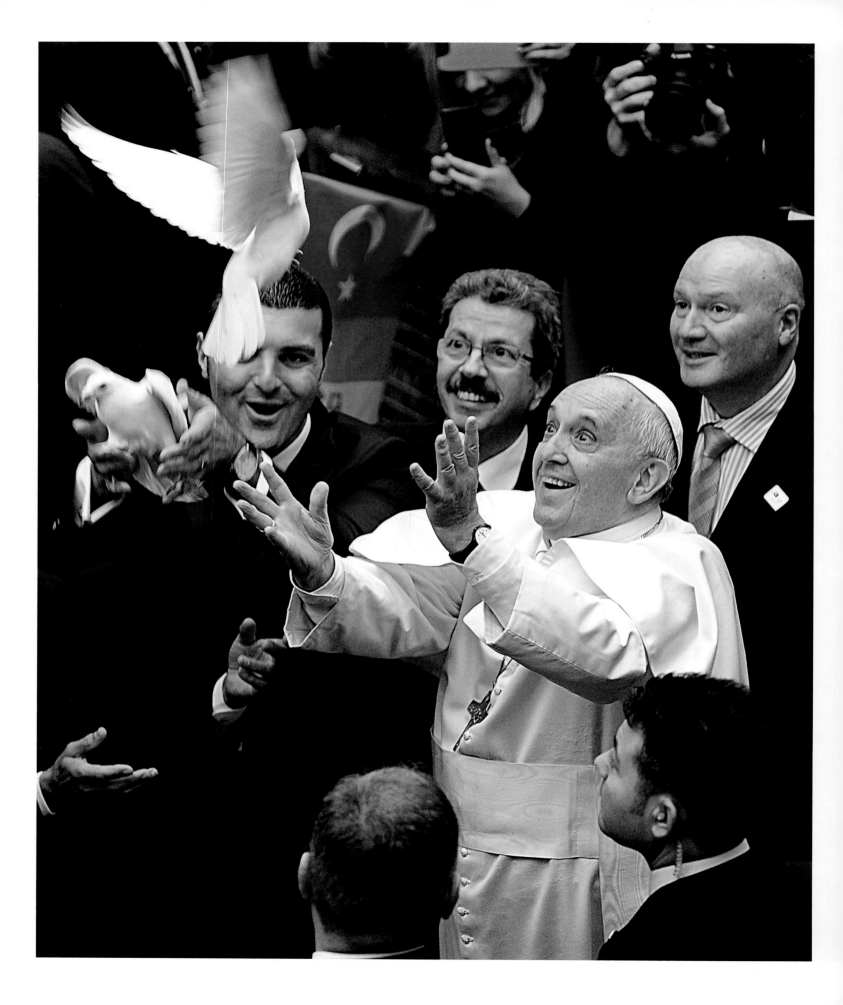

en Calabria, Francisco había emitido palabras especialmente acaloradas sobre el tema: "La 'Ndranghetta calabresa es la adoración del mal, de la destrucción del bien común. Los mafiosos no están en comunión con Dios, están excomulgados").

Francisco planifica hasta sus viajes ceremoniales con gran cuidado por el peso simbólico que estos inevitablemente conllevan. Por ejemplo, varias ciudades europeas solicitaron al Papa que las visitase en ocasión del centenario de la Primera Guerra Mundial en setiembre de 2014. El Papa escogió Redipuglia, en el norte de Italia, donde el sacrario más grande del país contiene los restos de más de 100.000 soldados italianos. Pero momentos antes de visitar el famoso mausoleo, Francisco se detuvo para caminar por el cercano y en gran parte ignorado cementerio austro-húngaro, donde están sepultados casi 15.000 solados que lucharon contra Italia. Con su solemne caminata silenciosa, el Papa transmitió un mensaje conmovedor, un mensaje que acentuaría minutos más tarde en su homilía en el monumento conmemorativo italiano: "La guerra es una locura... Desde este lugar recordamos a todas las víctimas de todas las guerras".

En su discurso de Redipuglia, el Papa invocó la palabra "hermano" varias veces, como casi siempre lo hace. Con todo el fervor revolucionario que se le atribuye a Francisco, los mensajes que dirige son sencillos y claramente anticuados. Con la ausencia de teléfono móvil, de computador, el líder de la Iglesia católica con frecuencia condena abiertamente el egocentrismo del siglo XXI, el frenesí precipitado de la humanidad y la total aversión a los fundamentos del "encuentro". Sin embargo, ser un porteño con la escuela de la calle, también es reconocer el mundo tal como es. Y así, en setiembre de 2014, el Papa Francisco le dio una resuelta señal de asentimiento a la era de la información. El Papa llevó a cabo lo que podría llamarse la primera peregrinación papal digital, una videoconferencia en línea de Google con estudiantes de cinco continentes. Cuando uno de ellos le preguntó acerca del futuro, el Papa mostró su equilibrio característico entre tradicionalismo e idealismo: "Si ustedes tienen alas y raíces, entonces son dueños del futuro —les dijo a los estudiantes—. Necesitan las alas para volar, soñar y creer. Pero necesitan las raíces para recibir la sabiduría de los mayores".

CERRANDO EL CÍRCULO

Con energía moderada, en la Ciudad del Vaticano, en todo el mundo y ahora a través del ciberespacio, el Papa Francisco difunde el mensaje de una nueva Iglesia que en realidad recuerda a sus comienzos. Sus expresiones más radicales, tales como "¿Quién soy yo para juzgar?", son intrínsecamente básicas al cristianismo, y por cierto a las doctrinas de cualquier sociedad civil. Con la intemporalidad de su franca sabiduría, resulta paradójico que haya alcanzado preeminencia en el escenario mundial. Tal como Nancy Gibbs de la revista *Time* lo expresó, cuando dicha publicación nombró a Francisco "la" persona del año en 2014: "Él se ha colocado en el centro mismo de las conversaciones centrales de nuestro tiempo: acerca de la riqueza y la pobreza, la equidad y la justicia, la transparencia, la modernidad, la globalización, el papel de la mujer, la naturaleza del matrimonio, las tentaciones del poder".

Exactamente cómo influirán esas conversaciones y, en última instancia, cómo la historia verá al Papa Francisco, es muy prematuro de decir. La única certeza es que él irá más allá del objetivo característicamente modesto que se fijó, cuando respondió a la pregunta de un periodista sobre el tema: "No lo he pensado. Pero me gusta cuando se recuerda a alguien y se dice: 'Fue una buena persona, hizo lo que pudo, y no estuvo mal'. Con eso, yo estaría contento".

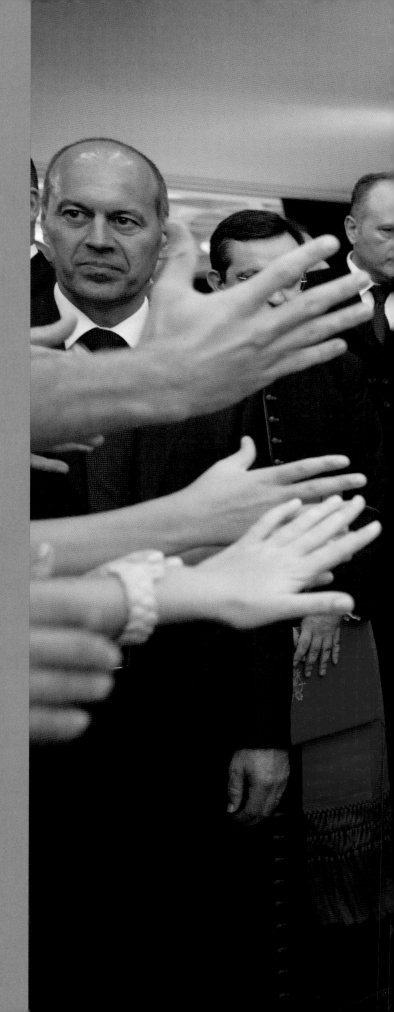

El PAPA de la GENTE

Al embanderar a la Iglesia como un hogar para todos, el Papa Francisco ha cautivado al mundo con su mensaje de misericordia. Los visitantes recorren todos los continentes para experimentar ese carisma inefable que caracteriza su presencia, sus palabras, su contacto. Después de lavar los pies de jóvenes prisioneros, abrazar a los que sufren, el Papa anima a la gente de la misma forma en que él instila una nueva energía a la institución de 2000 años de historia en la que se congrega.

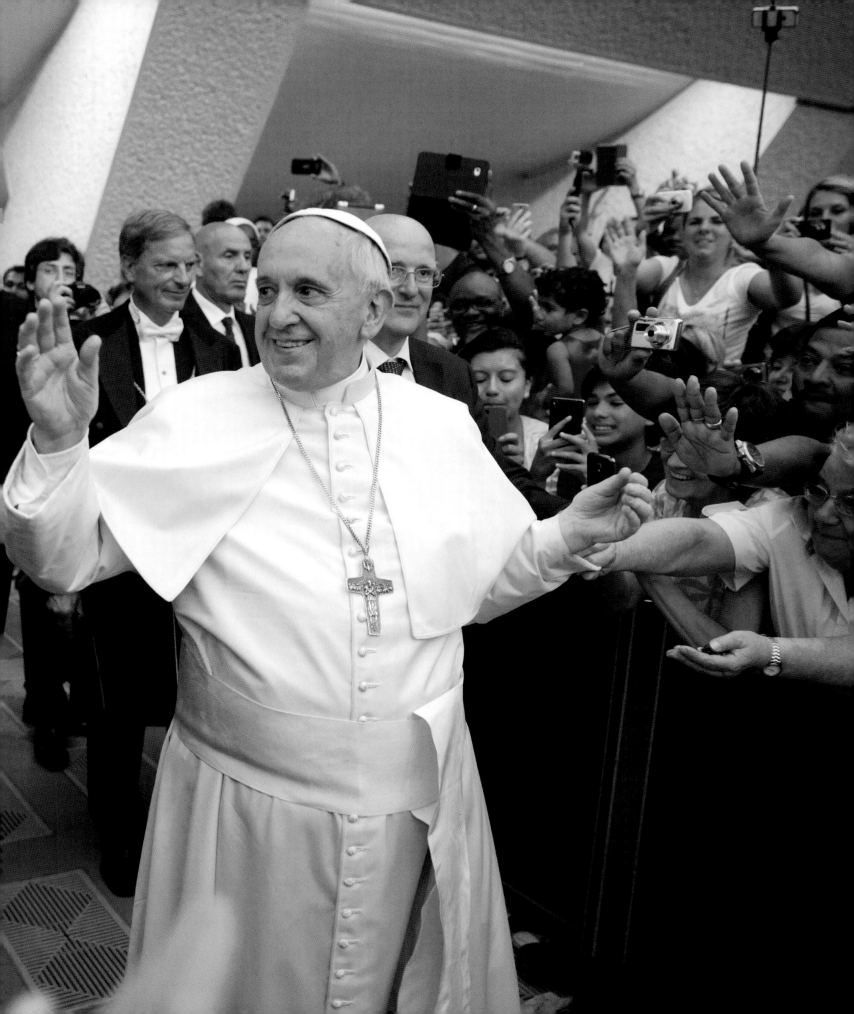

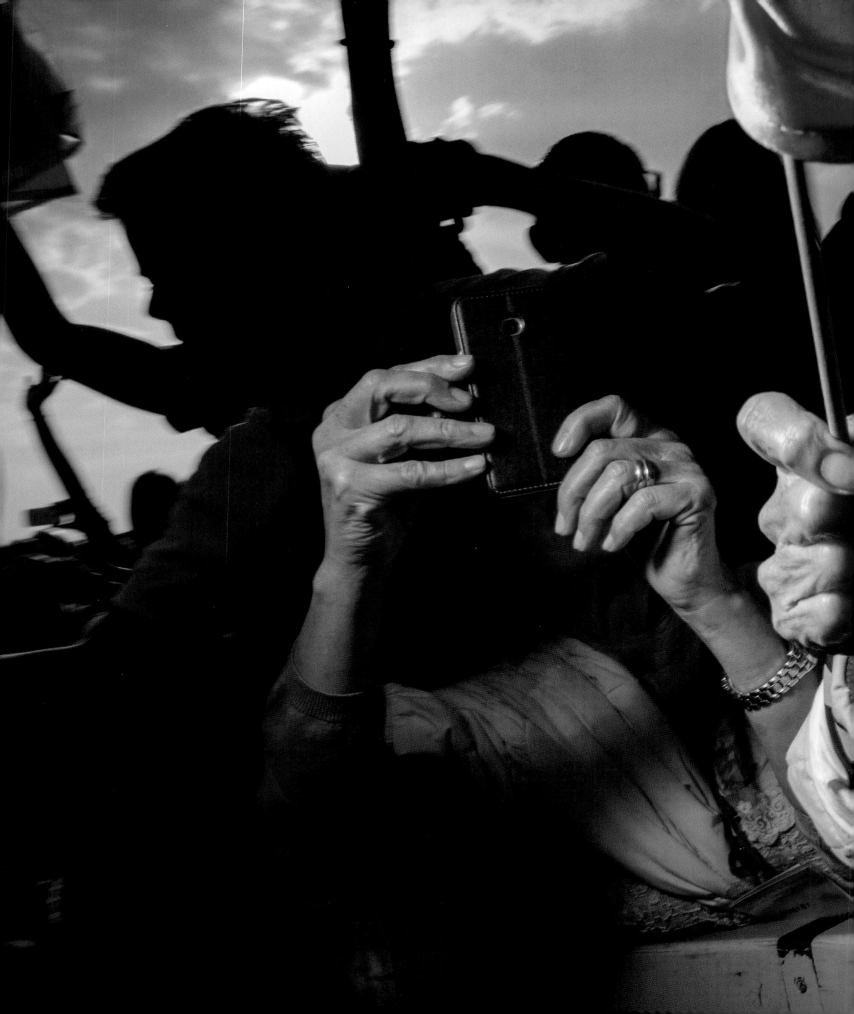

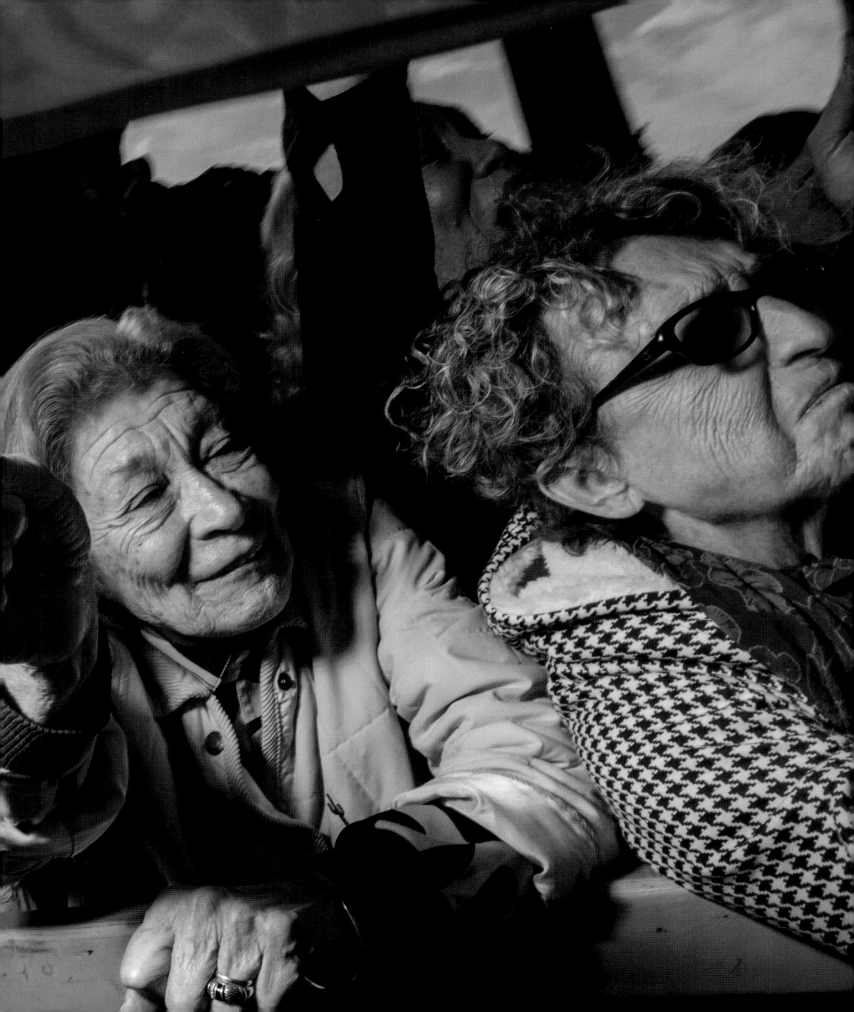

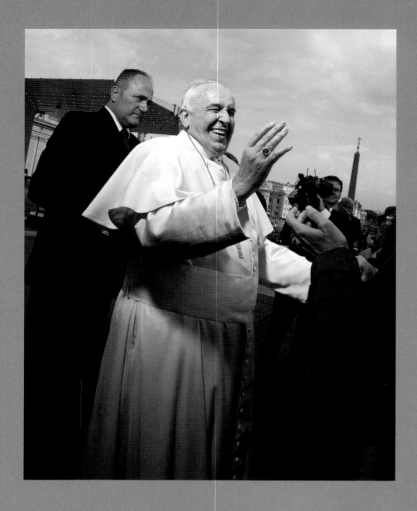

Páginas 212-213: desde sus comienzos humildes como "callejero" o cura de la calle, hasta ser aclamado como Santo Padre, el Papa ha deleitado a todos los que lo rodean.

Páginas anteriores: decenas de miles de personas concurren a las audiencias generales de los miércoles en la Plaza de San Pedro, esperando horas para ver un poquito al Papa.

Arriba: el Papa Francisco es conocido por su risa contagiosa.

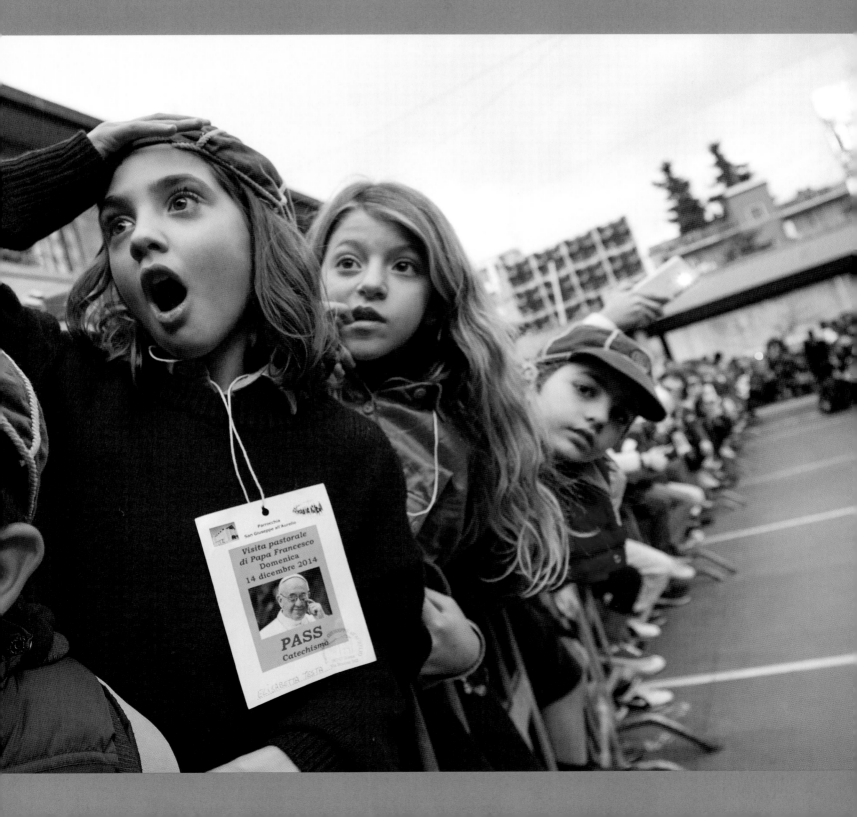

Abajo: una niña de la parroquia de San José all'Aurelio en Roma reacciona con alegría a la llegada del Papa Francisco durante una visita papal.

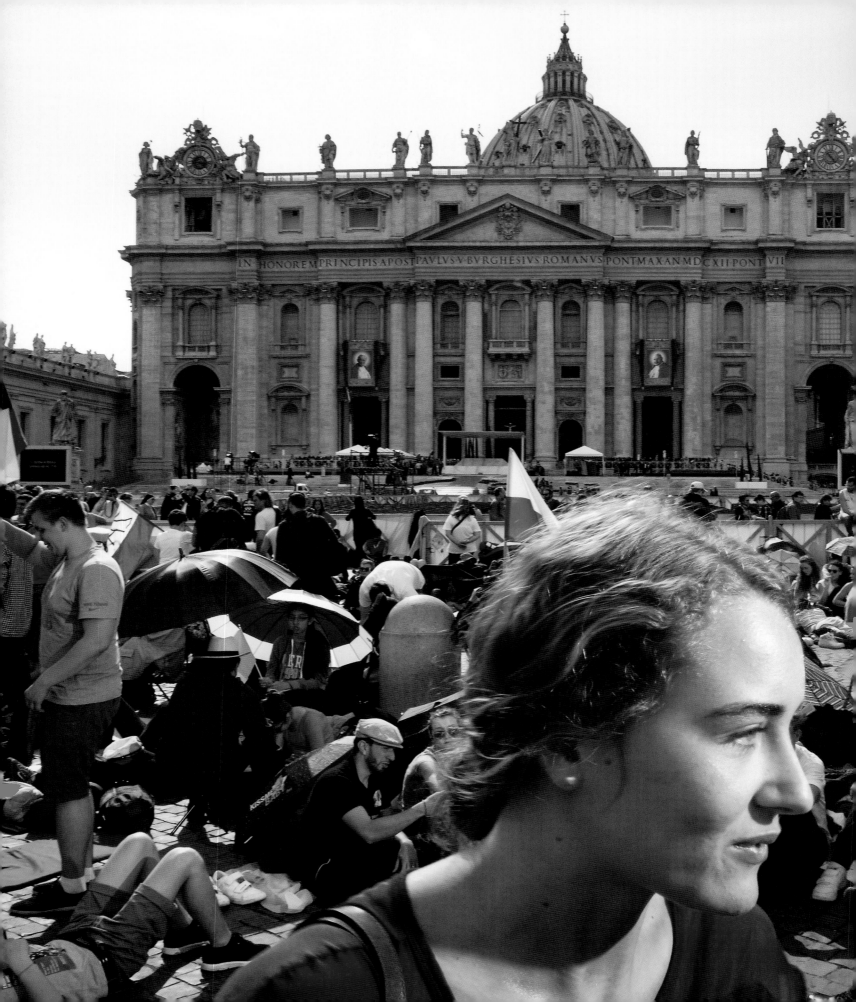

Una atmósfera de fiesta se instala en la Plaza de San Pedro mientras llegan los peregrinos para la misa de canonización en 2014 de los papas Juan Pablo II y Juan XXIII.

Veo con claridad que
lo que la Iglesia necesita
con mayor urgencia hoy
es una capacidad de curar
heridas y dar calor a los
corazones de los fieles,
cercanía, proximidad.
Veo a la Iglesia como
un hospital de campaña
tras una batalla.

PAPA FRANCISCO

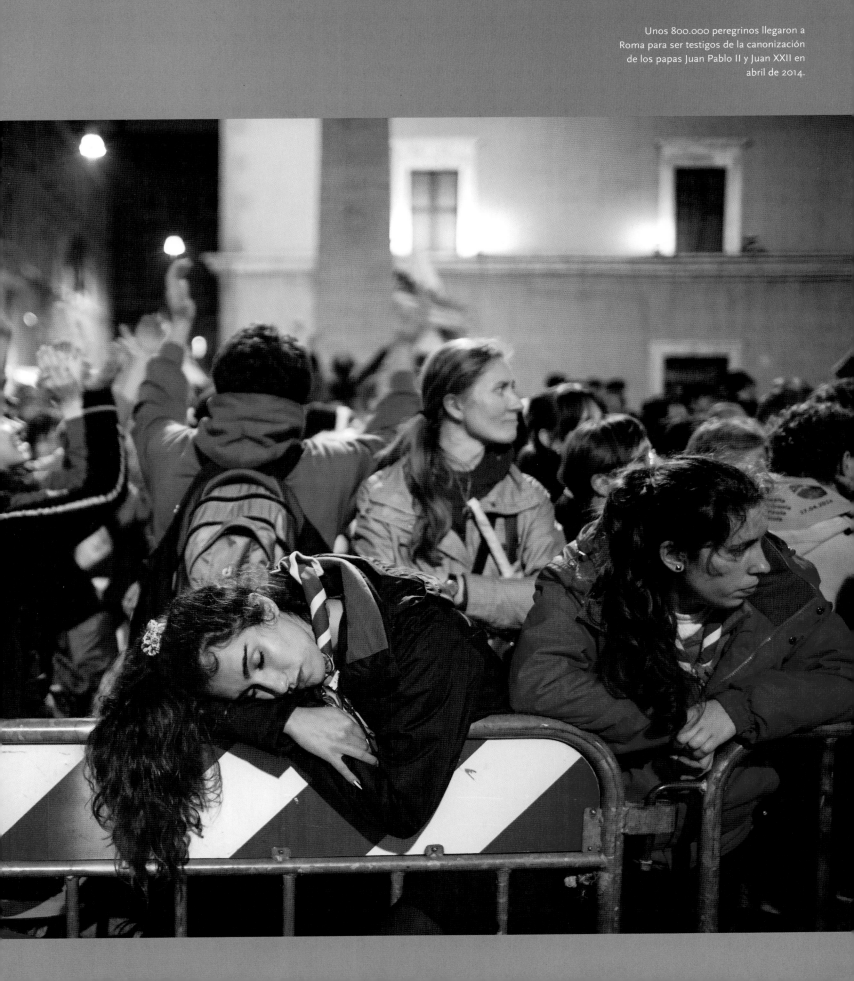

Unos 800.000 peregrinos llegaron a Roma para ser testigos de la canonización de los papas Juan Pablo II y Juan XXII en abril de 2014.

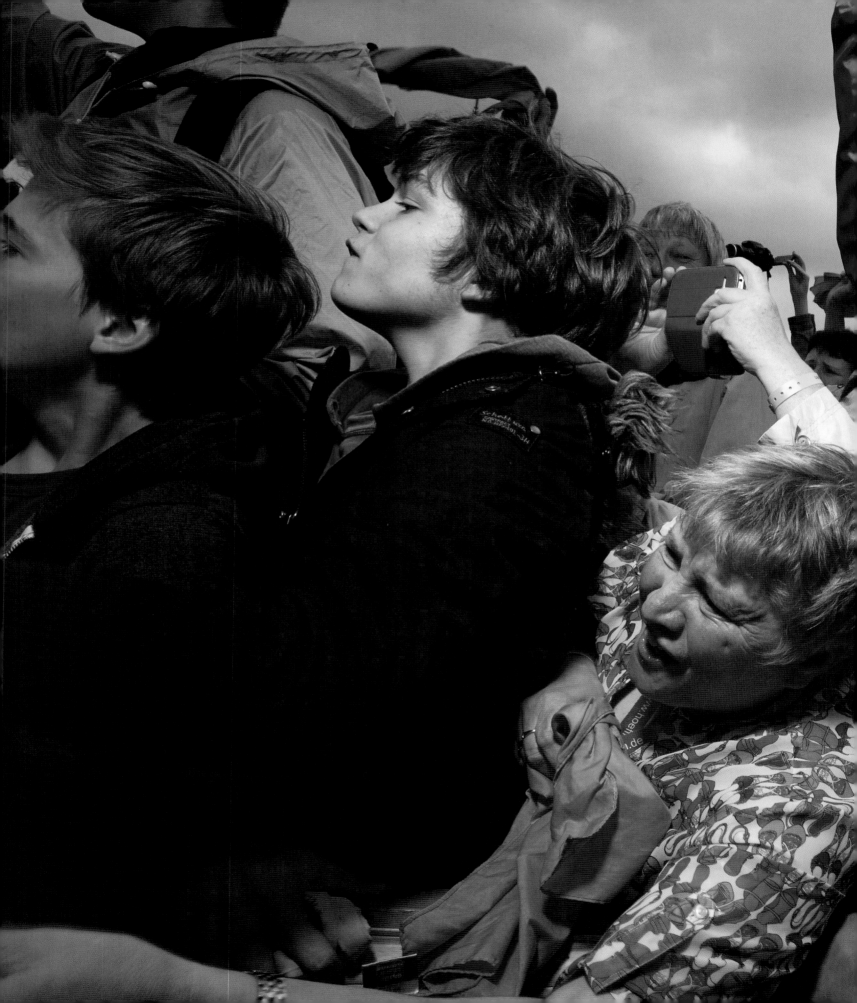

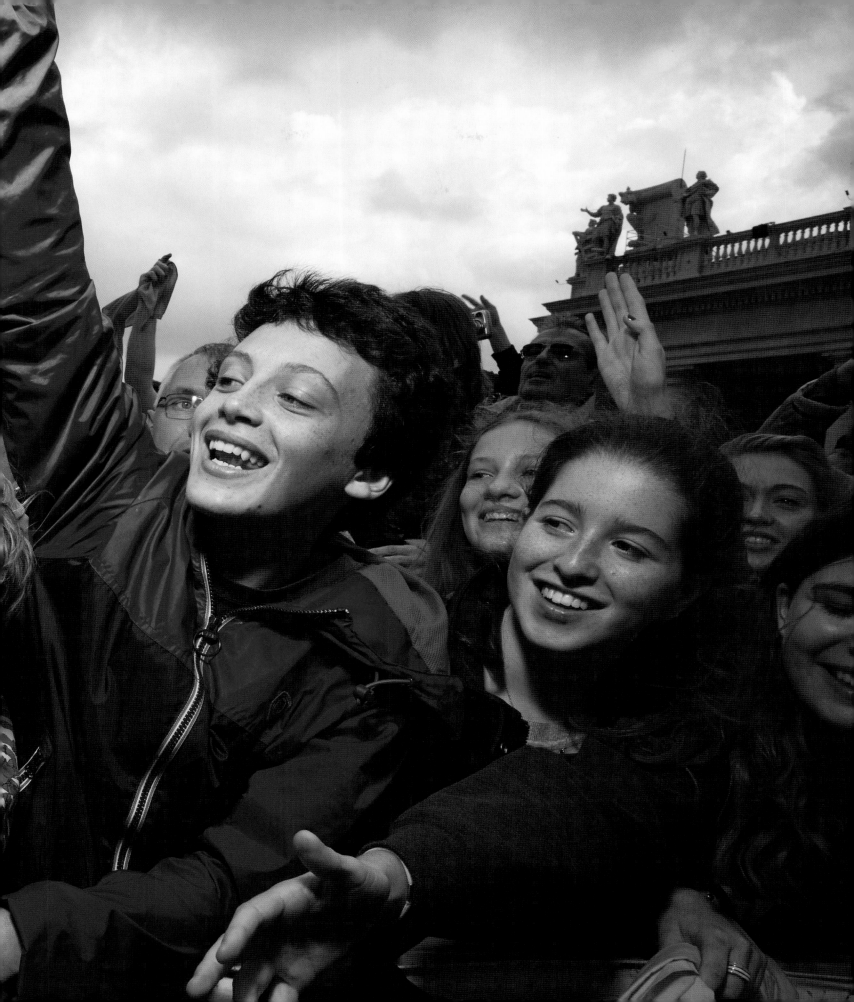

Páginas anteriores: algunos visitantes al Vaticano dan rienda suelta a la aclamación y el júbilo.

Una monja y otros como ella también aprovechan la oportunidad de tener un momento de reflexión.

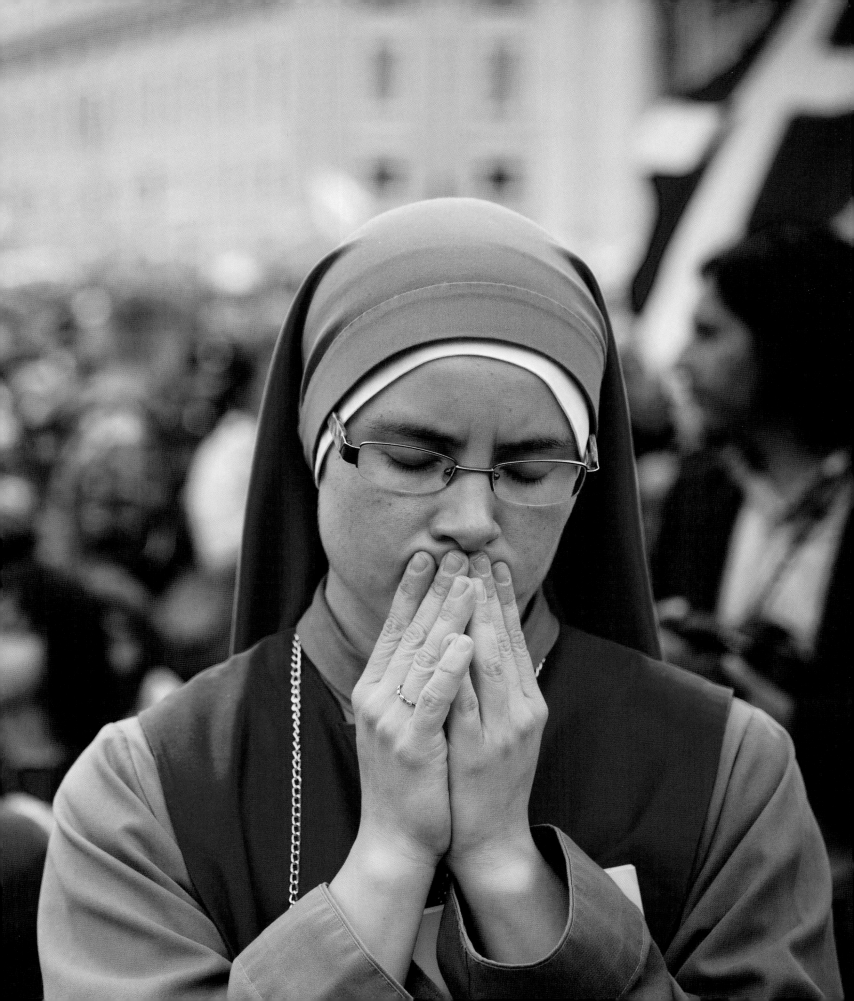

Abajo: una joven de pie sobre el pedestal de un farol, mientras la plaza comienza a colmarse para la misa de canonización de los papas Juan Pablo II y Juan XXIII.

Arriba: para estar lo más cerca posible, un hombre sostiene al niño por encima de la valla durante la audiencia general.

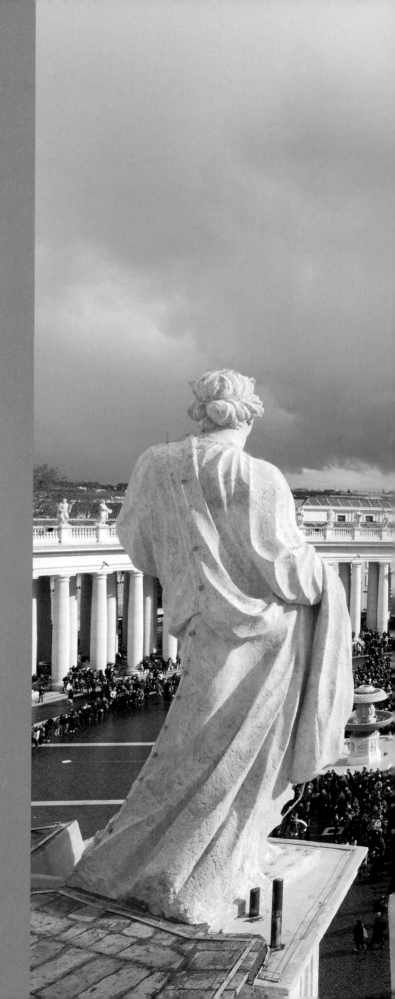

El don de la piedad significa ser capaces, verdaderamente, de alegrarnos con los que están alegres y de llorar con los que lloran, de estar cercanos a los que están solos o angustiados, de corregir a quien se equivoca, de consolar a quien está afligido, de acoger y de socorrer a quien lo necesita.

PAPA FRANCISCO

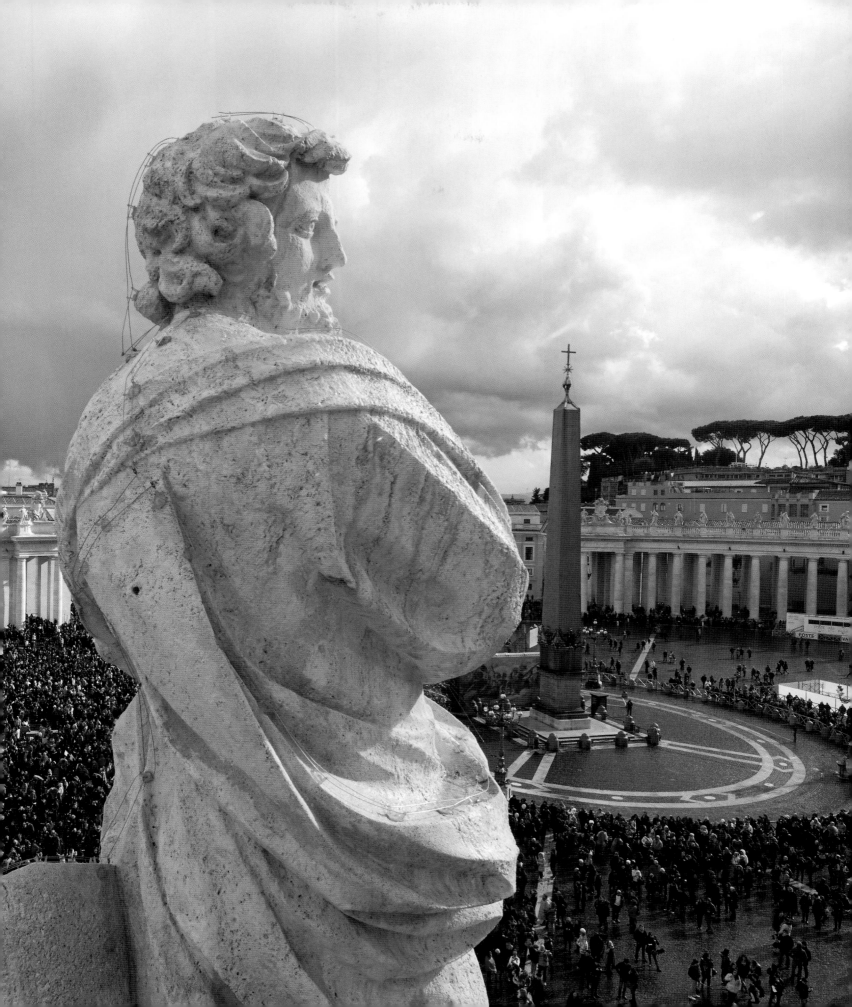

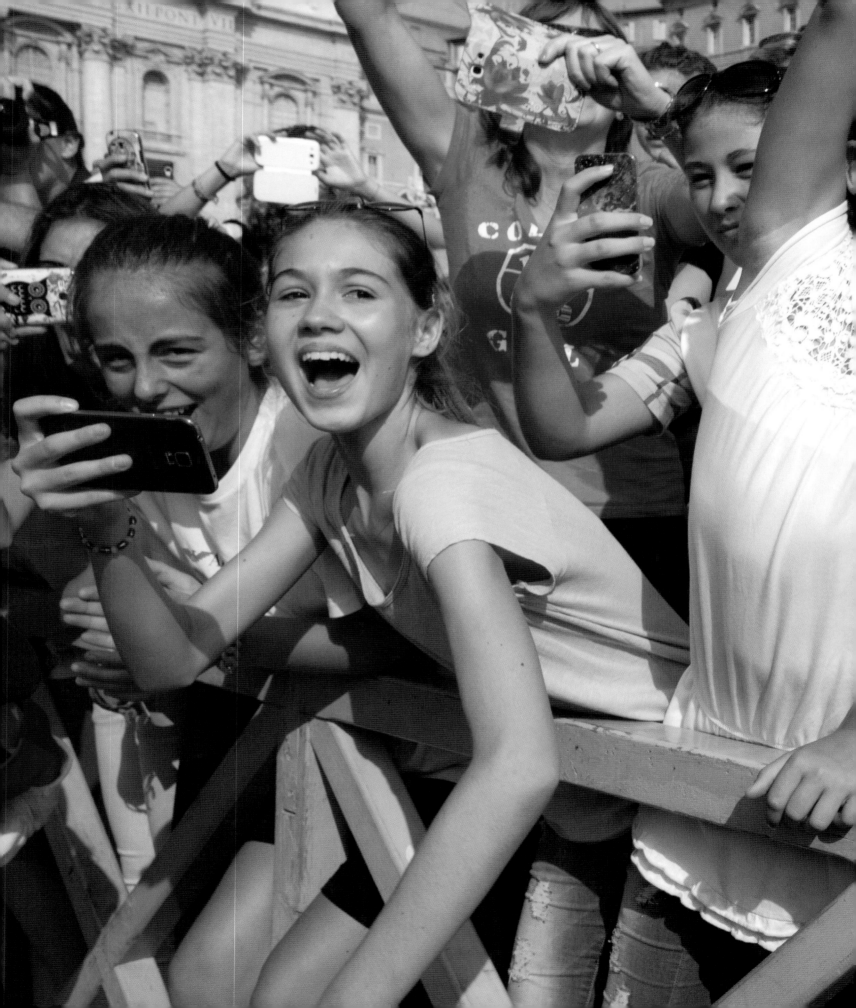

Páginas anteriores: el Papa Francisco le ha dicho a los católicos jóvenes "vayan y hagan discípulos de todas las naciones", conmoviéndolos con el mensaje de que "la Iglesia cuenta con ustedes".

Abajo y página siguiente: el Papa accesible escucha atentamente a una peregrina, del mismo modo en que su congregación lo escucha atentamente a él.

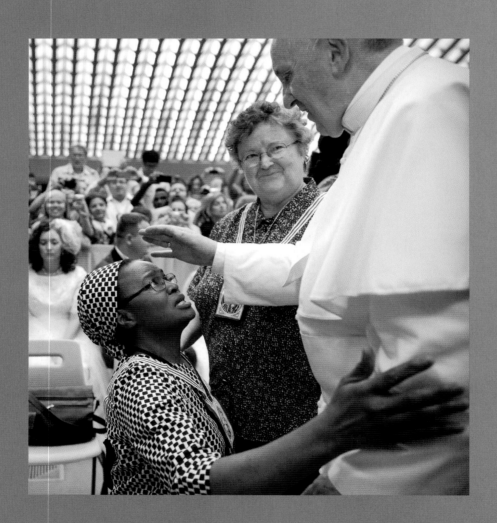

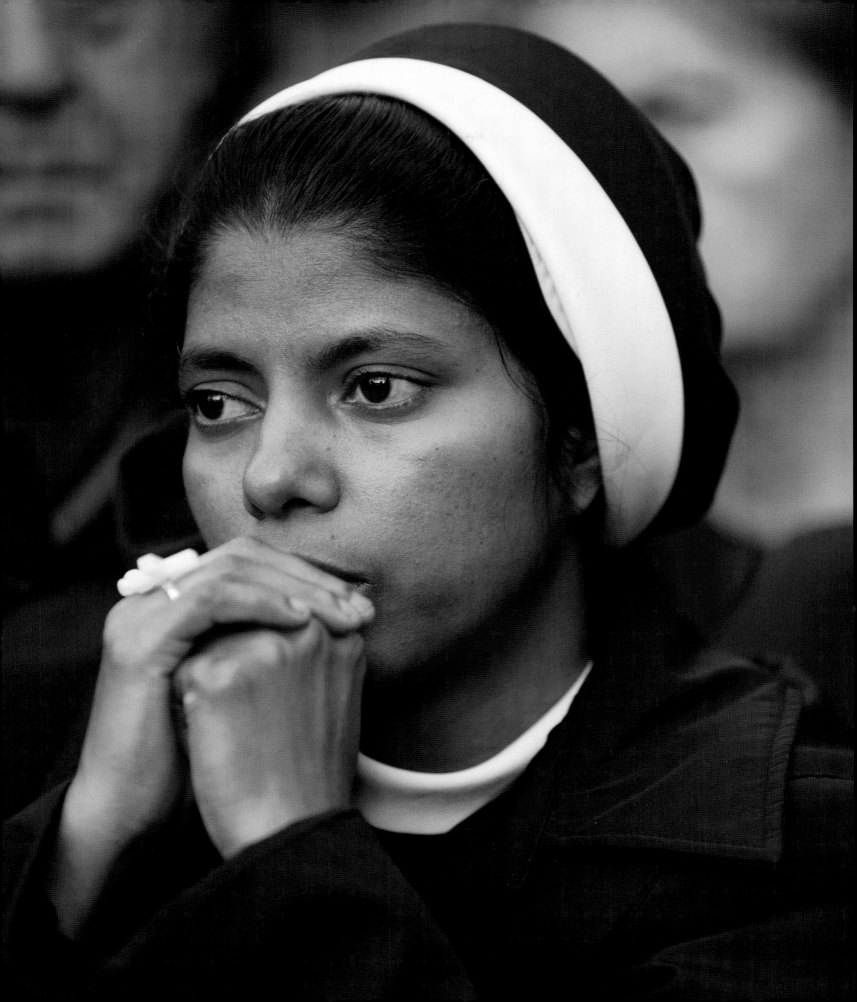

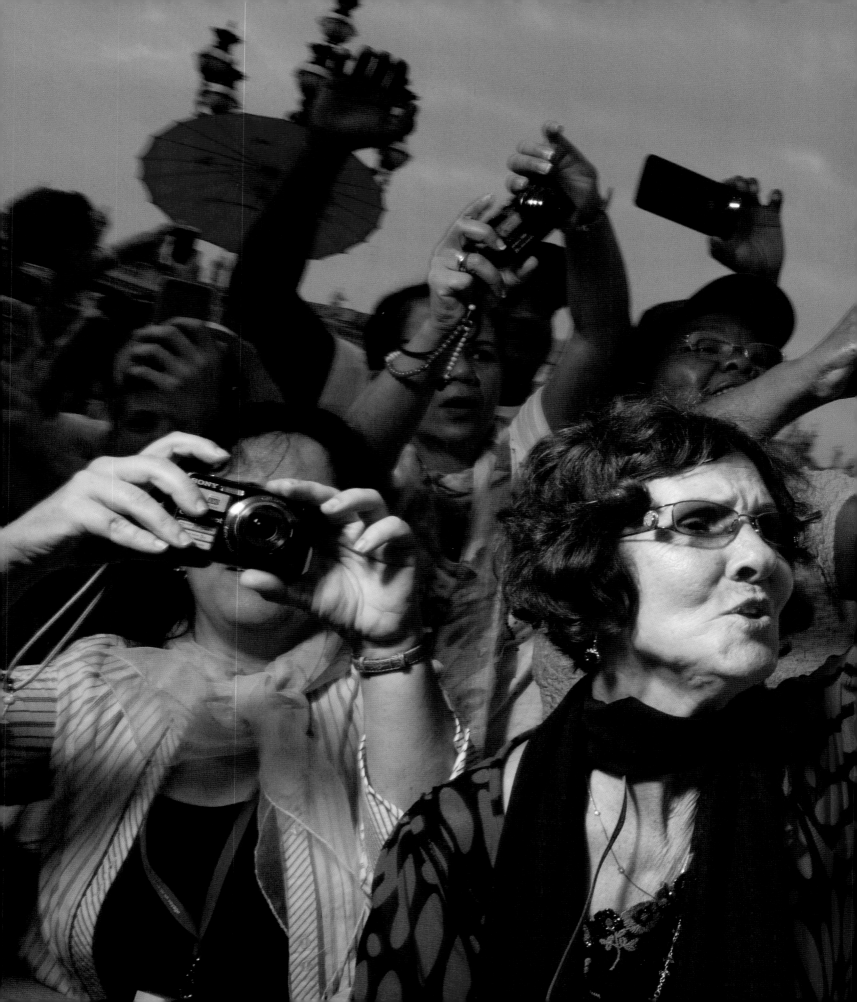

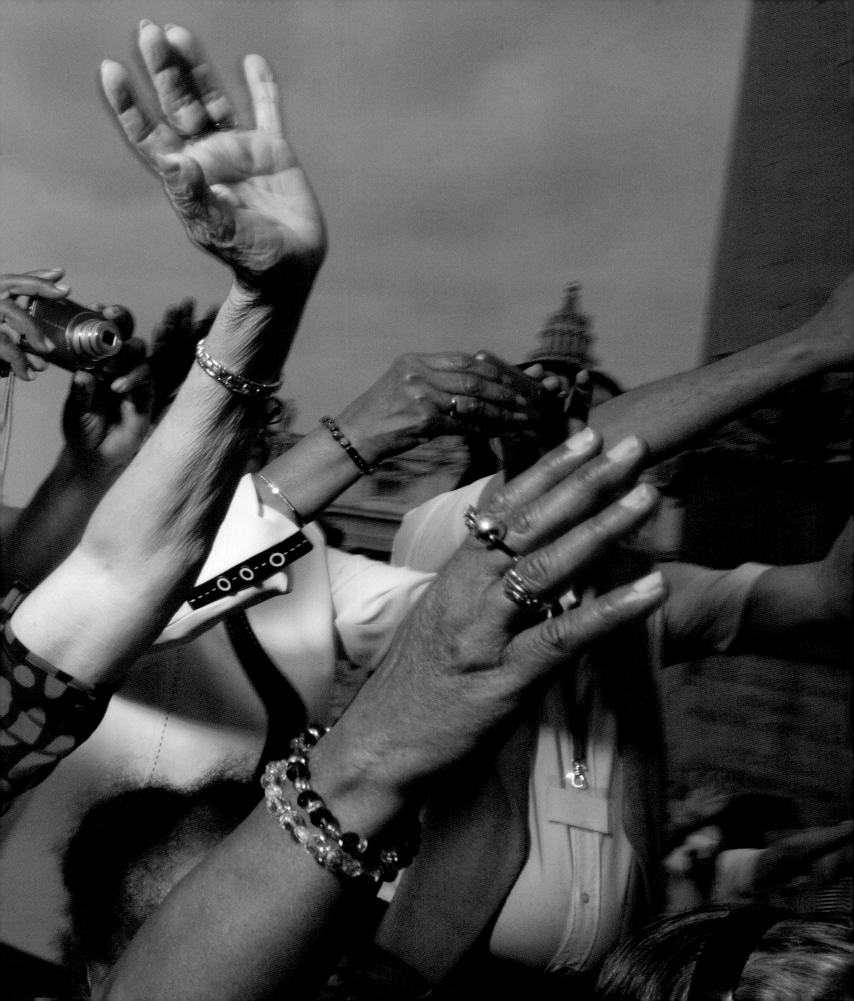

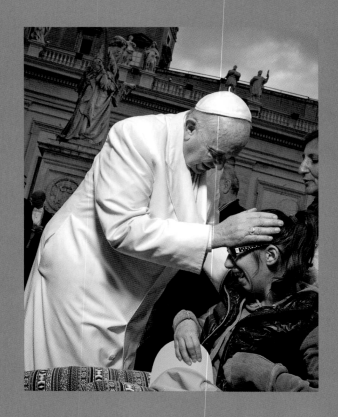

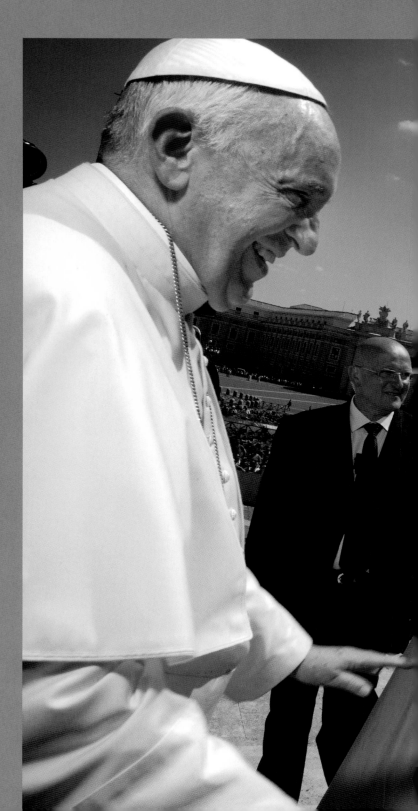

Páginas anteriores: con cámaras listas y brazos en
alto, en las audiencias generales, la multitud
comparte tanto la cercanía física como espiritual.

Arriba: el Santo Padre bendice a un visitante en
silla de ruedas. El Papa ha hecho notar que Dios
ofrece "una presencia compañera, una historia de
bondad que toca a cada historia de sufrimiento y
abre un rayo de luz".

Abajo: el Papa se detiene a hablar con dos monjas cuyos hábitos de color azul son el reflejo del cielo por encima.

Esto es importante: conocerse, escucharse, expandir el círculo de ideas. El mundo está atravesado por caminos que se acercan y se separan, pero lo importante es que nos llevan hacia el Bien.

PAPA FRANCISCO

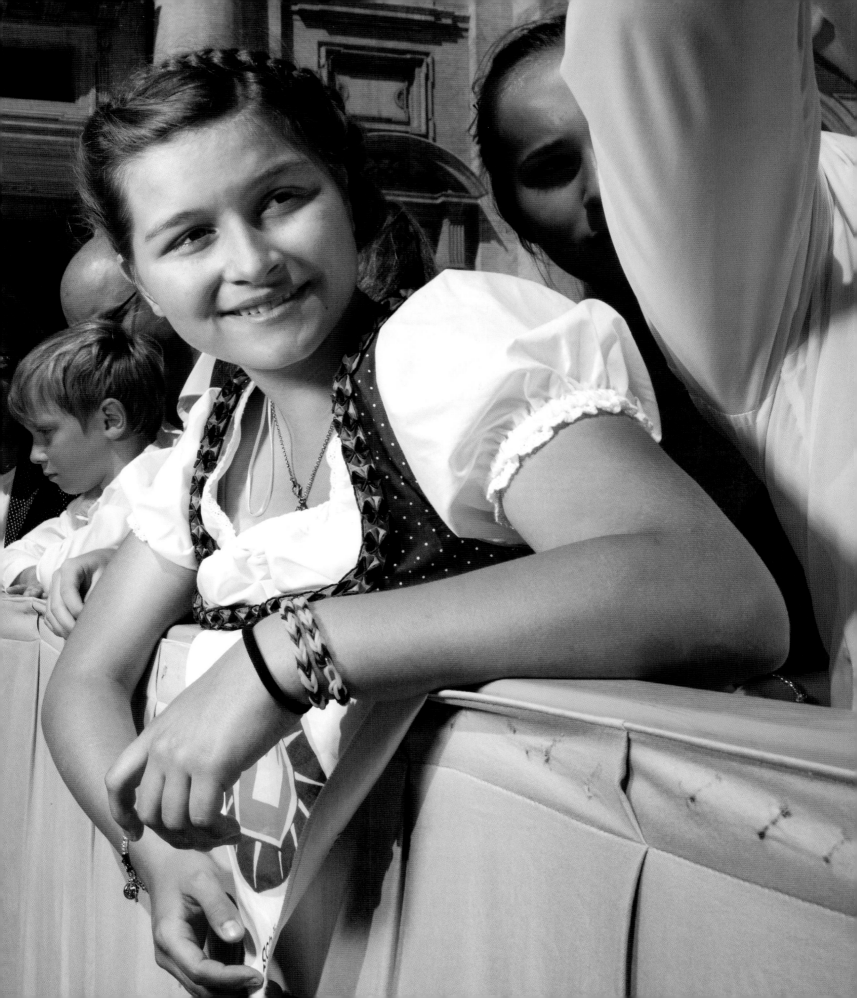

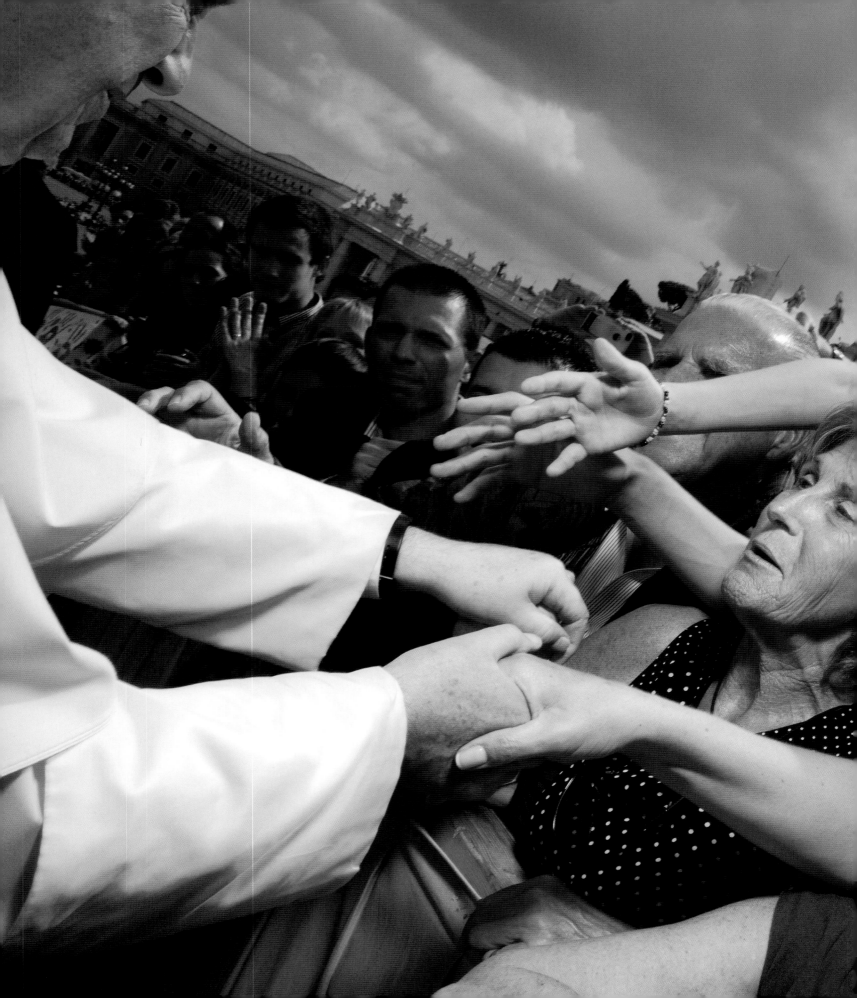

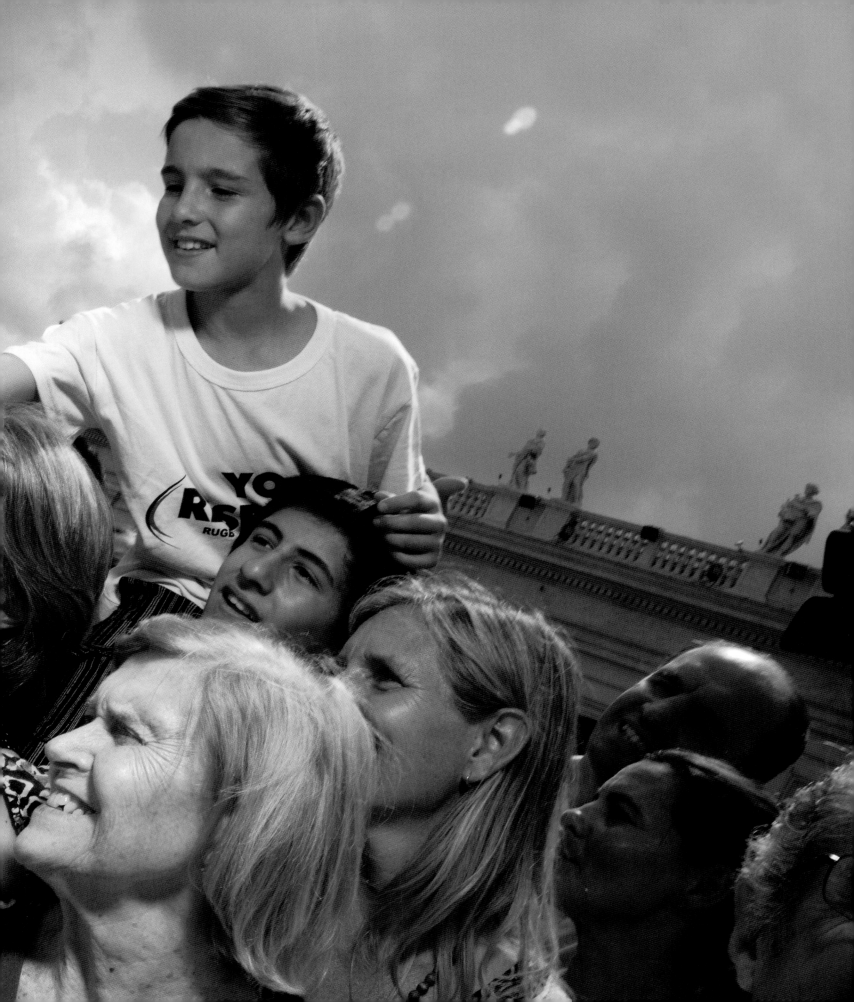

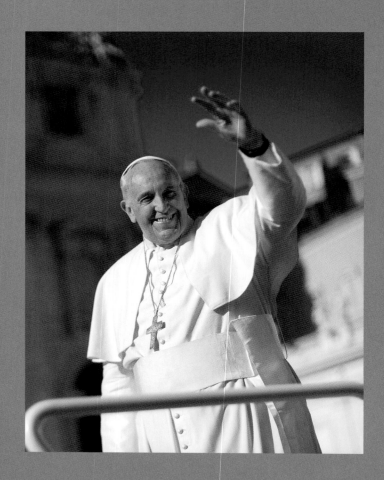

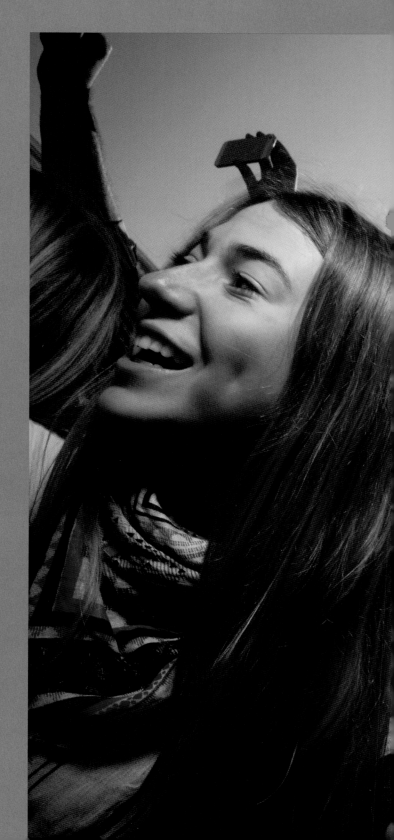

Páginas anteriores: gente de toda edad se congrega en las vallas con la esperanza de tocar al amado Papa.

Arriba: el Papa vive a la altura de su observación: "Un evangelizador no debería tener permanentemente cara de funeral".

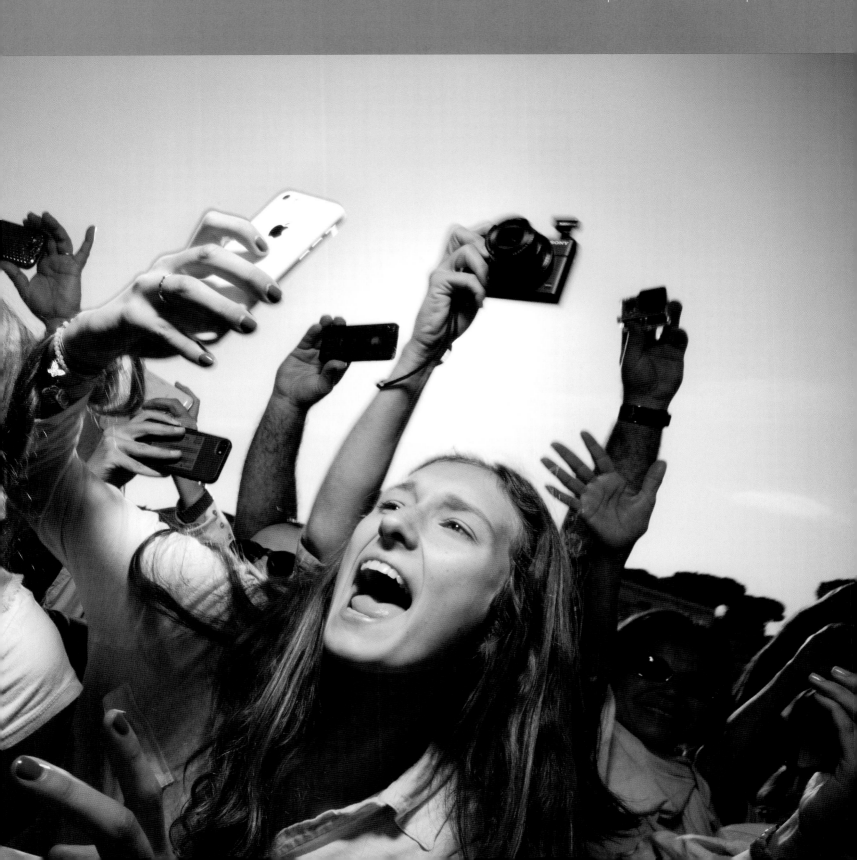

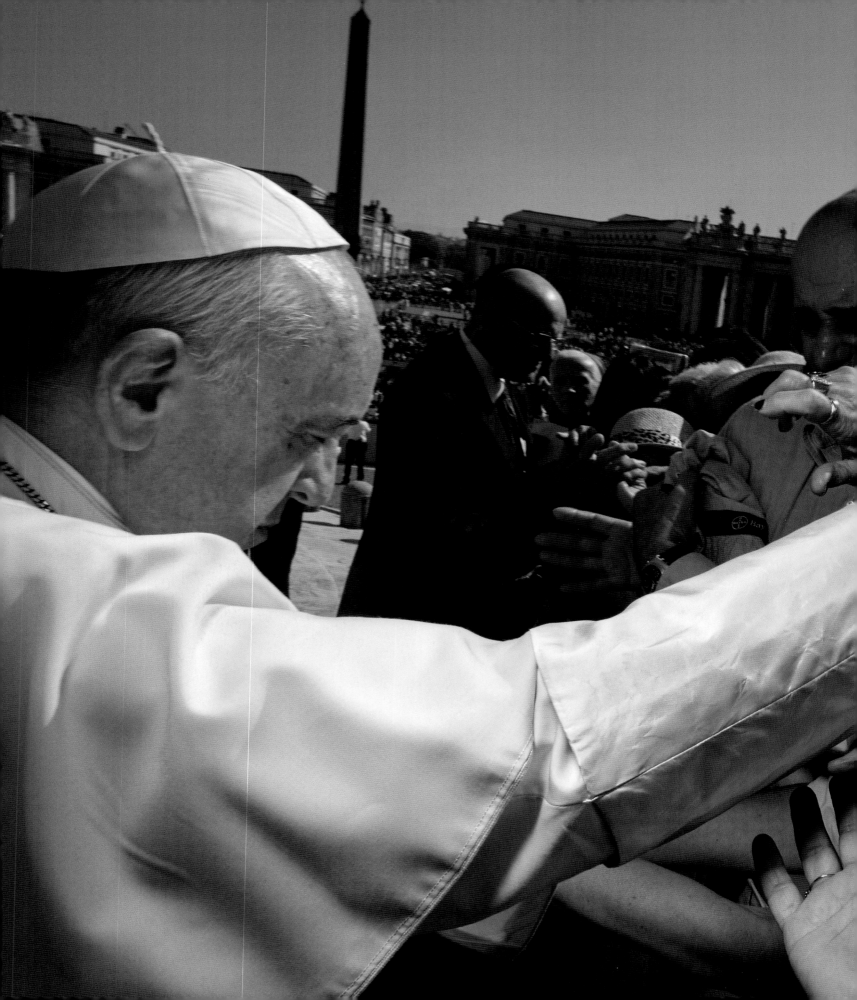

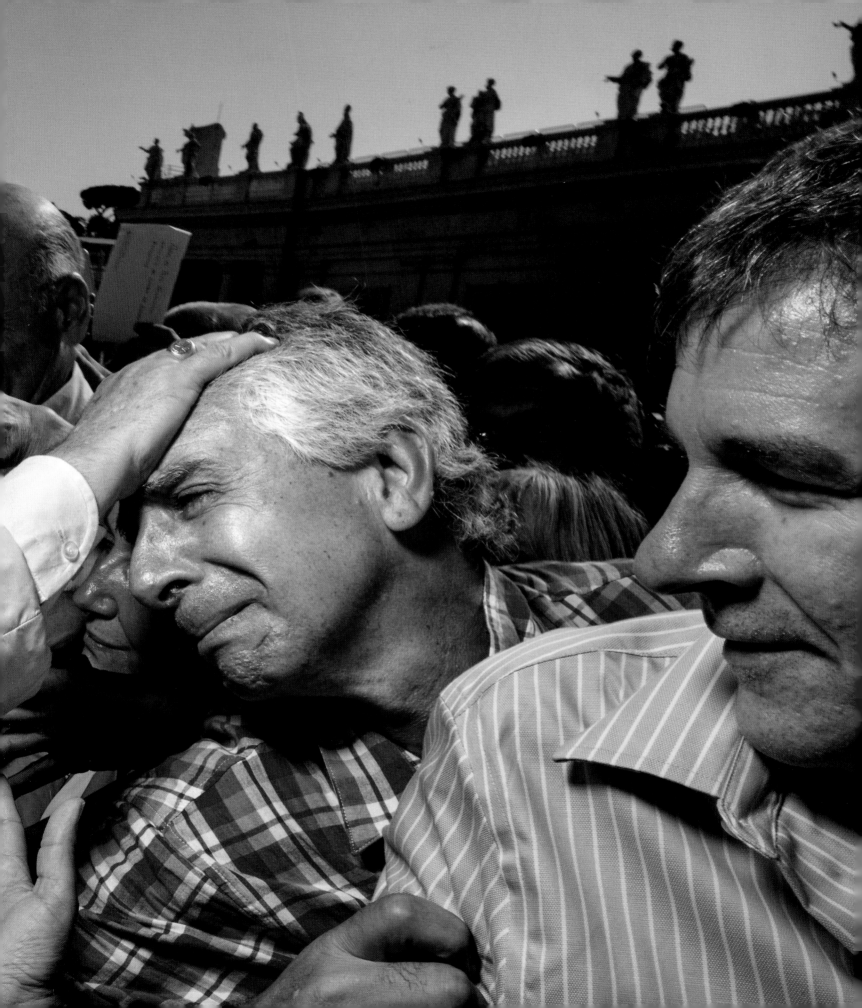

EL LEGADO PAPAL

El linaje papal comienza con san Pedro, el discípulo que los Evangelios dicen que Jesucristo escogió para ser la "roca" simbólica sobre la cual se edificaría su Iglesia. San Pedro fue el primero en una sucesión ininterrumpida de líderes que en el siglo IV se conocieron como papas y desempeñaron papeles esenciales en las luchas de poder en Europa.

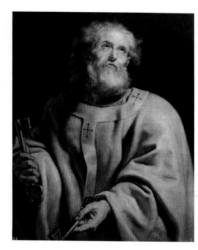

San Pedro, de Pedro Pablo Rubens

LOS OBISPOS DE ROMA

Poco se sabe acerca de los primeros líderes de la Iglesia, que vendrían a ser conocidos como los obispos de Roma, un título que todavía detentan los papas hoy. La Iglesia católica considera a todos los primeros papas como santos.

San Clemente I
Se dice que fue atado a un ancla y arrojado al Mar Negro.

0
D. C.

Jesucristo crucificado

100

SAN GREGORIO EL GRANDE

El primer monje en ser elegido Papa. Consolida los territorios papales y ayuda a mover el enfoque de la Iglesia del desfalleciente Imperio romano hacia Europa Occidental, iniciando la conversión de las Islas Británicas al cristianismo.

San Gregorio, el Grande, de Francisco Goya

El Papa Formoso y Esteban VII, de Jean-Paul Laurens

SAECULUM OBSCURUM (LOS AÑOS OSCUROS)

Desde 872 a 1012, el papado pasa por un período oscuro de corrupción. En el Sínodo del Cadáver de 897, el Papa Esteban VII hace desenterrar el cadáver de su predecesor, ataviado con sus vestimentas papales, y lo somete a juicio.

San Gregorio III
Último Papa de Asia (Siria)

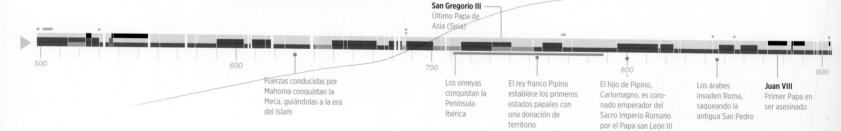

500 — 600 — 700 — 800 — 900

Fuerzas conducidas por Mahoma conquistan la Meca, guiándolas a la era del Islam

Los omeyas conquistan la Península Ibérica

El rey franco Pipino establece los primeros estados papales con una donación de territorio

El hijo de Pipino, Carlomagno, es coronado emperador del Sacro Imperio Romano por el Papa san León III

Los árabes invaden Roma, saqueando la antigua San Pedro

Juan VIII
Primer Papa en ser asesinado

EL PAPADO DE AVIGNON

En medio de la inestabilidad política de Italia, Clemente V muda el papado a Avignon, Francia, marcando un período de influencia francesa y trabaja para desviar a guerreros que luchaban en los países europeos a fin de que se uniesen a las Cruzadas.

EL CISMA DE OCCIDENTE

Una división dentro de la Iglesia católica de 1378 a 1417 ve a tres papas rivales compitiendo por detentar la autoridad. La elección de los cardenales provenientes de tres facciones en favor de Martín V asegura la legitimidad de la línea de los papas romanos.

Alejandro VI de la familia Borgia tuvo múltiples amantes e hijos ilegítimos. Su hijo, César, fue cardenal y sirvió como modelo para *El príncipe* de Maquiavelo.

LOS SOBERANOS DEL RENACIMIENTO

Poderosas familias italianas dominaron el papado durante el Renacimiento. Sus reinos fueron conocidos por la decadencia y el nepotismo, pero también por el florecimiento de las artes bajo su generoso patronazgo.

FAMILIA BORGIA

DELLA ROVERE

FAMILIA MÉDICI

Gregorio XI
Moves the papacy back to Rome; last French pope

1300 — 1400 — 1500 — 1600 — 1700

Constantinopla en manos de los otomanos

Los últimos moros son derrotados en España

El Papa León X excomulga a **Martín Lutero** por no retractarse de sus 95 tesis

Galileo sufre arresto domiciliario y su ex amigo, **el Papa Urbano VIII**, condena varias de sus obras

CONVERSIÓN

El emperador romano Constantino se convirtió al cristianismo en 312 y mudó la capital de su reciente imperio cristiano a Constantinopla. Sin embargo, el centro espiritual del imperio siguió con el papado en Roma.

El emperador Constantino

Clave de los papas

Martirizado/asesinado	42				
Canonizado/beatificado	80 canonizados (santificados)	9 beatificados (bendecidos)			
País de origen			209 de Italia	16 de Francia	41 de otros/ desconocidos

Antipapas

266 papas

ANTIPAPAS

Las disputas sobre la sucesión papal a veces terminaban con la elección de papas rivales. Los papas que la Iglesia consideraba ilegítimos se llamaban antipapas.

PERSECUCIÓN

La influencia creciente de la Iglesia se consideraba una amenaza para las leyes y costumbres de Roma. Los creyentes que se rehusaban a participar de sacrificios paganos o de otros actos de lealtad hacia el Estado eran con frecuencia encarcelados o asesinados.

Hipólito
Primer antipapa

San León el Grande
convence a Atila, rey de los hunos, a no marchar sobre Roma

San Gelasio
Último Papa proveniente de África

200

300

400

500

San Ponciano
Primer Papa en renunciar

Constantino
se convierte al cristianismo

Constantino convoca el Concilio de Nicea, donde la iglesia afirma la naturaleza divina de Jesucristo

San Inocencio I sucede a su padre, **San Anastasio I**, como Papa

El último emperador romano fue depuesto por los Godos.

EL PAPADO DE LOS TEOFILACTO

El papado del siglo X se vio enredado en luchas por el poder entre las familias romanas. Una figura clave es una matrona de la familia Teofilacto, Marozia. Su hijo ilegítimo con el Papa Sergio III fue nombrado Papa (Juan XI), tal como otros descendientes.

LAS CRUZADAS

El papado consolida fuerzas entre los líderes europeos para apoderarse de Tierra Santa de manos de los gobernantes musulmanes. El período que siguió conoció también cruzadas contra paganos europeos e inclusive otros cristianos.

Caballeros, de la *Batalla de Ascalon, 18 de noviembre de 1177*, de Charles-Phillippe Larivière

EL CELIBATO Y EL PAPADO

Desde los primeros días de la Iglesia católica romana, era de esperar que los clérigos por encima del rango de subdiácono, incluido el Papa, fuesen célibes. Sin embargo, algunos papas mantuvieron a concubinas, y algunos de los primeros papas se casaron y tuvieron hijos antes de ingresar al clero.

FAMILIA TEOFILACTO
Marozia

Papa Sergio III

1000

1100

1200

1300

La Iglesia ortodoxa de Oriente y la Iglesia católica romana se separan en el gran cisma de 1054.

Un sínodo decreta que los papas deben ser elegidos por cardenales

El Papa Urbano II exhorta a los cristianos a salvar a Jerusalén del control de los musulmanes

Cruzadas contra los musulmanes

Cruzadas contra los paganos

Cruzada contra los cristianos

PAPAS REFORMISTAS

Los líderes eclesiásticos convocan un concilio en la década de 1540 para reformar la Iglesia. Se aprobaron nuevas órdenes religiosas que expandieran la fe católica a través de misiones en todo el mundo.

El Papa Julio II encargando a Bramante, Miguel Ángel y Rafael construir la Basílica de San Pedro, de Horace Vernet

LA CUESTIÓN ROMANA

El auge del nacionalismo italiano y la formación del Reino de Italia interrumpieron los avances políticos conseguidos por el papado después de la derrota de Napoleón. Los territorios papales quedaron reducidos a solo el Vaticano y sus alrededores inmediatos.

UN VATICANO MODERNO

Las fronteras de la moderna Ciudad del Vaticano se establecieron mediante un tratado con el gobierno de Mussolini, a cambio de la neutralidad papal en asuntos internacionales.

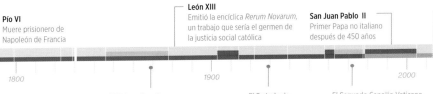

Pío VI
Muere prisionero de Napoleón de Francia

León XIII
Emitió la encíclica *Rerum Novarum*, un trabajo que sería el germen de la justicia social católica

San Juan Pablo II
Primer Papa no italiano después de 450 años

Francisco
Primer Papa de América del Sur

1800

1900

2000

La Iglesia católica, gran poseedora de tierras en Francia, vio muchas de estas confiscadas durante la Revolución francesa de 1789.

El Primer Concilio Vaticano codifica la infalibilidad del pontífice

El Tratado de Letrán establece la soberanía de la Ciudad del Vaticano

El Segundo Concilio Vaticano estimula las relaciones con otras religiones y que la misa se diga en otros idiomas que no sean el latín

Mussolini en la firma del Tratado de Letrán, 1929

LOS CAMBIOS EN LA GREY CATÓLICA

Entre 1900 y 2015, la cantidad de católicos en todo el mundo más que se cuadruplicó, de un estimado de 266.600.000 a más de 1200 millones. En porcentaje de la población mundial, el número de católicos se ha mantenido estable solo en el 17% a lo largo de ese mismo período.

Mientras crecía de modo constante, la población de católicos se fue moviendo geográficamente. En 1900, más de las dos terceras partes de los católicos del mundo vivían en Europa; a partir de 2015, menos de una cuarta parte lo hace. En el siglo comprendido entre 1910 y 2010, el porcentaje de católicos en todo el mundo que vivía en Latinoamérica y el Caribe, Norteamérica, África subsahariana, y Asia-Pacífico creció en aproximadamente 15 puntos, 3 puntos, 15 puntos y 7 puntos respectivamente. La población católica de los Estados Unidos creció de escasos 10.700.000 a 74.700.000.

Los mapas que se muestran a continuación ofrecen los porcentajes de la población católica en el mundo por país.

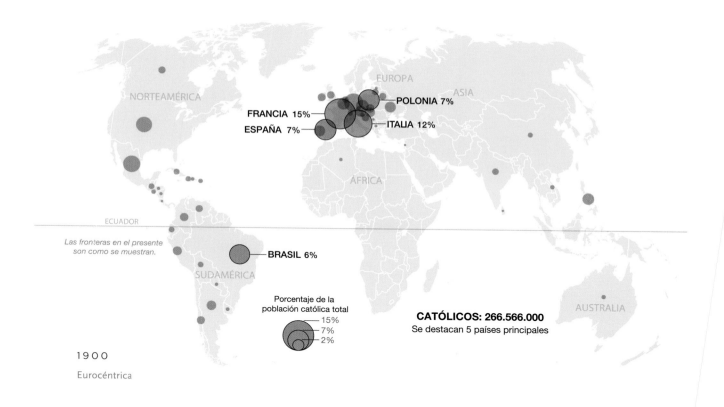

NORTEAMÉRICA

EUROPA

ASIA

FRANCIA 15%

POLONIA 7%

ESPAÑA 7%

ITALIA 12%

ÁFRICA

ECUADOR

Las fronteras en el presente son como se muestran.

BRASIL 6%

SUDAMÉRICA

Porcentaje de la población católica total
— 15%
— 7%
— 2%

CATÓLICOS: 266.566.000
Se destacan 5 países principales

AUSTRALIA

1900

Eurocéntrica

FUENTES:

Mapas: números y estadísticas recopilados de la Base de Datos cristiana mundial.

Texto: Centro de Investigaciones Pew. "La población católica global", febrero de 2013.

Disponible a través de Internet en www.pewforum.org/2013/02/13/the-global-catholic-population.

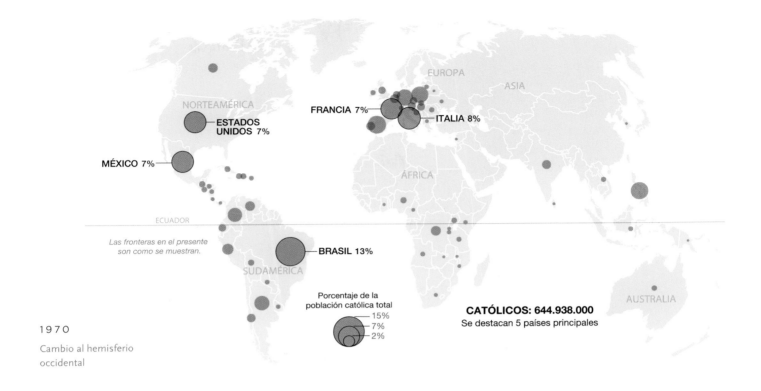

FRANCIA 7%

ITALIA 8%

NORTEAMÉRICA

EUROPA

ASIA

ESTADOS
UNIDOS 7%

MÉXICO 7%

ÁFRICA

ECUADOR

Las fronteras en el presente
son como se muestran.

BRASIL 13%

SUDAMÉRICA

AUSTRALIA

Porcentaje de la
población católica total

CATÓLICOS: 644.938.000

Se destacan 5 países principales

15%
7%
2%

1970

Cambio al hemisferio
occidental

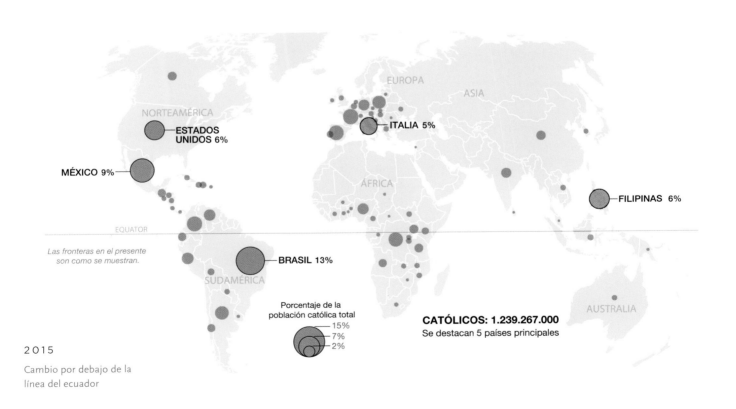

EUROPA

ASIA

ITALIA 5%

NORTEAMÉRICA

ESTADOS
UNIDOS 6%

MÉXICO 9%

ÁFRICA

FILIPINAS 6%

EQUATOR

Las fronteras en el presente
son como se muestran.

BRASIL 13%

SUDAMÉRICA

AUSTRALIA

Porcentaje de la
población católica total

CATÓLICOS: 1.239.267.000

Se destacan 5 países principales

15%
7%
2%

2015

Cambio por debajo de la
línea del ecuador

LISTA DE PAPAS

S. Pedro (64 d. C.)

S. Lino (c. 66-c. 78)

S. Anacleto (c. 79-c. 91)

S. Clemente I (c. 91-c. 101)

S. Evaristo (c. 100-c. 109)

S. Alejandro I (c. 109-c. 116)

S. Sixto I (c. 116-c. 125)

S. Telesforo (c. 125-c. 136)

S. Higinio (c. 138-c. 142)

S. Pío I (c. 142-c. 155)

S. Aniceto (c. 155-c. 166)

S. Sotero (c. 166-c. 174)

S. Eleuterio o Eleutero (c. 174-89)

S. Víctor I (189-98)

S. Ceferino (198/9-217)

S. Calisto I (a menudo, Calixto) (217-22)

S. Urbano I (222-30)

S. Ponciano (21 jul. 230-28 set. 235)

S. Antero (21 nov. 235-3 ene. 236)

S. Fabián (10 ene. 236-20 ene. 250)

S. Cornelio (mar. 251-jun. 254)

S. Lucio I (25 jun. 253-5 mar. 254)

S. Esteban I (12 may. 254-2 ago. 257)

S. Sixto II (ago. 257-6 ago. 258)

S. Dionisio (22 jul. 260-26 dic. 268)

S. Félix I (3 ene. 269-30 dic. 274)

S. Eutiquiano (4 ene. 275-7 dic. 283)

S. Gaio o Cayo (17 dic. 283-22 abr. 296)

S. Marcelino I (30 jun. 296-? 304-m. 25 oct. 304)

S. Marcelo I (nov./dic. 306-16 ene. 308)

S. Eusebio (18 abr.-21 oct. 310)

S. Miltiades o Melquíades (2 jul. 311-10 ene. 314)

S. Silvestre I (31 ene. 314-31 dic. 335)

S. Marcos (18 ene.-7 oct. 336)

S. Julio I (6 feb. 337-12 abr. 352)

Liberio (17 may. 352-24 set. 366)

S. Dámaso I (1° oct. 366-11 dic. 384)

S. Siricio (dic. 384-26 nov. 399)

S. Anastasio I (27 nov. 399-19 dic. 401)

S. Inocencio I (21 dic. 401-12 mar. 417)

S. Zósimo (18 mar. 417-26 dic. 418)

S. Bonifacio I (28 dic. 418-4 set. 422)

S. Celestino I (10 set. 422-27 jul. 432)

S. Sixto III (31 jul. 432-19 ago. 440)

S. León I (ago./set. 440-10 nov. 461)

S. Hilario (19 nov. 461/29 feb. 468)

S. Simplicio (3 mar. 468/10 mar. 483)

S. Félix III (II) (13 mar. 483-1° mar. 492)

S. Gelasio I (1° mar. 492-21 nov. 496)

Anastasio II (24 nov. 496-19 nov. 498)

S. Símmaco (22 nov. 498-19 jul. 514)

S. Hormisdas (20 jul. 514-6 ago. 523)

S. Juan I (13 ago. 523-18 may. 526)

S. Félix IV (III) (12 jul. 526-22 set. 530)

Bonifacio II (22 set. 530-17 oct. 532)

Juan II (2 ene. 533-8 may. 535)

S. Agapito I (13 may. 535-22 abr. 536)

S. Silverio (8 jun. 536-11 nov. 537; m. 2. dic. 537)

Vigilio (29 mar. 537-7 jun. 555)

Pelagio I (16 abr. 556-3 mar. 561)

Juan III (17 jul. 561-13 jul. 574)

Benedicto I (2 jun. 575-30 jul. 579)

Pelagio II (26 nov. 579-7 feb. 590)

S. Gregorio I (3 set. 590-12 mar. 604)

Sabiniano (13 set. 604-22 feb. 606)

Bonifacio III (19 feb.-12 nov. 607)

S. Bonifacio IV (15 set. 608-8 may. 615)

S. Deusdedit (más tarde Adeodato I) (19 oct. 615-8 nov. 618)

Bonifacio V (23 dic. 619-25 oct. 625)

Honorio I (27 oct. 625-12 oct. 638)

Severino (28 may.-2 ago. 640)

Juan IV (24 dic. 640-12 oct. 642)

Teodoro I (24 nov. 642-14 may. 649)

S. Martín I (5 jul. 649-17 jun. 653; m. 16 set. 655)

S. Eugenio I (10 ago. 654-2 jun. 657)

S. Vitaliano (30 jul. 657-27 ene. 672)

Adeodato II (11 abr. 672-17 jun. 676)

Dono (2 nov. 676-11 abr. 678)

S. Agatón (27 jun., 678-10 ene. 681)

S. León II (17 ago. 682-3 jul. 683)

S. Benedicto II (26 jun. 684-8 may. 685)

Juan V (23 jul. 685-2 ago. 686)

Conón (21 oct. 686-21 set. 687)

S. Sergio I (15 dic. 687-9 set. 701)

Juan VI (30 oct. 701-11 ene. 705)

Juan VII (1° mar. 705-18 oct. 707)

Sisinio (15 ene.-4 feb. 708)

Constantino (25 mar. 708-9 abr. 715)

S. Gregorio II (19 may. 715-11 feb. 731)

S. Gregorio III (18 mar. 731-28 nov. 741)

S. Zacarías (3 dic. 741-15 mar. 752)

Esteban (II) (22 o 23-25 o 26 mar. 752)

Esteban II (III) (26 mar. 752-26 abr. 757)

S. Pablo I (29 may. 757-28 jun. 767)

Esteban III (IV) (7 ago. 768-24 ene. 772)

Adriano I (1° feb. 772-25 dic. 795)

S. León III (26 dic. 795-12 jun. 816)

Esteban IV (V) (22 jun. 816-24 ene. 817)

S. Pascual I (24 ene. 817-11 feb. 824)

Eugenio II (5? jun. 824-27? ago. 827)

Valentino (ago.-set. 827)

Gregorio IV (fines 827-25 ene. 844)

Sergio II (ene. 844-27 ene. 847)

S. León IV (10 abr. 847-17 jul. 855)

Benedicto III (29 set. 855-17 abr. 858)

S. Nicolás I (24 abr. 858-13 nov. 867)

Adriano II (14 dic. 867-nov. o dic. 872)

Juan VIII (14 dic. 872-16 dic. 882)

Marino I (16 dic. 882-15 may. 884)

S. Adriano III (17 may. 884-med. set. 885)

Esteban V (VI) (set. 885-14 set. 891)

Formoso (6 oct. 891-4 abr. 896)

Bonifacio VI (abr. 896)

Esteban VI (VII) (may. 896-ago. 897)

Romano (ago.-nov. 897; m. ?)

Teodoro II (nov. 897)

Juan IX (ene. 898-ene. 900)

Benedicto IV (may./jun. 900-ago. 903)

León V (ago.-set. 903-m. principios 904)

Sergio III (29 ene. 904-14 abr. 911)

Anastasio III (c. jun. 911-c. ago. 913)

Lando (c. ago. 913-c. mar. 914)

Juan X (mar./abr. 914-depuesto mayo 928; m. 929)

León VI (may.-dic. 928)

Esteban VII (VIII) (dic. 928-feb. 931)

Juan XI (feb. o mar. 931-dic. 935. o ene. 936)

León VII (3 ene. 936-13 jul. 939)

Esteban VIII (IX) (14 jul. 939-fines oct. 942)

Marino II (30 oct. 942-principio may. 946)

Agapito II (10 may. 946-dic. 955)

Juan XII (16 dic. 955-14 may. 964)

León VIII (4 dic. 963-1° mar. 965)

Benedicto V (22 may.-depuesto 23 jun. 964; m. 4 jul. 966)

Juan XIII (1° oct. 965-6 set. 972)

Benedicto VI (19 ene. 973-jul. 974)

Benedicto VII (oct. 974-10 jul. 983)

Juan XIV (dic. 983- 20 ago. 984)

Juan XV (med. ago. 985-mar. 996)

Gregorio V (3 may. 996-18 feb. 999)

Silvestre II (2 abr. 999-12 may. 1003)

Juan XVII (16 may.-6 nov. 1003)

Juan XVIII (25 dic. 1003-jun. o jul. 1009)

Sergio IV (31 jul. 1009-12 may. 1012)

Benedicto VIII (17 may. 1012-9 abr. 1024)

Juan XIX (19 abr. 1024-20 oct. 1032)

Benedicto IX (21 oct. 1032- set. 1044; 10 mar.-1° may.1045; 8 nov. 1047-16 jul. 1048; m. 1055/6)

Silvestre III (20 ene.-10 mar. 1045; m. 1063)

Gregorio VI (1° may. 1045-20 dic. 1046; m. fines 1047)

Clemente II (24 dic. 1046-9 oct. 1047)

Dámaso II (17 jul-9 ago. 1048)

S. León IX (12 feb. 1049-10 abr. 1054)

Víctor II (13 abr. 1055-28 jul. 1057)

Esteban IX (X) (2 ago. 1057-19 mar. 1058)

Nicolás II (6 dic. 1058-19 o 26 jul. 1061)

Alejandro II (30 set. 1061-21 abr. 1073)

S. Gregorio VII (22 abr. 1073-25 may. 1085)

Bto. Víctor III (12 may. 1086; 9 may.-16 set. 1087)

Bto. Urbano II (12 mar. 1088-29 jul. 1099)

Pascual II (13 ago. 1099-21 ene. 1118)

Gelasio II (24 ene. 1118-29 ene. 1119)

Calixto II (2 feb. 1119-14 dic. 1124)

Celestino (II) (15/16 dic. 1124-m. 1125/6)

Honorio II (21 dic. 1124-13 feb. 1130)

Inocencio II (14 feb. 1130-24 set. 1143)

Celestino II (26 set. 1143-8 mar. 1144)

Lucio II (12 mar. 1144-15 feb. 1145)

Bto. Eugenio II (15 feb. 1145-8 jul. 1153)

Anastasio IV (8 jul. 1153-3 dic. 1154)

Adriano IV (4 dic. 1154-1° set. 1159)

Alejandro III (7 set. 1159-30 ago. 1181)

Lucio III (1° set. 1181-25 nov. 1185)

Urbano III (25 nov. 1185-20 oct. 1187)

Gregorio VIII (21 oct.-17 dic. 1187)

Clemente III (19 dic. 1187-fines mar. 1191)

Celestino III (mar./abr. 1191-8 ene. 1198)

Inocencio III (8 ene. 1198-16 jul. 1216)

Honorio III (18 jul. 1216-18 mar. 1227)

Gregorio IX (19 mar. 1227-22 ago. 1241)

Celestino IV (25 oct.-10 nov. 1241)

Inocencio IV (25 jun. 1243-7 dic. 1254)

Alejandro IV (12 dic. 1254-25 may. 1261)

Urbano IV (29 ago. 1261-2 oct. 1264)

Clemente IV (5 feb. 1265-29 nov. 1268)

Bto. Gregorio X (1° set. 1271-10 ene. 1276)

Bto. Inocencio V (21 ene.-22 jun. 1276)

Adriano V (11 jul.-18 ago. 1276)

Juan XXI (8 set. 1276-20 may. 1277)

Nicolás III (25 nov. 1277-22 ago. 1280)

Martín IV (22 feb. 1281-28 mar. 1285)

Honorio IV (2 abr. 1285-3 abr. 1287)

Nicolás IV (22 feb. 1288.-4 abr. 1292)

S. Pedro Celestino V (5 jul.-13 dic. 1294; m. 19 may. 1296)

Bonifacio VIII (24 dic. 1294-11 oct. 1303)

Bto. Benedicto XI (22 oct. 1303-7 jul. 1304)

Clemente V (5 jun. 1305-20 abr. 1314)

Juan XXII (7 ago. 1316-4 dic. 1334)

Benedicto XII (20 dic. 1334-25 abr. 1342)

Clemente VI (7 may. 1342-6 dic. 1352)

Inocencio VI (18 dic. 1352-12 set. 1362)

Bto. Urbano V (28 set. 1362-19 dic. 1370)

Gregorio XI (30 dic. 1370-27 mar. 1378)

Urbano VI (8 abr. 1378-15 oct. 1389)

Bonifacio IX (2 nov. 1389-1° oct. 1404)

Inocencio VII (17 oct. 1404-6 nov. 1406)

Gregorio XII (30 nov. 1406-4 jul. 1415, m. 18 oct. 1417)

Martín V (11 nov. 1417-20 feb. 1431)

Eugenio IV (3 mar. 1431-23- feb. 1447)

Nicolás V (6 mar. 1447-24 mar. 1455)

Calixto III (8 abr. 1455-6 ago. 1458)

Pío II (19 ago. 1458-15 ago. 1464)

Pablo II (30 ago. 1464-26 jul. 1471)

Sixto IV (9 ago. 1471-12 ago. 1484)

Inocencio VIII (29 ago. 1484-25 jul. 1492)

Alejandro VI (11 ago. 1492-18 ago. 1503)

Pío III (22 set.-18 oct. 1503)

Julio II (1° nov. 1503-21 feb. feb. 1513)

León X (11 mar. 1513-1° dic. 1521)

Adriano VI (9 ene. 1522-14 set. 1523)

Clemente VII (19 nov. 1523-25 set. 1534)

Pablo III (13 oct. 1534-10 nov. 1549)

Julio III (8 feb. 1550-23 mar. 1555)

Marcelo II (9 abr.-1° may. 1555)

Pablo IV (23 may. 1555-18 ago. 1559)

Pío IV (25 dic. 1559-9 dic. 1565)

S. Pío V (7 ene. 1566-1° may. 1572)

Gregorio XIII (14 may. 1572-10 abr. 1585)

Sixto V (24 abr. 1585-27 ago. 1590)

Urbano VII (15-27 set. 1590)

Gregorio XIV (5 dic. 1590-16 oct. 1591)

Inocencio IX (29 oct.-30 dic. 1591)

Clemente VIII (30 ene. 1592-5 mar. 1605)

León XI (1°-27 abr. 1605)

Pablo V (16 may. 1605-28 ene. 1621)

Gregorio XV (9 feb. 1621-8 jul. 1623)

Urbano VIII (6 ago. 1623-29 jul. 1644)

Inocencio X (15 set. 1644-1° ene. 1655)

Alejandro VII (7 abr. 1655-22 may. 1667)

Clemente IX (20 jun. 1667-9 dic. 1669)

Clemente X (29 abr. 1670-22 jul. 1676)

Bto. Inocencio XI (21 set. 1676-12 ago. 1689)

Alejandro VIII (6 oct. 1689-1° feb. 1691)

Inocencio XII (12 jul. 1691-27 set. 1700)

Clemente XI (23 nov. 1700-19 mar. 1721)

Inocencio XIII (8 may. 1721-7 mar. 1724)

Benedicto XIII (29 may. 1724-21 feb. 1730)

Clemente XII (12 jul. 1730-6 feb. 1740)

Benedicto XIV (17 ago. 1740-3 may. 1758)

Clemente XIII (6 jul. 1758-2 feb. 1769)

Clemente XIV (19 may. 1769-22 set. 1774)

Pío VI (15 feb. 1775-29 ago. 1799)

Pío VII (14 mar. 1800-20 jul. 1823)

León XII (28 set. 1823-10 feb. 1829)

Pío VIII (31 mar. 1829-30 nov. 1830)

Gregorio XVI (2 feb. 1831-1° jun. 1846)

Bto. Pío IX (16 jun. 1846-7 feb. 1878)

León XIII (20 feb. 1878-20 jul. 1903)

S. Pío X (4 ago. 1903-20 ago. 1914)

Benedicto XV (3 set. 1914-22 ene. 1922)

Pío XI (6 feb. 1922-10 feb. 1939)

Pío XII (2 mar. 1939-9 oct. 1958)

S. Juan XXIII (28 oct. 1958-3 jun. 1963)

Pablo VI (21 jun. 1963-6 ago. 1978)

Juan Pablo I (26 ago.-28 set. 1978)

S. Juan Pablo II (16 oct. 1978-2 abr. 2005)

Benedicto XVI (19 abr. 2005-28 feb. 2013)

Francisco (13 mar. 2013)

AGRADECIMIENTOS

DAVE YODER

Este libro fue posible con la ayuda de numerosos seguidores que aceptaron tomarse fotografías.

Primero, agradezco al Papa Francisco por su paciencia en aceptar a otro fotógrafo en su ya colmada proximidad.

Vaya otro agradecimiento para:

El embajador Kenneth F. Hackett y su esposa, Joan, así como también para el embajador David Lane, que apoyaron con entusiasmo los esfuerzos de National Geographic.

Los admirables fotógrafos de *l'Osservatore Romano*, que me tomaron bajo su protección. Siento orgullo de decir que son mis amigos. Este libro no existiría sin la ayuda de Francesco Sforza, Simone Risoluti y Mario Tomassetti; todos ellos me mostraron cómo ser un mejor fotógrafo. Don Sergio Pellini, director de *l'Osservatore Romano*, dio el permiso para esta generosa colaboración.

El arzobispo Claudio María Celli, monseñor Paul Tighe, Laura Riccioni y Francesco Macri, del Pontificio Consejo para las Comunicaciones Sociales, quienes formalmente me guiaron en el desarrollo de esta tarea.

La incontable cantidad de personas que trabajan en la Ciudad del Vaticano, que confiaron en mí y me permitieron trabajar libremente.

La directora de contenidos de National Geographic, Chris Johns; la directora editorial, Susan Goldberg y la directora de fotografía, Sarah Leen, por confiarme este proyecto, y a Elizabeth Krist que, como editora, fue una guía que no escatimó esfuerzos.

Linda Douglass y el embajador John Phillips, por su apoyo y amistad, que hace muchos años presagiaron este trabajo. Ellos son de la familia para mí y me ayudaron enormemente en la oportunidad de crear este libro.

Y a mi padre, que por pocos meses no pudo ver esta obra terminada.

ROBERT DRAPER

Deseo expresar la profunda deuda que tengo hacia docenas de amigos, colaboradores y observadores cercanos al Papa Francisco en Roma, la Argentina y los Estados Unidos, cuyas perspectivas y recuerdos resultaron esenciales para este libro. Otro agradecimiento al embajador Kenneth F. Hackett, David Lane y, especialmente, a John Phillips y su esposa, Linda Douglass, por su apoyo y hospitalidad durante toda mi estadía en Roma.

Gracias también a mi intérprete en la Argentina, Tomas Hughes. Finalmente, deseo agradecer a la directora editorial de la revista *National Geographic*, Susan Goldberg, a mi editor John Hoeffel, a la editora de investigaciones, Taryn Salinas, y a las editoras de los libros de National Geographic, Anne Smyth y Barbara Payne, por todo el apoyo que prestaron a este proyecto.

ACERCA DEL FOTÓGRAFO

Dave Yoder es fotógrafo colaborador de la revista *National Geographic* y de muchas otras publicaciones. Su trabajo se ha extendido ampliamente en intereses que van desde cazarrecompensas hasta un circo de niños, una ciudad perdida en una selva inexplorada de Honduras, y fotografiar al Papa Francisco. Nació en Goshen, Indiana, y vive en Italia.

ACERCA DEL AUTOR

Robert Draper colabora como escritor de *National Geographic* y de la revista *New York Times*. Entre sus docenas de historias para *National Geographic*, que le han llevado desde Somalia hasta Sri Lanka y el río Congo, incluyen "The Days of a Storm Chaser", ganadora del premio 2014 a la Revista Nacional. Es autor de varios libros, entre ellos, el éxito de ventas según el *New York Times*, *Dead Certain: The Presidency of George W. Bush*. Draper vive en Washington, D.C.

EL PAPA FRANCISCO Y EL NUEVO VATICANO

Dave Yoder

Robert Draper

PUBLICADO POR THE NATIONAL GEOGRAPHIC SOCIETY

Gary E. Knell, *presidente y director general*

John M. Fahey, *presidente de la Junta Directiva*

Declan Moore, *jefe de Medios*

Chris Johns, *directora de Contenidos*

PREPARACIÓN DE LA DIVISIÓN LIBROS

Hector Sierra, *vicepresidente y gerente general*

Lisa Thomas, *vicepresidente y directora editorial*

Jonathan Halling, *director creativo*

Marianne R. Koszorus, *directora de Diseño*

R. Gary Colbert, *director de Producción*

Jennifer A. Thornton, *directora de Gestión Editorial*

Susan S. Blair, *directora de Fotografía*

Meredith C. Wilcox, *directora, Administración y Adquisición de Derechos*

PERSONAL PARA ESTE LIBRO

Anne Smyth, *editora de proyecto*

Barbara Payne, *asesora de edición*

Elizabeth Krist, *edición de ilustraciones*

Charles Kogod, *edición de ilustraciones*

Moira Haney, *edición de ilustraciones*

Marty Ittner, *director de arte*

Carl Mehler, *director de mapas*

Gus Platis, *editor de mapas*

Lauren E. James, *investigación y producción de mapas*

Jason Treat, *editor gráfico principal*

Kelsey Nowakowski, *investigación gráfica y arte*

Maia Wachtel, *pasante en investigaciones gráficas*

Patrick Bagley, *asistente en edición de ilustraciones*

Michelle R. Harris, *redacción de epígrafes*

Zachary Galasi, *investigador*

Marshall Kiker, *editor asociado*

Judith Klein, *editora de producción principal*

Mike Horenstein, *gerente de producción*

Katie Olsen, *especialista en producción de diseño*

Nicole Miller, *asistente en producción de diseño*

Darrick McRae, *gerente, servicios de producción*

Michael G. Lappin, *imágenes*

Agnès Tabah, *asesoramiento legal*

CRÉDITOS DE LAS ILUSTRACIONES

Todas las fotografías son de Dave Yoder a menos que se indique lo contrario abajo.

78-79, AP Photo/Pablo Leguizamón, Archivo; 83, Filippo Firorini/Demotix/Corbis; 84, Filippo Firorini/Demotix/Corbis; 87, Grupo44/STR/Getty Images; 88-89, GDA a través de AP Images; 91, AP Photo/Colegio del Salvador; 92, REUTERS/Parroquia Virgen de Caacupé/donación; 94-95, AP Photo/DyN; 96, Claudia Conteris/AFP/Getty Images; 99, REUTERS/Enrique Marcarian; 100, Lalo Yasky/Getty Images; 152, Victor Boswell/Creativo de National Geographic; 190-191, AP Photo/Jorge Sáenz; 192, Marcelo Tasso/AFP/Getty Images; 198, Doug Mills/The New York Times/Redux Pictures; 201, AP Photo/Oded Balilty; 202-203, REUTERS/Ricardo Moraes; 210, Ozan Kose/AFP/Getty Images.

Páginas 246-247:

Fuente de los textos: Eamon Duffy, *Santos y pecadores: una historia de los papas*. Yale University Press, 1997. James Weiss, Profesor adjunto de Historia de la Iglesia. Universidad de Boston. Departamento de Teología.

Créditos de las imágenes: (por hilera, desde arriba): Museo Nacional del Prado/Art Resource, NY; Álbum/Art Resource, NY (dos imágenes); Rmn-Grand Palais/Art Resource, NY; Gianni Dagli Orti, archivo de arte en Art Resourde, NY; Alfredo Dagli Orti, archivo de arte en Art Resource, NY; Culture Club/Getty Images.

The National Geographic Society es una de las organizaciones educativas y científicas sin fines de lucro más grandes del mundo. Fundada en 1888 para "incrementar y difundir los conocimientos geográficos", la sociedad mantenida por sus socios trabaja para inspirar en la gente el cuidado del planeta. A través de su comunidad por Internet, los miembros pueden acercarse más a exploradores y fotógrafos, conectarse con otros miembros alrededor del mundo, y ayudar a marcar una diferencia. National Geographic refleja el mundo a través de sus revistas, programas de televisión, películas, música y radio, libros, DVD, mapas, exhibiciones, eventos en vivo, programas de publicaciones escolares, medios interactivos y productos. La revista *National Geographic*, la publicación oficial de la sociedad, editada en idioma inglés y con ediciones en otros 38 idiomas locales, es leída mes a mes por más de 60 millones de personas. El canal National Geographic llega a 440 millones de hogares en 171 países y en 38 idiomas. Los medios digitales de National Geographic reciben a más de 25 millones de visitantes por mes. National Geographic ha financiado más de 10.000 proyectos de investigación científica, conservación y exploración, y brinda apoyo a un programa educativo que promociona el conocimiento de la geografía. Para más información, visite www.nationalgeographic.com.

Para obtener más información, llame al 1-800-NGS LINE (647-5463) o escriba a la dirección siguiente:

National Geographic Society
1145 17th Street NW
Washington, D.C. 20036-4688 USA

Su compra apoya nuestro trabajo sin fines de lucro y lo convierte en parte de nuestra comunidad mundial. Gracias por compartir nuestro convencimiento en el poder de la ciencia, la exploración y la narrativa para cambiar el mundo. Si desea ser miembro activo, complete su perfil gratuito en natgeo.com/joinnow. Para información acerca de descuentos especiales por compras mayoristas, contáctese con la división de ventas especiales, National Geographic Books Special Sales: ngsspecsales@ngs.org
Para preguntas acerca de derechos y permisos, contáctese con National Geographic Books Subsidiary Rights: ngbookrights@ngs.org

CUADRO DE CATALOGACIÓN

Draper, Robert.
 El Papa Francisco y el nuevo Vaticano.- 1ª ed.- Ciudad Autónoma de Buenos Aires : Del Nuevo Extremo ; España : National Geographic , 2015.
 256 p. ; 27x23 cm.

 ISBN 978-987-609-591-4

 1. Francisco, Papa.Biografía. 2. Fotografías. I. Título
 CDD 922

© de esta edición, 2015 Editorial Del Nuevo Extremo S.A. /
 National Geographic Society
A. J. Carranza 1852 (C1414 COV) Buenos Aires Argentina
Tel / Fax (54 11) 4773-3228
e-mail: editorial@delnuevoextremo.com
www.delnuevoextremo.com

1ª edición: octubre de 2015

Impreso en España - Printed in Spain